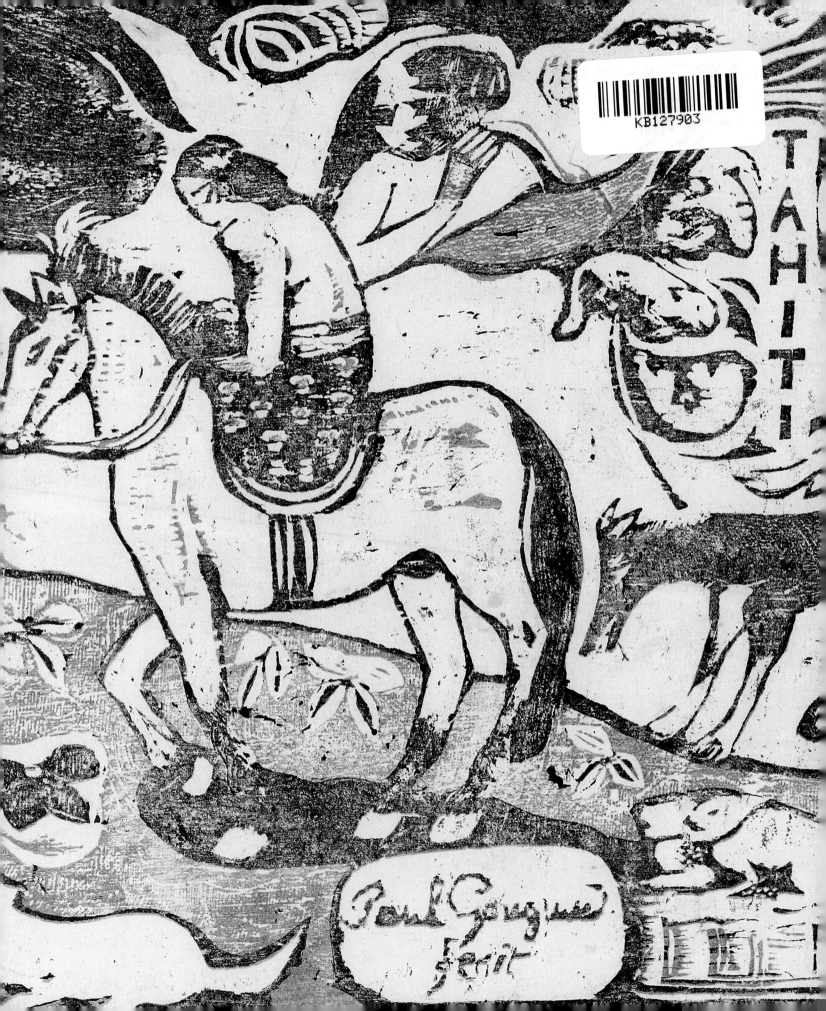

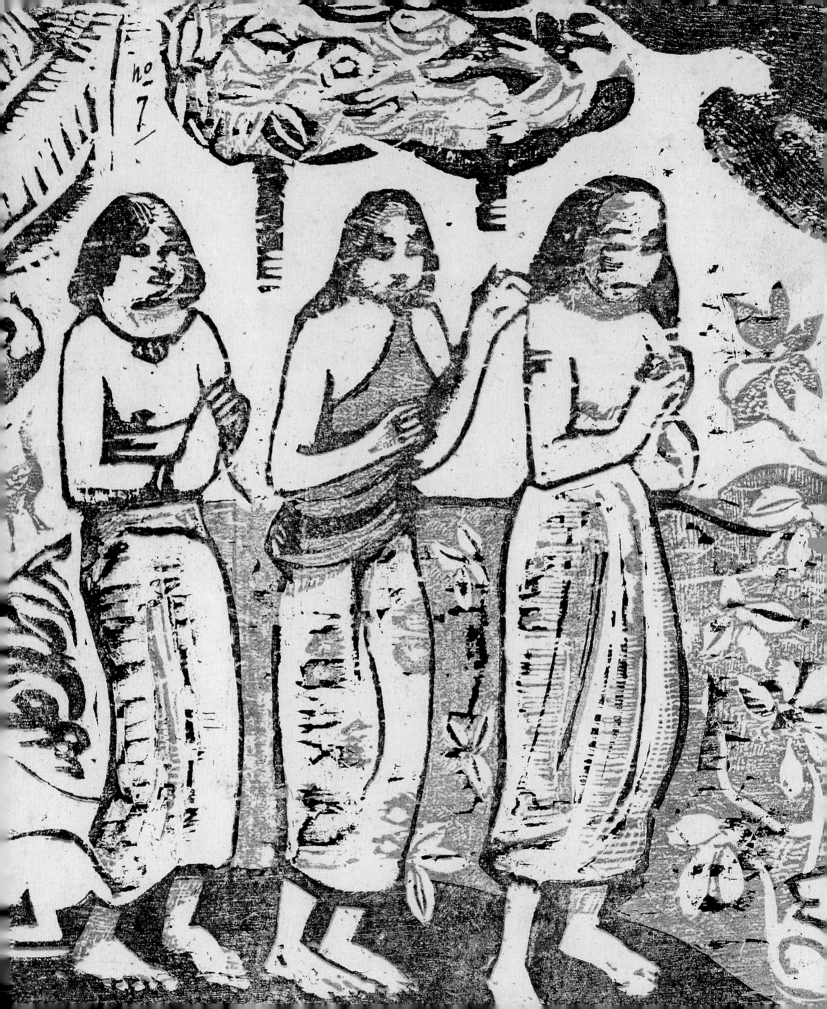

고갱: 끝없는 변신

GAUGUIN
METAMORPHOSES

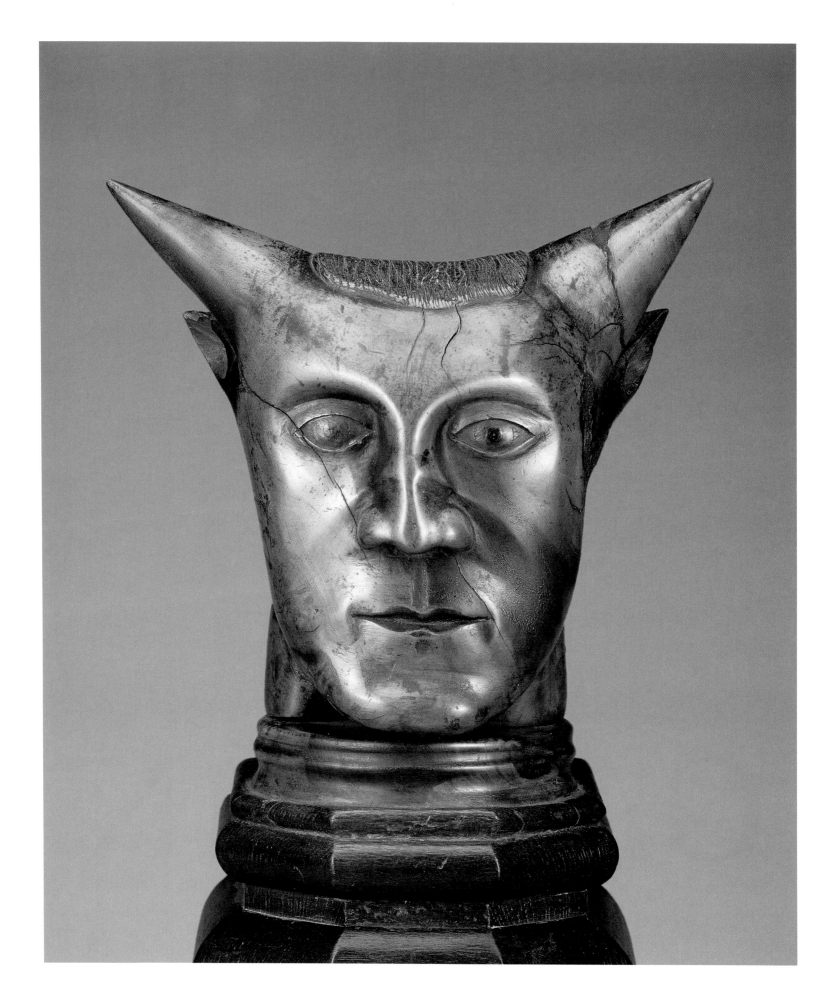

스타 피규라 지음

강나은 옮김

엘리자베스 C. 차일즈,
할 포스터, 에리카 모지에의
평론 수록

고갱: 끝없는 변신

GAUGUIN

METAMORPHOSES

RHK 알에이치코리아 MoMA

고갱

1판 1쇄 인쇄 2015년 8월 20일
1판 1쇄 발행 2015년 8월 31일

지은이 스타 피규라

발행인 양원석
편집장 송명주
책임편집 이지혜
교정교열 김명재
전산편집 임진성
해외저작권 황지현, 지소연
제작 문태일, 김수진
영업마케팅 김경만, 이영인, 윤기봉, 전연교, 김민수, 장현기, 정미진, 이선미

펴낸 곳 ㈜알에이치코리아
주소 서울특별시 금천구 가산디지털2로 53, 20층 (가산동, 한라시그마밸리)
편집문의 02-6443-8855 구입문의 02-6443-8838
홈페이지 http://rhk.co.kr
등록 2004년 1월 15일 제2-3726호

ISBN 978-89-255-5686-4 (03600)

도판 정보
앞쪽 면지: 〈거주지의 변화〉, 1899년, 작품 136
2쪽: 〈뿔 달린 두상〉, 1895~97년, 작품 153
4-5쪽: 〈악령과 함께 있는 타히티 여인〉, 앞면과 뒷면, 1900년경, 작품 155
6쪽: 〈두 수행인과 함께 있는 히나〉, 1892년경, 작품 84
74쪽: 〈퐁타방에서 춤추는 브르타뉴 소녀들〉, 1888년, 작품 8
74-75쪽: 〈브르타뉴 풍경들로 장식한 꽃병〉, 1886~87년, 작품 11
86쪽 왼쪽: 〈오비리〉, 1984년, 작품 103
86쪽 오른쪽: 〈오비리(야만)〉, 1894년, 작품 101
86-87쪽: 〈오비리(야만)〉, 1894년, 작품 104
160쪽 왼쪽: 〈부름〉, 1902~1903년경, 작품 183
160-161쪽: 〈부름〉, 1902년, 작품 184
뒤쪽 면지: 〈사랑에 빠지라 그러면 행복할 것이다〉, 1898년, 작품 137

• 모든 삽화는 표기된 지면에 부분적으로 실렸고 번호가 매겨진 도판에 작품 전체가 실림.

· 이 책은 ㈜알에이치코리아가 저작권자와의 계약에 따라 발행한 것이므로
 본사의 서면 허락 없이는 어떠한 형태나 수단으로도 이 책의 내용을 이용하지 못합니다.
· 잘못된 책은 구입하신 서점에서 바꾸어 드립니다.
· 책값은 뒤표지에 있습니다.

RHK 는 랜덤하우스코리아의 새 이름입니다.

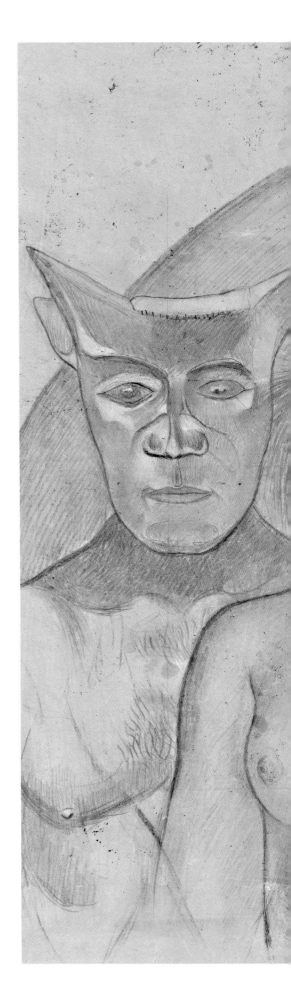

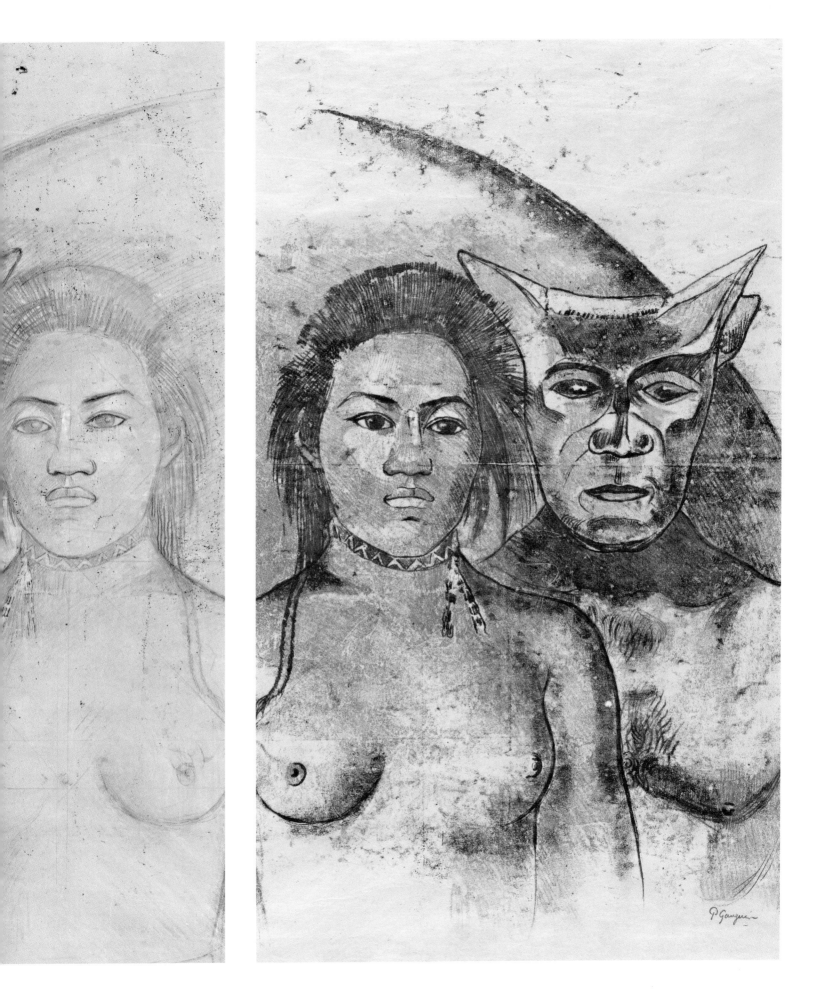

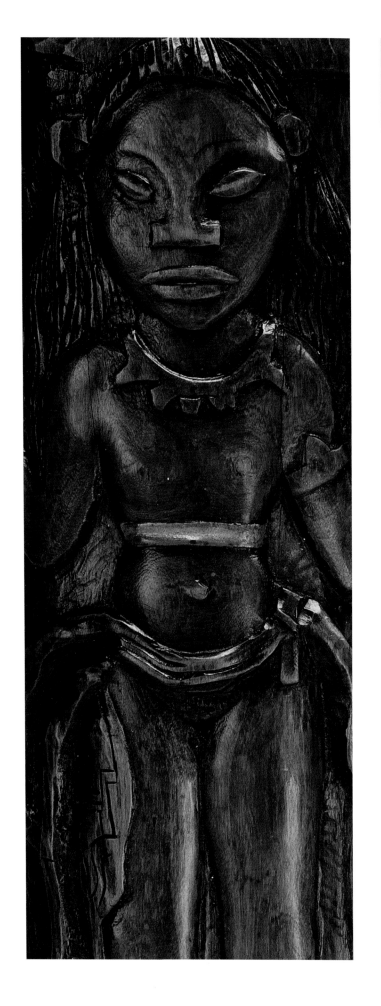

차례

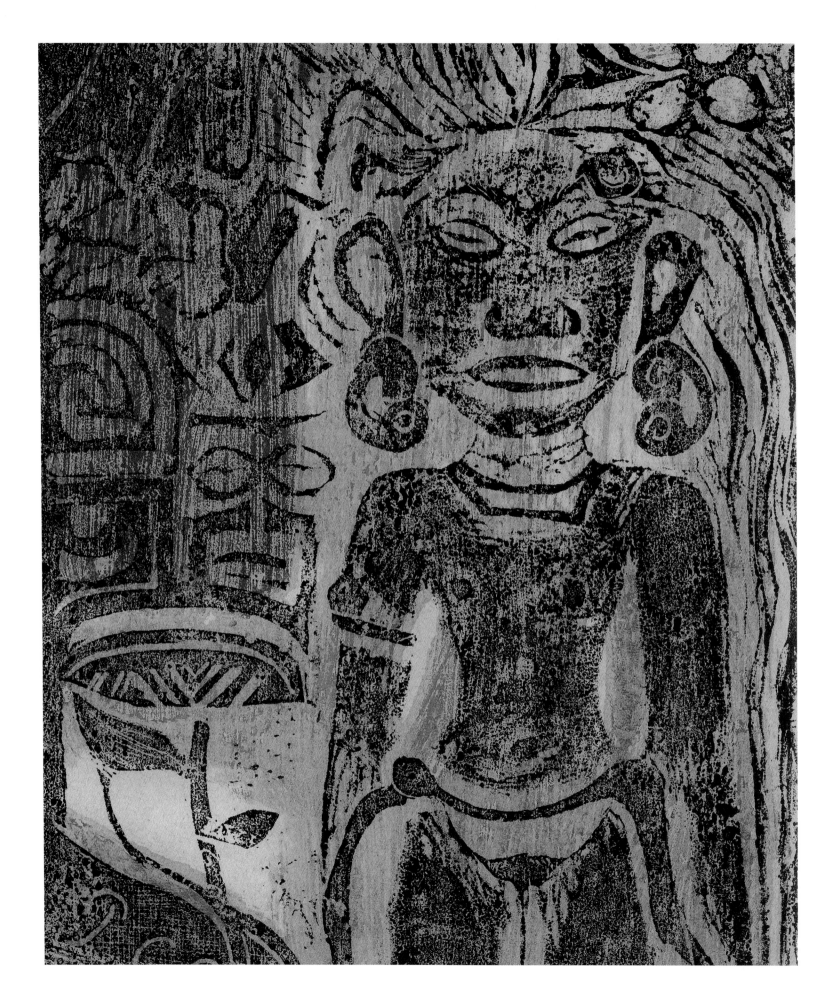

서문

"고갱: 끝없는 변신"은 매우 잘 알려진 화가 폴 고갱의 작품들을 선보이는 전시회지만 그의 작품 세계에서 그간 잘 알려지지 않았던 측면에 초점을 맞춘다. 고갱이 1889년에서부터 1903년 사망하기 전까지의 시기에 창작한 드물고 비범한 판화와 전사 드로잉을 소개한다. 고갱이 미술가로서 가장 지속적으로 창작한 것은 회화지만, 이 전시회에서 인상적으로 소개하는 바와 같이 그는 조소, 드로잉, 판화 등 다른 표현 수단으로 작업하면서 큰 영감을 받았다. 고갱의 작품 속 핵심 모티브들은 작품에서 작품으로 옮겨지며 반복되고 다른 요소들과 결합되어, 시간의 흐름과 표현 수단의 변화를 타고 그 모습을 바꾸어나갔다. 이 전시회에서 소개되는 약 160점 가운데 4분의 3 정도가 종이에 작업한 작품이고 4분의 1 정도는 회화와 조소이다(회고전의 일반적인 구성 비율과는 반대다.). 즉, 고갱의 작품들 중 그간 합당한 찬사를 받아온 회화 작품들에 비해 대체로 덜 주목받았으나, 단언컨대 그 작품들보다 더욱 혁신적이고 독창적이며 중요한 작품들이 이번 전시회에서 집중적인 조명을 받는다.

뉴욕 현대미술관은 모더니즘의 역사에서 고갱이 이룬 신기원적 입적을 오래전부터 인지했다. 중요한 회화 작품인 〈달과 지구〉와 목판화 몇 점을 포함해 고갱의 작품들이 처음으로 뉴욕 현대미술관 컬렉션에 포함된 것은 미술관 개관 이후 고작 5년 뒤인 1934년이었다. 이후로 뉴욕 현대미술관이 보유하게 된 고갱의 작품에는 여섯 점의 회화, 두 점의 드로잉, 두 점의 유채 전사 드로잉, 26점의 판화가 포함되어 있다. 또한 뉴욕 현대미술관 컬렉션의 핵심을 이루는 여러 대표적 작품 속에서, 20세기 초에 부상한 미술가 세대에 미친 고갱의 중대한 영향을 확인할 수 있다.

고갱의 작품 세계는 1929년에 알프레드 H. 바 2세가 뉴욕 현대미술관에서 진행한 기념비적인 전시회, "세잔, 고갱, 쇠라, 고흐"에서 중요하게 다루어졌고 뉴욕 현대미술관의 영구 컬렉션 전시에서나 모더니즘의 역사에 관한 공동 전시회에서나 언제나 매우 중요한 위치를 차지했지만, 온전히 그의 작품만을 소개하는 대규모 전시회는 오래전부터 기다려진 일이다. 모마에서 열리는 그러한 첫 전시회가 바로 "고갱: 끝없는 변신" 전이다. 뉴욕에서 열리는 고갱의 대규모 전시회는 10년이 넘는 오랜만의 일이기도 하고, 1959년 이후로는 겨우 두 번째이다. 그렇기에 뉴욕의 미술 관람객들은 고갱의 업적을 가늠하고 현대 미술 선구자로서 그가 지니는 중요한 의미를 함께 주목하고 기념할 드문 기회를 얻은 셈이다. 이번에 전시되는 작품 중 다수는 뉴욕에 소개된 적이 거의, 혹은 전혀 없는 작품들이다.

이 전시회와 책은 드로잉과 판화부 큐레이터 스타 피규라의 지성과 섬세함, 그리고 큐레이터 보조원 로테 존슨의 불가결한 도움을 통해 기획되고 구성되었다. 우리는 이 전시회에 큰 지원을 보내준 수와 에드가 바켄하임 3세, 애나 마리와 로버트 F. 샤피로, 드니즈 르 프랙, 그리고 뉴욕 현대미술관 연례 전시회 기금에 커다란 감사를 표한다. 넉넉한 배상금을 보장해준 예술과 인문학에 관한 연방 심의회에도 감사를 표한다. 이 책은 데럴드 H. 루텐버그 재단이 설립한 '드로잉과 판화부 출판을 위한 리바 캐슬먼 기금'의 지원을 받았다. 또한, 여러 파손의 위험이 있음에도 불구하고 그동안 소중히 보관해온 작품들을 이 전시회의 성공을 위해 잠시 빌려준 단체와 개인들에게도 뉴욕 현대미술관의 이사진과 임직원을 대신해 깊은 감사를 표한다.

글렌 D. 라우리
뉴욕 현대미술관 관장

왼쪽: 타히티 신상神像 (부분, 작품 96), 1894~95년

9

감사의 글

이 전시회와 도록을 만드는 일은 뉴욕 현대미술관 내부와 외부의 많은 사람의 재능과 헌신으로 가능했던 복잡한 과정이었다. 뉴욕 현대미술관 관장 글렌 D. 라우리는 이 프로젝트의 기획 단계에서부터 지원을 보내주었고 많은 주요 기금 마련 과정에서 불가결한 역할을 했다. 또한 현명한 통찰력으로 과정을 지도해준 전시회 수석 부지휘자 라모나 바나얀, 사려 깊은 지지를 보내준 부관장 캐시 할브라이치, 큐레이터 업무부 수석 부지휘자 피터 리드에게 깊은 감사를 표한다. 시작 단계에서부터 이 프로젝트를 강력히 지지해주고 모든 단계에서 중요한 도움을 준, 로버트 리먼 재단 드로잉과 판화 수석 큐레이터, 크리스토프 셰릭스에게도 매우 감사드린다.

이 프로젝트에서 나의 가장 가까운 협력자가 되어준 두 분, 큐레이터 보조원 로테 존슨과 종이 작품 관리 요원 에리카 모지에게 누구보다도 큰 감사를 드린다. 이 전시회와 도록을 만드는 과정에서 모든 책임을 공유하고, 효율적인 작업과 절충 수완, 흔들림 없이 밝은 태도로 구성과 관련된 복잡한 많은 세부사항을 처리해준 로테 존슨에게 크나큰 고마움을 느낀다. 연대표와 도판 부분의 몇몇 글을 비롯해 이 책에는 그녀의 사려 깊은 글들이 포함되어 있다. 또한, 고갱이 종이 위에 한 실험적인 작업들을 연구하고 분석하는 일을 함께해준 에리카 모지에 역시 중요한 파트너였다. 빛나는 통찰력이 이 책에 실린 그녀의 날카로운 평론에도 잘 드러나 있다.

자신의 가장 중요한 회화 중 한 점을 너그럽게 이 전시회에 빌려주고 몇몇 주요 대여와 관련하여 큰 도움을 준 마리 조제와 앙리 크라비스 후원 회화와 조소부 수석 큐레이터인 앤 템킨에게도 깊이 감사드린다. 회화와 조소부에서는 친절히 회화를 빌려준 코라 로즈비어, 릴리 골드버그, 그리고 전시된 모든 작품의 소유자 계보 문제에 관해 전문적 조언을 해준 아이리스 슈마이서와 매리케이트 클레어리에게 감사드린다. 드로잉과 판화 부서에서는 드로잉 작품을 빌려주고 다른 여러 대여 관련 문제에 협조와 조언을 해준 보조 큐레이터 캐시 커리에게 고마움을 전한다. 고갱의 판화 작품들을 사려 깊고 정성스럽게 관리해준 컬렉션 전문가 캐서린 앨코스카스, 카탈로그 편집자 에밀리 에디슨에게도 감사의 마음을 전한다. 보관되어 있던 장소에서 작품을 꺼내거나 미술관 내에서 작품을 이동해야 할 때 최고의 도움을 준 준비요원 제프 화이트와 데이비드 모레노에게도 감사를 드린다. 특별히 이 프로젝트를 실행하는 과정에서 수많은 면에서 지원을 보내준 세라 쿠퍼, 알렉산드라 디크조크, 존 프로칠로에게도 감사드린다. 그리고 가장 필요한 순간들에 격려해주고 조언해준 동료들, 특히 데보라 와이, 수석 큐레이터 에메리타, 세라 스즈키, 주디 헤커, 조디 홉트먼, 사만사 프리드먼에게 진심으로 감사드린다. 또한 지난 3년 동안 자료 조사와 사무적 업무의 보조라는 중대한 역할을 해준 로렌 가버, 애나 블럼, 엘레오노르 바론, 미케일라 해프너, 조나 웬델, 크리스틴 노스, 캐스린 기븐, 레아 태너, 마리아나 수코돌스키를 포함한 인턴들에게 감사를 표한다.

이 전시회의 계획 과정이 순조롭게 진행될 수 있던 것은 많은 부분 전시회 계획 관리 조감독 제니퍼 코헨의 덕분이며, 제시카 캐시와 레이첼 김은 제니퍼 코헨과 함께 복잡한 수송과 예산에 관련된 세부사항을 모범적인 정확성과 훌륭한 외교 수완으로 총괄해주었다. 또, 이 과정을 지도하고 감독해준 전시회 계획과 관리 부감독 에릭 패턴, 전 전시회 코디네이터인 마리아 드 마르코 비어즐리에게도 진심으로 감사드린다. 등록 담당관 수전 팔라마라는 작품 대여와 운송 세부사항의 조직화라는 복잡한 업무를 부러울 정도의 차분함과 효율성으로 해내었다. 전시회 디자인과 제작 부서 부감독 데이비드 홀렁리는 작품의 전시, 설치에 있어서 많은 영감을 품은 파트너였다. 미술관의 액자숍 대표인 피터 페레즈는 전시회 액자 관련 해결책들을 통해 비상한 솜씨와 헌신을 여실히 보여주었다. 또한, 그

와 협력하여 작품들을 액자에 담는 작업을 해준 특별한 팀원들에게도 감사의 마음을 전한다. 대단한 전시회 그래픽 작업을 해준 그래픽 디자인 부서의 그레그 해서웨이, 토니 리, 잉그리드 초, 클레어 코리에게도 감사드린다. 조 밀리텔로는 로브 정, 세라 우드와 함께 우리의 대단한 전시회 준비팀을 이끌어, 나와 함께 전시 설치 작업을 해주었다. 작품 관리부의 동료들에게도 특별한 감사 인사를 해야 한다. 모든 기술적 문제, 또는 작품 관리 관련 문제에 기꺼이 도움을 준 에리카 모지에, 짐 카딩턴, 린다 자이셔먼, 칼 부흐베르크, 스콧 거슨에게 다시 한 번 고마움을 전한다. 그 중에서도 고갱의 조소 작품의 분석, 보존, 전시에 관한 핵심적인 조언들을 해준 린다 자이셔먼에게 특별히 감사드린다. 전시 작품들의 안전을 책임져준 설비와 안전 감독 툰지 아덴지, 경비 감독 L. J. 하트먼과 그 부하 직원들에게도 감사드린다.

뉴욕 현대미술관의 다른 부서에서도 기꺼이 시간과 전문 지식을 내어 이 프로젝트에 기여해주었다. 이 전시회에 필요한 자금을 확보할 수 있도록 노력해준 토드 비숍, 로렌 스타키아스, 클레어 허들스턴, 애니 루이자 밸리푸오코에게 감사의 마음을 전한다. 종합상담소의 낸시 아델슨은 작품의 출처나 저작권에 관련된 여러 문제에 중요한 조언을 해주었다. 통신 부서의 킴 미첼, 마가렛 도일, 세라 베스 월시에게도 고마움을 전한다. 교육 부서에서는 이 전시회의 교육 프로그램을 구성해준 파블로 엘게라, 로라 바일즈, 그리고 오디오 가이드와 해석 라벨, 전시회와 웹 사이트 구성에서 매우 중요한 역할을 하는 기타 자료의 제작에 협력해준 세라 바딘슨, 스테파니 포에게 감사드린다. 통신 부서에서는 킴 미첼, 마가렛 도일에게, 디지털 미디어 부서에서는 웹사이트를 비롯해 전시회에서 소개된 애니메이션을 훌륭히 작업해준 앨러그라 버넷, 매기 레더러, 데이비드 하트에게 감사드리고, 웹사이트를 아름답게 디자인해준 '키스 미 아

임 폴리시Kiss Me I'm Polish'의 아그니에슈카 가스파르스카와 어윈 첸에게도 고마움을 전한다. 음성-시각 부서에서는 전시회의 디지털적 요소들을 위해 협력해준 애런 해로, 애런 루이스와 그 팀원들에게 감사드린다. 뉴욕 현대미술관의 전시회와 컬렉션 기록 데이터베이스를 열람하는 과정에서 가장 큰 도움을 주고 신경을 써준 컬렉션과 전시회 기술 전 매니저 제리 목슬리를 비롯해 캐스린 라이언, 이언 에커트에게 고마움을 표한다. 밀런 휴스턴, 제니퍼 토비아스, 데이비드 시니어, 로리 샐먼을 포함한 뉴욕 현대미술관 도서관의 동료들은 참고 자료에 관한 수많은 요청에 놀라운 협조를 해주었다. 다양한 상황에서 많은 도움을 준 수석 스태프 다이애나 풀링과 감독 보조원 블레어 다이슨척에게 진심으로 감사드린다. 또 몇몇 국제적인 대여에 관련된 지혜로운 조언을 준 국제 프로그램 감독 제이 레븐슨에게 깊이 감사드린다.

이 책은 뉴욕 현대미술관 출판 부서의 후원으로 준비되어왔다. 발행자 크리스토퍼 허드슨, 부발행자 철 R. 김의 헌신과 지도에 감사드린다. 현명한 조언과 침착한 통솔력을 보여준 편집 감독 데이비드 프랭클, 편집 과정을 감독해준 부편집자 에밀리 홀에게 깊은 감사를 드린다. 책 전체가 명확성과 통일성을 갖출 수 있도록 대단한 인내와 고민, 빈틈없는 시선으로 한 글자 한 글자를 살펴봐준 편집자 카일 벤틀리에게 깊이 감사드린다. 또, 책의 인쇄를 감독하고 복제의 품질을 위해 특별한 주의를 기울여준 프로덕션 관리자 매튜 핌에게도 무척 감사드린다. 프로덕션 진행 담당자 해나 김, 저작권 업무 담당자 제너비브 앨리슨에게도 큰 도움을 받았다. 대단한 상상력과 인내로 고갱의 작품들을 아름답게 소개하는 책 디자인을 해준 마가렛 바우어에게도 깊이 감사드린다. 특별한 재능을 지닌 에이드리언 킷징어는 이곳저곳을 여행하며 살았던 고갱의 다양한 거처를 소개하는 근사한 지도를 디자인해주었다.

컬렉션 이미징 책임자 에릭 랜즈버그와 사진작가 로버트 카스틀러, 피터 버틀러, 존 론은 모마 컬렉션의 작품들을 이 책에 아름답게 실어주었다. 이 이미지들을 실을 수 있게 만드는 과정은 로베르토 리베라와 제니퍼 셀러스가 도와주었다.

고갱의 작품 세계는 매우 복잡하고 다면적이어서 이 책에서 그의 판화 작업과 전사 작업에 대한 고갱의 독창적인 접근 속 핵심적 주제들을 다루어줄 다양한 목소리를 확보하는 일이 중요했다. 깊은 통찰력으로 많은 것을 밝히는 평론을 써준 세인트루이스 워싱턴 대학 미술사학과 과장이자 교수인 엘리자베스 C. 차일즈, 프린스턴 대학교 미술과 고고학과 교수인 할 포스터, 그리고 에리카 모지에에게 다시 한 번 깊이 감사드린다. 엘리자베스 차일즈의 글은 우아하면서도 간결하게 고갱 조소의 모든 특별한 면모와, 그의 광범위한 작품 세계에서 조소가 지니는 중추적인 의미를 고찰한다. 할 포스터의 글은 고갱의 원시주의적인 측면을 훌륭하고도 도발적인 시각으로 분석한다. 에리카 모지에의 글은 고갱의 실험적인 목판화 작품과 유채 전사 드로잉을 조심스럽게 해체하고 그 작품들을 창조하기 위해 사용된 독특하고 복잡하며 종종 어리둥절한 기술들을 탐색한다. 무척이나 사려 깊은 질문과 제안을 던져준 우리의 외부 독자 벨린다 톰슨에게도 특별한 감사의 말을 전한다.

이 프로젝트를 위해 소장 작품을 빌려준 분들에게도 진심 어린 감사의 말을 전한다. 특히 집에 소중하게 소장되어 있던 작품들을 빌려준 개인 수집가들과 지극한 너그러움으로 수많은 작품을 빌려준 다수의 박물관 측에 감사드린다. 후자 가운데 특히 고갱의 작품을 많이 소장하고 있고 그 협조가 아니었더라면 이 프로젝트가 애초에 가능하지 않았을 네 곳의 박물관은 보스턴 미술관, 워싱턴 국립 미술관, 뉴욕 메트로폴리탄 박물관, 파리 오르세 미술관이다. 이 미술관들의 임직원들은 우리의 많은 문의에 지극히 친절한 대응으로 큰 도움을 주었다. 그러한 고마운 협조를 해준 (보스턴 미술관의) 클리포드 애클리, 스테파니 스테파넥, 패트릭 미피, (워싱턴 국립 미술관의) 앤드루 로비슨, 조너선 바버, 그레고리 D. 젝맨, (메트로폴리탄 박물관의) 조지 R. 골드너, 수전 앨리슨 스테인, 코라 마이클, 프레이다 스피라, 킷 스미스 배스퀸, 레이첼 머스탈리시, 그리고 (오르세 미술관의) 기 코즈발, 마리 피에르 살레, 레일라 자르부에, 오펠리 페를리에에게 진심으로 감사드린다.

그 외의 박물관과 공공기관에서 소장 작품들을 이용하게 해주고, 우리가 요청한 일에 특별히 많은 도움을 준 다음 분들에게 감사를 드린다. 프랑스 국립 도서관(파리)의 발레리 수외르 헤르멜, 클라크 미술관(매사추세츠 윌리엄스타운)의 제이 A. 클라크와 로렐 가버, 시카고 미술관의 더글러스 W. 드루이크, 마사 테데시, 수잔 폴즈 맥컬라, 마크 파스칼, 해리엇 K. 스트래티스, 피터 코트 지거스, 캐 브랑리 미술관(파리)의 카린 펠티에 카로프, 엘렌 메그레 필리프, 국립 미술사연구소 도서관 자크 두세 컬렉션(파리)의 도미니크 모렐롱, 나탈리 밀러, 영국 박물관(런던)의 스티븐 카펠, 필립 로, 필라델피아 미술관의 이니스 하우 슈메이커, 존 이트먼, 셸리 랭데일, 낸시 애시, 노라 S. 램버트, 레이크스 미술관(암스테르담)의 자클린 드 라드, 마욜 미술관(파리)의 나탈리 우제, 클리블랜드 미술관의 제인 글라우빈저, 헤더 레머네데스, 세인트루이스 미술관의 엘리자베스 와이코프, 슈테델 미술관(프랑크푸르트 암 마인)의 유타 쉬트, 루트 슈무츨러, 마르틴 존아벤트, 해머 박물관(로스앤젤레스)의 신시아 벌링햄, 알렉산드라 밴크로프트, 레슬리 코지, 마르모탕 모네 미술관(파리)의 오렐리 가부알, 미국 의회 도서관(워싱턴)의 캐서린 블러드, 이전에는 취리히 쿤스트하우스에 있었고 지금은 폴크방 미술관(에센)에 있는 토비아 베졸라, 티센 보르네미사 미술관(마드리드)의 기예르모 솔라나, 미네아폴리스 미술관의 레이첼 맥개리, 온타리오 미술관(토론토)의 브렌

다 릭스, 프라하 국립미술관의 에바 벤도바, 알레나 볼라보바, 페트르 사말, 프린스턴 대학교 미술관의 캘빈 브라운, 헝가리 현대미술관 (부다페스트)의 주잔나 길라, 멜린다 에르드 오 하티, 스테판 말라르메 박물관(뷜렌 쉬르 센)의 엘렌 오블린, 댈러스 미술관의 헤더 맥도널드, 트리시아 테일러 딕슨, 디모인 아트센터의 제프 플레밍, 베를린 국립미술관 판화와 드로잉관의 아니타 벨루백 해머에게 감사드린다.

이 프로젝트를 진행하면서 물론 우리는 그 밖에도 여러 개인에게 전문 지식과 도움을 요청하였다. 고갱의 목판화와 모노타이프에 관한 선구적인 연구로 많은 후속 연구의 기반을 마련하고, 우리의 여러 요청에 많은 도움을 준 리처드 S. 필드에게 감사드린다. 그리고 우리에게 내어준 시간과 정보에 특별한 감사를 드리고 싶은 학자, 큐레이터, 수집가, 딜러, 전문가, 연구자들 가운데는 다음 분들이 포함되어 있다. 알렉상드르 당도케, 루시 애트우드, 레슬리 베르두고, 아니사벨 베레스, 장 보나, 마리 크리스틴 보놀라, 팔로마 보틴, 리처드 브레텔, 데이비드 브로이어 바일, 자넷 브리너와 로버트 P. 브리너, 엘리자베스 C. 차일즈, 미구엘 앙헬 코르테즈, 제레미 코트니 스탬프, 에블린 펄리, 벤 프리야, 조이 글래스, 폴 L. 헤링, 다이애나 하워드, 아이 왕 샤, 올림피아 이시도리, 디미트리 조디디오, 리처드 켈턴, 에버하르트 W. 코른펠드, 폴 로던, 드니스 르프랙, 리처드 로이드, 카롤리나 마르티네즈 파스쿠알, 미사 마스오카, 윌리엄 맥과이어와 나딘 맥과이어, 데이비드 오런트라이히, 마르크 로젠, 로라 솔로몬, 크리스틴 스토퍼, 나탈리 슈트라서, 패트리샤 탱, 이자벨 바젤, 폴 여 치충, 루스 지글러. 또한 우리를 위해서 파리에서 전문성 있는 연구를 해준 베랑 타소에게도 감사드린다. 또, 미국 정부에 배상금 지원 신청을 하기 위한 체크리스트를 검토해준 소더비의 메리 바토, 사이먼 쇼, 다카코 나가사와에게 깊은 감사를 드린다.

개인적으로 나의 가족들, 특히 끊임없는 지원과 격려를 보내준 오웬, 루터, 쿠엔틴 두건에게 고마움을 전하고 싶다. 마지막으로, 글렌 D. 라우리 관장, 역시 이 프로젝트를 든든히 지원해준 수와 에드가 바헨하임 3세, 애나 마리와 로버트 F. 샤피로, 드니스 르프랙, 뉴욕 현대미술관 연례 전시회 기금, 드로잉과 판화부의 출판을 위한 리바 캐슬먼 기금에 무한한 감사의 마음을 전한다.

스타 피규라
드로잉·판화부 큐레이터

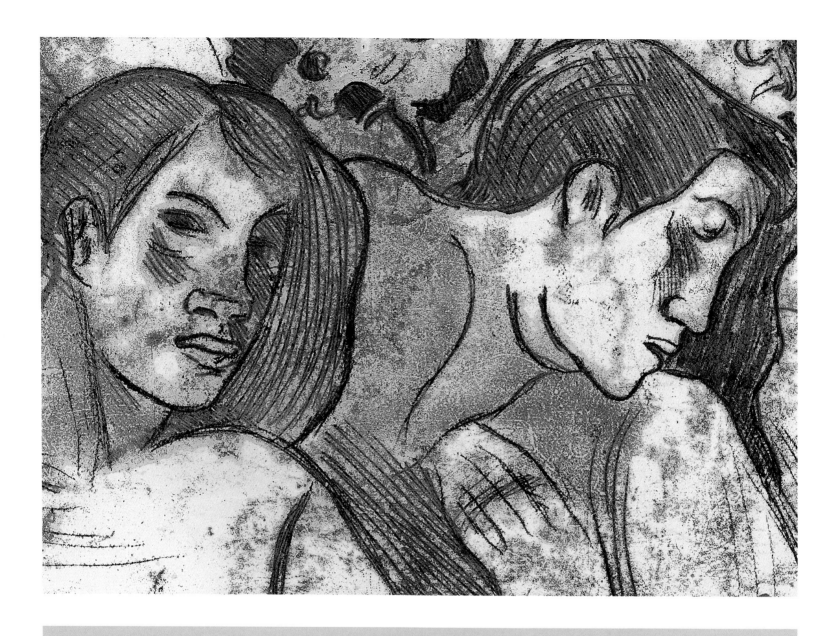

고갱의 끝없는 변신

고갱의 반복, 변형, 그리고 판화라는 촉매

폴 고갱(1848~1903)은 미술가로서 평생 끊임없이 혁신을 추구하면서 창의력을 표출할 수 있는 새로운 창구를 찾고자 했다. 동시대를 산 다른 어떤 미술가보다도 다양한 매체를 이용한 작업에서 큰 영감을 얻었다. 그가 가장 인정받는 업적은 현대 회화의 선구자로서의 역할이지만, 미술가로서의 활동기 중 여러 시기에 목각, 도예, 석판화, 목판화, 모노타이프, 드로잉, 전사 드로잉, 집필 등 폭넓은 작업에 열정을 쏟았다.[1] 그것은 새로운 표현 기법과 소재를 찾고자 하는 열의 때문이기도 했고, 좀 더 낯선 재료를 새로운 방법으로 사용하거나 서로 다른 표현 수단을 혼합하여 자신만의 독창적 작품 형태를 발견하기 위해서이기도 했다. 그럼에도, 이러한 방식으로 창작된 다수의 작품이 그의 이전 회화나 조소 작품과 연관되어 있다. 이미 이전 작품에 담겼던 모티브들을 시간의 흐름과 다양한 매체의 사용 속에서 반복하고 재결합하여 새롭게 탈바꿈시키는 것이 고갱의 창작 과정의 일부였기 때문이다.

고갱이 사용한 모든 표현 수단 중 이러한 탈바꿈에 가장 큰 촉매 역할을 한 것은 판화였다. 판화는 이미지를 옮기고 다수로 복제할 수 있으니, 고갱에게는 표현하고자 하는 이미지를 반복하고 이동하고 조작하는 실험을 풍부하게 할 수 있는 수단이 되어준 것이다. 또한 판화를 통해 고갱은 회화와 조소, 드로잉의 경계가 흐려지거나 심지어 없어질 수도 있음을 발견했다. 고갱의 판화 작업의 궤적을 따라가 보면 그 작업이 얼마나 실험적이고 혼성적이었는지를 확연히 알 수 있다.

19세기 후반 파리에서 판화가 대단한 부활을 하는 데 기여한 미술가들 중 고갱이 특별히 다작을 한 편은 아니었다. 그러나 앞으로 살펴볼 바와 같이, 판화 작업이 고갱에게 얼마나 중요한 역할을 했는지는 그 판의 수(알려진 석판화[또는 아연판화], 에칭, 목판화를 합해 그가 판화를 위해 제작한 판은 80점 미만이다.)[2]로 알 수 있는 것이 아니라, 그가 판화를 찍어내며 한 실험의 정도를 통해 알 수 있다. 그는 종종, 같은 판을 가지고 여러 다른 판화를 찍어낸 작은 '에디션'들을 만들어냈는데 그 판화들을 개별적으로 세면 수백 점에 달한다. 또한 그가 창작한 적어도 139점의 수채 모노타이프, 구아슈 모

노타이프, 유채 전사 드로잉은 본질적으로 드로잉과 판화의 결합이다.[3] 1889년부터 세상을 떠난 1903년까지 고갱에게는 몇 차례 판화와 전사 드로잉 작업에 열정적으로 몰두한 기간이 있었다. 그런 특별한 시기들은 중요한 회화나 조소 작업을 마친 지 얼마 되지 않을 때나 어떠한 기로에 있을 때 등등, 미술가로서 고갱에게 중대했던 순간들에 찾아왔다. 회화를 창작하는 데 어려움을 느낄 때 종종 판화가 창작의 중요한 추동력이 되어주었다. 고갱의 주요한 세 판화 연작,《볼피니 연작》(1889),《노아 노아(향기)》(1893~94),《볼라르 연작》(1898~99) 역시 고갱의 작품 세계 전체에서 이전의 회화 및 조소에 나타났던 중요한 소재와 주제를 시각적으로 요약하여 보여주는 역할을 한다.[4] 1894년에 창작된 중요한 일련의 수채 모노타이프, 1896년에서 1902년 사이에 창작된 소량의 수채와 구아슈 모노타이프, 그리고 대략 1899년에서부터 1903년 사이에 제작된 다수의 유채 전사 드로잉까지, 판화의 형식을 띤 이 작품들을 통해 고갱은 자신이 이전에 다루었던 주제들에 관해 좀 더 형식적으로 자유롭고 개인적인 고찰을 할 수 있었고, 새로운 심상을 만날 수 있었다.

미술에 집중하기 위해서 증권 중개인이라는 직업을 포기하고 독학을 한 미술가로서 고갱은 미술학교에서 가르치는 전통적 기법을 거부하고 정식 교육을 받지 않은 채 새로운 재료들을 열정적으로 사용했다. 카리스마 있고 자기중심적이며 전투적이던 고갱은 자신의 천재성과 독창성에 강력한 신념이 있었다. 그는 스스로의 출생 신분도(페루에 정착한 귀족 가문의 자손이라는 점에서), 소명의식도(파리의 지식, 예술 엘리트계에 포함되기 위해 편안하고 부유한 삶을 포기했다는 점에서) 고귀하다고 생각했다. 관습적인 것과 기성의 관념을 그대로 받아들이고 고수하는 태도를 경멸했고(예술의 측면에서만이 아니라 종교, 섹슈얼리티의 측면에서도), 인생의 오랜 기간을 떠도는 방랑자로 살아, 젊은 시절에는 해군에 입대하여 세상을 항해하고 후에는 예술가로서 장기간 마르티니크, 브르타뉴, 아를, 마지막에는 타히티 섬과 마르키즈제도에서 살며 언제나 좀 더 '원시적'이거나 '진짜'인 현실과 닿아 있기를 바랐다. 고갱의 작품과 생각은 종종 그의 실제 삶 속 사실적 측면들과 거리가 멀었다. 그는 유아기를 페루의 리마에서 보냈는데, 실제로 그 시기 귀한 대접을 받으며 부유한 환경에서 자랐음에도, 후에 이처럼 이국에서 삶을 시작한 것이 자신이 '야만적savage'임

을 보여주는 증거라고 내세웠다.[5] 그리고 그는 서구 문화의 부패를 비난하고, 결국에는 (아내와 다섯 자녀를 버리고) 유럽을 영영 떠나 남태평양에서 살기도 했지만 언제나 파리 아방가르드계의 인정을 받고 싶어 했다. 그는 자신이 어떻게 비추어지는지를 항상 의식했으며, 아방가르드적 개인주의자와 야만의 이미지로 자신을 꾸미고 과장하였다.[6]

많은 현대 회화, 조소 작가가 판화나 인쇄 기법을 사용하는 목적이 종종 그렇듯, 고갱에게도 판화는 자신의 회화를 좀 더 잘 알릴 마케팅 수단으로서의 측면이 있었다. 자신의 작품을 여러 장의 종이에 복제하여 실제 작품보다 저렴하게 구입할 수 있게 만듦으로써 자신의 이미지와 아이디어를 좀 더 널리 알릴 수 있는 것이다. 그 과정에서 이윤을 기대해볼 수도 있고 말이다. 회화의 이미지를 판화로 옮기는 일은 그 이미지를 새로운 미학적 용어로 다시 상상하고 재창조하는 과정이기도 했다. 1889년에 자신의 첫 번째 판화인 《볼피니 연작》을 구성하는 아연판화를 만들기 위해서 고갱은 자신이 프랑스와 카리브 해 지역을 여행한 후 그린 화려하고 색채가 풍부한 회화들에서 모티브를 가져와 그 핵심을 선으로 표현하였다. 배경 묘사도 적고 실제 인물과의 유사성도 적은, 좀 더 평면화한 시점으로 표현된 그 판화 작품들은 회화 속에 표현된 이미지를 좀 더 양식화되고 추상화된 모습으로 담고 있다. 그런 식의 형태 변화는 고갱이 만드는 이후의 판화에서도 찾아볼 수 있는데, 《노아 노아》 연작에서부터 판화 제작의 물리적 과정에의 참여나, 반복과 변형이 지니는 구상적인 중요성에 관한 고갱의 이해가 훨씬 깊어지고 좀 더 유의미해졌다. 모방과 복제가 고갱의 미술 작업에서 중심적인 요소가 된 것은 남태평양에서, 또는 타히티 섬의 기억을 품고 프랑스에서 이루어진 그의 미술가 인생 후기의 작업 과정에서였다.

프랑스를 떠나 남태평양 타히티 섬으로 갔던 두 번의 시기 모두에, (처음에는 1891년, 그리고 1895년에) 고갱은 트렁크에 좋아하는 미술 작품과 공예품의 사진과 복제물들을 담고, 책과 자신의 드로잉, 스케치북, 원고를 담았다. 영감을 얻기 위해 계속해서 찾게 될 자료의 보고였던 셈이다. 주요한 유럽 미술가들 중에 서구가 아닌 (원시적) 문화권의 미술을 진지하게 바라본 첫 미술가였던 고갱은 남아메리카, 인도, 이집트, 중국, 자바 섬, 일본 등의 미술 이미지 자료를

보유하고 있었다. 파르테논의 부조 프리즈와 크라나흐, 렘브란트, 마네, 드가, 오딜롱 르동의 회화를 포함한 서구 걸작들의 복제물도 가지고 있었다. 또, 풍경과 '이국의'[7] 사람들을 담은 민속지학적 사진과 엽서를 수집하고 참조하였다. 고갱은 처음으로 타히티 섬으로 떠나기 6개월 전인 1890년 9월에 르동에게 쓴 편지에서 이 다양한 자료에 관해 다음과 같이 언급하였다. "이곳(프랑스)에서 고갱은 끝났다. 이제 이곳에서는 아무도 고갱을 볼 수 없다. 당신은 내가 자기중심주의자인 것을 알고 있을 것이나. 나는 사진과 드로잉, 나와 매일 이야기를 나누는 동료들이 되어줄 작은 세계를 가져간다."[8] 고갱이 예상했듯이, 그가 아끼고 의지한 이 2차적 이미지들은 동료 화가와 친구뿐 아니라 유럽의 미술관에 전시된 실제 미술 작품들을 대신하게 된다. 그러니 우리는 그의 의식이 얼마나 '복제물로 가득했는지' 짐작할 수 있다.[9]

고갱은 종종 이런 복제물을 회화의 원천으로 활용하였다. 그리고 그렇게 그린 회화를 수년에 걸쳐 한 점 이상의 판화나 다른 회화의 원천으로 삼았다. 고갱이 이런 방식으로 이용하였음이 가장 잘 알려진 자료 중 하나가 자바 섬에 있는 보로부두르 불교 사원의 두 조소 프리즈를 담고 있는 사진(자료 1)이다. 이 프리즈의 윗부분은 〈베나레스 길 위 부처와 세 수도승의 만남〉이고, 아래는 〈난다나에 도착한 마이트라칸야카〉이다.[10] 고갱은 위쪽 작품의 중앙에 있는 부처의 자세와, 아래쪽 프리즈의 오른쪽에 있는 마이트라칸야카의 모습을 바탕으로 하여 자신의 작품 속 여성의 모습을 여러 번 표현하였다. 그 중에는 〈즐거운 땅〉이라는 제목으로 만든 다양한 형식의 작품들(작품 50, 52~58, 60)에 등장하는 타히티 버전의 이브가 있다.[11] 또한, 상단 프리즈의 왼쪽에 있는 세 사람의 모습은 남성에서 여성으로 성별이 바뀌어 다른 작품에 등장하는데, 고갱이 타히티를 배경으로 그린 대단한 첫 유화 중 하나인 〈성모송〉(1891년, 자료 2) 속 타히티 성모와 아이에게 경의를 표하는 사람들이다. 이 회화 속 성모와 아이도 아연판화 한 점과 최소한 두 점의 모노타이프에서(작품 114~16) 다시 표현되었다. 고갱이 보로부두르 사원 프리즈 속 인물들을 기틀로 자신의 인물들을 표현한 예는 그 외에도 유화 〈타히티의 전원 풍경〉(1898년, 작품 117), 목판화 〈거주지의 변화〉(1899년, 작품 136) 등 여러 작품에서 발견된다.

자료 1
이지도르 반 킨스베르겐 Isidore van Kinsbergen
자바 섬 보로부두르 사원의 부조 〈베나레스 길 위 부처와 세 수도승의
만남 The Meeting of Buddha and the Three Monks on the
Benares Road〉(위)과 〈난다나에 도착한 미이트라카야카 The Arrival
of Maitrakanyaka at Nandana〉(아래), 1874년
유리판 네거티브를 이용하여 알부민 인화, 25.5×30cm
타히티 파페에테의 파브리스 푸르마누아 Fabrice Fourmanoir 컬렉션

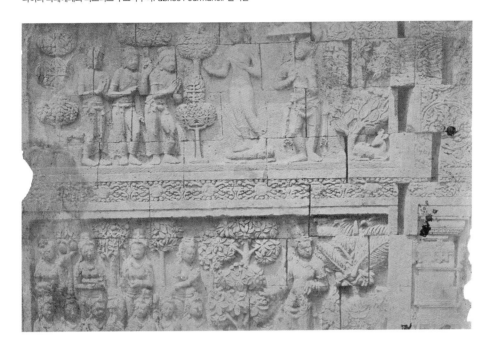

이미 존재하던 이미지를 가져다가 절묘하게 변화시킴으로써 (예를 들면 보로부두르 사원 프리즈 속 남자들의 성별은 여자로, 복장은 타히티 파레우나 전통 휘장으로 바꾸었듯이) 고갱은 다른 예술가들의 창작물을 자신의 것으로 변화시켰다. 그리고 그 모티브를 여러 이미지를 통해 (때로는 다양한 표현 기법을 통해) 재차 굴절시키고 다른 모티브와 결합해 또 새로워지게 하면서 원본에서 점점 더 멀어지게 했다. 한층 더 고갱 자신의 것으로 만들고, 매번 새로운 의미와 울림을 불어넣었다. 그러니 고갱의 미술에서 복제란 첫 번째로는 작품에 사용할 외부의 원천을 찾는 일로서, 둘째로는 작업 과정에서 사용하는 하나의 기법으로서 필수적인 것이었다.[12]

고갱에게 반복이란, 모든 종류의 배움에서 핵심적인 암송(暗誦)과 비교될 수 있는 것으로, 다른 예술가의 작품이 주는 형식에 관한 가르침을 완전히 자기 것이 되도록 흡수하는 방법이었다.[13] 그의 복제는 원작에 충실하게 베끼는 것이 아니라 자신의 방식대로 옮기는 번역과 같은 것이었고, 리처드 브레텔이 주장한 바와 같이, 한 지역에 살지 않고 언어가 다른 여러 지역으로 이사를 다닌 삶의 방식으로 짐작건대 고갱은 언어든 미술이든 번역하는 일에는 '변화시키는 힘'이 담겨 있음을 날카롭게 인식하고 있었던 것으로 보인다.[14] 원래 있던 것을 변화시키려는 욕망은 그의 삶에도 반영되어서, 스스로를 교양 있는 유럽인에서 야만적인 타자로 바꾸고자 했다. 시각적인 탈바꿈에 대한 스스로의 노력을 자조 섞인 태도로 인지하며 고갱은 다음과 같이 썼다. "그는 드로잉 한 점을 따라 그리고, 그 따라 그린 그림을 따라 그린다. 계속해서 그 과정을 반복하다가 어느 순간 마치 모래에 머리를 박은 타조처럼 그 그림이 더는 원조를 닮지 않았다고 결론짓는다. 그는 그제야! 서명을 한다."[15]

따라 하고 변화시키는 그 과정에서 고갱은 종종 서로 관련이 없어 보이는 요소들을 융합시켰는데 그러한 경향은 〈성모송〉과 〈즐거운 땅〉처럼 기독교의 원형과 폴리네시아 토착 문화 요소를 한데 섞

은 작품들에서 가장 전형적으로 드러난다. 신비롭고 종종 역설적인 이원성에 그 힘이 있는 고갱의 작품 세계를 이해하는 열쇠가 바로 그러한 혼합이다. 더욱이 고갱은 혼성적 기법을 이용한 혼성적 작품을 자주 만들어냈다. 예를 들면 목판화 작업 시, 자신이 목각에서 선구적으로 사용했던 거친 조각 기법과 부조의 요소를 혼합했고, 색을 사용하는 데에도 회화적인 면을 더했다. 또, 수채화와 전사 판화를 결합하여 모노타이프 작품을 만들었다. 그리고 유채 물감을 이용한 유사 회화적인 표현 기법과 선화 형식의 드로잉을 결합한 전사 드로잉 작업을 하였다. 종이 위에 이루어진 이 특별한 작품들을 살펴보다 보면, 그것이 만들어진 과정과 고갱의 비범한 접근 방식에 주목하지 않을 수 없고, 작업의 과정이라는 주제가 전면에 나온다. 표현 기법이란 고갱의 작품 세계 전체에서도 필수불가결한 요소이지만 판화, 모노타이프, 전사 드로잉에서는 특히 그러하다.

• 볼피니 연작 (1889) •

앞서 언급한 바와 같이 고갱은 첫 판화이자 아연판화인 《볼피니 연작》을 1889년에 제작했다.[16] 당시 41세의 나이로 양식적 원숙함에 갓 이르렀을 때이다. 그는 인상파 화가들이 우세하던 1870년대에 처음 화가가 되었고 이후 10년 동안 그들과 같은 그룹으로 소개되었다. 그러나 1887년에 고갱은 사물에 비치는 빛의 시각적인 효과를 강조하는 인상파의 접근 방식을 거부하고, 외면의 모습과 사실적인 세부 묘사보다는 내면의 감정과 모호한 주제 환기를 더욱 중요시하는, 당시 새로웠던 상징주의로의 움직임에 합류하였다. 눈앞에 펼쳐진 풍경을 모사하기 위해 야외에서 작업하는 대신, 자연을 그린 스케치와 습작, 옛 거장의 작품들과 같은 다른 원천들을 가져다가 자신의 상상력으로 짜깁기하여 새로운 작품을 만들어냈다. 그는 1888년의 대부분을 (화가 에밀 베르나르와 함께 보낸 보람 있는 몇 달을 포함해) 퐁타방의 브르타뉴 마을에서 작업하며 새로운 회화의 양식을 만들어냈는데, 뚜렷한 윤곽 속에 거친 채색이 이루어져 있으면서 개인적이고도 영적인 의미의 애매모호한 상징이 융합된 〈설교 후의 환상〉(1888년, 54쪽의 자료 4)이 그 가장 완벽한 보기이다. 이 중요한 전환점에서 고갱은 새로이 함께하게 된 미술상이자 빈센트 반 고흐의 동생인 테오 반 고흐에게서 석판화 몇 점을 만들어보라는 권유

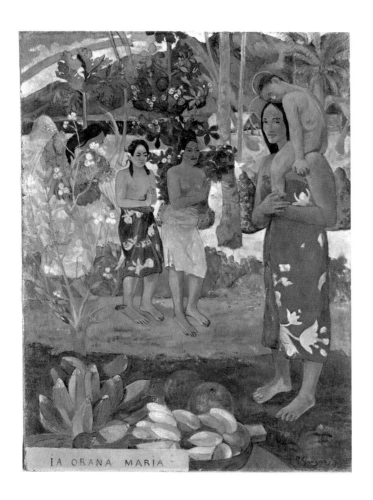

자료 2
성모송 Ia orana Maria, 1891년
캔버스에 유화, 113.7×87.6cm
뉴욕 메트로폴리탄 박물관
샘 A. 루이존Sam A. Lewisohn 유증

를 받는다. 테오 반 고흐는 자신이 소개하는 떠오르는 작가들의 급진적인 작품 세계를 홍보할 방법을 찾고 있었고, 파리는 판화에 매혹되어 있었다. 언제나 인정받기를 원했던 고갱은, 처음 발명된 19세기 초반부터 상업적 예술로 여겨졌으나 당시에 막 그런 부정적인 꼬리표를 벗어던진 석판화를 흔쾌히 시도했다. 그는 1889년 1월경 빈센트 반 고흐에게 "나 자신을 알리기 위해 출판용 석판화 시리즈 작업을 시작했다."[17]라고 썼다. 《볼피니 연작》이라는 제목으로 알려진 이 시리즈는 고갱과 에밀 베르나르를 비롯해 그들과 함께 어울리던 몇몇 작가가 직접 연 전시회에서, 신청하는 사람에 한해 관람할 수 있었다. 그들은 파리에서 열린 1889년 만국 박람회 개최장 바로 근처에 있는 카페 볼피니에서 이 전시회를 열었다. (카페 볼피니라고 알려져 있기는 했지만 카페 주인에 따르면 바른 이름은 카페 데자르Café des Arts였다.) 자신들의 작품이 만국 박람회에 초대되지 않자 그곳에서 전시회를 연 것이다.[18]

처음 시도한 표현 수단이었지만, 고갱은 판화 작업에서 과감히 여러 도발적이고 비정통적인 선택을 하였다. 그는 석판화에 원래 사용되던 석회암 판 대신, 당시에 조금 더 상업적인 매트릭스로 여겨지던 아연판을 사용하였다. (그러나 에밀 베르나르는 이미 아연판을 자신의 석판화 제작에 사용한 적이 있었다.) 또, 상업 예술가들이 포스터를 위해 사용하던 커다랗고 선명한 노랑 종이에다 (갈색 잉크를 사용한 작품도 한 점 있으나 대부분 검은 잉크를 사용하여) 이미지를 찍어냈다.[19] 그는 찍힌 이미지 가장자리에 보통보다 넓은 여백이 남게 해서 그 현란할 정도의 노란색이 작품 전체에서 매우 큰 비중을 차지하게 했다. 단색 물감으로 찍은 판화 작품에 그런 방식으로 선명한 색채를 포함시킨 것은, 더욱 정교한 실험이 이루어질 그의 앞으로의 채색 판화에 대한 전조였다.

《볼피니 연작》의 11종의 판화 중에서 8종은 고갱이 그로부터 얼마 전 다녀온 퐁타방, 아를, 마르티니크 여행에서 영감을 받아 만든 회화와 도자기를 재해석한 것이고, 3종은 독립적으로 창작된 이미지다. 언급된 이 도자기들은 고갱이 1886년에서 1888년 사이에 파리에 위치한 도예가 에르네스트 샤플레의 작업실에서 만든, 수가 매우 많고 크기는 작은 도자기 작품들 중 일부다.[20] 약 100점의 그 실험적인 도자기 작품들은 (그 중 약 60점만이 기록되었다.) 고갱이 익숙

하지 않은 표현 수단에 기꺼이 뛰어든 또 하나의 예이다.[21] 처음에는 도자기로 돈을 벌 수 있기를 희망한 고갱이지만, 시작한 지 몇 달 만에 비관습적인 자신의 도자기 작품들은 상업적인 인기를 끌 수 없음을 깨달았다. 그러나 그 무렵 그는 그 작업 과정 자체에 몰두하게 되었고, 도자기라는 예술을 새롭게 재탄생시키려는 목표를 품었다. 나중에 그는 이렇게 적었다. "내 목표는 그 불변의 그리스 꽃병을 변형시키는 것이었다. (…) 물레 앞에 앉은 도예가를 대신하는 지성의 두 손으로 꽃병에 개성이라는 생명력을 불어넣으면서도, 재료가 지니는 특성에 충실하고 싶었다."[22]

전통적 방식에 따라 물레를 돌려 대칭적 원통 형태의 꽃병을 만드는 대신, 고갱은 조소의 재료를 다루듯 손으로 점토를 이겨 특별한, 때로는 형상 묘사가 대단한 도자기들을 만들었다. 그가 만든 도자기 중 다수는 자신의 회화에서 모티브를 따왔고, 자신의 드로잉을 바탕으로 한 작품도 있었으며 온전히 새로운 창작물인 작품도 있었다. 고갱이 자신의 '대단한 광기hautes folies'[23]의 산물이라고 부른 이 작품들은 부분적으로 콜럼버스가 발견하기 이전 아메리카 대륙의, 특히 페루의 도자기에서 영감을 받은 것이었다.[24] 예를 들면 〈브르타뉴 소녀의 머리 모양을 한 그릇〉(1886~87년, 작품 13)에서 과장되어 나비의 날개처럼 표현된 브르타뉴의 전통 머리 장식에서 고갱의 조소적 창의성이 보인다. 같은 시기에 자신이 그린 회화를 바탕으로 도자기에 인물들을 표현한 〈브르타뉴 풍경들로 장식한 꽃병〉(1886~87년, 작품 11)에도 전통 의상이 보인다.[25] 하지만 이 작품에 섬세하게 칠해진 유약에는 회화적인 요소도 보인다.[26] 기술적 고민에서 나온 구성적인 선택(이를테면 굽는 과정에서 색이 섞이는 것을 막기 위해 움푹하게 새긴 윤곽선)을 비롯해 이 초기 도자기들의 면면에서 영향을 받아 고갱의 이어지는 회화 작품들에는 모티브의 단순화와 좀 더 양식화된 접근이라는 변화가 생긴다. 그 예가 〈퐁타방에서 춤추는 브르타뉴 소녀들〉(1888년, 작품 8)이다. 이 작품의 이미지를 다시 표현한 《볼피니 연작》의 아연판화 한 점(작품 9)에서 고갱은 인물들을 더욱 단순화, 추상화하여 뚜렷한 검은 선과 엷은 채색으로 표현했다. 즉, 이 일련의 작품들 속에서 고갱은 같은 모티브를 2차원, 3차원의 서로 다른 표현 수단을 오가며 표현하였고, 매번 보는 이가 그 모티브를 새롭게 바라볼 수 있도록 다시 배치하고 재해석했다. 그 각각의 작품들로 큰 그림

을 만들어 보면, 우리는 고갱이 어떠한 주제에 관해 지속적인 열정을 지녔고, 그 열정을 여러 흥미로운 기법으로 어떻게 표출하였는지를 볼 수 있다.

• 노아 노아(향기) 연작(1893~94년) •

고갱의 《볼피니 연작》은 대범하고 특이한 면모를 지니기는 했지만 한 가지 에디션으로 30부 정도를 찍어냈다는 점과, 저명한 인쇄공의 손으로 모두 통일성을 지니도록 찍어냈다는 점에서는 전통적인 판화 제작의 틀을 따랐다고 볼 수 있다.[27] 고갱은 몇 점의 아연판화와 석판화를 더 만들기는 했지만(예를 들면 작품 70, 114), 그가 훨씬 더 깊은 탐구의 열정을 느낀 분야는 따로 있었다. (또한 1895년에 남태평양으로 완전히 이주한 뒤로는 아연판화나 석판화를 작업할 기회를 전혀 가질 수 없게 된다.) 1891년에는 한 점의 에칭화도 창작하였는데(자료 3), 자신의 벗이자 지지자인 대단한 상징주의 시인 스테판 말라르메의 초상화로, 그가 1874년에 번역한 에드거 앨런 포의 〈갈가마귀The Raven〉 프랑스어판에 대한 오마주로 그의 머리 위에 날고 있는 까마귀 한 마리를 표현해 넣은 작품이다. 그러나 고갱이 지속적으로 열렬히 몰두한 분야는 바로 목판화였다. 1893년에 처음으로 목판화 작업을 한 후 10년 동안 고갱은 판화와 전사 기법에 자유로운 실험을 한다.

그가 작업한 첫 목판화 작품들은 비교할 작품이 없을 만큼 독창적인 《노아 노아》 연작(자료 4)으로 이 작품들을 통해 고갱은 목판화를 본질적으로 새롭게 재창조해내어 현대 미술의 영역에 들어놓았다.[28] 고갱은 《볼피니 연작》을 완성한 지 4년 만인 1893년에 《노아 노아》 연작의 작업을 시작했다. 그 사이에 많은 일이 일어났다. 1893년 8월 말, 고갱은 타히티에서의 2년의 삶을 (즉, 첫 타히티 체류기를) 마감하고 파리로 돌아왔다. 자신이 상상했던, 훼손되지 않은 에덴과는 이미 거리가 먼 타히티에 실망한 고갱이었으나, 프랑스로 가지고 돌아온 타히티 회화와 조소 작품들로 프랑스 미술계의 관심을 이끌어내어 선두적인 아방가르드 미술가로서의 위치를 되찾으려는 열의로 가득했다. 당시에 물려받은 지 얼마 되지 않은 유산을 자금으로 미술상 폴 뒤랑뤼엘의 갤러리 공간을 대여하여 1893년 11월에 자신의 타히티 작품들을 전시하였다. 또한, 타히티에서의 경험을 묘사하고 그곳에서 자신이 작업한 많은 회화와 조소 작품의 중요성을 (공

상이 포함된 상징적 표현들을 통해) 강조하는 글을 쓰기 시작하였는데, 이 글 속의 타히티는 식민지시대 이전의 타히티의 삶과 문화에 대한 이상화된 이미지를 바탕으로 꾸며진 것이었다. 폴 뒤랑뤼엘 갤러리 전시회는 성공적이지 못했는데, 겨우 소수의 긍정적인 평가와 50점의 회화 중 열한 점밖에 판매되지 않은 결과로 인해 고갱의 명성뿐 아니라 그의 작품을 사려는 사람들의 수와 작품 가격도 곤두박질쳤다.[29]

이 처참한 결과를 어느 정도 만회하기 위해 고갱은 전시회 당시에는 미처 마무리하지 못했던 그 글을 발표해 파리인들에게 타히티 프로젝트를 설명하고 알려보기로 결심한다. 그 책에는 고갱이 타히티에서 완성한 주요 회화와 조소 작품의 주제를 좀 더 '원시적인' 시각 언어로 재해석한 열 점의 목판화도 실을 예정이었다. 고갱은 시인이자 비평가, 상징주의 옹호자였던 샤를 모리스에게 자신의 글을 보강하고 편집해달라고 부탁했다. 두 사람은 그때부터 몇 년 동안, '향기'라는 의미의 '노아 노아'를 제목으로 그 책을 만들기 위해 함께 작업했으나,[30] 결국은 의도대로 출판되지 못했다.[31] 그러나 그 책을 위한 목판화 작업은 실현되었다. 고갱은 1893년 12월에서 1894년 3월까지 열정적으로 그 목판화들을 만들었다. 《노아 노아》 목판화 대부분은 고갱의 이전 회화와 직접적으로 연관되어 있으면서도 원본 회화의 구성을 크게 변형한 작품들이다. 《볼피니 연작》에서와 같이, 회화 속에 이미 표현된 대상들이 판화 속에서 새롭게 변모했고, 구성적 요소들은 더해지고 잘리고 옮겨졌다. 종합적으로 볼 때 그 열 종의 목판화는 원시적 기원에서부터 평범한 일상, 사랑, 두려움, 종교, 죽음 등을 아우르는 거대한 삶의 순환을 주제로 담고 있다. 정해진 내러티브가 있다는 가정 아래 어떤 순서로 이 판화들이 배열되어야 하는지 여러 학자의 의견이 있었으나, 고갱이 작품의 배열 순서를 정해두었는지는 밝혀지지 않았다.[32]

종종 지적되는 바와 같이, 고갱이 목판화라는 표현 수단을 선택한 것은 목판화가 역사적으로 책 삽화에 이용되었다는 점, 중세 장인들의 '원시적' 판화였다는 점, 일본 문화와 프랑스 민속 예술 전통에서 널리 사용되었다는 점 등이 이유였다고 추측된다. 그러나 더욱 중요한 점은 고갱이 나무를 이용한 부조나 그 외 조각에 매우 열정적이었고, 목판화도 그 자연스러운 연장선상에 있었을 것이라는 점

이다. 고갱은 1880년대부터 목각 작품들을 만들기 시작했고, "목각과 정물화 습작을 하며 긴장을 푼다."[33]고 적기도 했던 1890년경에 이르러서는 목각이 단순한 기분 전환용이 아니라 새로운 원시적 미학을 창조해내기 위한 주요 수단 중 하나가 되어 있었다. 목각에 대한 고갱의 야심은 타히티를 회상하며 퐁타방에서 1889년과 1890년에 각각 작업한 큰 규모의 나무 부조 〈사랑에 빠지라 그러면 행복할 것이다〉(작품 135)와 〈신비로우라〉(작품 32)에 드러난다. 그리고 1892년에서 1893년에 타히티에서 만든, 토템을 닮은 티ti'ii 목각으로 이어진다(예: 작품 20, 80, 81, 84, 85). 고갱은 이 작품들이 지닌 '초야만적ultra sauvage' 면모를 소중하게 여겼다.[34]

리처드 S. 필드가 처음으로 발견한 바와 같이, 고갱은 열 점의 〈노아 노아〉 목판화를 동시에, 그리고 각 작품을 여러 단계로 나누어 작업하였고, 그 작업 과정에는 조각술, 잉크를 바르는 과정, 찍어내는 과정에 관한 여러 매우 비정통적인 실험이 포함되어 있던 것으로 보인다.[35] 그는 각각의 판화를 단계적으로 작업하면서 각 단계마다 한 장 이상의 작품을 찍어냈다.[36] 고갱은 나뭇결과 직각 방향으로 잘린 목판을 이용했고, 당시 일반적인 목판화처럼 또렷하고 상세한 책 삽화를 만들려는 의도로 조각을 한 것이 아니라 전통적, 비전통적 도구를 모두 사용하여 목각에 가까운 방식으로 조각을 한 다음, 세부 표현과 통일성을 위해 칼, 바늘, 사포로 가는 선을 새겼다. 마지막으로는, 나뭇결과 나란하게 잘린 목판을 조각할 때 많이 사용되는 둥근끌을 이용해 이미 새겨진 이미지를 좀 더 명확해지게 만들었다.[37] 즉, 고갱은 일반적 목각이나 나뭇결대로 잘린 목판의 조각에 많이 사용되는 투박한 둥근끌(르네상스 시대에 많이 사용되었으나 고갱의 시대에서는 구식이라 여겨진 도구)로 조각을 하고, 나뭇결과 직각으로 잘린 판에 주로 하는 섬세한 세부 표현(순수 미술에서보다는 책이나 잡지의 삽화가들이 더 흔히 사용하는 기법)을 결합한 것이다. 고갱의 목판화 조각술은 한편으로는 〈신비로우라〉와 같은 부조 작품에서 사용한 기법과 유사성이 있다. 동시에, 단순하게 표현된 넓은 영역 안에 복잡하고 섬세한 묘사들을 배치한 점은 〈바다 옆에서〉(1892년, 자료 5)에서 볼 수 있듯이 장식적인 평평한 면들에 회화적인 색채 표현을 더하는 고갱 회화의 한 특징을 닮았다.

목판을 깎아내는 과정뿐 아니라 물감을 바르고 이미지를 찍어내

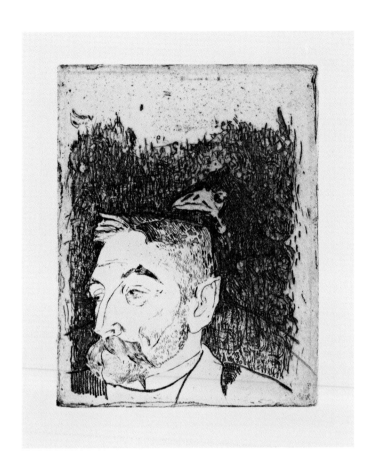

자료 3
스테판 말라르메 Stéphane Mallarmé 초상화, 1891년
에칭과 드라이포인트, 이미지 크기: 18.3×14.4cm
뉴욕 현대미술관
무명으로 기증

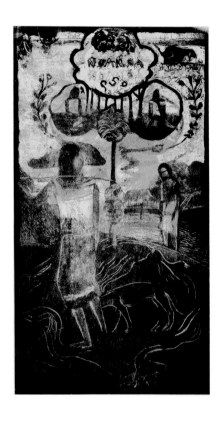

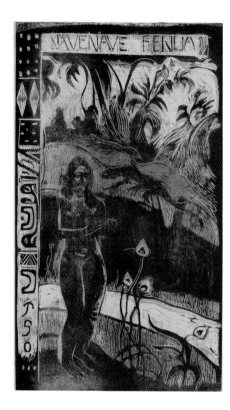

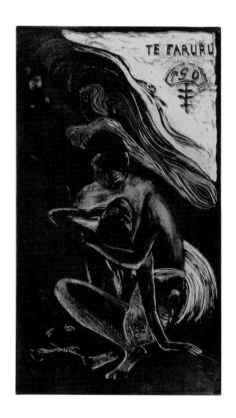

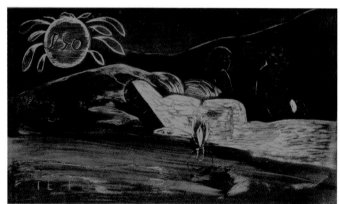

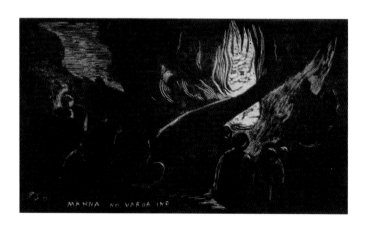

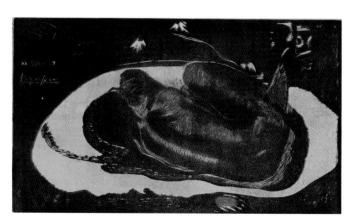

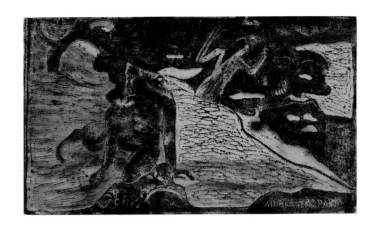

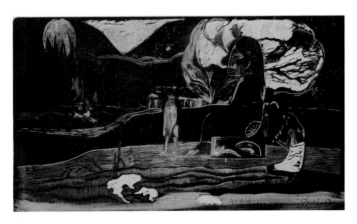

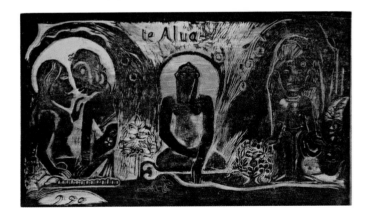

는 과정에서도 고갱은 판화의 전통적인 방식에서 벗어나 작업하였다. 깎은 목판에 한 가지 색, 주로 검은색을 발라 먼저 시험쇄를 찍어보았는데 이 단계에서 때로는 분홍색 종이를 사용하였다. 한 장한 상 찍이낼 때마다 물감을 발라 종이에 누르는 과정에서 특이한, 종종 불안한 느낌을 자아내는 여러 효과를 실험하였다. 그리하여 한 장의 목판으로 찍어낸 판화들 중 서로 같은 것이 없었고, 이미 다소 난해하게 조각된 이미지는 더욱 수수께끼 같아졌다.

고갱은 자신이 평범한 에디션을 만들어낼 수 없다는 것을 깨닫고, 결국 얼마 전 자신의 초상화 모델이 되어준(자료 6) 친구이자 화가 루이 루아에게 각 목판마다 25장에서 30장 정도의 판화를 찍어 달라고 부탁했다. 루이 루아가 찍어낸 이 판화들은 물감을 균일하고 짙고 평평하게 바르고, 미묘한 분위기보다는 규칙성 있는 표면의 무늬를 우선시하는 좀 더 관습적인 방식으로 찍어낸 작품이었고, 이들과 비교해보면 고갱의 표현 방식이 지니는 형언하기 힘든 요소들이 더욱 두드러진다.[38] 고갱은 루이 루아의 결과물을 만족스러워하지 않았다고 추측된다.

1894년 12월, 뒤랑뤼엘 갤러리 전시회 결과에 실망한 고갱이 베르생제토릭스 거리에 위치한 자신의 작업실에서 연 전시회를 계기로 《노아 노아》목판화가 지닌 독창성, 그 회화적 효과와 조소적 효과의 비범한 결합이 비평가들의 주목을 받았다. 그 전시회에는 회화와 조소뿐 아니라 일본 판화, 민족지학적인 물건들, 여행 기념품들도 전시되었다. 여러 방식으로 찍어낸《노아 노아》목판화는 놀라우리만큼 밝은 노란 벽에 압정으로 고정되어 있었고, 일부는 놀려 보도록 관람객들에게 직접 건네어지기도 했다. 시인이자 비평가 줄리앙 르클레는 다음과 같이 썼다. "고갱의 앞선 부조 작품들에서 이미 뚜렷하게 드러났던 양식적 특징을 발견할 수 있는 고갱의 목판화에는 조소와 회화의 매우 개성 있는 조화가 이루어져 있다. (…) 디자인이 풍부한 매우 얇은 부조에 잉크를 두껍게 발라 종이에 찍어내고, 흑백의 단조로움을 보완하기 위해 빨강이나 노랑으로 수수한 악센트를 더했다고 상상해보라.[39] 줄리앙 르클레를 비롯한 비평가들이 느꼈듯 고갱의 목판화가 지닌 대담성은 당시 목판화의 부활을 주도했던 에밀 베르나르를 포함한 아방가르드 작가들 사이에서도 전례가 없는 것이었다."[40]

자료 4

《노아 노아(향기)》연작을 이루는 열 종의 목판화들, 1893~94년

왼쪽 지면은 왼쪽 위 작품부터 시계방향으로 〈노아 노아〉(작품 25),
〈즐거운 땅〉(작품 57), 〈여기서 우리는 사랑을 나눈다〉(작품 38),
〈영원한 밤〉(작품 68), 〈귀신이 보고 있다〉(작품 74),
〈악마가 말하다〉(작품 43), 〈우주의 창조〉(작품 47).
이 지면은 위에서부터 아래로 〈강의 여인들〉(작품 31),
〈감사의 표시〉(작품 92), 〈신〉(작품 86)

이러한 혁신을 통해 고갱은 전통적으로 투박한 목판화라는 표현 수단에 상징주의 미학의 심장에 있는 환기적인 이중성을 불어넣게 되었다. 그의 목판화 이미지는 대범함과 은근함, 이미지와 추상, 현실과 꿈을 동시에 표현한다. 고갱은 완전히 새로우며 아직 탐험되지 않은 영역으로서 목판화 표현의 가능성을 탐구했다. 단계적으로 찍어낸 〈즐거운 땅〉의 판화들을 작업 진행 순서대로 보면 마치 배경에서 천천히 이미지가 떠오르는 것 같고, 고갱이 어느 먼 옛날의 잃어버린 유물을 발굴해내는 과정을 지켜보는 것 같다. 분홍색 종이 위에 찍어낸 첫 단계 판화(작품 53)는 마치 발굴 중에 있는 것 같은 느낌을 주는데, 아직 목판 조각을 완료하지 않은 상태에서 가볍고 불균질하게 찍어낸 작품이다. 두 번째 단계 판화(작품 54)는 이미지의 형체가 좀 더 뚜렷해졌지만 여전히 검은색에 덮여 있다. 세 번째 단계(작품 55)에서 몇몇 세부 묘사가 좀 더 드러나고 4번째 단계(작품 56, 57)에

서는 시선을 끄는 밝은 금색과 주황색으로 인해, 밝아오는 새벽 빛 속에 마침내 이미지가 모습을 드러내는 것처럼 느껴진다. 이러한 점진적인 탈바꿈 속에서, 오랫동안 숨겨지거나 묻혀 있던 무언가를 꺼내어 다시 빛을 보게 하려는 고갱의 욕망이 느껴진다.

실제로 알라스테어 라이트가 도발적으로 주장하였듯이, 미묘한 변화를 주면서 집요하도록 계속해서 새로운 판화 작품을 찍어내는 고갱의 작업 태도는 어떤 얻을 수 없는 이상에 대한 긴 묵상 같은 것, 타히티에 품었던 꿈이 사라져가는 걸 막으려는 노력 같은 것이라고 해석할 수 있다.[41] 《노아 노아》 연작을 통해 고갱의 타히티 회화 일부가 새롭게 해석되었다는 점은 (어떻게 보면 그 회화들에서 분리되어 시간적, 지리적 거리 너머에서 재창조되었다는 점은) "이미 사라져버렸다고 생각한 타히티의 모습을 만날 수 있는 유일한 통로가 다른 이들이 창조한 이미지와 텍스트라는 점"에서 기인한, 그의 작품 속

좀 더 근본적인 단절과 일맥상통한다.[42] 목판을 깎고 잉크를 바르고 종이 위에 찍어내는 과정에서 사용한 비정통적 기법들을 통해 고갱은 재해석의 원본이 되어준 회화들보다 더 어둡고 짙고, 더욱 강렬한 '원시적' 색채와 신비로움을 지닌 판화 작품들을 만들어냈다. 이 중 다수 작품의 주 색채인 검은색은 공포와 미신으로 가득한 밤의 세계를 연상케 한다. 이미지를 모호하게 만드는 찍어내기 방식은 미지의 위험에 대한 두려움을 더욱 증폭시킨다. 일부 작품들에서 빛나는 주황색은 태고의 불을 연상시키며, 마치 연기가 자욱이 피어나는 타히티 문화의 등걸불을 완전히 꺼져버리기 전에 보존하려고 하는 고갱의 노력처럼 느껴진다. 그는 다음과 같이 썼다. "나를 타히티로 이끌었던 그 꿈은 실상에 의해 처참하게 깨어졌다. 내가 사랑한 것은 옛날의 타히티였다. (…) 하지만 그 흔적이 남아 있다 해도 나 혼자 어떻게 그 흔적을 찾을 수 있겠는가? (…) 이미 그 재마저 흩어져버리고 말았는데 어떻게 다시 불씨를 피운단 말인가?"[43]

• 수채 모노타이프 (1894년) •

고갱은 《노아 노아》 목판화 작업 얼마 후에, 또 어느 정도는 작업 당시에, 개별적인 목판화 몇 점과 더불어 또 다른 일련의 독특한 판화를 만들었는데 이것이 1894년 작 수채 모노타이프 작품들이다.[44] 고갱이 엄밀하게 언제, 어떻게 이 작품들을 작업했는지는 밝혀지지 않았다. 그러나 피터 코트 지거스는 적어도 몇 작품은 《노아 노아》 목판화 작업 당시에 만들었다고 주장한다.[45] 그 외 작품들은 《노아 노아》 연작을 마무리하고 다시 파리를 떠나 브르타뉴로 갔던 1894년 봄 이후에 만들어졌다. (한 무리의 뱃사람들과 싸움을 하나 한쪽 다리가 골절되어 한동안 그림을 그릴 수 없을 때였다.) 그 중 오늘날까지 남아 있는 것으로 알려진 34점[46] 중에는 고갱의 이전 회화, 조소, 목판화와 밀접하게 연관된 작품들이 있고 그 외의 작품들은 단독 습작이나 스케치에 가깝다. 이 1894년 작 모노타이프 작품들은 하나로 묶을 수 있어 보이지만, 내러티브의 순서나 구조는 없다.

판화와 드로잉의 요소를 결합한 모노타이프 기법은 전통적으로 (에칭판과 같은) 금속이나 유리 위에 유성, 또는 수성 물감으로 이미지를 표현하고, 그 위에 종이를 덮고 종이의 뒷면을 손으로 문지르거나 판과 종이를 함께 인쇄기에 넣어 누름으로써 만들었다. 주목할

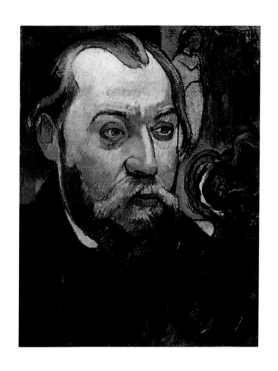

자료 5
바다 옆에서 Fatata te miti, 1892년
캔버스에 유화, 67.9×91.5cm
워싱턴 국립미술관
체스터 데일 컬렉션

자료 6
루이 루아 Louis Roy 초상화, 1893년 또는 그 이전
캔버스에 유화, 40.7×33cm
뉴욕의 개인 컬렉션

만한 전례들이 있기는 했지만 이 기법이 가장 활발하게 사용된 것은 19세기 후반이 되어서였고, 가장 훌륭히 사용한 미술가는 에드가르 드가였다.[47] 고갱이 여러 모로 드가에게 영향을 받기는 했지만 개인적인 습작으로 여겼던 드가의 모노타이프 작품들을 고갱이 알고 있었다는 증거는 없다. 고갱은 자기 방식대로의 모노타이프를 독립적으로 제작한 것으로 보인다.

이 비관습적인 작품들을 창작하는 데 그가 사용한 방법들이 완전히 다 밝혀진 것은 아니지만, 《노아 노아》 목판화 작업에서 잉크를 바르고 찍어내는 방법을 실험했던 것이 이 전사 기법에서의 실험으로 이어진 듯하다. 리처드 S. 필드는 이 수채 모노타이프 작품들이 근본적으로 고갱의 수채화, 구아슈, 드로잉의 카운터프루프일 것이라고 보았다. 카운터프루프란 젖은 종이를 드로잉에 대고 누르는 단순한 방법의 전사로 얻어진 이미지를 말한다.[48] 좀 더 최근에 피터 코트 지거스는 고갱의 모노타이프 중 최소한 몇 작품은 기존의 드로잉이나 수채화에 유리판을 올리고, 유리를 통해 보이는 이미지를 가이드로 삼아 수채 물감이나 구아슈로 그림을 그리고, 그것을 젖은 종이 위에 찍어 올리는 방식으로 작업했다는 증거를 찾아냈다.[49] 고갱은 이 두 가지 방법 모두를 번갈아가며 사용했을 수도 있다.[50] 이런 방법 중에 하나로 창작했을 가능성이 있는, 현재까지 남아 있는 드로잉 몇 점 중에 한 점이 〈분홍 파레우를 입은 타히티 소녀〉(작품 111)로, 적어도 세 점의 알려진 모노타이프가 이 작품을 기반으로 만들어졌다. 그 중에 두 점(작품 112, 113)은 이 책에 담겨 있고 나머지 한 점은 시카고 미술관에 소장되어 있다. 이 시점 이후 고갱의 모든 판화와 전사 드로잉이 그러하였듯이, 이 모노타이프도 인쇄기 같은 복잡한 도구나 숙련된 인쇄공, 기술자 등의 도움이 필요하지 않았다. 그렇지만 고갱은 1894년 이후에 매우 드물게 모노타이프 작업을 했던 것으로 추측되며, 1896년에서 1902년 사이에 고작 몇 작품만을 창작했다(작품 172, 174, 179, 185가 그에 포함된다.).[51]

피터 코트 지거스는 고갱이 《노아 노아》 연작을 작업하는 동시에 모노타이프 작업을 했을 뿐 아니라, 몇몇 모노타이프 작품들은 《노아 노아》 연작의 심상을 구축하는 데 도움을 주었을 거라고 주장한다. 그러한 모노타이프 중 한 작품(자료 8)은 고갱의 회화, 〈뭐, 너 질투해?〉(1892년, 자료 7)와 이어진다. 한 사람은 앉아 있고 한 사람은 비스

듬히 기대어 있는 회화 속 두 인물의 모습이 모노타이프로 옮겨졌는데, 옮기는 과정에서 물론 그들의 모습은 반전되었다. 역시 연관된 《노아 노아》 목판화 〈강의 여인들〉(자료 9, 작품 31, 33, 34)에서는 누워 있는 인물이 없어졌다. 대신 앉아 있는 인물의 왼쪽, 그의 머리가 있던 위치에 작은 바위 같은 형태가 있다. 그 작품들 속 다양한 요소의 치수가 정확히 일치하기 때문에 모노타이프를 먼저 만든 후 그것의 윤곽을 목판의 표면에 옮기고(작품 30), 그 윤곽을 따라 목판을 조각하는 과정에서 누워 있는 인물을 없애고 대신 그 머리 부분을 돌 모양으로 만들었으리라 추측할 수 있다.[52]

고갱의 이 새로운 실험들은 그만의 창의성으로 참으로 새로우면서도 영묘한 미학을 탄생시킨 또 하나의 예이다. 사라져버릴 듯한 분위기를 풍기고, 종종 작고 토막 같은 이 모노타이프 작품들에는 잃어버렸거나 잃어버리게 될, 또는 들어갈 수 없는 세상에 대한 고갱의 향수가 그의 목판화 작품들에서보다 더욱 사무치게 표현되었다. 비슷한 내용을 담은 회화, 조소, 심지어 목판화와 비교해보았을 때에도 이 모노타이프들은 흐릿한 잔상, 빛바랜 추억들, 또는 기억의 엷은 장막 너머로 보이는 아름다운 풍경처럼 느껴진다.

• 볼라르 연작(1898~99년) •

목판화와 수채 모노타이프 작업에 몰두했던 1893년에서 1894년 이후부터 고갱은 오직 소량의 목판화와 몇 점의 모노타이프만을 제작하다가 1898년에 다시 판화에 강도 높게 집중하기 시작한다.[53] 그는 1895년에 두 번째 타히티 행에 나선다. 변변치 않은 작품 판매와 쇠퇴한 명성, 아내와 가족과의 틀어진 관계, 각종 질병의 발병 등으로 대체로 실망스러웠던 프랑스에서의 2년의 생활 끝에 고갱은 유럽을 완전히 떠나야겠다는 결심을 한다.

프랑스를 떠나기 직전, 고갱은 야심찬 젊은 미술상 앙브루아즈 볼라르Ambroise Vollard(19세기 후반과 20세기 초 미술사를 좌지우지하는 가장 영향력 있는 인물이 된 미술상)와 잠정적으로 사업적 관계를 맺는다. 두 번째로 타히티에 머무르는 동안 (그리고 후에 마르키즈제도에 있는 동안) 고갱은 볼라르와 날선 편지를 지속적으로 주고받는다. 고갱의 작품을 판매하는 것은 두 사람 모두에게 이익을 가져다주는 일이었기 때문이다.[54] 1897년 4월에 고갱은 목판화를 창작하는 데 관

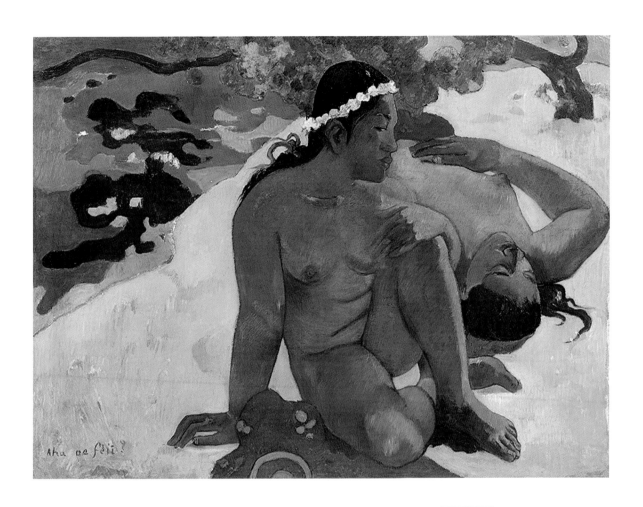

뭐, 너 질투해? Aha oe feii, 1892년
캔버스에 유화, 66.2×89.3cm
모스크바 푸시킨 예술 박물관

심이 있으나 매끈하고 잘 팔릴 작품을 원하는 볼라르의 취향에 맞추지는 않을 것이라는 내용을 담은 조심스러운 편지를 보낸다. "나는 기술적인 완벽함을 추구하지도, 달성하지도 않는다. (일반적인 석판화를 제작하는 사람들은 이미 많다.) 그러니 그러한 작품들도 괜찮다면 내게 종이와 돈을 보내달라."[55] 1898년에서 1899년 사이에 고갱은 열네 점의 새 목판화를 창작하는데, 모두 휴지처럼 얇은 일본 종이에 직접 찍은 것이다. 1900년 1월에, 고갱은 다시 볼라르에게 편지를 쓴다. "다음 달에 내가 보낼 것은 (…) 약 475점의 목판화다. 하나의 목판에서 25점에서 30점의 판화가 나왔고, 그 후에 목판은 파기했다. 목판의 절반 정도는 두 번씩 사용되었는데, 그런 방식으로 판화를 만들 수 있는 사람은 나밖에 없다."[56] 1900년 2월에 고갱은, 볼라르가 좋은 값으로 판매해주기를 바라며 전체 작품을 그에게 보냈고, 이후에 이 작품들에 〈볼라르 연작〉이라는 이름이 붙었다.[57] 고갱은 이 판화들을 위한 목판을 거의 직접 주운 나무 조각들로 만든 것으로 추측되고, 사용 후에 그 목판을 부수었다는 것은 정확한 사실이 아닌 것 같다.[58] 현존하는 그 목판 중 하나로, 〈에우로페의 강간〉(작품 131)이라는 제목의 판화 조각에 사용된 목판은 아름답지만 불균질한 타히티 토착 목재였다(작품 130). 475점의 판화를 직접 찍어내고 서명을 하고 번호를 매긴 것은 고갱이 이 작업을 얼마나 중요하게 여겼는지를 보여주는 대단한 결과물이다. (그가 숨을 거두었을 때 그가 살던 히바오아 섬의 거주지 벽에는 〈볼라르 연작〉 목판화 중 최소한 45점이 붙어 있었다.) 그러나 볼라르는 별다른 인상을 받지 못한 것이 확연했고, 이 작품들을 판매하려는 노력을 전혀 하지 않았다.

이 판화들의 대부분은 고갱이 이미 브르타뉴, 아를, 타히티에서 (첫 체류 기간과, 이 당시의 3년의 체류 기간 동안) 창작한 회화와 조소에서 탐색한 적이 있는 형태와 주제를 반복하고 있다. 그의 커리어 전체를 회고적으로 보여주며, 《볼피니 연작》과 《노아 노아》 연작에 이은 세 번째이자 마지막 연작이다. 〈인간의 고통〉(작품 125)에서 두 손을 턱에 괸 채 앉아서 괴로워하는 여성은 《볼피니 연작》 아연판화 중 한 점(작품 7)과 1888년 작 한 회화를 비롯해 앞선 작품들에서 이

자료 8
뭐, 너 질투해?, 1894년
펜과 빨간 잉크와 검정 잉크로 수채 모노타이프, 19.5×23.2cm
시카고 미술관
에드워드 맥코믹 블레어 기증

자료 9
강의 여인들 Auti te pape 총 2단계 중 2단계
〈노아 노아(향기)〉 연작 중에서, 1893~94년
목판화, 이미지 크기: 20.4×35.6cm
파리 국립 미술사 연구소 도서관, 자크 두세 컬렉션

미 등장한 적이 있는 모티브이다.[59] (또한, 그 세 작품 속에서 괴로워하는 여성의 모습은 고갱이 파리의 한 민속지학적 박물관에서 본 페루 미라의 모습을 기반으로 한 이미지이다.)《볼라르 연작》을 위해 조각한 이 열네 점의 목판 중 네 점을 제외한 나머지는 가로로 이미지를 담고 있고, 리처드 브레텔이 최초로 주장하였듯이 그 중 일부는 프리즈처럼 나란히 배열할 수 있는 형식적 특징을 지니는데, 이는 고갱이 비슷한 시기에 작업한 몇몇 중요한 회화 및 조소 작품들과 유사한 면모이다.[60] 그 작품들로는 고갱이 《볼라르 연작》을 시작한 해에 완성한 대표작, 〈우리는 어디에서 오는가? 우리는 무엇인가? 우리는 어디로 가는가?〉(1897~98년, 52쪽 자료 2), 앞에서 언급된 〈타히티의 전원 풍경〉(작품 117), 고갱이 1901년에서 1902년 사이에 히바오아 섬의 거주지 '기쁨의 집the Maison du Jouir'의 현관에 두르기 위해서 조각한 다섯 점의 긴 나무판(45쪽 자료 8)이 있다. 《볼라르 연작》 중 한 점, 〈사랑에 빠지라 그러면 행복할 것이다〉(작품 137)의 모티브들은 1889년에 같은 제목으로 만든 나무 부조(작품 135)에서 가져온 것이며, 후에 '기쁨의 집'을 장식한 나무판 중 두 점에도 여러 디테일로 표현된다.

《볼라르 연작》에는 고정된 순서나 내러티브가 없지만, 고갱은 이 작품들을 시리즈로 본 것이 분명했고, 작품들 전체를 지배하는 뚜렷하고 리듬감 있는 흑과 백이 통일성의 미학을 드러낸다. 고갱은 이 판화들을 19세기 유럽 아이들이 많이 가지고 놀던, 그림이 그려진 카드들을 배열해서 여러 가지 파노라마 풍경을 만들어내는 미리오라마myriorama 카드와 닮게 만들려는 의도를 품었을 수도 있다.[61] 이 판화들은 보는 이로 하여금 작품의 순서를 직접 이리저리 배열해보게 만든다. 그것은 한 작품의 이미지와 모티브를 다른 작품 속에서 새롭게 재탄생시키는 고갱의 작업 과정과도 닮은 활동이다. 그처럼 작품 속 요소들을 여러 가능성으로 결합해보는 과정은 서로 다른 것들을 융합시키는 상징주의자들의 경향, 고갱이 '꿈꾸기'라고 칭했던 프로이트 이전의 자유로운 연결 놀이와 일맥상통하는 면이 있다.

《볼라르 연작》 중 열한 종의 목판으로는 흑백 판화들만 찍어냈지만, 나머지 세 종의 목판으로 찍어낸 것들 중에 실험적인 방식으로 또 한 가지 색을 더한 작품들이 있다(작품 133, 136, 137). 이는 고갱이 《노아 노아》 연작에서 시작한 겹침 실험이 한 걸음 더 나아간 것

이라 볼 수 있다. 이러한 작품들은 모두 두 단계로 만들어졌다. 예를 들면, 〈신〉(작품 133)의 작업 첫 단계에서 고갱은 휴지처럼 얇은 종이 위에 회색 잉크로 여러 장의 판화를 찍어냈다. 그리고 두 번째 단계의 이미지를 만들기 위해 그 목판에 추가적인 조각을 했다. 그러고는 역시 휴지처럼 얇은 종이에 검은색 잉크로 찍어냈다. 마지막으로, 검은색으로 찍은 두 번째 단계의 판화를 회색으로 찍은 첫 번째 단계의 판화 위에 겹쳐놓았다. 이 종이들의 투명도 때문에, 겹쳐진 상태에서 두 색이 다 보였고, 두 색이 하나로 합해져서 풍부한 명암 효과를 만들어냈다. 같은 목판으로 찍어낸 또 다른 독특한 판화(작품 132)를 보면 고갱이 비치는 종이라는 재료의 잠재력에 매력을 느꼈음이 더욱 잘 드러난다. 앞서 말한 두 번째 단계에서 찍어낸 판화 중 한 점(휴지처럼 얇은 종이에 검은색으로 찍은 것)을 뒤집어서 아래에 좀 더 두꺼운 종이를 받친 것이다. 뒤집었어도 얇은 종이인 탓에 이미지가 온전히 다 비치지만, 뒷면을 통해 보이는 것이기 때문에 좌우가 반전되었다. 이러한 〈신〉의 판화들과 더불어 《볼라르 연작》 중 검은색과 연갈색이라는 두 가지 색으로 찍은 두 판화(작품 136, 137)에서도 얇은 종이의 겹침에서 얻은 효과를 관찰할 수 있다. 이렇게 표현된 질감의 미묘한 특징은 《노아 노아》 연작의 몽롱한 색채, 수채 모노타이프의 얇은 안개 같은 분위기, 그리고 고갱의 거대한 다음 혁신인 유채 전사 드로잉의 흩어진 낱알 같은 질감과도 비교할 수 있다.

• 유채 전사 드로잉(1899~1903년경) •

14종의 목판으로 찍은 판화들을 볼라르에게 보내고 겨우 몇 달 후, 고갱은 종이 위에 펼친 또 다른 급진적 실험 열 점을 볼라르에게 보낸다. 바로 유채 전사 드로잉이다. 이 기법은 (수채 모노타이프의 경우와 같이) 드로잉과 판화를 하나로 합한 것으로, 고갱의 신비와 불확정성, 암시의 미학에 대한 탐구의 정점을 보여준다.[62] 1899년에서 1903년(사망한 해) 사이에 온전히 자신이 발명해낸 이 새로운 기법에 고갱은 몰두했다.[63]

고갱이 이 새로운 기법을 개발하게 된 계기는 1899년 8월에서 1900년 4월까지 자신의 풍자적 신문 〈미소〉(작품 141~43)를 발행하기 위해 에디슨 등사판(복사기의 초기 버전)을 사용하는 과정이었을 가

능성이 높다. 그는 후원자 귀스타브 파예에게 쓴 1902년 3월의 편지에서 그 과정을 다음과 같이 묘사했다. "우선은 아무 종류의 종이 위에 인쇄용 잉크를 펴 바르고 그 위에 다른 종이 한 장을 얹은 후, 무엇이든 그리고 싶은 것을 그리면 된다. 연필이 단단하고 가느다랄 수록 (그리고 종이가 얇을수록) 결과물의 선이 가늘어진다."[64] 연필 끝의 압력으로 인해 아래에 깔린 종이의 잉크가 위에 놓인 종이의 아랫면에 묻게 된다. 위에 놓인 종이를 떼어내면, 그린 그림은 좌우가 반전된 상태로 종이의 아랫면에 전사되어 있다. 이 전사된 이미지가 최종 결과물이다.[65]

〈하나의 토르소와 두 손 습작〉(1899~1902년경, 작품 145)과 같이 다소 작고 스케치 같은 모노타이프에서 출발하여 볼라르에게 보낸 야심 차도록 크고 완성도 높은 작품들(그 예로 작품 154~156, 161, 171)에 이르기까지 고갱이 이 기법을 개발한 속도는 매우 빨랐다. 〈볼라르 연작〉의 목판화 한 점(작품 136)을 다시 표현해낸 〈거주지의 변화〉(1901~1902년, 자료 10, 작품 175)는 전사 드로잉 기법을 가장 잘 보여주는 작품이다.

자료 10을 보면 왼쪽에 있는 기본 연필 드로잉의 이미지가 좌우 반전되어 나타난 것이 오른쪽의 유채 전사 드로잉이다. 몇몇 인물의 의복에 넣은 가벼운 음영은 아마도 손가락으로 살며시 눌러 표현한 것 같다. 같은 주제를 표현한 좀 더 큰 작품(자료 11, 작품 176)에서는 몽롱한 느낌을 주는 질감 표현을 한 겹 덮었다. 검은색으로 전사 드로잉을 한 후에 이것을 기름 섞은 갈색 잉크를 바른 면 위에 얹고, 손가락이나 마른 그림붓을 이용해 문지른 것으로 보인다. 이 작품을 비롯한 여러 전사 드로잉에서 흙의 느낌이 나는 검은색과 갈색의 혼합을 종종 볼 수 있는데, 이러한 색채는 《노아 노아》 연작에서부터 《볼라르 연작》까지 고갱의 판화 전작에서 꾸준히 나타난다. 전사 드로잉에서 무언가 흩뿌려진 것처럼 보이는 불균질한 질감으로 인해 고대의 탁본, 오랜 세월의 흔적이 보이는 프레스코화, 동굴 벽화 등과 닮은 분위기가 풍겨, 시간을 초월하는 어떤 것이 느껴진다.

가장 큰 전사 드로잉 작품들에서 고갱은 두 가지 색상을 사용하여 각 색상의 잉크가 개별적 단계를 통해 종이에 묻게 했고, 여러 도

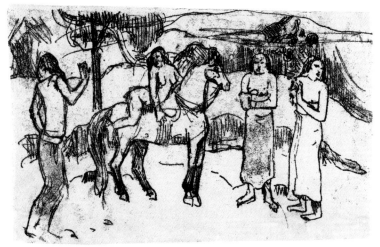

자료 10
거주지의 변화 Change of Residence, 1901~1902년
뒷면(왼쪽): 흑연, 앞면(오른쪽): 유채 전사 드로잉,
종이 크기 :14×21.7cm
뉴욕 현대미술관
판화와 삽화책을 위한 수와 에드가 바켄하임 3세의 기증

구를 사용해 다양한 종류의 자국을 만들어냈다. 그러한 작품의 뒷면(작품 154~156, 161)을 보면, 앞면에 뚜렷하게 표현된 인물의 검은 윤곽선은 주로 가느다란 흑연 연필 드로잉이 전사된 것이고, 그 선들을 보충하고 음영을 넣을 때에는 옅은 파란 크레용을 사용했음을 알 수 있다. 마지막 단계에서 고갱은 앞단계에서 전사된 이미지의 특정 부분에 주로 올리브색이나 갈색인 두 번째 색을 더했다. 그러나 고갱의 이 특이한 전사 드로잉에 어떠한 체계와 규칙이 있었는지를 찾으려 하면 할수록, 우리는 매 작품마다 그 작업 방식이 달라졌고, 매 작업이 이 새로운 기법의 가능성을 한 층 더 발견하는 단독 실험이었음을 깨닫게 된다.

고갱은 기존 회화의 이미지를 가져다가 아연판화와 목판화, 수채 모노타이프로 재탄생시키기도 했지만 때로는 새로운 회화를 준비하는 과정이나 그려나가는 과정에서 전사 드로잉 작업을 했던 것 같다. (그 전사 드로잉 작품들의 정확한 창작 시기는 알기 어렵지만 말이다.) 표현할 새로운 이미지나 주제를 구상할 때 전사 드로잉 작업이 고갱의 상상력에 불을 붙여주었다고 추측해볼 수도 있다. 실제로 말년에 고갱은 파스텔과 목탄 드로잉 작업 횟수가 줄었고, 그것은 어쩌면 전사 드로잉이 그의 작업에서 좀 더 중심적인 위치를 차지했기 때문인지도 모른다. 고갱이 볼라르에게 보낸 열 점의 전사 드로잉은 무게 있고 때로는 고전풍을 모방한 표현들을 통해 고갱이 중요하게 여긴 몇 가지 주제를 표현한다. 악령이나 사람을 지배하려는 귀신에게 사로잡힌 타히티 여인들의 신비로운 아름다움(작품 154~56), 자연과 조화를 이룬 타히티인들의 삶(작품 161), 타히티의 풍경(작품 171) 등이다.[66] 고갱은 자신의 작품 세계에서 가장 훌륭한 면모들을 프랑스 미술 시장에 어필할 수 있는 방식으로 잘 드러내주는 역할을 이 전사 드로잉 작품들이 하기를 바랐다. 안타깝게도 볼라르는 이번에도 고갱의 이 급진적 작품들에서 감명을 받지 못했다.[67]

그럼에도 불구하고, 고갱은 마르키즈제도의 히바오아 섬으로 이사를 한 1901년 9월 이후로도 계속해서 유채 전사 드로잉 작업을 했다. 그가 이사를 한 것은 좀 더 외딴 지역의 훼손되지 않은 환경을 찾아가기 위해서이기도 했고, 한편으로는 물의를 일으킨 삶의 방식뿐 아니라 식민 지배 당국과 종교계 권력에 대한 신랄한 비판으로 인해 타히티 섬에서 따가운 눈살을 받았기 때문이다. 이 시기 유

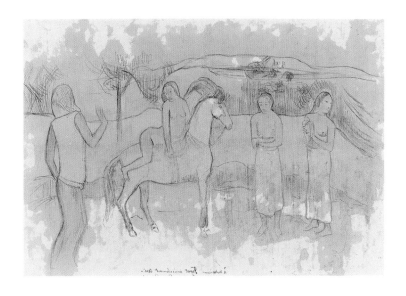

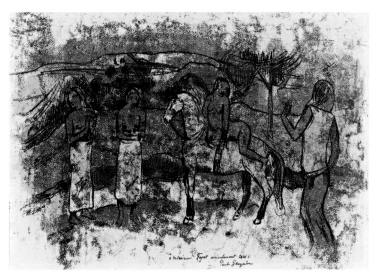

자료 11
거주지의 변화, 1902년경
뒷면(위): 흑연과 빨간 크레용, 앞면(아래): 유채 전사 드로잉,
종이 크기 : 37.9×54.9cm
파리 베레스 갤러리

채 전사 드로잉 중에 가장 큰 성취를 이룬 여러 작품은 역시 고갱다운 작업 방식대로, 오래되지 않은 자신의 기존 회화 속 주제를 다시 담고 있다. 일부를 빌려오거나, 특정 모티브를 재해석하거나 재배치하였다. (그 예로 그림 〈두 여인〉(1902년, 작품 167)과 〈두 마르키즈제도인〉이라고 알려진 두 점의 유채 전사 드로잉(모두 1902년경, 작품 162, 165)의 관계를 보라.)

고갱은 자신이 그린 선의 성질이 변화된다는 점에서 유채 전사 작업을 소중하게 여겼다. 고갱의 전사 드로잉 뒷면에 남아 있는 연필 드로잉은 많은 경우 그 자체로 아름다운 섬세함을 지닌 작품들이지만, 고갱에게는 그 종이의 앞면에 이미지를 전사하기 위한 단계일 뿐이었고, 거의 연금술에 가까운 전사 과정을 통해서 찍히는 앞면의 이미지는 뒷면의 이미지보다 불명료한 것이었다. 고갱은 작업 과정에 포함된 우연의 요소들, 즉 전사된 이미지에 나타난 예상 밖의 자국이나 질감에 큰 매혹을 느꼈다. 그런 효과들은 대체로 이미지를 좀 더 모호하게 만들고, 어둡고 산만한 분위기를 드리운다. 드로잉을 판화로 탈바꿈시키는 이 과정에서, 창조의 행위란 또한 계산된 파괴와 변형의 행위였다. 형태를 식별하기 어려워지고 환영주의illusionism적 생생한 묘사도 없어졌지만 신비와 추상의 분위기가 생겼다. 여러 요소를 혼합하는 성격을 지녔다는 점에서 고갱의 전사 드로잉은 회화와 드로잉, 판화의 요소를 통합하려는 고갱의 마지막, 그리고 어쩌면 가장 대범한 시도를 보여준다. 그리고 다양한 혁신적 판화 기법에 대한 10년에 걸친 실험 끝에 성취한 발명인 전사 드로잉을 통해 다시 한 번 확인할 수 있는 것은, 고갱에게는 어떤 것을 완전히 새로운 것으로 변화시키는 과정, 창작의 과정 그 자체가 무엇보다 중요했다는 점이다.

주석

1. 글쓰기가 고갱의 작업에 지닌 중요한 의미에 관해 이 글에서는 다루어지지 않지만, 〈반 고흐 박물관 저널Van Gogh Museum Journal〉 2003년도 판 70~87쪽에 실린 엘리자베스 C. 차일즈Elizabeth C. Childs의 글, 〈저자로서의 고갱—열대의 작업실에서 쓴 편지Gauguin as Author: Writing the Studio of the Tropics〉에 연대순으로 열거되어 있다.

2. 79점의 석판화, 에칭화, 목판화가 엘리자베스 몽간Elizabeth Mongan, 에버하르트 W. 코른펠드Eberhart W. Kornfeld, 하롤드 요아힘Harold Joachim이 집필한 카탈로그 레조네, 《Paul Gauguin: Catalogue Raisonné of His Prints》(Bern, Switzerland: Galerie Kornfeld, 1988)에 기록되어 있다.

3. 리처드 S. 필드Richard S. Field는 《Paul Gauguin: Monotypes》(Philadelphia: Philadelphia Museum of Art, 1973)에서 139점의 모노타이프, 전사 드로잉을 밝히며, 다른 작품들이 여전히 존재할 수도 있고 오늘날까지 보존되지 못한 작품들도 분명히 있다고 했다. 이 전시회와 도록에서 사용되는 '수채 모노타이프'와 '구아슈 모노타이프'라는 용어는 리처드 S. 필드에게서 빌려온 것이다. '유채 전사 드로잉oil transfer drawing'이라고 부르는 종류의 작품들에 관해서 리처드 S. 필드는 '투사 모노타이프traced monotype'라는 용어로 표현했다.

4. 〈The Burlington Magazine〉 110, no. 786, 509쪽에 실린 리처드 S. 필드의 〈Gauguin's Noa Noa Suite〉(1968년 9월).

5. 고갱은 자신이 잉카족의 후손이라고 주장하는 다음과 같은 표현을 했다. "내게 인도 쪽 뿌리와 잉카 제국 쪽 뿌리가 있는 것이 내가 하는 모든 일에 영향을 미친다. (…) 나는 야만성에 바탕을 둔 좀 더 자연스러운 무언가를 가지고 부패한 문명에 정면으로 부딪히고자 노력한다." 디글리스 쿠퍼Douglas Cooper가 엮은 《Paul Gauguin: 45 lettres à Vincent, Théo et Jo van Gogh》(The Hague, Netherlands: Staatsuitgeverij; Lausanne: Bibliothèque des Arts, 1983)의 166~69쪽에 실린 〈Letter to Theo van Gogh〉(November 20 or 21, 1889)에서 인용됐다. 고갱이 종조부가 스페인 식민정부의 총독으로 있던 페루에서 유년기를 보낸 것은 사실이지만 '야만적' 잉카족의 후손이라는 그의 주장은 자신을 위한 거짓말이었다.

6. 고갱 스스로가 만들어낸 그에 관한 허구적 신화에 관해 좀 더 알고 싶다면, 벨린다 톰슨Belinda Thomson이 엮은 《Gauguin: Maker of Myth》(London: Tate, 2010), 그 중에서도 특히 10~23쪽에 실린 벨린다 톰슨의 에세이 〈Paul Gauguin: Navigating the Myth〉를 참조하라.

7. 이에 관해 좀 더 자세히 알고 싶다면, 린다 제섭Lynda Jessup이 엮은 《Antimodernism and Artistic Experience: Policing the Boundaries of Modernity》(Toronto: University of Toronto Press, 2001)의 50~70쪽에 실린 엘리자베스 C. 차일즈의 〈The Colonial Lens: Gauguin, Primitivism, and Photography in the Fin de siècle〉을 참조하라.

8. 이는 로즐린 바쿠Roseline Bacou와 아리 르동Arï Redon이 엮은 《Lettres de Gauguin, Gide, Huysmans, Jammes, Mallarmé, Verhaeren (…) à Odilon Redon》(Paris: José Corti, 1960)의 193쪽에 실린, 1890년 9월에 폴 고갱이 오딜롱 르동에게 보낸 편지의 내용이다. "Gauguin est fini pour ici, on ne verra plus riende lui. Vous voyez que je suis égoïste. J'emporte en photographies, dessins, tout un petit monde de camarades que me causeront tous les jours."

9. 알라스테어 라이트Alastair Wright와 캘빈 브라운Calvin Brown의 《Gauguin's Paradise Remembered: The Noa Noa Prints》(Princeton, N.J.: Princeton University Art Museum, 2010), 78쪽에 실린 알라스테어 라이트의 〈Paradise Lost: Gauguin and the Melancholy Logic of Reproduction〉.

10. 베르나르 도리발Bernard Dorival은 매우 독창적인 한 논문에서 보로부두르 사원의 사신이 다른 몇몇 고대의 자료와 더불어 고갱의 작품 속 수많은 모티브에 영감을 주었다고 밝혔다. 그 논문은 〈Burlington Magazine〉(93, 577호, 1951. 4), 118~22쪽에 실린 〈Sources of the Art of Gauguin from Java, Egypt and Ancient Greece〉이다.

11. 학자들은 이 《즐거운 땅》 속 타히티 이브의 근간이 된 인물에 관해 이 둘 중 서로 다른 의견을 내놓았다. 고갱이 표현한 여성에는 실제로 둘의 면모가 혼합되어 있다.

12. 종이와 미술 복제품들은 19세기 이전에는 상대적으로 귀했지만 고갱이 살던 시대에 종이는 가격이 내려갔고, 더 다양해졌으며 더 많이 생산되었다. 19세기 초반에 사진술이 도래하면서 유럽의 가게와 거리에 처음으로 그림이 인쇄된 책, 잡지, 포스터, 엽서가 넘칠 정도로 복제 기술이 발달했다. 고갱은 이처럼 복제물이 넘치게 된 시대에 당대 그 어떤 미술가보다도 적극적으로 반응하였다. 스티븐 F. 아이젠만Stephen F. Eisenman이 엮은 《Paul Gauguin: Artist of Myth and Dream》(Milan: Skira; New York: Rizzoli International, 2007)의 59~60쪽에 실린 리처드 R. 브레텔Richard R. Brettell의 글 〈Gauguin and Paper: Writing, Copying, Drawing, Painting, Pasting, Cutting, Wetting, Tracing, Inking, Printing〉 참조.

13. 같은 책 65쪽.

14. 같은 책 67쪽.

15. 반 위크 브룩스Van Wyck Brooks가 번역한 《Paul Gauguin's Intimate Journals》(Bloomington: Indiana University Press, 1958), 75쪽. 이 책은 고갱의 〈전과 후〉(1903)를 영어로 번역한 책으로 최초로 출판된 것은 1921년도였다 (New York: Boni and Liveright).

16. 《볼피니 연작》은 작품 2, 3, 6, 7, 9, 10, 12, 14~17.

17. "J'ai commencé une série de lithographies pour être publiées afin de me faire connaître." 고갱이 빈센트 반 고흐에게 1889년 1월에 보낸 편지 내용으로, 엘리자베스 몽간, 에버하르트 W. 코른펠드, 하롤드 요아힘의 앞의 책 11쪽 참조.

18. 《볼피니 연작》에 관한 면밀한 연구로, 헤더 레머네데스Heather Lemonedes, 벨린다 톰슨, 아그니에즈카 저스차크Agnieszka Juszczak의 《Paul Gauguin: The Breakthrough into Modernity》(Ostfildern, Germany: Hatje Cantz Verlag, 2009)가 있다.

19. 일본 예술이나 반 고흐 미술과의 연관성 등으로 아방가르드 미술계에서 노란색의 인기가 높아진 것 등, 고갱이 노란 종이를 선택한 다른 이유들의 가능성에 관해 같은 책 112~17쪽에 실린 헤더 레머네데스의 〈Gauguin Becomes a Printmaker〉 참조.

20. 화가이자 에칭 화가이고, 오퇴유에 있는 샤를 하빌랑Charles Haviland 도자기 작업실의 예술 감독인 펠릭스 브라크몽Félix Bracquemond이 에르네스트 샤플레에게 고갱을 소개했다. 고갱이 1886년에 여덟 번째이자 마지막 인상주의 전시회에서 전시한 나무 부조(1882년 작 〈화장실La Toilette〉)에 감명을 받은 펠릭스 브라크몽은 고갱에게 도자기 작품을 만들어보라고 독려했다.

21. 고갱의 알려진 도자기 작품 대부분은 메레트 볼데센 Merete Bodelsen이 쓴 《Gauguin's Ceramics: A Study in the Development of His Art》(London: Faber and Faber; in association with Copenhagen: Nordisk Sprog-og Kulturforlag, 1964), 그리고 크리스토퍼 그레이Christopher Gray가 쓴 《Sculpture and Ceramics of Paul Gauguin》(Baltimore: Johns Hopkins University Press, 1963)에 담겨 있다. 또 다른 유용한 텍스트로는 댄 A. 마르모르스타인Dan A. Marmorstein이 번역한 앤 버짓 폰스마크Anne-Birgitte Fonsmark의 《Gauguin Ceramics》(Copenhagen: Ny Carlsberg Glyptotek, 1996)이 있다.

22. 다니엘 게랭Daniel Guérin이 엮고 엘리노어 르비외Eleanor Levieux가 번역한 《The Writings of a Savage》(New York: Viking Press, 1978)의 106쪽에 실린 폴 고갱의 〈Le Soir〉 1895년 4월 25일자.

23. 1886년 후반 또는 1887년 초반에 펠릭스 브라크몽에게 보낸 편지이다. 빅토르 메를레Victor Merlhès가 엮은 《Correspondance de Paul Gauguin: Documents, témoignages》(Paris: Fondation Singer-Polignac, 1984), 143쪽.

24. 고갱의 어머니가 (여섯 살인) 고갱과 누나 마리를 데리고 페루를 떠나 프랑스로 돌아올 때 페루 공예품 컬렉션을 가지고 왔는데, 그 작품들이 고갱에게 오랜 인상을 남겼다. 페루의 도자기 작품들에서 고갱이 받은 영감에 관해 좀 더 알고 싶다면, 〈Art History 9, no. 1〉(March 1986)의 36~54쪽에 실린 바버라 브라운Barbara Braun의 〈Paul Gauguin's Indian Identity: How Ancient Peruvian Pottery Inspired His Art〉를 참조하라.

25. 그 회화는 〈네 명의 브르타뉴 여인들Four Breton Women〉(1886)로 뮌헨의 노이에 피나코테크 컬렉션에 포함되어 있다. 조르주 빌덴슈타인Georges Wildenstein의 《Gauguin》(Paris: Beaux-Arts, 1964) 목록 번호 201 참조.

26. 고갱의 도자기 작품 대부분은 고갱이 직접 빚어 만들었지만 〈브르타뉴 풍경들로 장식한 꽃병〉의 경우 샤플레가 물레에 돌려 만든 후 고갱이 유약을 발랐다.

27. 엘리자베스 몽간, 에버하르트 W. 코른펠드, 해롤드 요아힘의 앞의 책 11쪽에는 〈볼피니 연작〉의 인쇄공이 에두아르 앙쿠르Edward Ancourt라고 하는 내용이 있다. 그러나 헤더 레머네데스는 에두아르 앙쿠르가 아니라 라베Labbé라는 이름의 석판 인쇄공이었다고 주장한다. 헤더 레머네데스의 앞의 글 98쪽 참조.

28. 자료 4 외의 《노아 노아》 연작은 이 책에 실린 작품 23~26, 31, 33, 34, 36~39, 41~44, 46, 47, 49, 53~58, 66~69, 72~75, 82, 83, 86, 87, 91, 92, 94 참조.

29. 뒤랑뤼엘 전시회와 그것이 고갱에게 미친 중요한 영향에 관해 알아보려면 조지 T. M. 셰클퍼드George T. M. Shackelford, 클레어 프레슈 토리Claire Frèches-Thory가 엮은 《Gauguin Tahiti》(Boston: Museum of Fine Arts, 2004), 83~90쪽에 실린 클레어 프레슈 토리의 〈The Exhibition at Durand-Ruel〉 참조.

30. 타히티에 관한 고갱의 편지와 기록에는 타히티 나무, 목재, 꽃, 땅, 사람들의 특별하고 매혹적인 냄새에 관한 많은 언급이 담겨 있다. 그는 〈노아 노아〉라는 제목을 타히티인의 몸에서 나는 자연스러운 냄새를 뜻하는, 뚜렷한 성적 함축을 담아 지었다. 〈노아 노아〉 초고에는 10대인 자신의 정부 테하마나에 관해 "점점 더 마음을 연다. 유순하고 애정 어리다. 타히티의 노아 노아(향기)가 모든 것을 향기롭게 만드는 것이다."라는 내용이 있다(다니엘 게랭의 앞의 책 94쪽).

31. 다양한 단계와 버전, 복잡한 출판 역사 등 《노아 노아》 원고에 관해 좀 더 알고 싶다면, 조지 T. M. 셰클퍼드, 클레어 프레슈 토리의 앞의 책 91~113쪽에 실린 이자벨 칸Isabelle Cahn의 〈Noa Noa: The Voyage to Tahiti〉 참조. 세 가지 버전의 원고가 쓰였다. 1893년부터 쓰기 시작한 것으로 추측되는 첫 원고는 고갱의 필체로 되었으며 삽화가 들어갔다. 현재는 말리부의 J. 폴 게티 박물관에 소장되어 있다. 두 번째 원고는 1893년에서 1897년에 샤를 모리스와 함께 작업한 원고로 드로잉, 수채화, 사진 콜라주, 모노타이프, 그리고 고갱의 《노아 노아》 목판화 일부가 삽화로 풍성하게 들어가 있다. 현재 파리 루브르 박물관에 소장되어 있다. 세 번째 원고는 1897년에 쓴 것임이 표시되어 있고, 샤를 모리스의 필체로 되어 있다. 현재 필라델피아의 템플 대학 페일리 도서관 내 모리스 아카이브에 보관되어 있다.

32. 리처드 S. 필드는 자신의 신기원적 연구 《Gauguin's Noa Noa Suite》(앞의 미주 4 참조)에서 이 판화들이 〈신〉(작품 82, 83, 86, 87)에서부터 시작해 '의도적인 삶의 순환'을 펼쳐 보인다고 주장하였다. 1927년의 마르셀 게랭Marcel Guérin을 비롯한 다른 학자들이 여러 구체적인 순서를 제시해왔다. 가장 최근에 캘빈 브라운은 〈노아 노아〉의 첫 원고의 열 챕터에 근거한 순서를 제시하였다. 알라스테어 라이트와 캘빈 브라운이 쓴 앞의 책 109~10쪽에 실린 캘빈 브라운의 글 〈Paradise Remembered: The Noa Noa Woodcuts〉 참조.

33. 모리스 말랭그Maurice Malingue가 엮고 핸리 J. 스테닝 Henry J. Stenning이 번역한 《Paul Gauguin: Letters to His Wife and Friends》(London: Saturn Press, 1949), 144쪽에 실린, 에밀 베르나르에게 보내는 편지. 그 책에 이 편지의 시기는 1890년 6월로 기재되어 있지만, 고갱이 이 편지에서 다루는 다양한 주제들(이를테면 〈우짖는 바람howling wind〉이나, 마네의 회화 〈올랭피아〉를 구입해 프랑스에 귀속시키려는 운동 등)을 통해 실제로는 1889년 11월에서 12월 사이였을 것이라 추측된다. 이 점을 지적해준 벨린다 톰슨에게 고마움을 표한다.

34. 1893년 4~5월경의 편지. 안 졸리 세갈렌Anne Joly-Segalen이 엮은 《Lettres de Gauguin à Daniel de Monfreid》(Paris: Georges Falaize, 1950), 70쪽.

35. 리처드 S. 필드의 앞의 글 503쪽.

36. 이 작품들 중 다수에 관해 엘리자베스 몽간, 에버하르트 W. 코른펠드, 해롤드 요아힘의 앞의 책에 묘사되어 있다. 목록 번호 13~22.

37. 고갱이 《노아 노아》 목판화에서 사용한 기법에 관해 좀 더 알고 싶다면 이 책 60쪽에 실린 에리카 모지에의 평론을 참조하라.

38. 루이 루아가 찍은 판화의 예로 이 책에 실린 작품 26, 34, 39, 44, 49, 58, 69, 75, 87, 94를 참조하라.

39. 줄리앙 르클레Julien Leclercq의 《Exposition Paul Gauguin》, 16쪽. 비평가 샤를 모리스(〈노아 노아〉 원고 작업을 함께한 고갱의 파트너)는 다음과 같이 썼다. "기법의 관점에서 보면 (…) 오늘날 고갱이 시도하려는 것은 판화와 수채화의 미래에 혁명을 불러올 것이다. 발명(원한다면 재발견이라 생각해도 좋다.)에의 지치지 않는 열정을 체계적으로 실행에 옮겨, 고갱은 인정받는 '거장'들에 의해 가치가 하락한 판화와 수채화를 다시 그 풍요로운 기원에 데려다놓았다. 다른 면에서도 그렇지만 이런 측면에서 볼 때, 고갱 덕분에 우리 시대는 미학적으로 의미 있는 시대가 된다." 〈Le Soir〉 1894년 12월 4일 판, 2쪽에 실린 샤를 모리스의 〈L'Atelier de Paul Gauguin〉 중 일부로, 리처드 S. 필드의 〈Paul Gauguin: Monotypes〉, p. 48n11.

40. 프랑스의 목판화 부흥에 관한 심도 있는 연구를 보고 싶다면, 재클린 바스Jacquelynn Baas와 리처드 S. 필드의 《The Artistic Revival of the Woodcut in France, 1850~1900》(Ann Arbor: University of Michigan Museum of Art, 1984)를 참조하라.

41. 알라스테어 라이트의 앞의 책.

42. 같은 책 90쪽.

43. 폴 고갱, 《노아 노아》(New York: Dover, 1985), 7쪽.

44. 각각의 목판화가 이 책에 작품 64, 76, 77, 96, 97, 101~105, 109, 110으로 실려 있다. 수채 모노타이프는 작품 19, 27, 28, 60, 62, 78, 100, 107, 112, 113, 115, 116, 138, 139이다.

45. 해리엇 K. 스트래티스Harriet K. Stratis와 브릿 살브슨Britt Salvesen이 엮은 《The Broad Spectrum: Studies in the Materials, Techniques, and Conservation of Color on Paper》(London: Archetype Publications Ltd., 2002)의 140쪽에 실린 피터 코트 지거스Peter Kort Zegers의 〈In the Kitchen with Paul Gauguin: Devising Recipes for a Symbolist Graphic Aesthetic〉 참조.

46. 이 서른네 점은 리처드 S. 필드의 앞의 책 목록 번호 1~34에 기록되어 있다.

47. 모노타이프에 관한 훌륭한 개관과 역사를 읽어볼 수 있는 자료로 《The Painterly Print: Monotypes from the Seventeenth to the Twentieth Century》(New York: Metropolitan Museum of Art, 1980)가 있다. 또, 리처드 S. 필드의 앞의 책 13~15쪽의 논의를 참고하라.

48. 리처드 S. 필드의 앞의 책 17쪽.

49. 피터 코트 지거스의 앞의 글 143쪽.

50. 줄리앙 르클레는 고갱의 수채 모노타이프가 "물로 판화를 찍는 과정"을 통해 만들어진다고 적었다. (앞의 책에 인용되었다.) 고갱의 생전에 그의 수채 모노타이프에 관해 쓰인 묘사는 이것이 유일한 듯하다.

51. 1896~99년경에 만들어진 아홉 점의 수채 모노타이프와 1902년경에 만들어진 일곱 점의 구아슈 모노타이프로 총 '열여섯 작품으로 이루어진 잠정적인 목록'이 리처드 S. 필드의 앞의 책에 소개되어 있다. 38~39쪽의 논의와 목록 번호 124~139를 참조하라.

52. 피터 코트 지거스의 앞의 글 140쪽.

53. 그 목판화 작품들에 관해 엘리자베스 몽간, 에버하르트 W. 코른펠드, 하롤드 요아힘의 앞의 책에서 목록 번호 36~40을 참조하라. 또, 모노타이프 작품들에 관해서는 리처드 S. 필드의 앞의 책 목록 번호 124~31을 참조하라.

54. 레베카 레인보Rebecca Rabinow가 엮은 《Cézanne to Picasso: Ambroise Vollard, Patron of the Avant-Garde》(New York: Metropolitan Museum of Art, 2006), 60~81쪽에 실린 더글러스 드루이크Douglas Druick의 〈Vollard and Gauguin: Fictions and Facts〉는 문제가 많으면서도 복잡한 볼라르와 고갱의 관계에 관한 훌륭한 에세이이다.

55. 〈Art News〉(May, 1959), 62쪽에 실린 존 리월드John Rewald의 〈The Genius and the Dealer〉에 인용된, 고갱이 볼라르에게 보낸 편지.

56. 존 리월드가 엮고 G. 맥G. Mack이 번역한 《Letters to Ambroise Vollard & André Fontainas》(San Francisco: Grabhorn Press, 1943), 31쪽에 실린, 1900년 1월에 고갱이 볼라르에게 보낸 편지.

57. 이 책에 실린 《볼라르 연작》은 작품118~21, 123~25, 127~29, 131~33, 136, 137이다.

58. 《볼라르 연작》을 위해 조각한 목판 중 세 점은 프라하의 나로드니 미술관에 소장되어 있다. 이 목판들이 어떻게 발견되었는지(그리고 왜 손상되었는지)에 관한 흥미로운 기록을 보고 싶다면, 리부세 시코로바Libuse Sykorová의 《Gauguin Woodcuts》(London: Paul Hamlyn, 1963)를 참조하라. 1899~1900년에 고갱이 발간한 풍자적 신문 〈미소〉에 싣기 위해 만든 목판화를 포함해, 고갱이 조각한 네 점의 목판과 목판 조각들이 역시 나로드니 미술관에 소장되어 있다. 이와 함께 고갱의 작품이라 단정할 수 없는 네 점의 작은 목각 부조가 함께 이곳에 소장되어 있다. 이 미술관에 소장된 목판, 목판 조각, 조각품에 관한 내용이 엘리자베스 몽간, 에버하르트 W. 코른펠드, 하롤드 요아힘의 앞의 책 목록 번호 15, 43, 44, 55, 62, 63, 66, 67과 부록의 B. VI~IX에 담겨 있다.

59. 이 회화 〈인간의 고통〉에 관해서는 조르주 빌덴슈타인의 앞의 책 목록 번호 304를 참조하라.

60. 리처드 브레텔, 프랑수아 카생Françoise Cachin, 클레어 프레슈 토리, 찰스 F. 스터키Charles F. Stuckey의 《The Art of Paul Gauguin》(Washington, D.C.: National Gallery of Art, 1988), 428~36쪽에 실린 리처드 브레텔의 〈232~245: Suite of Late Woodcuts, 1898~99〉 참조.

61. 엘리자베스 프렐링거Elizabeth Prelinger는 이런 주장을 토비아 베줄라Tobia Bezzola와 엘리자베스 프렐링거의 《Paul Gauguin: The Prints》(Munich: Prestel Verlag, 2012), 104쪽에 실린 자신의 글 〈The Vollard Suite〉에 담았다.

62. 고갱 이전에 이러한 방식으로 작업을 한 미술가는 알려져 있지 않다. 20세기에 파울 클레Paul Klee와 미라 셴델Mira Schendel을 포함한 미술가들이 이에 비교할 만한 기법들을 개발하였다.

63. 리처드 S. 필드는 앞의 책 목록 번호 35~123에 고갱이 1889년에서 1903년까지 만든 89점의 유채 전사 드로잉을 기록하였다. 고갱이 만든 유채 전사 드로잉은 더 있었으나 분실되거나 파괴되었다고 추측된다.

64. 1902년 3월에 고갱이 귀스타브 파예Gustave Fayet에게 보낸 편지. 리처드 S. 필드의 앞의 책 21쪽에 인용되어 있다.

65. 고갱의 유채 전사 드로잉 기법에 관해서는 이 책 60쪽에 실린 에리카 모지에의 평론을 통해 좀 더 알 수 있다.

66. 고갱이 볼라르에게 보낸 열 점의 작품이 정확히 알려져 있지는 않다. 그러나 리처드 S. 필드는 자신이 쓴 앞의 책에서 64~73번까지의 작품이 바로 그 열 작품일 수도 있다고 설득력 있게 주장한다. 본문에서 필자가 소개한 이 책에 실린 작품들도 그에 포함된다.

67. 리처드 S. 필드는 볼라르가 또 한 번 고갱의 특별한 기법과 실험의 의미를 간과하고 그 판화들을 고갱이 신뢰하는 친구, 화가이자 수집가인 조르주 다니엘 드 몽프레드에게 보냈으며, 그는 그것을 고갱의 가장 중요한 후원자 귀스타브 파예에게 "넘겼다는(혹은 팔았다는)" "힘 있는 증거가 있다."고 주장한다. 리처드 S. 필드의 앞의 책 28쪽 참조.

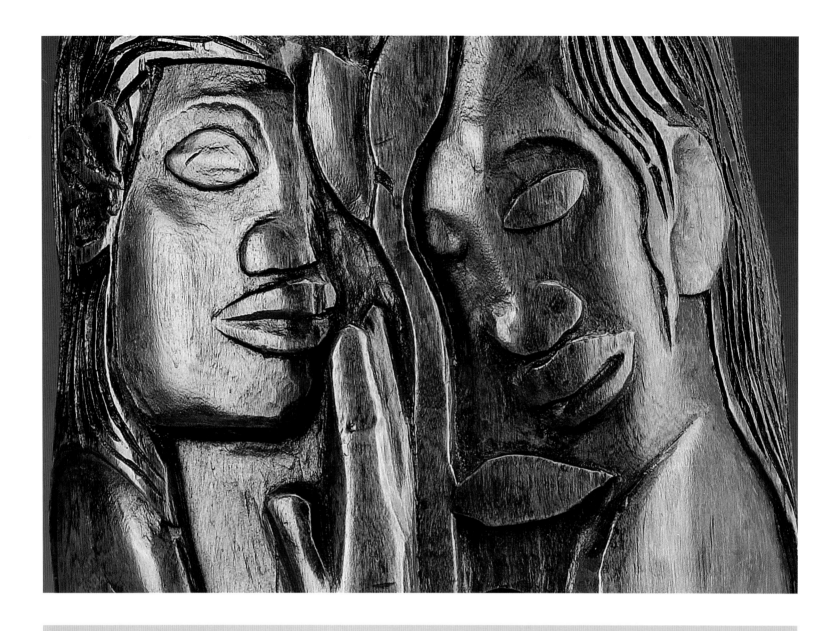

엘리자베스 C. 차일즈

고갱과 조소

'초超야만적' 예술

미술가로서 활동하는 동안 고갱은 유럽의 대도시에서 멀리 떨어진 폴리네시아 지역의 이국적 해변에서 작업을 하고 모든 종류의 표현 수단을 이용하는 급진적 아방가르드 미술가로서의 명성을 구축했다. 그럼에도 미술가로서의 그의 경력이 시작된 것은, '화가artiste-peintre'라는 단순한 말이 적힌 명함을 가지고 다니던 파리 시절에서부터였다.[1] 고갱은 1870년대 후반에서 1880년대 사이에 열린 다섯 곳의 인상주의 전시회에 회화(풍경, 정물, 실내 풍경)를 전시하면서 직업 미술가로서의 경력을 시작했다.[2] 그러나 '회화전expositions de peinture'이라고 홍보된 이 전시회들에도 고갱은 종종 한두 점의 조소 작품을 제출했다. 비평가들은 고갱이 처음부터 비전통적이고 소위 말하는 원시 미술에 대한 취향이 있었음을 지적했다. 예를 들면 그의 목조에서 고딕 양식과 이집트 양식의 요소를 느낄 수 있다는 것이다.[3] 고갱의 초기 멘토나 미학적 대화를 나누던 사람들 중에는 실험적 조소 작업을 하는 미술가들, 그 중에서도 피카소와 드가가 있었다.[4] 그럼에도 회화라는 표현 수단은 고갱의 활동 기간 내내 생계의 기반이었다. 폴리네시아에서 주고받은 많은 편지에서 고갱은 회화를 판매하는 일의 경제적 측면에 관해 논의하였다.[5] 그리고 고갱이 매우 소중히 여긴 미술가로서의 명성과 평단의 인정을 보장해준 것은 주로 미술상 폴 뒤랑뤼엘과 앙브루아즈 볼라르가 판매한 회화 작품들이었다.[6] 항상 타인의 눈에 비치는 자신을 인식하는 전략가였던 고갱은 어떤 표현 방식으로 작업을 하든 계속해서 파리에 회화 작품을 내어놓아야만 경제적으로나 비평적으로 살아남을 수 있다는 것을 알았다.

그러나 회화가 고갱의 경력에서 얼마나 중요한 위치를 차지하든, 결코 고갱의 유일한 미학적 성취라고 할 수 없다. 고갱은 혁신적인 화가였지만 더욱더 급진적인 조각가, 도예가, 판화가였다. 이젤에서 하는 회화 작업의 일반적 관습에 도전하였으나 그 중요한 프로젝트에 큰 활력을 준 것은 특정 시각적 아이디어를 구현하기 위해 여러 종류의 표현 수단을 사용하는 과정에서 얻은 자유로움과 통찰력이었다. 고갱의 독창성과 풍성한 창작의 연료가 된 핵심적 요소 중 하나는 목각, 나무 부조, 목판화 등 나무라는 재료를 이용한 심도 있는 작업이었다. 그는 미술가로서의 활동기 중 대부분의 시기에 나무

를 이용한 작업을 하였으나, 그 중에서도 가장 중요한 세 번의 기간이 있었다. 첫 번째는 1880년대 후반으로 자신의 회화를 양식적인 면에서 재고하면서 채색 나무 부조를 시작한 시기이다. 두 번째 시기는 1891년에서 1893년 사이, 고갱이 '그 누구도 해본 적 없는' 새로운 미술을 창조해내려고 노력하던 시기이다.[7] 이 시기에 고갱은 스스로 '티ti'ii'라고 칭한 토템을 닮은 조각상들을 만들었는데[8] 당시 그의 회화보다 더욱 급진적인 방식으로 재료를 활용한 작품들이었다. 세 번째 시기는 미술가로서의 삶 마지막 단계로, 이때 목각은 고갱의 미술적 정체성을 표현하는 데 개인적으로 매우 중요한 수단이 되었고 그는 마르키즈제도의 작업실이자 집이었던 '기쁨의 집'을 꾸미기 위해 서로 조화를 이루는 한 세트의 목각 작품을 만들어냈다. 이 세 번의 가장 중요한 시기와 그 외의 몇몇 시기에 고갱은 나무라는 재료를 통해 미술의 관습에 질문을 던지고 적극적인 미학적 실험을 해나갔으며, 아방가르드 원시주의자 미술가로서의 대중적 정체성을 구현해나갔다.

· · ·

고갱이 미술가로서의 경력 초기부터 조각을 하였다는 점은 다른 많은 인상주의 미술가들과의 차이점이다(자료1). 그러한 성향은 미술가가 되기 전, 아마도 나무를 깎는 법을 배웠을 선원 시절의 영향을 받았을 수 있고, 장식 미술에 대한 선호, 또는 장식 미술과 순수 미술의 구분을 없애고자 하는 욕망에서 기인한 것일 수도 있다. 그가 경력 초반에 장식적인 가구에 했던 시도에서는 조각에 대한 감수성을 발견할 수 있다. 이를테면 1881년의 거대한 배나무 캐비닛에 고갱은 '고갱 작Gauguin fecit'이라고 뚜렷이 새겨두었는데, 그 물건이 단순히 가구로서만 가치 있는 것이 아니라 미술가의 뚜렷한 서명이 새겨져도 좋을 작품이라고 선언하는 것이다.[9] 1889년에서 1890년경에도 고갱은 목판에 조각과 채색을 한 작품들을 만들기 시작하여, 3차원 부조의 조건과 평면적 미술의 조건 사이의 긴장을 탐색하였다. 이 작품 중 다수가 액자처럼 기능하는 가장자리 장식으로, 긴 나무판이 지니는 물체로서의 성격에 회화의 양식을 접목한 것이었다(작품 29, 32, 51, 135).[10] 조각에 대한 고갱의 이러한 혁신은 그가 1888년 여름 이후 클루아조니즘을 받아들이면서 회화 작업의 방향을

왼쪽: 히나와 파투 (부분, 작품 80), 1892년경

새롭게 한 것과 일맥상통한다. 클루아조니즘이란 루이 앙크탱과 에밀 베르나르가 발달시킨 양식으로, 환영적 표현을 위한 붓질을 피하고 대범한 윤곽선과 평면적인 채색을 추구하였다. 고갱은 자신이 나무판으로 만든 실험작들을 매우 소중하게 여겼고, 1891년에 남태평양으로 향하면서 파리에 남겨두고 간 회화 작품들보다 훨씬 비싸게 값을 매겼다. 그는 확실히 그러한 양식의 작품들을 원하는 시장이 있기를 바란 것이다.

고갱에게 채색 부조가 특히 중요한 작업이 된 때는 프랑스를 훌쩍 떠나 생각이 비슷한 작가들과 함께 '열대의 작업실'을 설립하는 것을 고려해보고 있던, 미술가로서 중요한 시기였다. 예술가들의 집단 거주지를 만들어보려는 이 비전은 빈센트 반 고흐가 먼저 고갱에게 제안하였고, 1887년에 마르티니크에서 보람 있는 시간을 보낸 고갱은 좋은 생각이라 판단했으며, 동료 화가 샤를 라발이 실현에 착수했다.[11] 천성적으로 이곳저곳 돌아다니는 것을 좋아한 고갱은 1889년에 파리에서 열린 만국 박람회를 방문하여 그 계획을 실현할 장소로 어느 지역이 좋을지 탐색했다. 풍요로운 열대의 나라, 이왕이면 친절하게 맞아주는 여인이 많은 땅에서 살아간다는 생각이 그의 채색 나무 부조로 표현되었다. 그 작품들 속의 이브 같은 나신의 여성들은 과일을 따고(작품 51), 무언가 갈구하듯 바다를 향해 손을 뻗으며(작품 29, 32), 고갱이 경구적 글로 암시하였듯이 사랑에 관해 생각한다(작품 135). 각각의 작품에서 여인이 주된 형상으로서 그림의 중심에서 붓질이나 광택제로 강조되어, 관람객들의 시선은 물결치는 바다나 그 여인들의 몸을 감싼 나뭇잎들로 향하기 전에 그 여인들에게 사로잡힌다. 여러 색이 칠해진 나무의 광택과 질감에서는 거기에 담긴 이미지 이상으로 손에 잡힐 듯한 강렬한 물질성을 느끼게 한다.

이러한 부조를 만드는 작업에 내재된 예술적 긴장이 파도 속의 여인이라는 주제를 다루는 고갱의 방식에서 잘 드러나는데, 〈물의 요정들〉(1890년경, 작품 29)과 〈신비로우라〉(1890년, 작품 32) 같은 작품이 그 예이다. 관람객들에게 맨등을 보이고 있는 그 여인들의 몸은 작품 가장자리에 가까이 붙어 있고, (부조 그 자체가 얇음에도 불구하고) 넓고 깊다는 것을 관람객들이 알고 있는 공간, 즉 바다를 향해 기울어져 있다. 평면적인 형태이면서도 3차원적 이미지인 그 신체들은 그

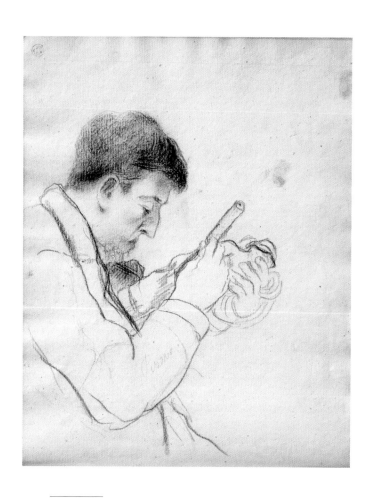

자료 1
카미유 피사로 Camille Pissarro
산책하는 여인 La Dame en Promenade을 조각하고 있는 폴 고갱, 1880년
종이에 검은색 초크, 29.7×23.3cm
스톡홀름의 국립미술관

려진 형태와 조각된 형태, 즉 2차원과 3차원의 환각에 대한 미학적 관습을 초월한다. 나무라는 재료에 나신으로 조각된 이 여인들은 자연 속에 있을 뿐 아니라 자연 그 자체로서의 여성이라는 관념을 주제로 표현하고 있다. 이 바다 속 여인들은 바라보는 우리에게서 먼 방향으로 몸을 기울임으로써 우리의 시선을 끌고, 그리하여 중재자가 된다. 3차원 조소의 물리적 실체와 그 장면이 지니는 회화적 콘셉트의 경계선을 확인하는 동시에 초월함으로써 말이다.

채색 부조라는 표현 수단은 수많은 예술적 질문들을 낳았지만 1891년에 고갱은 그것을 모두 뒤로하고 파리를 떠나 타히티로 간다. 화가이자 조각가로서의 작업을 위한 도구를 모두 챙겨, 새로운 실험을 할 준비가 된 채로 그 섬에 도착한다. 타히티는 고갱에게 사회적, 직업적, 미학적 자유의 공간이 되었다. 그는 프랑스 부르주아의 관습에서 가능한 한 거리를 두었고, 그 식민지 사회의 주변부에 정착하기를 선택하였다. 폴리네시아에는 회화 갤러리나 미술관이 없었고, 파리와 중요한 연락은 (고통스러울 만큼 속도가 느린 편지를 통해) 유지하였지만 대체로 갤러리, 미술상, 미술가, 끊임없는 경쟁의 세계에서 동떨어져 있었다. 타히티는 고갱으로 하여금 새로운 형식, 주제, 재료를 가지고 실험을 할 수 있는 물리적, 정신적 공간을 제공해주었다. 식민 지배를 받던 타히티에 처음 적응하는 단계에서 고갱은 가장 상업적인 형태의 회화, 즉 초상화를 시도하였다. 초상화에 대한 고갱의 관심도, 그에게 초상화를 의뢰하는 사람도 금세 없어졌지만, 그는 곧 자질구레한 원시적 장식품 형태를 조각하는 일을 즐기기 시작했고, 그 중 몇 점은 비싸지 않은 값에 팔기도 했다.[12] 그 '자질구레한 장식품'은 파페에테 항을 통해 들어오는 마르키즈제도의 미술품과 대략 비슷한 작은 조각상들로, 고갱의 첫 타히티 체류 기간에 이루어진 가장 실험적인 작업이자 그의 회화 작품들과 흥미로운 대조를 이루는 '티' 조각의 시초가 되었다. 1893년 파리로 돌아가기 하루 전, 그는 (종종 고갱의 작품을 파리의 미술 시장에 소개하는 중개자 역할을 했던 친구인) 조르주 다니엘 드 몽프레드에게 편지를 썼다. "2년간 이곳에 머무르면서 66점의 다소 좋은 유화 작품을 그렸고, 몇몇 초야만적 조소 작품을 만들었다. (…) 외로운 한 사람에게 그것이면 충분하다."[13]

이런 표현은 고갱이 자신의 작품 세계에서 조소를 얼마나 중심적인 부분으로 여겼는가를 잘 보여준다. 자신의 목각 작품들을 표현하기 위해 직접 초야만이라는 용어를 만들어냈고 영웅적인 고립이라고 스스로 판단한 환경 속에서 작품을 만들어내었음을 자랑스러워했다. 식민 지배로 인해 생겨난, 호미 바바Homi Bhabha가 '제3의 공간'이라고 부른 종류의 공간에서 (고갱의 경우에는 완전히 프랑스도 완전히 폴리네시아도 아닌 공간에서) 작업한 미술가로서, 고갱은 타히티에서 새로운 혼성적 정체성을 얻었다. 타히티에서의 이 첫 번째 체류 기간 동안 고갱은 회화로는 얻을 수 없던 것, 파리의 중심에서 멀리 떨어진 곳에서 비관습적 재료로 신선한 작품들을 만들어내는 아방가르드 미술가로서의 명성을 조각을 통해 얻었다.[14] 즉, 한편으로는 고갱이 새로운 물리적, 문화적 환경 속에 동화되는 과정을 도와준 것이 조각이었다. 또한 고갱에게 유럽 미술, 사회의 규범에 대한 비판을 위한 핵심적인 요소로 이용되고, 그의 원시주의자 페르소나의 중심을 이루는 도전의 예술로 내세워진 것도 조각이다. 간단히 말하면, 조각으로 인해 고갱은 타히티에서의 미술 작업에 적응할 수 있었고, 파리 미술계에서는 도발적이고 자기 세계 뚜렷한 작가로서의 위치를 얻을 수 있었다.

타히티 체류 기간의 초반에 고갱은 그곳에서의 삶에 적응하는 데 자신이 없었다. 그곳의 언어를 몰랐고, 파페에테에서 알게 된 사람들에게 크게 의존했다. 이 새로운 환경에 대한 그의 미술적 대응은 촉각적이고 직관적이었다. 도착한 지 몇 달 후, 그는 자신이 장식 미술이나 응용 미술에 '엄격한 의미의 회화보다 더욱' 재능이 있음을 떠올린다.[15] 파리에서 멀리 떨어진 곳에서 무언가 다른 것을 시도해보고 직접 주운 나무를 탈바꿈시킬 준비가 되었다고 느낀다. 파페에테에서 친구이자 동료 미술가인 폴랭 제노Paulin Jénot의 집을 방문했을 때, 고갱은 끌과 조각칼을 가지고 거기에 있는 커다란 포이포이poipoi 대접(빵나무 열매 페이스트를 담아 내는 나무 그릇)의 표면에다 폴리네시아에서 영감을 받은 장식을 새겼다(자료 2).[16] 이후에 고갱은 숟가락을 깎기도 하고, 다른 기능적인 물품들의 표면을 손보기도 했는데, 예를 들면 우메테umete 접시에 물고기 디자인(작품 48)이나 자신이 본 식민지 사진 속 마르키즈제도인의 문신 무늬를 새겨 넣었다.[17] 그렇게 그곳의 토착 물건들을 자신의 조소 작품으로 탈바꿈시키며 고갱은 그 지역의 물질문화에 온전히 섞여들었다.

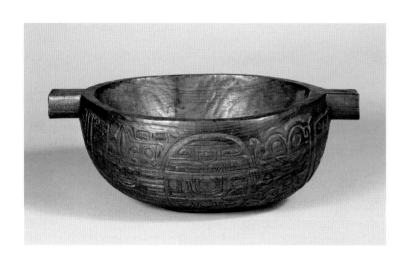

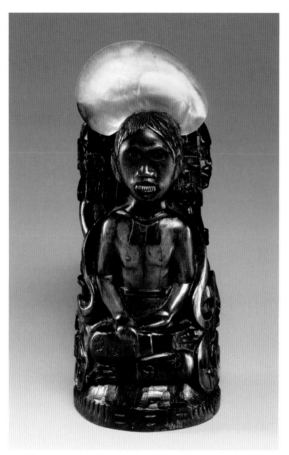

토착 물건들에만 장식을 새기던 것에서 한 걸음 나아가, 고갱은 야심찬 티 작품들을 만들기 시작했다. 나뭇가지나 나무줄기를 깎아서 만든 그 45센티미터 정도 미만의 작은 기둥에는 종종 사람의 모습이 서로 가까이 얽힌 모습으로 장식되어 있다(자료 3, 4, 작품 20, 80, 81, 84, 85). 고갱의 첫 타이티 체류기에 만들어진 이 조각 중 적어도 아홉 점이 현재까지 보존되었고, 실제로 만들어진 작품의 수는 훨씬 많았을 것이라 추측된다.[18] 대체로 고갱이 타히티의 신전에서 본 신들의 모습을 담고 있으나, 스테판 말라르메의 시 제목을 따 〈목신의 오후〉(1892년경, 작품 20)의 경우 유럽 고전주의 미술에 자주 등장하는 사티로스(절반은 인간이고 절반은 염소인 숲의 신)를 만난 타히티 여성의 모습을 담고 있다. 고갱은 이 작품들이 토아toa 나무(쇠나무), 타마누tamanu 나무, 푸아pua 나무 등의 목재로 만들어졌다는 점으로 인해 파리에서 더 큰 비평적 주목을 받을 수 있으리라 예상했다. 파리에는 그러한 목재들이 거의 알려져 있지 않았고, 고갱이 이전에 파리에서 조각을 할 때에는 오트 나무, 배나무, 린덴 나무, 마호가니 나무 등의 유럽 목재만 이용했다. 고갱은 일부 티 작품에 조개껍데기의 진주층, 작은 진주, 비늘돔의 이빨 등 폴리네시아 산 재료들을 박아 넣었다(자료 3). 이 재료들은 자체로도 흥미롭지만 고갱이 그 섬에서만 느낄 수 있었고 결코 파리 갤러리에 옮겨다 놓을 수 없었던 타히티의 강렬한 향기와 여린 꽃잎 등과는 다르게, 타히티에서의 작업에 대한 만질 수 있는 증거가 되어주었다.

반 허구적 기록 〈노아 노아〉에서 고갱은 자신을 둘러싼 자연에 매혹된 기분을 설명하였고, 자신에게 섬을 안내한 한 젊은 토착민 청년의 몸과 그가 이끌고 간 숲길이 하나로 느껴져 무엇이 무엇인지 혼돈스럽던 순간에 관해 적었다. (정확한 회고라기보다는 시적인 창작에 가까워 보이는, 관능적인 기운이 가득한 묘사이다.)

길 같은 것이 있다. 따라가니 빵나무, 쇠나무, 판다누스, 부라오 나무bouraos, 코코넛 나무, 히비스커스, 구아바 나무, 거대한 양치식물 등 온갖 나무와 풀들에 둘러싸인다. 끝없이 더 무성해지고 서로 얽히며 빽빽해지는, 걷잡을 수 없는 생명력의 초목이다. (…) 안내인은 보이는 것보다는 냄새로 길을 찾아가는 것 같다. (…) 그리고 나는 우리를 둘러싼 이 모든 웅장한 식물이 그의 몸 안에 살아 숨 쉬는

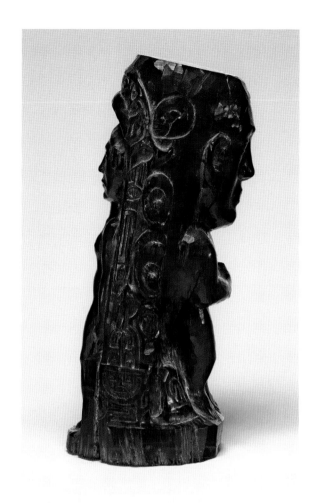

것처럼 보인다. 그 식물들에서, 그에게서, 그를 통해서, 아름다움의 강렬한 향기가 뿜어져 나온다.[19]

테후라Tehura는 고갱이 폴리네시아 정부 테하마나Tehamana를 부르던 별칭 중 하나인데, 고갱이 조각한 〈테후라의 두상〉(작품 59)은 상징주의자로서 고갱이 얼마나 공감각(여러 감각의 혼합)에, 그 중에서도 특히 타히티 식물의 향기에 사로잡혀 있었는지를 보여준다. 테후라의 귀 뒤에 꽂힌, 금빛으로 강조되어 있는 꽃은 강한 향기가 나는 티아레tiare로, 사랑과 관능의 꽃이라고도 불리는 타히티의 치자나무 꽃이다. 타히티의 나무로 만든 이 작품을 막 깎았을 때 났을 그 목재의 향기는 프랑스에 도착할 무렵 사라지고 없었겠지만, 향기를 상징하는 이 꽃의 모티브를 통해서 고갱은 다채롭고 황홀한 폴리네시아의 자연과 융합된 자신의 삶을 손에 잡히는 형태로 작품에 담았다.[20]

고갱은 목재의 특징에 맞추어 조각의 형태를 결정하기도 했다. 예를 들면 〈두 인물이 새겨진 원기둥〉(1892년경, 자료 4, 작품 85) 같은 작품에서 고갱은 약간 휘어진 나뭇가지의 원래 모양을 그대로 살려 작품을 조각했다. 〈두 수행인과 함께 있는 히나〉(1892년경, 작품 84)에서는 나무에 자연스레 있는 무늬를 이용해 여신의 가슴을 표현하였고, 〈목신의 오후〉에서는 나뭇가지에서 원래 살짝 불거져 나온 부분을 이용해 파우누스의 돌출된 엉덩이를 강조하게 표현했다.

고갱이 이 작품들을 티라고 불렀더라도 실제 타히티 전통에서 종교적 물건인 티와는 (크기를 제외하고는) 닮은 점이 거의 없다. 자신의 목각 한 종류에 그러한 이름을 붙인 것을 보면, 고갱은 자신의 어린 시절 신앙이던 천주교에서 매우 중요한 의미를 지니는, 성인(聖人)의 유물과도 비슷한 영적인 의미를 그 작품들에 부여한 것으로 보인다. 18세기에 타히티가 처음으로 유럽과 접촉했을 때, 나무로 만들어진 신 에아토아eatooa와 작은 바위로 만들어진 티가 타히티의 옥외 제단, 마라에marae에 가득했다(자료 5). 그러나 19세기에 선교사들이 거의 파괴하거나 몰수하였기에 고갱이 타히티에 머무르던 시절에는 쉽게 볼 수 있는 것이 아니었다. 하지만 고갱은 당시 거의 텅 빈 옛터가 되어버린 마라에 근처에 살았고, 아마도 한때 영적인 의식이 이루어졌던 그 장소에 이끌림을 느꼈을 것이다. 고갱이 살았던 기간

에도 타히티에는 프랑스 관료들이 찾지 못하게 숨겨진 채 남은 티가 있었지만, 그 무렵 자신들에게는 금지된 물체가 된 티에 관해 타히티인들은 경외심과 불안이라는 복잡한 감정을 느꼈을 것이다.[21]

그렇다면 1891년경에 티를 만드는 고갱은 타히티인들에게 어떤 의미였을까? 타히티 신의 모습을 작품으로 만들어내는 그의 행위는 본질에 대한 틀린 해석이라 받아들여졌을까? 혹은 타히티 전통 의식에 대한 무시라고? 아니면 민족지학적 야심이 전혀 없는 시적인 언어를 통해 사라져가는 문화를 보존하고 싶은, 그 문화에 대한 오마주로 보일 수도 있었을까? 이 작품들을 접한 타히티 사람들은 그 작품들의 의미에 관해 적어도 어리둥절함을 느꼈을지 모르고, 자신들의 전통을 선택적으로 도용한 것에 매우 불쾌했을 수도 있다.

그러한 어리둥절함을 느끼게 하는 것, 사실상 도발이 바로 1893년 뒤랑뤼엘 갤러리에 티 작품들을 전시한[22] 고갱의 목표였다. 당시 고갱의 좀 더 관습적인 회화 작품들도 함께 전시되었는데, 열대의 색조와 (파리 사람들의 시각에서는) 전에 볼 수 없던 표현 대상들, 이해하기 어려운 제목 등에도 불구하고 갤러리의 벽에 얌전하게 걸린 유럽 미술처럼 받아들여졌다. 고갱의 티는 당시의 타히티나 파리 어느 쪽에도 쉽게 속할 수 없는, 두 문화 모두의 관습을 깨뜨리는 작품들이었다. 그 작품들의 불편한 위치는 미술가로서의 고갱에게 그 시기가 지닌 의미를 반영하며, 돌아간 프랑스에서 프랑스인이며 동시에 타히티인인 (그리고 어느 쪽에도 온전하게는 속하지 않는) 고갱의 경계적 정체성과도 비슷하다. 문화가 혼합된 중간적 공간에서 태어난 이 작품들은 유럽인인 원시주의 미술가라는 그의 정체성을 이루는 핵심적인 요소가 되었다.

• • •

프랑스로 돌아가 지낸 1893년에서 1895년까지의 기간은 고갱이 글쓰기와 도자 공예에서 판화와 회화까지, 사용할 수 있는 거의 모든 표현 수단을 사용하여 활발한 작품 활동을 한 시기인 동시에 파리 아방가르드 예술계에서의 입지를 되찾으려 노력한 시기였다. 이 열정적인 활동 기간에 그는 잠시 채색 부조를 다시 시도하였다. 1894년에 고갱은 얕은 채색 부조 한 점(작품 108)을 만들었는데, 그로부터 한 해 전에 그린 중요한 유화 〈신비로운 물〉(작품 106)에 처음으로 담

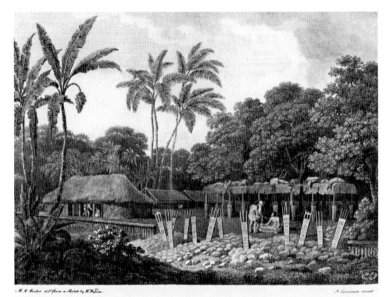

MORAI and ALTAR at ATTAHOORO with the EATOOA and TEES.

자료 5
마이클 안젤로 루커 Michael Angelo Rooker
에아토아와 티가 있는 신전과 제단 Morai and Altar at Attahooro with the Eatooa and Tees
윌리엄 윌슨의 스케치를 바탕으로 한 조각
《남태평양으로의 선교 항해. 1796, 1797, 1798년, 선장: 제임스 윌슨 배: 더프 호》
(London, 1799)에 수록

자료 6
작자 미상
사모아 섬의 바위 샘물 Rock Spring in the Samoan Islands, 1887년경
알부민 인화, 22×19cm
시드니 뉴사우스웨일스 주립도서관 내 미첼 도서관

았던 한 전형적인 타히티인의 모습을 다시 담은 작품이다.[23] 고갱의 대표작이 된 이 작품에 대한 영감은 시냇물을 마시고 있는 젊은 사모아 여인을 찍은 식민지 사진(자료 6)에서 얻은 것이었다. 유럽인들의 오랜 환상인 청춘의 샘을 연상케 하는, 한 여인과 자연과 자양분 섭취의 이미지가 담긴 연출된 사진이다.[24] 한 폴리네시아 여인이 샘물을 마시려 몸을 숙이고 있는 고갱의 유화 작품은 더운 색채들과 환상적인 초목들, 생물의 형체들로 가득하고 물고기와 돌 표면의 겨우 알아볼 수 있는 태아 같은 형상이 신비로운 마법에 대한 암시를 더욱 짙게 한다. 같은 사진을 기반으로 한 나무 부조 작품은 한 편의 시각적 시(詩)로서 원본 사진을 초월하는데, 영혼처럼 보이는 존재들과 신비로운 과일이 작품 가장자리에서 밀려들어오는 듯한 생동감 있는 세부 표현으로 앞의 유화보다 더욱 기념비적이며, 환상적 색채가 짙은 작품이다. 타히티에 관한 가장 대표적 이미지들은 고갱의 작품에 종종 다시 등장했다. 고갱이 〈신비로운 물〉의 모티브를 다시 한 번 나무에 표현하고자 한 것은, 비슷한 시기에 《노아 노아》 목판화 작업 과정에서 영감을 받았기 때문일 수도 있다. (고갱은 1894년 3월에 《노아 노아》 연작을 위한 목판화 조각을 마쳤고, 〈신비로운 물〉 부조는 브르타뉴로 돌아간 5월 이후에 시작했으리라 추측된다.) 〈신비로운 물〉 부조 속 평면적이면서도 목판의 원래 표면을 살려 조각된 여인의 몸에 관해 크리스토퍼 그레이는 목판화를 위한 얕은 조각 방식과 연관되어 있다고 보았다.[25] 고갱은 1894년의 수채 모노타이프(작품 107)를 비롯해 〈신비로운 물〉의 이미지를 담았고, 이처럼 하나의 시각적 아이디어가 생명력을 유지한 채 여러 양식을 통해 표현되게 하였다. 그 시각적 아이디어가 어떻게 변모하는지를 지켜보는 것이다. 어떤 함축적인 토포스나 선호하는 이미지가 다양한 표현 수단을 통해 재차 변모될 때, 그 다양한 결과물들이 서로 어떤 관계를 이루는지를 살펴보는 것이다. 그런 방식의 작업은 고갱에게 다시 활기를 불러왔다. 그야말로 새로운 시각을 선사해준 것이다.

1895년에 타히티 땅을 다시 밟았을 때, 고갱은 타히티 만신전에 모셔진 신들이나 폴리네시아 조각의 전통에 관해 첫 체류 때와 같은 큰 관심을 보이지 않았다. 그러나 여전히 나무를 이용한 매우 실험적인 작업을 시도하곤 했는데, 예를 들면 서로 조화된다고 보기 힘든 신체 부분들로 이루어진 비관습적인 합성 조소 작품들을 만

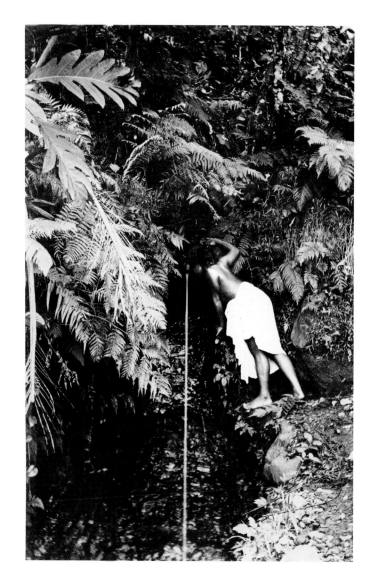

들었다. 〈타히티 소녀〉(1896년경, 작품 158)는 적절한 신체 비율을 의도적으로 왜곡하여 어울리지 않는 신체 부위를 연결한 듯한 작품이다. 작은 상반신에 지나치게 큰 머리가 붙어 있고, 머리와 몸을 이어 붙인 부위는 천으로 만든 옷깃을 핀으로 고정해 장난스럽게 가려두었다. 이와 유사하게, 빛이 나고 얼룩덜룩한 타히티 나무로 조각한 환상 속 존재의 두상인 〈뿔 달린 두상〉(1895~97년, 작품 153)은 평범하고 칙칙한 색채의 받침대에 올라가 있다는 점이 기묘하다. 받침대라기보다는 식민지풍 난간에 가까워 보이는데, 이것은 일반적인 조소 작품에서 받침대가 하는 역할이나 그 필요성에 관한 질문을 유도하고 있음이 뚜렷해 보인다.

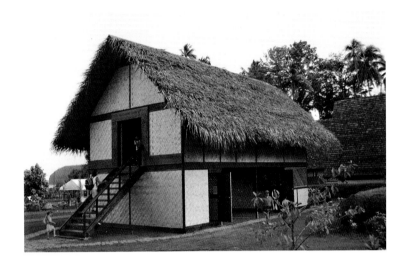

자료 7
재건한 기쁨의 집
마르키즈제도 히바오아 섬 아투오나에 위치한 고갱의 집

자료 8
기쁨의 집을 장식한 나무판, 1901~1902년
세쿼이아 나무에 조각하고 채색, 크기 고르지 않음
파리 오르세 미술관

미술가로서의 삶 막바지에 가까워졌을 때 고갱은 비슷한 장식적 리듬과 색채, 주제 등으로, 서로 다른 성질을 가진 것들에 시각적인 통일성을 부여한 앙상블 작품을 점점 더 많이 만들어냈다. 그 뚜렷한 예로, 1898년에 파리에 있는 볼라르의 갤러리에서 전시를 하기 위해 그린 아홉 점의 회화는, 고갱 스스로가 걸작이라 생각한 유화 〈우리는 어디에서 오는가? 우리는 무엇인가? 우리는 어디로 가는가?〉(1897~98년, 52쪽의 자료 2)와 함께 묶어 전시하기 위해 그린 작품이다. 그 아홉 점의 회화는 빛나게 표현된 녹색, 짙은 파란색, 노란색, 보라색 등의 색채나 인물들의 모습 등 여러 면에서 중심 회화를 닮았고, 이러한 전시는 관객들로 하여금 그 반복 속에서 목가적이고 철학적인 주제를 관조하고 미학적인 공상을 품게 하려는 의도를 지녔다. 이때에서 얼마 지나지 않아 만들어진 것으로 보이며 〈볼라르 연작〉이라 알려진 판화 작품들은[26] 서로 다양한 조합으로 배열해보게 하려는 의도가 깔린 것 같다. 수집가나 감상하는 사람 각자가 자신만의 순서를 만들어, 작품과 좀 더 친밀한 경험을 하도록 유도하는 것이다.[27] 이와 같이 보는 이 마음대로 배열할 수 있는 앙상블 작품들을 만들어내는 경향은, 고갱 본인이 사용하고 만족을 느끼기 위해 지은 마지막 프로젝트에서도 드러난다. 마르키즈제도에서 살았던 1901년에서 1903년 사이에 고갱은 회화 작품들과 종이에 작업한 작품들을 꾸준히 완성하여 파리로 보냈지만, 자신의 회화, 수채화, 드로잉에 주된 관심을 보였던 미술상 볼라르에게 조소 작품은 전혀 보내지 않았다.[28] 고갱은 자신이 직접 사용하기 위해 집이자 작업실인 '기쁨의 집'을 지었다. 공들여 장식한 이 집은 마오리 식 창고를 대략적으로 모방한 건축물이었다(자료 7). 히바오아 섬의 마을, 아투오나Atuona에 위치한 이 폴리네시아 양식의 건축물은 고갱이 마르키즈제도와 프랑스 사회를 향해 자신의 미술적 정체성을 펼칠 장소가 되었다. 그는 반식민지적이고 교권 반대적인 정치적 태도를 점점 더 강하게 표출한 반면 마르키즈제도의 주민들과는 우정을 나누고 주민 조직들의 지지자가 되어주었다.[29] 건강이 나빠진 고갱은 활동을 줄였고 집에서 작업을 하고 글을 쓰며 많은 시간을 보냈다. 그러니 그 환경을 꾸미는 데 좀 더 많은 공을 들인 것은 자연스러운 일이었다.

짙은 붉은빛이 마음에 든 세쿼이아 나무를 가지고 고갱은 이 집

2층의 입구에 테를 두를 다섯 개의 긴 목판을 조각했다(자료 8). 거기에 이전 목각에 넣은 적이 있는 시적인 경구, '신비로우라'와, '사랑에 빠지라 그러면 행복할 것이다'를 다시 한 번 담았다. 그리고 본인의 과거 작품에서 모티브들을 가져와, 이 목판들에 서로 대조를 이루는 이미지를 조각하였다. 세로 방향 목판에는 나뭇잎, 잘 익은 과일, 동물들과 이브를 닮은 여인들이 있고, 가로 방향의 목판에는 신중하고 자신의 생각에 빠져 있는 듯, 수줍게 응시하거나 눈을 감은 인물들이 있어 그 에덴동산 같은 세상이 신비롭고 닿을 수 없는 곳임이 암시된다. 고갱의 집을 장식하는 이 목판에 조각된 여인들의 피부색은 세쿼이아 나무 본연의 색이 표현해주고 있다. 타히티인의 몸과 타히티의 나무를 하나로 조화시킨 것은 《노아 노아》에서 매혹적으로 살아 숨 쉬던 울창한 숲과 자신을 안내하던 젊은 타히티인을 하나로 느꼈던 것이나, 이전에 파도 속 여인들을 담은 부조에서 여인의 몸을 표현한 방식과도 닮았다. 그 긴 나무판들은 '초야만적인' 세계와 하나가 되고자 하는 그의 욕망을 구현한 장식물이 되었다. 파

리보다는 아투오나의 주민들을 향하는 셈이었기는 하나, '기쁨의 집'은 고갱의 미술적 정체성을 공공에 보여주는 작품이 되었다. 미술가 인생의 막바지에 명료하게 표현된 그의 페르소나이며, 스스로를 파리의 화가라고 소개하던 데뷔 시절부터 20년이 넘는 기간 동안 진화해온 복잡한 이미지의 정점이다. 마르키즈제도에서의 거주지이자 작업실인 이 공간의 출입문을 장식한 목판 조각들은 그 집 안에만 머무르며 글을 쓰고 창작을 한 말년의 고갱에게 외피, 또는 공공의 토템상(像)이 되었다.

이와 같이 미술적 페르소나를 표현하고 실험하고 구축한 고갱의 활동이 우리에게 남겨준 유산은 무엇일까? 그의 죽음 이후 100년이 넘는 시간이 흐르는 동안, 고갱의 삶과 미술은 세대가 변할 때마다 완전히 새로운 방향으로 해석되기를 반복한다. 최근의 학자들은 근대 제국주의 시대 유럽인들이 비유럽권 세계에 품었던 가장 강력한 신화들을 고갱이 어떻게 흡수하고 재활용했는지 (또 어느 정도는 만들어내었는지) 매우 심도 있게 논의해왔다.[30] 고갱이 애호한 여러

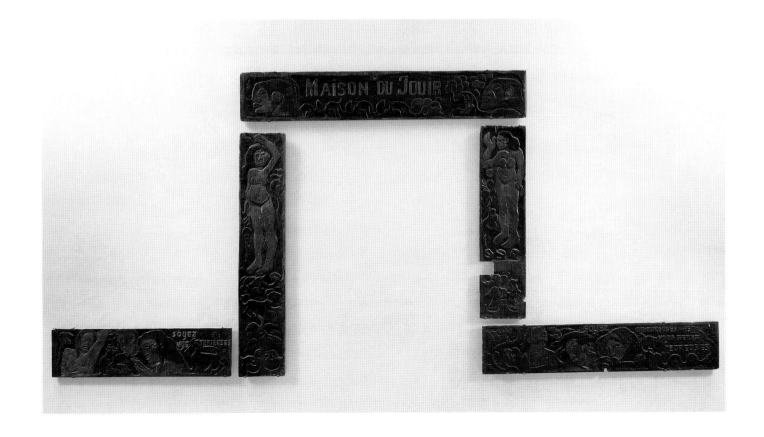

주제(특히 타히티의 자연, 여성, 영성)나 직접 만난 폴리네시아인들을 바라보던 시선에는 식민지 지배국 입장의 편리함, 남성의 특권, 그리고 식민지 개척 시대의 유럽 중심적 사고를 바탕으로 한 편견이 있었음을 우리는 느낄 수 있다. 그러한 문제들이 여러 비판적인 관점을 확장시킨 덕분에 식민지 역사와 근대 미술 역사 모두에 대한 우리의 해석이 새로워졌다.[31] 당대 역사 분석의 관점에서 고갱의 작품을 비평하는 데는 많은 난제가 있지만, 그럼에도 우리는 그의 창작 활동에서 많은 것을 배울 수 있다. 결론을 정해놓지 않는 그의 태도, 즉 그 종착지가 정확히 어디일지에 대한 예측에 의지하지 않고도 시각적 아이디어를 지리적으로나 미학적으로 새로운 영토로 이동시키는 그의 능력은 여전히 우리를 매혹시킨다. 고갱은 예술적 질문에 관한 한 가지 답에 결코 만족하지 않았다. 질문 하나를 (또는 장소 한 곳을) 충분히 탐구하고 나면 그의 시선은 항상 다음 것을 향해 있었다. 반복과 재해석을 기반으로 한 작업이 고갱에게 그토록 잘 맞은 것은 그래서였는지도 모른다. 그런 작업은 질문에 결코 정답을 정하지 않고, 오히려 끝없이 다양한 해결책에 문을 열어놓는다는 의미이니 말이다.

주석

1. 그 명함 중 한 장이 뉴욕 메트로폴리탄 박물관 드로잉과 판화부의 컬렉션에 포함되어 있다.

2. 고갱은 1879년, 1880년, 1881년, 1882년, 1886년의 인상주의 전시회에 참가했다. 리처드 브레텔은 고갱이 1886년도 전시회까지 적어도 216점의 회화를 창작했다고 추산한다. 리처드 브레텔과 앤 버짓 폰스마크의 《Gauguin and Impressionism》(New Haven: Yale University Press, 2005)의 6쪽에 실린 리처드 R. 브레텔의 〈Was Gauguin an Impressionist? A Prelude to Post-Impressionism〉 참조.

3. 리처드 브레텔과 앤 버짓 폰스마크의 앞의 책 70, 126, 134, 138쪽.

4. 카미유 피사로는 조소로 암소를 몇 점 만들었지만 전시하지는 않았다. 고갱은 카미유 피사로에게 자신의 가장 야심찬 초기 목각 부조 〈화장실〉(1882)을 주었다. 리처드 브레텔과 앤 버짓 폰스마크의 앞의 책 190~93쪽에 실린 앤 버짓 폰스마크의 글 〈The Sculpture Mania〉(1882) 참조.

5. 그 예로, 1891년에서 1893년 사이에 고갱이 아내 메트에게 보낸 편지와 조르주 다니엘 드 몽프레드에게 보낸 편지가 있다. 벨린다 톰슨Belinda Thomson이 엮은 《Gauguin by Himself》(London: Time Warner Books, 2004)의 111~23쪽 참조.

6. 고갱이 경력의 후반에 부업 없이 미술 작업에 전념할 수 있었던 데에는 1894년에 고갱의 유화 작품들을 구입하기 시작한 볼라르의 역할이 컸다. 1900년에서 1901년 사이에 볼라르는 고갱에게 매월 정기적으로 돈을 보냈다. 조지 T. M. 셰클퍼드, 클레어 프레슈 토리가 엮은 《Gauguin Tahiti》(Boston: Boston Museum of Fine Arts, 2004)의 339쪽 10번에 실린 수잔 디프레Suzanne Diffre와 마리 조제프 르시외르Marie-Josèphe Lesieur의 〈Gauguin in the Vollard Archives〉 참조.

7. 아내 메트에게 보낸 편지, 1892년 6월. 모리스 말랭그가 엮고 헨리 J. 스테닝이 번역한 《Paul Gauguin: Letters to His Wife and Friends》(London: Saturn Press, 1949), 170쪽.

8. 티ti'i(티ti'ii의 복수형)는 타히티 우주론의 첫 번째 인간을 뜻하며, 동시에 신을 대신하는 물체 또는 신을 모시는 장소로 여겨진 작은 목상이나 석상을 뜻한다.

9. 리처드 브레텔과 앤 버짓 폰스마크의 앞의 책 107쪽에 실린 앤 버짓 폰스마크의 〈Gauguin Makes Objects〉.

10. 리처드 브레텔, 프랑수아 카생, 클레어 프레슈 토리, 찰스 F. 스터키Charles F. Stuckey가 쓴 《The Art of Paul Gauguin》(Washington, D.C.: National Gallery of Art, 1988), 191쪽.

11. '열대의 작업실'이라는 반 고흐의 착안에 관해 좀 더 알아보려면, 더글러스 W. 드루이크, 피터 코트 지거스가 브릿살브스와 공동 작업으로 낸 책 《Van Gogh and Gauguin: The Studio of the South》(Chicago: Art Institute of Chicago; New York: Thames and Hudson, 2001)의 214~16쪽을 참조하라.

12. 안 졸리 세갈렌이 엮은 《Lettres de Gauguin à Daniel de Monfreid》(Paris: Georges Falaize, 1950)의 67쪽에 실린 1893년 3월 31일의 편지.

13. 같은 책 70쪽에 실린 1893년 4~5월경의 편지.

14. 이 '제3의 공간'과 '혼성적 식민지 정체성hybrid colonial identities'에 관해 좀 더 알고 싶다면, 호미 K. 바바Homi K. Bhabha의 《The Location of Culture》(London: Routledge, 1994)를 참조하라. 고갱이 폴리네시아에서 창작한 조소 작품들에 관한 필자의 논의는 패트리샤 G. 버먼Patricia G. Berman과 게르티에 R. 우틀레이Gertje R. Utley가 엮은 《A Fine Regard: Essays in Honor of Kirk Varnedoe》(Aldershot, UK: Ashgate, 2008)의 40~57쪽에 실린 필자의 에세이, 〈Carving the 'Ultra-Sauvage': Exoticism in Gauguin's Sculpture〉에서 가져왔다.

15. 벨린다 톰슨이 엮은 앞의 책 116쪽에 실린, 고갱이 1891년 10~11월경에 조르주 다니엘 드 몽프레드에게 보낸 편지.

16. 말라 프래서Marla Prather와 찰스 F. 스터키의 《Gauguin: A Retrospective》(New York: Hugh Lauter Levin Associates, 1987)의 177쪽에 실린 폴랭 제노의 〈Le Premier Séjour de Gauguin à Tahiti' Gazette des Beaux-Arts〉(January~April 1956) 참조. 고갱이 살던 시기 마르키즈제도의 무역 예술품에 관해서는 수잔 그뢰브Suzanne Greub가 엮은 《Gauguin Polynesia》(Munich: Hirmer, 2011)의 322~33쪽에 실린 캐럴 아이보리Carol Ivory의 〈Shifting Visions in Marquesan Art at the Turn of the Century〉를 참조하라.

17. 크리스토퍼 그레이의 《Sculpture and Ceramics of Paul Gauguin》(Baltimore: Johns Hopkins University Press, 1963) 중 목록 번호 143~45.

18. 같은 책 목록 번호 94~102. 크리스토퍼 그레이는 이 남아 있는 티 작품들이 고갱의 첫 타히티 체류 기간의 목조 작품들 중 일부분에 지나지 않는다고 주장한다(53쪽). 그 열대 지방의 목재들 중 일부는 조각 과정에서 잘 버티지 못했다. 폴랭 제노는 그가 파페에테에서 고갱에게 작업용으로 준 첫 목재인 구아바 나무는 "벌레가 꼬이는 경향이 있었으며 쉽게 부스러졌다."고 언급했다. 그는 또한 흥미로운 나무들을 찾아보기 위해 자신이 고갱을 섬 내륙의 여왕의 계곡으로 안내하였으며, 그곳에서 찾은 목재로 목재가 완전히 마르기 전에 조각한 몇몇 작품들은 "손쓸 수 없을 정도로" 쪼개어졌다고 했다. 말라 프래서와 찰스 F. 스터키의 앞의 책 177~78쪽 참조.

19. 폴 고갱, 〈노아 노아〉(New York: Dover, 1985), 18~19쪽.

20. 고갱의 미술에서 냄새가 차지하는 역할에 관한 통찰력 있는 연구로 《Senses and Society 7, no. 2》(2012)의 196~208쪽에 실린 짐 드로브닉Jim Drobnick의 〈Towards an Olfactory Art History: The Mingled, Fatal, and Rejuvenating Perfumes of Paul Gauguin〉이 있다.

21. 필자의 앞의 글 48~49쪽.

22. 뒤랑뤼엘 전시회에서 전시된 고갱의 티 작품 몇 점이 이 책에 실려 있다. 작품 59, 80, 81, 84.

23. 이 작품과 함께 장식물로 앙상블을 이루는 세 점의 관련 나무판 작품에 관해 크리스토퍼 그레이의 앞의 책 중 목록 번호 107 참조.

24. 〈신비로운 물〉의 주제와 그것의 원천인 식민지 사진에 관해서는 필자가 쓴 《Vanishing Paradise: Art and Exoticism in Colonial Tahiti》(Berkeley: University of California Press, 2013), 111~16쪽을 참조하라.

25. 크리스토퍼 그레이의 앞의 책 63쪽.

26. 1900년에 고갱은 《볼라르 연작》을 이루는 14점의 서로 다른 목판으로 찍어낸 475점의 판화를 (몽프레드를 통해) 볼라르에게 보냈다. 볼라르는 이 작품들을 파리에서 홍보하려는 노력을 거의 하지 않았고, 따라서 이 작품들은 천천히 알려졌다. 조지 셰클퍼드와 클레어 프레슈 토리의 앞의 책 206~21쪽에 실린 바버라 스턴 샤피로Barbara Stern Shapiro의 〈I Have Everything a Modest Artist Could Wish〉와 토비아 베졸라와 엘리자베스 프렐링거의 책 《Paul Gauguin: The Prints》(Munich: Prestel Verlag, 2012), 104쪽에 실린 엘리자베스 프렐링거의 〈The Vollard Suite〉를 참조하라. 볼라르는 고갱의 도자기 걸작 〈오비리〉(1894년, 작품 99)에 관해서도 부정적이었으며 1900년 몽프레드에게 보낸 편지에 그것을 꽃병으로 쓸 수 있겠다고 썼다. 조지 셰클포드와 클레어 프레슈 토리의 앞의 책 136쪽에 실린 안 팽조Anne Pingeot의 〈Oviri〉 참조.

27. 고갱이 이 판화 작품들의 순서를 고정하지 않고, 보는 이들이 마음대로 배열하게 의도했다는 의견은 리처드 브레텔이 처음 제안했다. 최근 이러한 추측에 관한 좀 더 깊은 탐색으로서 엘리자베스 프렐링거는 《볼라르 연작》과, 일련의 그림 카드를 나란히 놓아 다양한 풍경을 만들 수 있는 19세기의 놀이 도구 미리오라마 사이의 흥미로운 연관성을 제시했다. 엘리자베스 프렐링거의 앞의 글 104~105쪽.

28. 수잔 디프레와 마리 조제프 르시외르의 앞의 글 306쪽.

29. 수잔 그뢰브의 앞의 책에서 306~19쪽에 실린 필자의 에세이 〈Remixing Paradise: Gauguin and the Marquesas Islands〉 참조.

30. 이 주제에 관해서라면 이 책의 참고 문헌에 소개된 스테판 아이젠만, 할 포스터, 그리젤다 폴락, 애비게일 솔로몬 고도, 샨탈 스피츠, 벨린다 톰슨의 책과 필자의 책 《Vanishing Paradise》를 참조하라.

31. 현대 태평양 미술에 미친 고갱의 영향에 관한 신선한 연구로 수잔 그뢰브의 앞의 책 346~59쪽에 실린 카롤린 베르코Caroline Vercoe의 〈Contemporary Worlds: Artists in the Pacific Respond to Gauguin〉이 있다.

할 포스터

원시주의자의 딜레마

미술 표현의 한 양식이 되기 전에 원시주의는 일종의 문화적 판타지였다. 19세기 후반과 20세기 초반의 유럽 모더니스트들이 즐긴 이 판타지는 백인이며 서양인이고 남성적인 존재인 '자신'을 유색인이고 서양인이 아니며 여성적인 존재인 '타자'와 대조시키고는 전자의 땅에서 후자의 땅으로 실제 또는 가상의 여행을 제안한다. 이런 관점에서 원시주의는 공간적 여행이 곧 시간적 여행이기도 한 가상의 타임머신이다. 고갱은 그러한 신비한 기원에 좀 더 다가갈 수 있기를 바라며 브르타뉴와(2회) 파나마와 마르티니크로, 그러고는 타히티로(2회), 마지막으로는 마르키즈제도로 떠났다.[1]

그런 판타지가 극단적으로 투영되면서, 그 타자들의 땅은 어떠한 타락도 발생하기 이전의 시대, 어떤 부패도 일어나지 않은 순수한 곳, 어떠한 분리도 일어나지 않은 일체의 땅, 어떠한 성적인 불화나 사회적 갈등도 존재하지 않는 지역으로 여겨졌다. 프랑스인들의 상상 속에서는 다른 곳보다도 타히티가 바로 그렇게 자유롭게 사랑을 하고 선물을 나누는 원시의 세상이었다. 고갱은 타히티를 오직 이러한 신화에만 기반을 두고 묘사하였지만 (이는 드니 디드로가 1771년에 〈부갱빌 여행기 보유[補遺]Supplement to Bougainville's "Voyage"〉를 발표했을 때부터 이미 일반적으로 받아들여진 생각이었다.) 그럼에도 중요한 것은 그가 낙원을 묘사한 방식이다.

중동에 대한 판타지인 오리엔탈리즘 역시 주체인 서구를 타자인 비서구와 대립시키지만, 원시주의자들은 오세아니아와 아프리카를 특혜받은 세상으로 상상한 것과는 달리 중동은 순수한 역사를 지닌 땅으로 여기지 않았다. 오히려 타락한 땅으로 간주하고 식민 지배를 통해 구원을 받아야 한다고 여겼다. 고갱의 원시주의는 이러한 오리엔탈리즘의 시각을 뒤집는 경향이 있다. 타히티에 관한, 그 중에서도 1891년에서 1893년까지의 타히티 첫 체류기에 관해 쓴 과장된 글 〈노아 노아〉에서 고갱은 유럽적인 것들을 악한 것으로, 원시적인 것들을 순수한 것으로 표현한다. 그처럼 반전된 채로도 두 가지 가치의 대립은 여전하고, 병리학 담론도 고수된다. (고갱은 고국 프랑스의 사람들에 관해 '타락', '퇴폐' 등의 단어를 사용한다.) 그럼에도 고갱은 그 구조에 압박을 가했다. 그는 유럽인과 타자라는 대조(흔히 백인의 억압과 유색인의 섹슈얼리티로 제시되는)와 아래에 깔린 심리적인 이진법(적극성과 수동성, 남성성과 여성성, 이성애와 동성애)을 허물어뜨리는 것이 목표였기 때문이다. 자신도 그러한 낡은 이분법의 테두리 안에서 사고했고, 완전히 그 테두리를 넘어서는 것은 거부했으면서도 말이다. 이 모순은 해소될 수 없는 것이었다. 고갱은 차이에 관해 마음을 열고 싶어 하면서도, 즉 유럽인으로서의 정체성에서 탈출하고 싶어 하면서도 타자와 대립되는 존재로 남아 있기를, 즉 최고 권력의 존재로서의 위치를 확고히 하기를 원했기 때문이다. 그것이 이 원시주의자의 딜레마이다.

클로드 레비스트로스에게 '신화'란 한 문화 내 해소가 불가능한 갈등에 대한 상징적인 완충장치이고, 그 정의를 받아들인 루이 알튀세에게 이데올로기란 사회의 실제 모순에 대한 상상의 해결책이다.[2] 그러한 관점에서 볼 때 고갱의 원시주의는 신화이자 동시에 이데올로기이고, 처음부터 문제를 안고 출발한다. 그 원시주의를 이루는, 어떤 경우에도 안정적이지 않은 대립을 통제할 수 없기에 그 완충장치는 지속될 수 없으며 그 해결책은 유지될 수 없기 때문이다. 작품 속에서 고갱은 순수함과 불순함, 직접성과 간접성, 감각과 공감각, 동일성과 차이, 기억과 상상, 기원과 종말이라는 개념적 양극단 사이를 오가고, 꿈으로서의 회화와 수수께끼로서의 삶이라는 역시 매우 모호한 개념을 통해서 이 여러 진퇴양난 사이를 오가려는 시도를 한다. 필자가 이 글에서 다루려는 것이 바로 이 문제들이다.

• • •

고갱은 이미지와 텍스트라는 프리즘을 통해서 원시의 세계를 보았는데, 그 프리즘 중 일부는 그 시대에도 이미 클리셰였다. 예를 들면, 고갱이 폴리네시아로 떠나게 된 동기 중 하나는, 1889년 파리에서 열린 만국 박람회에서 식민지 전시회를 관람한 경험이었고, (전시 일부는 서커스, 심지어 동물원의 쇼와도 비슷했다.) 그는 버팔로 빌(미국의 서부 개척을 상징하는 인물—옮긴이)에게 영감을 받은 카우보이 모자를 쓰고 타히티에 도착했다. 당시 고갱의 머릿속에는 피에르 로티의 퇴마사 이야기들이 들어 있고, 그의 짐 속에는 다양한 전통을 기반으로 그려진 그림들이 들어 있었다. 간단히 말해, 고갱의 원시주의란 다양한 장면과 원천의 브리콜라주였다. 그렇다면 그 명백한 혼성적 특징을 비판하는 것은 무의미하다.[3] 그럼에도 불구하고 고갱의

타히티 미술이 지니는 혼성적 특성은 그것이 표방하는 순수함이라는 목표와 상충한다. 이러한 심한 모순을 생산적으로 활용할 수 있었다는 것은 고갱의 성취를 보여주는 여러 척도 중 하나이다.

고갱이 품었던 순수한 원주민들과 불순한 유럽인들이라는 대조는 곧 뒤얽히고 만다. 어떤 원주민들은 순수해 보였는가 하면 또 어떤 원주민들은 식민지배의 해로운 영향을 흡수한 것 같았기에 고갱은 그들을 두 모습을 모두 가진 것으로 묘사하였다. 예를 들어 그의 어린 애인 테하마나는 처음에는 〈즐거운 땅〉(1892년, 작품 50)에서 원시적 나신으로 등장하지만 이후 〈테하마나에게는 많은 조상이 있다〉(1893년, 자료 1)에서는 (옷을 입은) 프랑스 식민지의 국민으로 묘사되어 있다. 아마도 순수와 불순의 대조는 고갱이 유럽에서 품고 온 또 하나의 정형화된 생각, 바로 여성은 성녀 아니면 창녀라는 식의 성차별적 이분법과 결합된 듯하다. 그렇다 해도, 고갱은 곧 그 클리셰마저 복잡해지게 만든다. 그가 그린 섬의 이브들은 종종 처녀인 동시에 유혹하는 존재들로 그려지니 말이다.

물론, 고갱의 페르소나 역시 분열되어 있었다. 고갱은 자신을 '섬세한' 사람인 동시에 '인디언'이라 부르며, 파리의 인사이더이자 페루의 아웃사이더라고 생각했다. (고갱의 외조모, 여성이면서도 사상과 학문에 관심이 많았고 사회주의자였으며 고갱이 동일시했던 플로라 트리스탄은 페루인이며, 고갱은 어린 시절 5년 동안을 리마에서 지냈다.)[4] 고갱은 자신의 심리적, 감정적 갈등이 이러한 복잡한 사회적, 민족적 배경과 연관이 있다고 받아들였다. 생의 막바지인 1903년의 산발적인 기록들인 〈전과 후Avant et après〉에서 고갱은 다음과 같이 썼다. "내 안에는 많은 것이 섞여 있다. 천한 뱃사람이 있다. 나는 그걸 받아들인다. 하지만 또한 귀족의 혈통도 있다. 아니, 좀 더 잘 표현하자면 두 가지 혈통, 두 가지 인종이 있다."[5] 그리고 때로 이러한 불일치들이 정치적인 모순으로 나타났다. 1892년에 가장 아끼던 딸을 위해 여러 이미지와 텍스트를 담아 만든 〈알린을 위한 공책Cahier pour Aline〉에서 (그러나 그 딸은 살아서 그것을 보지 못했다.) 고갱은 다음과 같이 썼다. "민주주의여, 영원하라! 철학적으로 말해 나는 프랑스가 (회화의 용어를 빌리면) 트롱프뢰유(속임 그림—옮긴이)라고 생각하고, 나는 트롱프뢰유가 싫다. 나는 (철학적으로 말해) 직관적으로, 본능적으로, 생각해 볼 필요도 없이 다시 반(反)프랑스주의자가 되었다. 내가 좋아하는

자료 1
폴 고갱
테하마나에게는 많은 조상이 있다 Merahi metua no Tehamana, 1893년
캔버스에 유화, 76.3×54.3cm
시카고 미술관
찰스 디어링 맥코믹 부부 기증

것은 고결함, 아름다움, 섬세한 취향이다."[6] 고갱 역시 정치적 모순의 시각으로 바라보아져서, 원주민들에게는 때로 침입자라는 무시를 당하고 프랑스인들에게는 종종 문제아로 비난을 받았다. (양쪽 모두에서 그는 어느 정도 협잡꾼이었다.)

• • •

고갱의 작품을 연구할 때 그의 일대기를 빼놓을 수 없지만, 우리는 그의 인생에 있었던 많은 갈등을 어떻게 그의 작품 속 '격렬한 화음'과 연결 지을 수 있을까?[7] 기뻐하며 '다름'을 받아들이고픈 그의 욕망과 타자와의 비교를 통해 안정적 정체성을 얻고 싶은 마음 사이의 긴장이, 바로 그의 미술 작품과 텍스트 속에 빈번히 표현된 불안정성의 한 원인일까? 특히 그의 회화들은 다양한 원천과 부조화로운 색채와 기이한 공간들로, 해결에 저항하는 경향이 있다. 그럼에도 고갱의 작품 속 이질성은 그가 삶에서 느낀 혼란을 직접적으로 표현한 것이 아니며, 고갱이 그러한 동요를 가치 있게 여기게 된 것은 여러 매개 중에서도 특히 상징주의 미학의 영향이었다. 고갱은 자신의 글에 관해 "꿈처럼, 삶의 모든 것들처럼, 조각조각으로 이루어졌다."[8]고 표현한 적이 있는데, 이는 자신의 그림에도 적용된다. 잘 알려진 대로, 그의 작품에는 광범위한 인용이 담겨 있다(고대 이집트의 프리즈, 자바 사원의 조각상, 동시대에 창작된 프랑스 아방가르드 미술 등등). 상대적으로 덜 알려진 점은 특정 모티브들이 그의 전체 작품 세계에서 끊임없이 이동을 한다는 점이다. 이번 전시회에서 충분히 전달되고 있듯이 여러 표현 수단을 넘나들며 일어나는 (회화, 목판화, 조소, 모노타이프를 포함한 여러 표현 수단을 통해 순환되는) 이러한 이미지의 이동은 단순한 반복이 아니다. 그 과정에서 대단한 탈바꿈이 발생하기 때문이다. 또한, 그 자체로서 생산적인 것이기에 우울한 집착의 징후도 아니다.[9] 고갱이 다양한 표현 수단의 고유한 특징들에 제각기 섬세하게 접근하기는 했지만, 모더니즘의 관점에서 볼 때 특정 표현 수단에 한해 모티브를 이동시켰다고 보기는 어렵고, 그가 표현 수단을 넘나든다는 점은 일찍이 감지되었다. 1894년 말에 파리에 있는 고갱의 작업실을 방문해 (다른 작품들과) 〈노아 노아〉 목판화를 본 비평가 줄리앙 르클레는 다음과 같이 평하였다. "그의 조각에서 이미 본 적 있는 선들이 표현된 그의 목판화는 자신의 회화와 (조소

사이에서) 조화를 이루고, 어쩌면 매우 사적인 조화여서, 그 연관성을 알아채지 못하는 관람객이 많을 것이다. 조소와 회화 사이에 있는 그것(목판화)은 양쪽 모두를 닮은, 중간적 위치의 작품들이다."[10] 이렇게 고갱은 작품을 보는 이로 하여금 표현 수단의 경계를 뛰어넘어 모티브를 추적하게 하고, 그러한 이동 속에 어떠한 논리가 있는지를 생각하게 하며, 하나의 주제를 다양한 양식으로 표현하는 이러한 작업 방식에 어떤 동기가 있는지 궁금하게 만든다.

고갱은 작품 분류의 경계도 넘나들었다. 1880년 후반에 그는 장식적인 도자기 그릇, 꽃병, 컵 등을 만들어, 실용적인 물건들이 예술 작품의 범주에 포함되게 했다. (같은 해에 만든 나무 부조도 그에 포함된다.) 당시의 아르누보의 영향이 있기는 했지만 단순히 유미주의적인 물건이 아니었다. 또, 〈진주가 달린 신상〉(1892년, 작품 81)같이 그가 1890년대에 나무로 만든 두상과 인물 형상들은 미학적인 성격만이 아니라 제식적, 성(性)적인 측면도 의도한 작품이었다. 이처럼 명백히 전통적인 분류를 무시한 작품들의 기저에는 무엇이 있을까? 1889년 만국 박람회에 전시된 도자기 작품들에 대한 고갱의 반응에 실마리가 있다. 고갱이 쓴 글 중 처음 출판된 이 글에서 그는 이렇게 서술하였다. "도자기는 하찮은 것이 아니다. 옛날 미 대륙 원주민들 사이에서는 언제나 도자 공예가 활발히 이루어졌다. 신은 진흙으로 인간을 만들었다. 진흙으로 우리는 금속도, 귀한 돌도 만들 수 있다. 진흙 조금과 특별한 재능 조금이 있다면 말이다! 그러니 참으로 귀한 물질이 아닌가? 그럼에도 불구하고 교육을 받은 사람들 열에 아홉은 도자기 전시를 거들떠보지도 않고 지나친다. 무엇을 할 수 있는가? 어찌할 도리가 없다. 그들은 모르는 것이다."[11] 고갱이 서로 다른 표현 수단과 미술 분류의 경계를 뛰어넘은 것은 자신이 속한 프랑스 문화에 내재된 위계 구조에 맞서는 일이었음을 짐작하게 하는 글이다.

물론 서구의 전통에서는 눈으로 보거나 상상하는 것은 고상한 일로, 만지거나 냄새를 맡는 감각은 저급한 것으로 여겨지고, 그것이 순수 미술의 위계에서 시각 중심의 회화가 촉각적인 조소보다 상위로 간주되는 이유 중 하나이다. 고갱은 이러한 위계를 흔들며 여러 표현 수단을 넘나드는데, 때로는 동일 표현 수단 내에서도 그러한 이동이 일어났다. 예를 들면 고갱은 자신의 회화에 나타나는 색

채와 드로잉의 종합주의자적인 혼합에 관해 시각과 촉각, 그리고 청각과 후각의 공감각적 혼합이라고 설명한다. 그는 비평가 앙드레 퐁테나에게 보낸 한 유명한 편지에서 자신의 종합적 회화 〈우리는 어디에서 오는가? 우리는 무엇인가? 우리는 어디로 가는가?〉(1897~98년, 자료 2)에 관해, "나를 흥분시키는 자연의 향기들 한가운데서 격렬한 화음을 꿈꾼다."고 표현했다.[12] 소리와 향기에 관한 그러한 암시는 당시의 상징주의 미학과 같은 맥락에 있으나 다른 점은 그 '흥분'의 '격렬함'이다. 고갱은 대체로 저급으로 분류되며 원시적인 것과 연결 지어지는 감각들의 위상을 격상시키고자 했다. 서로 긴밀히 연관된 둘을 모두 재평가하여, 원시적인 것을 저급한 냄새가 아닌 고상한 향기의 상징으로 바라보게 하려는 노력이 〈노아 노아〉 연작과 다른 작품들에서 드러난다. (그것이 고갱에게 〈노아 노아〉 연작이 지니는 의미이다.) 이러한 재평가는 그의 미술 작업에서 중요한 측면이다. 랭보가 모든 동시대인의 숙제라고 칭한 "모든 감각을 동요시키는 일"이 고갱식으로 행해진 것이다. 그리고 이러한 교란에는 또 다른 의미가 있

다. 원시적이며 동시에 고상한 이 향기, 《노아 노아》는 유럽 문화에 내재된 감각의 위계만을 뒤흔드는 것이 아니라, 그 위계를 있게 한 사회적 위계에도 질문을 던지는 것이다. 타히티에 관한 오래된 고정관념을 바탕으로 작품을 만들면서도 고갱은 당대 유럽의 감각 중추가 '재생'되고, 더 나아가 '흥분'되는 것, 그로 인한 자본주의 사회의 노동, 자산, 계급에 따른 분리가 완화되는 것이라는 구체적인 시대적 바람을 담았다. 여러 감각에 대한 공감각적인 혼돈과, 분리로부터 자유로워지는 환상이 서로 연결되어 있다는 점은 원시주의자로서의 고갱의 비전에서 핵심적인 부분이다.[13]

무엇보다도 고갱은 근본적인 성의 경계를 모호하게 만들었다. 때로 고갱의 타히티 작품에서 남녀의 차이는 뚜렷하게 표현되고 더욱 과장되게 표현되기도 했는데 그 예가 마오리족 달의 여신인 하나 Hina와 땅의 신인 파투Fatu를 담은 〈달과 지구〉(1893년, 작품 79)이다. 이 그림에서 하나는 인간을 대변해 파투에게 청원을 한다. (인간을 불사의 존재로 만들어달라는 청이고 파투는 거절한다.) 거대한 상체가 정면으

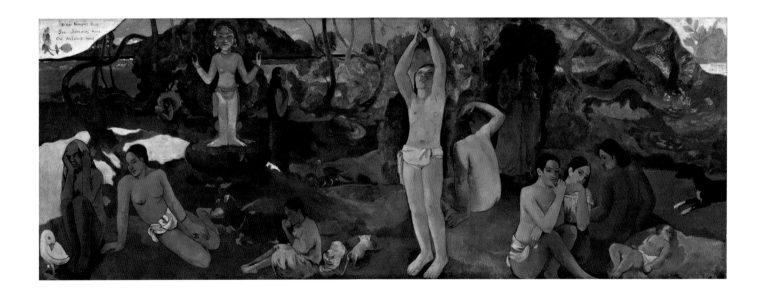

로 보이는 파투는 어두운 피부색을, 나신의 뒷모습을 보이며 그에게 애원을 하는 여신은 밝은 피부색을 지녔다. 여기에서 성별의 차이는 자세와 피부색과 체격뿐 아니라 권력의 차이에 의해서도 강조된다. 히나는 보통 인간의 편에 있고 파투는 전능한 신이다. 앵그르Ingres 의 〈제우스와 테티스〉(1811년, 자료 3)가 그러하듯이 고갱의 〈달과 지구〉 도 남성성을 전능함으로 상상한다. '레다와 백조'와 '에우로페의 강간' 이라는 주제를 살짝 변주한 작품들(각각 작품 1, 2, 작품 131)을 보면 고갱 의 판타지에서 성적인 지배는 신성한 권리이다.

그러나 성별의 차이를 (의도적으로) 모호하게 만든 그의 다른 작품 과 글들을 보면, 성별의 애매모호함이 고갱을 흥분시킨 게 분명해 보인다. 그는 말년의 한 기록에서 다음과 같이 썼다. "저기 바이타우 니Vaitauni가 강으로 내려간다. 그 누구와도 같지 않은 이 양성적 존 재는 지친 여행자처럼 무력하던 이의 감각에 다시 불을 붙인다."[14] 성별 차이로부터의 자유에 관한 고갱의 상상을 그의 작품 속 몇몇 인물의 중성적 면모에서뿐 아니라 그가 표현한 여러 이미지 속 무정 형의 부분들에서도 찾아볼 수 있을까? 고갱은 종종 색채와 드로잉 을, 인물과 배경을 뒤섞어 형태의 구별은 물론이고 꿰뚫어보기조차 쉽지 않은 풍성한 표면을 만들어낸다. 그것은 어쩌면 공감각적인 관 능 이상의 것, 말하자면 다형적 섹슈얼리티에 대한 바람을 시사하 는 것일까?

• • •

고갱은 자신의 작품을 위한 몇몇 용어를 직접 만들어냈고, 작가들 에게 다른 용어들을 만들어달라고 요청하는 방법도 (그리고 그들을 소외시키는 방법도) 알았다. '꿈'과 '수수께끼'는 그 중 가장 중요한 것 으로, 상징주의 미학에서 일반적으로 사용되기는 하나 고갱과 그의 지지자들은 그 용어들에 특별한 굴절을 주었다. '조각들로 만들어졌 다'는 회화와 꿈의 유사성은, 전체가 나타내는 이미지만큼이나 개별 적인 모티브도 중시하는, 브리콜라주로서 예술을 바라보는 고갱의 독특한 미술관을 뒷받침한다.[15] 수사학적으로는 과거, 현재, 미래, 그 리고 기억되는 시간, 인식되는 시간, 상상되는 시간 등등 서로 다른 시간성을 환기시키는 이미지 창작의 모델을 제시한다. 《우리는 어디 에서 오는가? 우리는 무엇인가? 우리는 어디로 가는가?》에서는 표제적이며,

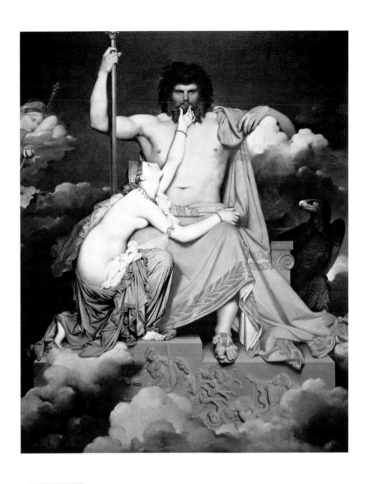

자료 3
장 오귀스트 도미니크 앵그르 Jean Auguste Dominique Ingres
제우스와 테티스 Jupiter and Thetis, 1811년
캔버스에 유화, 327×260cm
프랑스 엑상 프로방스 그라네 미술관

자료 4
폴 고갱
설교 후의 환상 La Vision du sermon, 1888년
캔버스에 유화, 72.2×91cm
에든버러 스코틀랜드 국립미술관

자료 5
폴 고갱
처녀성의 상실 La Perte de pucelage, 1890~91년
캔버스에 유화, 89.5×130.2cm
버지니아 노퍽 크라이슬러 예술 박물관
월터 P. 크라이슬러 2세 기증

다른 작품들에서는 암시적이다.)[16] 따로따로인 이미지-시간의 환영적 흐름처럼 느껴진다는 면에서 고갱의 회화는 꿈과 닮았다.

고갱은 또한 자신의 회화를 프리즈나 프레스코에 비교하였고 그의 일부 지지자들도 그러하였다.[17] 1880년대 후반에 그린 브르타뉴 회화들에 관해 조르주 알베르 오리에G.-Albert Aurier는 다음과 같이 썼다. "때로 이 작품들을 거대한 벽화의 조각들로 바라보고 싶어질지도 모른다. 그리고 거의 항상 느껴지는 것은, 과도하게 억누르고 있는 듯한 액자 바깥으로 이 작품들이 터져 나올 것 같은 느낌이다."[18] '터져 나올 것 같은' 액자라는 비유는 시사하는 바가 있다. 설교를 듣고 영감을 받은 브르타뉴 여인들이 한데 모여 천사와 씨름하는 야곱을 바라보는 모습을 담은 대단한 유화, 〈설교 후의 환상〉(1888년, 작품 4)에 관해 조르주 알베르 오리에는 "주변의 모든 물질적 현실은 연기로 타올라 사라져버렸다."고 표현하였다. 터져 나온다는 것이나 불타 없어져버린다는 것 모두 이상주의적 상징주의의 일반적인 야심인 동시에, 물질적인 면을 승화시킴으로써 그 그림이 '기묘한 동일시'에 가까워지게 하려는 구체적인 바람을 나타낸다. '기묘한 동일시'란 조르주 알베르 오리에가 제시한 또 하나의 비유로, 역시 꿈에서와 같은 환각적 투사를 의미한다. 여기서 우리는 또다시 고갱의 미술에 기본적으로 내재된 간접적인 수단과 직접적인 효과 사이의, 물질적 브리콜라주와 영적 비전 사이의 긴장을 마주하게 된다.

아마도 고갱에게 회화와 꿈이란 서로 유사한 것 이상이었을 것이다. 프로이트가 《꿈의 해석》(1900년)의 초안을 쓰기 시작한 것은 고갱이 2년간의 파리 생활을 접고 타히티로 돌아간 1895년으로, 이때 적어도 인식론적으로는 그들은 서로 만났다. 고갱이 회화를 일종의 꿈이라 생각했다면 프로이트 역시 꿈을 일종의 그림이라고 생각했다. 즉, '실제 사건과 상상의 사건들'과 연관 지어 상징적으로 해석할 수 있는 시각적 기호들의 조합이라고 생각했다.[19] 프로이트가 말하는 꿈 작업과 고갱이 말하는 미술 작업은 그 밖의 측면들에서도 서로 들어맞는다. 종합적으로 볼 때 프로이트는 그림을 그리는 과정을 기틀로 삼아 생각이 꿈의 이미지로 구체화되는 '재현의 조건', 이 생각-이미지가 꿈의 내러티브로 배열되는 '2차 가공' 같은 개념을 만들어냈다. 좀 더 구체적으로 보면, 하나의 생각-이미지에 다른 생각-이미지들의 심리적 에너지가 담기는 '압축'의 과정과 하나의 생

각-이미지가 지닌 정신적 에너지가 다른 생각-이미지들로 옮겨지는 '환치'는 앞서 언급한 고갱의 두 가지 중요한 작업 과정과 관련이 있다. 바로 특정 모티브를 반복해서 사용한다는 점과, 이 모티브들을 여러 표현 수단을 통해 탈바꿈시킨다는 점이다.[20]

〈설교 후의 환상〉이나 〈귀신이 보고 있다〉(1892년, 작품 61) 같은 중요한 회화에서 명백히 드러나듯, 고갱은 환각적 투사에, 특히 내면 상태와 외면 상태의 간극이나 한 시각과 다른 시각 사이에서 야기될 수 있는 혼란에 매우 관심이 많았다. 고갱은 〈귀신이 보고 있다〉에서 소녀와 귀신의 입장이 환치될 수 있다는 점을 표현하려 했음을 다음과 같이 밝혔다. (그 소녀는 이번에도 테하마나이다.) "(번역하면 '귀신 생각'인) 제목 '마나오 투파파우Mana'o tupapa'u'에는 이중적 의미가 있다. 그 소녀가 그 귀신을 생각하는 것일 수도, 그 귀신이 그 소녀를 생각하는 것일 수도 있다."[21] 그러나 설교를 들은 후 환영을 본 브르타뉴 여인들이 평온했다면 귀신을 본 테하마나는 불안해하는데, 고갱은 이와 유사하지만 더욱 무력한 상태의, 즉 바닥에서 태아처럼 몸을 웅크린 채 우리에게 등을 보이고 있는 테하마나를 자주 작품 속에 등장시켰다(예: 작품 72~76). 그녀는 혼령의 세계 앞에서만 무력한 것이 아니라 인간의 세계 앞에서도, 말하자면 (남성) 관람객들도 끌어들이는 판타지 속에서 그녀를 지배하는 화가인 고갱 앞에서도 무력하다.

프로이트에 따르면 무력함이란 낯선 세상에 미숙한 채로 태어난 우리의 근원적 상태이다. 또한 실제이든 상상이든 어떠한 외상을 맞닥뜨리게 되면 겪는 상태이기도 하다. 고갱이 〈우리는 어디에서 오는가? 우리는 무엇인가? 우리는 어디로 가는가?〉를 그린 1897년, 프로이트는 환상에 관한 질문을 본격적으로 탐구하기 시작한다. 히스테리 신경증이 항상 성적인 폭력에 의해 촉발된다는 논쟁적인 주장을 중단하였을 때에도 프로이트는 환영적인 것이든 실제이든 간에 외상은 어쨌든 근원적인 것이라는 핵심적 개념을 고수한다. 거기에서 프로이트의 중요한 '근원적 환상Urphantasien' 가설이 나왔는데 그 환상에는 유혹, 원색 장면(아이가 부모의 성관계를 목격하는 것), 거세 등 세 종류가 있다. 프로이트는 아이로 하여금 기원에 대한 수수께끼를 풀려고 노력하게 한다는 점에서 이 이미지들이 근원적이라고 보았

자료 6
폴 고갱
신의 날 Mahana no atua, 1894년
캔버스에 유화, 68.3×91.5cm
시카고 미술관
헬렌 버치 바틀렛 기념 컬렉션

다. 유혹의 환상을 통해 섹슈얼리티의 기원을, 원색 장면에서 개인의 기원을, 거세의 환상에서 성별 차이의 기원을 탐색하게 된다고 말이다. 고갱은 그 세 가지 수수께끼 모두를 여러 형태로 작품 속에서 암시하였다. 예를 들면 섹슈얼리티의 기원은 〈처녀성의 상실〉(1890~91년, 자료 5), 〈귀신이 보고 있다〉를 비롯한 여러 작품에서 다루었고, 이 글에서 함께 살펴보았듯이 성별 차이의 기원은 〈달과 지구〉 같은 작품들에서 탐색하였다.[22] 고갱을 가장 사로잡은 것은 원색 장면으로, 특히 '개인의 기원이 무엇인가?'라는 그 수수께끼를 세상의 모든 기원과 종말에 관한 수수께끼로 확장해서 바라볼 수 있다.[23]

기원의 수수께끼를 담고 있는 작품은 〈신의 날〉(1894년, 자료 6)이다. 늪이 있는 해변에 하나 동상이 우뚝 서 있고 서로 다른 나이와 성별, 움직임의 타히티인들이 곳곳에 어우러져 있는 목가적 그림이다. 이 회화는 섬의 평범한 하루를 보여주지만, 그 하루는 '신의 날'이기도 하다. 즉, 이 이미지는 어떤 의식과 같이 세상이 창조되던 순간, 처음으로 땅과 물, 남성과 여성, 자연과 문화, 신성과 세속 등으로 분리되며 차이가 생겨나던 순간을 환기시킨다. 그러나 동시에 회화로서 이 작품은 천지 창조의 순간을 유예하기도 한다. 차이가 정신적 외상을 초래하기 전의 상태에 세상이 머무르게 할 수 있는 미술의 힘에 고갱은 매료되었다. 이는 빛이 완전히 밝아오고 형태가 완성되기 전의 세상이 담겨 있는 (특히 무엇이라 정의할 수 없는, 인간과 물고기와 꽃을 합친 것 같은 존재가 있는) 목판화 〈우주의 창조〉(1893~94년, 작품 46, 47, 49)에서처럼 고갱이 자주 반복한 이미지 중 하나이다. 이것은 고갱의 원시주의 미술의 전형이다. 고갱은 모든 가장 근본적인 대립을 매우 모호하게 만드는 방식으로 끊임없이 차이와 차이 없음의 사이에, 창조와 파괴 사이에 멈춘 세상을 환기시키려 한다.[24]

종말의 수수께끼에 관해서라면 〈우리는 어디에서 오는가? 우리는 무엇인가? 우리는 어디로 가는가?〉를 살펴보라. 〈신의 날〉을 그린 지 3년 후에, 여덟 배 큰 규모로 그려진 회화이다. 이 작품 속에는 신의 날, 즉 의식과 같은 천지창조의 날이 지난 후 찾아온 인간의 시대, 즉 이 세상 속 우리의 자리에 관해 어디서 왔을까? 무엇일까? 어디로 갈까? 하고 고민하는 인간의 나날이 담겨 있다. 평론가들의 오랜 해석처럼 이 그림은 삶과 죽음에 관한 수수께끼이다. 오른쪽의 잠자는 아기에서부터 왼쪽의 나이 든 여성까지, (또 한 번 등장하는) 무력함의 상태에서부터 '공허함'(두 손에 머리를 묻은 여성을 고갱은 이렇게 표현하였다.)의 상태까지를 담고 있다. 금단의 과일로 손을 뻗은 인물을 가운데에 놓고 오른쪽에서 왼쪽으로 전개되는 구조 또한 순환을 암시한다. (왼쪽에서 오른쪽으로 전개되었다면 삶에서 시작해 죽음을 향하는 닫힌 내러티브로 읽혔을 것이다.) 앙드레 퐁테나에게 보낸 편지에서 고갱은 〈우리는 어디에서 오는가? 우리는 무엇인가? 우리는 어디로 가는가?〉에 관해, "우리의 기원과 미래의 신비"로 인한 "우리의 고통에 대한 상상의 위로"라고 했다.[25] 그는 〈전과 후〉에서 다음과 같이 말했다. "인간은 자신과 꼭 닮은 존재를 발자취로 남긴다고 한다. 우리는 어린 시절을 기억한다. 그러나 우리는 미래를 기억하는가?"[26]

그런 면에서 고갱의 작품 속 원시적인 것은 근원적인 것이기도 한데 단, 근원적 환상이라는 문맥에서, 그리고 시작과 끝에 관한 수수께끼를 풀고자 하는 우리의 고민의 관점에서 그러하다. 유혹적인 동시에 정신적 외상을 남기는 이 수수께끼의 어려운 이중성은 원시주의자 고갱이 마주하는 딜레마의 또 다른 모습이다.[27] 그러나 우리는 인정해야 한다. 고갱은 수수께끼를 풀기 위해서가 아니라 지속시키기 위한 작업을 했으며, 그 점 때문에 그의 작품들이 오늘의 우리에게도 생생하게 다가옴을 말이다.

주석

1. "무언가 새로운 것을 만들어내려면 원천으로 돌아가야 한다. 인류의 어린 시절로."라고 말한 고갱의 1895년 인터뷰. 다니엘 게랭이 엮고 엘리노어 르비외가 번역한 《The Writings of a Savage》(1978; repr., New York: Paragon House, 1990)의 110쪽. 고갱은 또한 도발에의 욕구와 동화에 대한 두려움으로 앞으로 나아가야 했다. 1901년의 편지에서 그는 "브르타뉴 유화들은 타히티로 인해 장미수rose water가 되어버렸다. 타히티 작품들은 마르키즈제도로 인해서 향수cologne water가 될 것이다."(앞의 책 210쪽)
시간과 공간을 모두 이동하는 타임머신으로서의 원시주의에 관해 요하네스 파비안Johannes Fabian의 《Time and the Other: How Anthropology Makes Its Object》(New York: Columbia University Press, 1983), 할 포스터의 《Prosthetic Gods》(Cambridge, Mass.: MIT Press, 2004)에 수록되었고 이 소론에도 포함시킨 나의 글 〈Primitive Scenes〉을 참조하라.

2. 클레어 제이콥슨Claire Jacobson과 브룩 그런드페스트 쇠프Brooke Grundfest Schoepf가 번역한 클로드 레비 스트로스Claude Lévi-Strauss, 《Structural Anthropology》(New York: Basic Books, 1963), 206~31쪽에 실린 〈The Structural Study of Myth〉 참조. 또, 벤 브루스터Ben Brewster가 번역한 루이 알튀세의 책 《Lenin and Philosophy and Other Essays》(London: New Left Books, 1971), 127~86쪽에 실린 〈Ideology and Ideological State Apparatuses〉(1969) 참조.

3. 고갱의 원시주의의 문화적 맥락에 관해서는 스티븐 아이젠만Stephen F. Eisenman의 《Gauguin's Skirt》(London: Thames and Hudson, 1997) 참조.

4. 다니엘 게랭이 엮은 앞의 책 236쪽에 실린 고갱의 〈Avant et après〉(1903). 〈Paul Gaugin's Intimate Journals〉라는 제목으로 영어 번역판이 출판되었지만 나는 이 평론에서 대체로 다니엘 게랭의 책에 실린 번역문을 인용하였다.

5. 같은 책.

6. 같은 책 68쪽에 실린 〈Notebook for Aline〉에 포함된, 폴 고갱의 〈Cahier pour Aline〉(1892). 이러한 반대 감정의 공존은 고갱 외에도 보들레르 이후 프랑스 아방가르드 작가들을 관통하던 것이다. 고갱의 글은 다니엘 게랭의 앞의 책에 발췌 형식으로 실려 있다. 〈Cahier pour Aline〉의 원본을 복사한 것을 수잔 다미론Suzanne Damiron의 소개글과 함께 실은 책이 1963년 출판되었다(the Société des amis de la Bibliothèque d'art et d'archéologie de l'Université de Paris).

7. '격렬한 화음violent harmony'이란 고갱이 1899년 3월 앙드레 퐁테나에게 보낸 편지에서 사용한 말로, 앙리 도라Henri Dorra가 엮은 《Symbolist Art Theories: A Critical Anthology》(Berkeley and Los Angeles: University of California Press, 1994) 209쪽에 실려 있다.

8. 고갱은 〈Cahier pour Aline〉에 대한 헌정사에서 이 표현을 썼지만(다니엘 게랭의 앞의 책xxi, 웨인 앤더슨Wayne Anderson이 쓴 서문에서 인용됨), 〈Avant et après〉(다니엘 게랭의 앞의 책 231쪽)를 포함해 이후에도 반복적으로 사용하였다. 1895년의 편지에서 어거스트 스트린드버그August Strindberg는 고갱이 "다른 형태로 만들어보려고 장난감을 분해하는 어린이" 같다고 표현했다. 그 내용은 린다 노클린Linda Nochlin, 《Impressionism and Post-Impressionism 1874~1904, Sources & Documents in the History of Art Series》(Englewood Cliffs, N.J.: Prentice Hall, 1966), 172쪽 참조.

9. 고갱에 관한 한 중요한 에세이에서 알라스테어 라이트는, 이러한 반복을 통해 생긴 원본과의 거리는 고갱이 극복하고자 하는 진짜 원시와의 거리를 재연하므로 복제 매체를 이용하는 것에는 '우울한 논리'가 감지된다고 하였다. 하지만 고갱은 그 정도로 원본에 중요성을 부여하지는 않았다. 알라스테어 라이트와 캘빈 브라운의 저작인 《Gauguin's Paradise Remembered: The Noa Noa Prints》(Princeton, N. J.: Princeton University Art Museum, 2010)의 48~99쪽에 실린 알라스테어 라이트의 글 〈Paradise Lost: Gauguin and the Melancholy Logic of Reproduction〉 참조.

10. 〈Mercure de France, no. 13〉(February 1895)의 121~22쪽에 실린 줄리앙 르클레의 글 〈Exposition Paul Gauguin〉의 내용으로 알라스테어 라이트의 앞의 글 77쪽에 인용되어 있다. 어떤 면에서 다양한 표현 매체를 이용해 모티브를 재탄생시키는 것은 모더니즘 미술보다는 현대 미술에 가깝다.

11. 다니엘 게랭의 앞의 책 30쪽에 실린, 고갱의 〈Notes on Art at the Universal Exhibition〉(1889).

12. 고갱이 앙드레 퐁테나에게 보낸 편지(앞의 미주 7 참조), 209쪽.

13. 마르크스는 《경제철학수고Economic and Philosophic Manuscripts》(1844)에서 감각에는 역사가 있으며 감각의 분류는 상당 부분 노동의 분류에 기인한다고 주장하였다. 역시 고갱은 공감각적이며 표현 수단을 넘나드는 작업 방식을 통해 이 분류에 저항하면서도, 특히 회화의 추상성과 미술의 자율성의 선구자로서 이 분류를 표현하였다. 역시 이 점에서도 고갱의 원시주의는 유토피아적인 동시에 이념적이다. 아마도 이 점은 그의 작품 속에 드러나는 가장 큰 대립일 것이다. 이 대립에 관한 변증법적 접근이 담긴 책으로 프레드릭 제임슨Fredric Jameson, 《The Political Unconscious》(Ithaca, N. Y.: Cornell University Press, 1981).

14. 다니엘 게랭의 앞의 책 277쪽, 고갱의 〈전과 후〉. 이것은 성에 대한 혼란이 표현되어 자주 인용되는 고갱의 글로, 《노아 노아》 중에서 고갱에게 섬을 안내해주었고 그 여정에서 고갱이 여러 번 성별을 헷갈려 한 젊은 남성에 관한 이야기이다. 이 이야기에 관한 나의 해석이 필자의 앞의 글 〈Primitive Scenes〉의 21~28쪽에 담겨 있고, '타히티의 섹스'에 관한 의미 있는 설명이 아이젠만의 앞의 책 91~147쪽에 실렸다.

15. 이런 면에서 고갱은 퓌비 드 샤반Puvis de Chavannes이 자신의 반대쪽에 있다고 보았다. 예술에 관한 퓌비 드 샤반의 '그리스적(말하자면 고전적)' 개념은 고갱이 "페르시아적, 캄보디아적, (…) 이집트적 개념으로 방향을 전환하며" 변화시키고 싶은 것이었다(게랭의 앞의 책 125쪽에 실린, 고갱이 조르주 다니엘 드 몽프레드에게 1897년 10월에 보낸 편지 중에서).

16. 고갱은 〈이국적인 이브〉(1891년경)에 관해 "순진하게도 그녀는 과거와 현재의 시간의 '이유'를 그녀의 기억 속에서 찾는다. 수수께끼처럼, 그녀는 당신을 보고 있다."고 표현하였다. 다니엘 게랭의 앞의 책 137쪽, 《Miscellaneous Things》에 실린 고갱의 〈이것저것〉(1896~98).

17. 예를 들면 1898년 2년에 조르주 다니엘 드 몽프레드에게 보낸 편지에서 고갱은 〈우리는 어디에서 오는가? 우리는 무엇인가? 우리는 어디로 가는가?〉를 '금빛 벽에 그려진 프레스코'에 비유하였다(다니엘 게랭의 앞의 책 160쪽).

18. 도라의 《Symbolist Art Theories》, 196쪽에 실린 알베르 오리에의 〈Symbolism in Painting: Paul Gauguin〉(1891).

19. 제임스 스트레치James Strachey가 번역한, 지그문트 프로이트의 《The Interpretation of Dreams》(New York: Avon Books, 1965). 312쪽. 고갱에 관한 에세이에서 오리에는 브르타뉴 회화들을 '상형 텍스트hieroglyphic texts'와 연관 지었고, 프로이트 역시 꿈에 관한 자신의 저서에서 이 비유를 사용하였다.

20. 이 압축과 환치displacement의 가능한 예시로, 〈이국적인 이브〉의 이브 모습이 〈즐거운 땅〉으로 이동한 것이다. 〈즐거운 땅〉에서 고갱은 처음에는 자신의 어머니 모습, 나중에는 정부의 모습을 기반으로 이브의 얼굴을 만들어냈다.

21. 고갱의 〈Cahier pour Aline〉(복사한 것. 앞의 미주 6번 참조.) n.p.

22. 아이젠만은 또한 〈즐거운 땅〉이 기원에 관해 질문하게 만드는 작품이라고 하였다. 단, 오이디푸스 신화에 대한 레비 스트로스의 접근 방식과 같이, 인간이 자생적으로 탄생하느냐, 땅이나 섹스를 통하여 탄생하느냐에 관해 수수께끼를 던지는 작품이라고 말이다. 아이젠만, 《Gauguin's Skirt》, 67~68쪽.

23. 고갱은 이 수수께끼를 오리에가 자신의 글에서 인용한 시(Correspondences)의 시인 보들레르의 상징주의 언어로 숙고하였다. 고갱은 아이젠만이 지적하듯이, 고갱이 가지고 있던 소설 《Sartor Resartus》(1833~34)의 작가 토머스 칼라일의 견해에도 공감하였다(아이젠만의 앞의 책 144쪽). 그러므로 고갱도 이 수수께끼를 종교적 관점에서 고려하였음이 고갱이 1897년 가톨릭교회에 관해 쓴 다음과 같은 표현에서 드러난다. "불가해한 미스터리는 언제나 그것이 무엇이었고, 무엇이며, 무엇일지에 관한 것이다. 불가해하다."(다니엘 게랭의 앞의 책 중 《The Catholic Church and Modern Times》의 일부로 163쪽에 실린 고갱의 〈L'Eglise Catholique et les temps modernes〉[1897]) 그러나 고갱과 관련해 언제나 그러하듯이 여기에도 개인적인, 즉 심리적인 측면이 있다.

24. 지그문트 프로이트와 마찬가지로 고갱은 죽음이 아니라 삶을 불연속성의 거대한 힘이라고 보았고, 삶 속의 에로스는 삶이 빼앗아가는 지속성을 복원하게 해주는 매우 중요한 방식이라고 보았다. (이 관점은 조르주 바타유를 앞섰다.) 차이가 발생하기 전, 또는 후의 시공간으로서의 원시적 낙원은 프랑스 회화 아방가르드의 지속적인 꿈이다. (그 예로 앙리 마티스의 〈생의 기쁨〉[1906]을 보라.)

25. 고갱이 앙드레 퐁테나에게 보낸 편지, 209쪽.

26. 반 위크 브룩스가 번역한 고갱의 《Intimate Journals》(Bloomington: Indiana University Press, 1958), 128쪽. 고갱의 〈전과 후〉를 영어로 번역한 것으로 1921년에 처음 출판되었다(Boni and Liveright, New York).

27. 주제 형성의 기반으로서의 수수께끼에 관해서는 데이비드 메이시David Macey가 번역한 장 라플랑슈Jean Laplanche, 〈New Foundations for Psychoanalysis〉(Oxford, UK: Basil Blackwell, 1989)를 참조하라. 또 그것의 예술에서의 역할에 관해서는 나의 《Prosthetic Gods》, 308~309쪽을 참조하라.

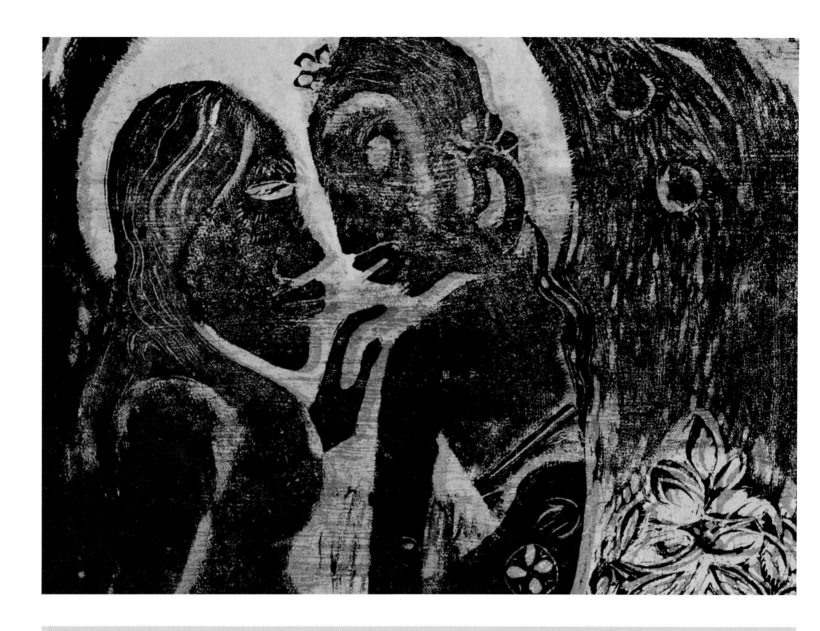

에리카 모지에

목판화와 유채 전사 드로잉
작업을 통한 고갱의 기술적 실험

폴 고갱의 목판화 연작 《노아 노아(향기)》(1893~94년)와 유채 전사 드로잉(1899~1903년)은 고갱이 종이 위에 한 가장 혁신적인 작품이며, 사용된 기법을 정확히 알아내기가 가장 복잡하고 어려운 작품이다. 《노아 노아》 연작은 아주 유명하지만 매우 비관습적인 판화 작품이다. 고갱은 똑같은 작품을 여러 장 찍어내는 것보다는 실험에 초점을 맞춘 다양한 색과 독특한 기법을 이용하여, 열 장의 목판 각각으로 여러 종류의 판화를 찍었다. 몇 달 동안의 작업 이후, 자신은 표준화된 판화를 찍어내기 어렵다는 것을 깨달은 고갱은 친구 화가인 루이 루아에게 한 에디션을 찍어내는 힘들고 반복적인 작업을 해달라고 부탁하였다. 그리하여 루이 루아는 고갱과는 다른 방향으로 그 판화에 접근하였는데 (고갱은 그 결과에 완전히 만족하지 못한 것으로 보인다.) 스텐실을 이용한 강한 색조 표현으로 선명하고 좀 더 생생한 느낌을 주는 루이 루아의 에디션은 완전하게는 아니지만 훨씬 더 표준화된 판화들이었다.

《노아 노아》 목판화처럼 고갱의 유채 전사 드로잉도 매우 독특하다. 판화이기도 하고 드로잉이기도 한 그 작품들은 투사에서 스케치, 고도로 완성도 있는 작품들까지 광범위하다. 고갱은 모노타이프 작업 방식을 빌려왔으나, 완벽하게 만들어진 이미지를 한 번에 한 표면에서 다른 표면으로 옮기는 전통적인 방식을 따른 것이 아니라, 드로잉과 유성 잉크로 종이에 단계적으로 이미지를 전사하는 자신만의 새로운 방식을 개발하였다.

이 평론은 고갱의 《노아 노아》 목판화 작품들과 유채 전사 드로잉을 (루이 루아가 찍어낸 작품들까지 포함해서) 선, 색채, 질감의 측면에서 탐구하여 그가 사용한 기법들의 특성을 밝혀내고 이 작품들이 얼마나 급진적인 것이었는지를 알아보고자 한다.[1]

• 노아 노아 목판화 The Noa Noa Woodcuts •

1893년 12월에서 1894년 3월까지, 고갱은 타히티에서 산 2년 동안의 경험을 담은 책, 〈노아 노아〉의 삽화로 사용될 일련의 목판화들의 작업을 하였다. (그 후 수년 동안 고갱은 이 책의 출판을 위해 노력하였지만, 결국 계획은 실현되지 않았다.) 판화로 찍기 위해 조각한 목판 열

점 중 세 점은 세로 방향이고, 일곱 점은 가로 방향이다. 각각의 목판에 우주의 창조(L'Univers est créé)같이 (어색한) 타히티어나 프랑스어로 된 제목이 있고, 음경이라는 뜻의 프랑스어와 영어 속어(pégo, prick)를 연상시키는 고갱의 도발적인 서명, PGO가 있다. 고갱은 각 목판을 몇 단계로 나누어 조각하고 그 과정에서 여러 차례 판화를 찍어내는 방식으로 이 열 종의 목판화 작업을 동시에 진행하였다.[2] 고갱의 판화 카탈로그 레조네에 따르면, 고갱은 한 목판당 일곱 점에서 스물한 점의 판화를 직접 찍어냈으며, 적게는 두 단계 많게는 네 단계로 작업을 하였다.[3] 고갱은 서양의 종이와 긴 섬유 조직으로 된 동양의 종이를 모두 썼으며, 처음 몇 작품은 분홍색 종이에 찍어냈지만 대부분은 미색 종이를 사용했다. 대체로 판화의 가장자리를 목판의 크기와 동일해지도록 (가장자리의 여백이 없도록) 잘랐고, 때로는 판화를 푸른색의 얼룩덜룩한 판에 받치기도 했다. 고갱의 뒤를 이어 루이 루아는 각 목판마다 스물다섯에서 서른 장의 판화를 찍어 자신의 에디션을 만들었는데 대부분의 경우 보통 무게에 표면이 부드러운, 그물 무늬의 심이 든 고급지를 사용했다. 그 종이는 베이지색이었지만 시간의 흐름으로 인해 지금은 더 어두워졌다. 루이 루아가 찍어낸 판화들은 가장자리를 잘라내지 않아서 사면이 목판에 비해 2.5센티미터 정도 길다.

선 고갱은 《노아 노아》 목판화 작업을 할 때, 엔드그레인(나뭇결에 직각으로 절단된 목재) 여러 조각을 접착제와 못으로 붙이고 접합해 만드는 시판 회양목 판으로 작업을 했다. 이 판은 나뭇결과 나란하게 절단된 판에 비해 표면이 더 거칠고 어느 방향에서도 조각을 할 수 있었으며 특히 가늘고 섬세한 선을 표현하기 좋았다. 하지만 고갱은 여러 도구를 이용하고, 앞서 언급한 두 종류의 목판의 조각 기법과 일반 목각 기법을 광범위하게 사용하였다. 잉크를 발라 찍으면 종이에 아무것도 찍히지 않았을 부분을 목수들이 사용하는 끌로 대충 깎아내어[4] 표면을 울퉁불퉁하게 남겨놓음으로써 흥미로운 효과들이 찍혀 나오게 만들었다. 또, 바늘을 이용해 목판 위에 섬세한 선을 새기기도 했는데 이 선들은 대개 잉크를 짙게 발라 결국 잘 드러나지 않았다. (이 선이 가장 선명하게 드러난 것은 고갱 사후 아들 폴라 고갱이 의도적으로 그 선들이 잘 드러나게 찍어낸 판화들이다.)(자료 1)[5]

고갱은 목판 조각 작업의 후반 단계에서 나무 조각가들이 쓰는 폭이 좁은 끌을 이용하여 각 판을 전체적으로 다시 손보았다.[6] 그 작업을 하고 난 마지막 단계의 목판으로 찍어낸 〈즐거운 땅〉(작품 56, 57)을 예로 보면, 이전 단계의 목판으로 찍은 판화에서는 보이지 않던 나란한 흰 선들이 보인다. 이러한 추가 작업은 이미지를 좀 더 강하고 명료하게 만들어 잉크를 칠하고 찍어내는 일이 좀 더 쉬워지게 하려는 의도였다고 추측된다(작품 58).

색채 고갱은 《노아 노아》 목판화 작업 시 첫 단계의 목판으로 판화를 찍어낼 때 (때로는 분홍색 종이 위에) 검은색 잉크를 사용했지만 다음 단계에서는 색을 사용하는 여러 방법을 실험하였다. 때로 그는 '핵심 목판key block'이라고 알려진, 이미지를 새긴 목판에 검은색 대신 갈색 잉크를 바르기도 했고, 판화를 찍어낸 후 수채 물감을 직접 덧칠해 효과를 더하기도 했다. 종종 한 장의 종이에 핵심 목판을 여러 번 (주로 두 번) 찍어내기도 했는데, 그 경우 처음에는 황토색 같은 옅은 색을, 다음에는 검정이나 갈색을 발라 찍어냈다(작품 57). 그런 방식으로 작업할 때, 고갱은 두 번째나 그 이상의 순서에 바르는 잉크를 핵심 목판에 바른 후 부분적으로 손이나 헝겊을 이용해 닦아내기도 했다. 그렇게 하면 종이에는 이전 단계에서 찍힌 잉크의 색이 부분적으로 드러나 층이 생기는 효과가 났다.[7] 예를 들어 〈영원한 밤〉(작품 66, 68)의 몇몇 버전을 보면 전체적으로 검은색 이미지인데, 고갱이 손가락으로 검정 잉크를 닦아낸 흔적인 가로 방향의 선 틈으로 앞 단계에 찍은 주황색 잉크가 보인다. 이렇게 겹쳐 찍어내기 작업을 할 때 고갱은 종종 그 이미지들을 서로 정확히 맞추려 하지 않았고(예: 작품 43, 57, 74, 86) 여러 층으로 찍힌 그 최종 결과물은 '흔들리는 것 같은' 느낌을 준다.[8] 고갱은 선을 조각 끌로 지나치게 깎아내었다고 판단했을 때, 그 선을 잉크로 덮어 효과적으로 지우기 위해 이러한 겹치기를 이용했을 수도 있다.[9] 때로 고갱은 그런 선이 잘 보이지 않게 하기 위해 판화의 그 부분에 직접 액상의 재료를 바르기도 했는데, 대체로 선들을 완벽히 지우지 않는 은빛 또는 회색이었다. 겹친 이미지가 서로 어긋나는 정도가 1.5센티미터쯤으로 큰 경우가 하나 있다(작품 25). 여기에서 고갱이 어떤 결과를 의도한 것인지는 파악하기 어렵지만, 《노아 노아》 목판화의 작업 과정이 어느 정

도로 실험적이었는지를 짐작하게 한다.

핵심 목판을 겹쳐 찍는 방식으로 실험을 한 고갱은 색을 사용하는 방법에 관한 또 다른 실험을 하였는데, 몇몇 작품에서 마지막 단계의 핵심 목판으로 판화를 찍을 때 색채 목판tone block이라고 알려진, 아무 조각도 하지 않은 평평한 목판도 판화에 함께 사용한 것이다. 주로 붓으로 색채 목판에 잉크를 발라 빈 종이에 찍어낸 다음, 그 위에 핵심 목판의 이미지를 찍어냈다. 다시 말하면, 틀이 되어줄 아무런 이미지도 없는 빈종이에 색을 먼저 입혔다는 것이다. 때로 그 색채 목판에는 단일 색상(많은 경우에 황토색)을 사용하면서도 농담에 변화를 주며 색을 발랐다(작품 43, 56, 57, 74, 86). 또, 핵심 목판의 이미지와 미묘하게, 혹은 확연하게 맞추어진 여러 색채(황토색, 녹색, 빨간색)를 찍어내기도 했다(작품 25, 38, 83, 92). 〈신〉의 다양한 판화 중 뉴욕 현대미술관이 소장한 한 작품(작품 86)에서와 같이 때로는 색채 목판에 잉크를 바른 붓질의 흔적이 줄무늬로 남아 있기도 했다. 이 작품을 포함해 〈신〉의 몇몇 다른 버전에서[10] 고갱은 형상에 초점이 맞추어지게 하기 위해 작품의 왼쪽 부분은 색채 목판의 색이 찍히지 않게 하였는데, 이는 고갱이 색채 목판을 찍을 때 핵심 목판의 이미지를 머릿속에 두었거나, (핵심 목판으로 찍어낸 판화를) 가까이에 두고 참고하였거나, 아니면 색채 목판 위에 어떤 방식으로든 표시를 했을 것이라는 추측을 하게 한다.

루이 루아 역시 (검은색으로) 핵심 목판의 이미지를 찍어내며 색채 목판을 함께 사용하였는데, 주로 노란색, 주황색(작품 34, 69, 75, 94)을, 때로는 빨간색(작품 26, 39, 44, 49, 58)을 이용했다. 루이 루아가 찍어낸 작품들은 비교적 표준화된 편이지만, 역시 그 나름의 변주가 있다. 루이 루아는 주로 색채 목판을 핵심 목판보다 먼저 사용했지만, 항상 그랬던 것은 아니다. 같은 핵심 목판을 사용하였지만 어떤 작품에서는 색채 목판을 먼저, 어떤 작품에서는 나중에 사용하여 서로 다른 결과를 얻은 몇몇 예가 있다. 그 중 〈우주의 창조〉의 경우 어떤 작품은 밤처럼 표현되었고(작품 49), 어떤 작품은 검은색 이미지 위를 덮은 주황색이 해질녘 같은 느낌을 준다(자료 2). 루이 루아는 색채 목판 전체에 잉크를 바른 것이 아니라 선택적으로 발랐다. 즉, 재사용할 수 있는 무거운 종이나 얇은 판으로 만든 스텐실을 이용해 잉크가 묻지 않는 부분이 있게 했다. 색채 목판에 스텐실을 놓고 잉크

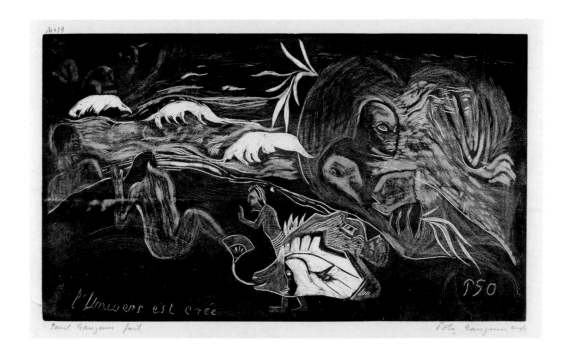

자료 1
우주의 창조 2단계 중 2단계
《노아 노아(향기)》 연작 중에서. 1893~94년
목판화, 이미지 크기: 20.4×35.3cm
폴라 고갱이 찍음, 1921년
뉴욕 현대미술관
릴리 P. 블리스 컬렉션

자료 2
우주의 창조 2단계 중 2단계
《노아 노아(향기)》 연작 중에서. 1893~94년
목판화, 이미지 크기: 20.5×35.5cm
루이 루아가 찍음, 파리, 1894년경
워싱턴 국립미술관
로젠월드 컬렉션

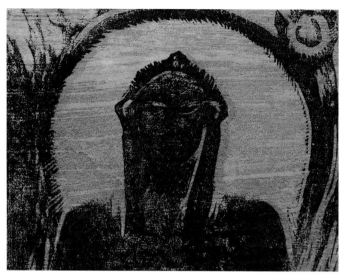

를 바른 후 스텐실을 걷어내고 종이에 판화를 찍었다. (적어도 주황색과 노란색 잉크를 찍는 과정은 이러했다. 빨간색 잉크는 대체로 훨씬 작은 범위에 나타나, 색채 목판을 거치지 않고 종이 위에 직접 스텐실을 대고 찍었을 가능성이 높다.) 그 후 색채 목판에 묻은 잉크를 닦아내고 다른 스텐실과 다른 색의 잉크를 이용하여 이 과정을 반복하기도 했고, 색이 묻지 않은 부분의 종이가 최종 결과물에 그대로 드러나도록 남겨두기도 했다.[11]

루이 루아가 찍은 판화에는 색채는 불균질하게 찍혔는데도 윤곽선은 뚜렷한 부분들이 있다. 예를 들어, 그가 작업한 〈노아 노아〉 표제지 판화 여러 장 중 하나(자료 3. 작품 26)를 보면, 전경의 인물 부분에 보이는 옅은 주황색은 얼룩덜룩하게 표현되어 있지만 그 오른쪽 가장자리는 뚜렷한 선으로 된 경계를 지니고 있는데, 스텐실의 뚫린 부분을 통해 롤러나 붓으로 잉크를 발라 생긴 부분이다.

질감 《노아 노아》 목판화에서 다양한 질감을 볼 수 있는 것은 고갱 특유의 조각 기술로 인해서만이 아니라 작업의 다른 측면들에도 이유가 있다. 예를 들면, 인쇄기를 사용하지 않았다고 추측되는 고갱은 판을 종이에 다양한 방법으로 찍어냈고 그 결과 종종 특별한 물리적 효과를 얻어냈다. (예를 들면, 헝가리 화가 리플 로나이 조제프의 말에 따르면 고갱은 종이와 목판을 "침대의 끝부분" 아래에 넣고[12] "침대 위에 몸무게를 실어 누르는"[13] 방식을 이용하기도 했다.) 이미지가 새겨진 초반

단계의 목판을 분홍색 종이에 찍어낼 때 손으로 종이를 문질러 결과물에는 손톱자국이 만들어낸 낙서 같은 선이 보인다(작품 46).

또, 색채 목판에 바르는 잉크에 밀랍으로 부피감을 주기도 했다(자료 4).[14] 고갱은 유화 작업을 할 때에도 밀랍을 물감에 섞거나[15] 표면의 코팅에 이용하였다고 추측되는데 목판화에 밀랍을 사용한 것도 그와 연관되었을 수 있다.[16] 또한 핵심 목판에 칠한 잉크를 다소 닦아내어 판화에 다양한 질감을 만들어내기도 했다. 〈우주의 창조〉로 찍어낸 판화 한 작품(자료 5, 작품 47)에서 능직 무늬가 전체적으로, 특히 오른쪽 윗부분에 두드러지게 보인다. 이것은 고갱이 천으로 잉크 위를 두드린 흔적이다.[17] 나아가, 고갱은 특정한 형태를 좀 더 강화하기 위해, 판화에 손으로 직접 검은색 잉크를 덧칠하기도 했던 것으로 추측된다. 〈여기서 우리는 사랑을 나눈다〉(작품 38)를 보면, 고갱이 잉크를 바른 핵심 목판 위에 손가락을 눌러 생긴 여러 지문 자국이 판화의 왼쪽 위 구석 부분에 보인다.

루이 루아의 판화에도 특이한 질감들이 나타나 있다. 다수의 작품에서 옅은 주황색이 점묘법처럼 표현된 것을 볼 수 있는데, 색채 목판에 마른 붓으로 주황색 잉크를 찍어 발라 생긴 질감으로 추측된다(작품 34). 주황색이 좀 더 균일하게 보이는 작품(자료 6)도 확대해서 보면 좀 더 짙은 부분과 좀 더 옅은 부분, 그리고 물감이 묻지 않은 종이가 그대로 노출된 부분이 보인다(자료 7). 루이 루아는 노란색과 빨간색을 훨씬 평평하게 발랐는데 전자는 롤러로, 후자는 (질감은 균일하지만 때로 가로 줄무늬가 보이는 것으로 짐작할 때) 붓으로 바른 것

으로 보인다.

• 유채 전사 드로잉 Oil Transfer Drawings •

고갱의 유채 전사 드로잉은 종종 '투사 모노타이프traced monotypes'[18]라고도 불리지만 고갱 본인은 '드로잉 판화printed drawing'라고 불렀다. 모노타이프는 전통적으로 유성이나 수성 물감이나 판화용 잉크를 판(주로 판화용 금속판이나 유리판) 위에 바르고 그 판과 종이를 손으로 직접, 또는 인쇄기를 통해 눌러, 판 위의 이미지를 종이에 옮긴다. 모노타이프는 다른 종류의 판화와는 다르게 단 한 장의 결과물을 만들어낸다.[19] 고갱은 유성의 판화 잉크를 사용하여 전사 드로잉 작업을 하였다. 목판화 작업을 위해 이미 보유한 재료라 손쉬운 선택이었을 것이다.

고갱은 매우 새로운 방식으로 전사 드로잉을 하였다. 리처드 S. 필드가 말했듯이 "그가 사용한 방법이나 결과물 모두, 다른 어떤 화가에게서도 볼 수 없었던 것이다."[20] 판 위에 완성된 이미지를 한꺼번에 종이에 옮긴 것이 아니라, 고갱은 이미지를 만들어가는 동시에 종이 위에 옮겨나갔다. 한 장의 종이 전체에 잉크를 바르고, 잉크를 바르지 않은 다른 종이를 그 위에 올린 후, 올린 종이에다 다양한 도구를 이용하여 드로잉을 했다. 그러면 드로잉한 종이의 반대 면에는 드로잉을 따라 바닥에 깔린 종이의 잉크가 묻는다. 그렇게 해서 찍힌 이미지가 최종 결과물이다. (잉크가 묻어 나온 면을 앞면recto, 고갱이 드로잉을 한 면을 뒷면verso이라고 한다.) 1900년 봄에 미술상 앙브루아즈 볼라르에게 보낸 열 점의 커다란 유채 전사 드로잉을 만들어내는 과정에서 고갱은 잉크판 역할을 하는 종이의 면적을 크게 하기 위해 두 장의 종이를 합쳤다. 두 종이가 서로 겹쳐진 부분은 최종 결과물에서 "이미지 가운데의 불규칙한 1.5센티미터 정도의 띠 모양"으로 드러난다(작품 155, 156).[21]

알려진 바에 따르면 고갱은 몇몇 동시대 미술가들처럼 유화를 그릴 때 팽튀르 아 레상스peinture à l'essence라는 기법을 사용하였는데, 물감에서 기름을 분리해내고 남은 것을 테레빈유와 섞어 쓰는 기법이다.[22] 그러니 어쩌면 고갱은 자신의 회화에서처럼 광택이 없는 이미지를 얻기 위해 미세 구멍이 없는 금속이나 유리보다는[23] 기름을 일부 흡수해주는 종이를 선택했을 수도 있다.[24]

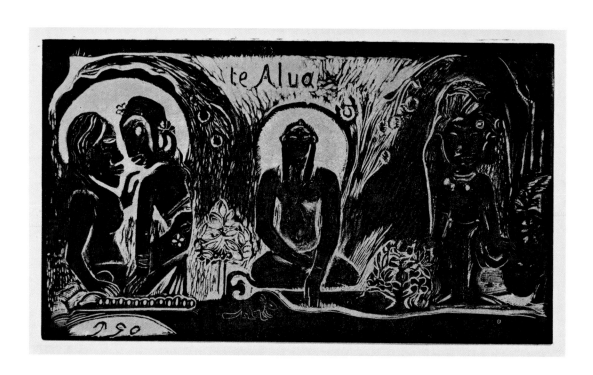

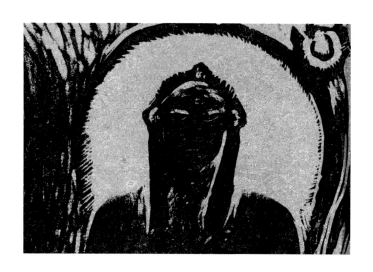

———
자료 6
신, 3단계 중 3단계
《노아 노아(향기)》 연작 중에서, 1893~94년
목판화, 이미지 크기: 20.5×35.5cm
고갱과 루이 루아가 찍음. 파리, 1894년경,
뉴욕 현대미술관
릴리 P. 블리스 컬렉션

———
자료 7
고갱과 루이 루아가 색채 목판으로 찍은, 주황색 잉크를 관찰할 수 있는 부분
《신》(앞의 자료 6)의 한 부분

선　고갱의 유채 전사 드로잉에 표현된 선의 너비는 뒷면에 사용한 도구와 가한 압력의 정도에 따라 다양하다. 주로 흑연, 검정, 파랑, 또는 적갈색의 크레용이나 연필을 사용하였다(자료 8, 작품 154). 뒷면에 힘을 주어 그릴수록 앞면에 두꺼운 선이 표현되는데 그것을 잘 보여주는 예가 〈두 마르키즈제도인〉이라는 제목으로 알려진 여러 작품 중 한 점(1902년경, 자료 9, 작품 162)이다. 앞면에 표현된 선 중 많은 선이 뒷면에는 표현되어 있지 않은데, 이는 고갱이 흔적이 남지 않는 붓 끝이나 바늘 등으로 뒷면에 그린 선임을 짐작하게 한다.

고갱은 종종 잉크를 발라 전사 드로잉에 이미 사용한 종이를 그대로 다음 전사 드로잉에 재사용하고는 했는데, 그로 인해 어떤 작품들에는 다른 작품의 전사 드로잉 작업에서 생긴 빈 선이 드러난다. (그 선 부분의 잉크가 이전에 한 전사 드로잉 과정에서 이미 제거된 것이다.) 앞서 언급한 〈두 마르키즈제도인〉에서 왼쪽 위와 아래 부분(자료 10)에서 발견할 수 있는 이러한 선들은 고갱의 전사 드로잉 작품들의 창작 순서를 추측하는 데 도움이 된다.[25]

색　고갱은 유채 전사 드로잉에 단일 색(작품 175), 섞지 않은 두 가지 색(작품 161), 또는 은근하게 혼합한 여러 색(작품 165)을 사용하였다. 가

장 많이 사용한 것은 검은색이나 흙색이었다. 두 가지 색을 사용할 때 고갱은 주로 두 장의 종이에 각각의 잉크를 발라 사용했고, 표현하고 싶은 이미지의 일부를 한 장의 잉크지를 깔고 그린 후, 나머지를 다음 잉크지를 깔고 그렸다. 다른 판화 작업에서처럼 이미지를 정확히 맞추기 위한 노력은 필요하지 않았다. 눈에 바로 보이는 뒷면에 드로잉을 하는 것이기 때문이다. 고갱이 목판화 작업에서 서로 다른 색으로 똑같은 핵심 목판의 이미지를 겹치게 찍어냈을 때와 어느 정도 유사하게, 이 유채 전사 드로잉에도 때때로 색에 변화가 있는 선이나 부분이 보인다. 이 효과는 여러 방법으로 얻어낸 것일 수 있다. 예를 들면 한 가지 잉크를 바른 종이를 깔고 이미지를 전사한 후에 두 번째 색을 깔고 겹치게 전사하여 만들어낸 것일 수도 (드로잉을 할 때 힘을 가하는 정도를 조절해 원하는 색이 드러나게 했을 수도) 있고, 한 장의 종이 위에 하나 이상의 색을 섞어 발라 사용했을 수도 있다.

좀 더 정교하게 만들어진 전사 드로잉 중에 일부를 보면 전사 작업을 한 후에 그 작품의 뒷면에 기름 또는 유성의 염료를(두 경우 모두 우선 솔벤트로 농도를 옅게 만들었을 것이다.) 붓으로 발랐는데, 작품 앞면에 투명도나 발광 효과를 주기 위한 기법이었을 것으로 추측된다. 그 결과 〈비행〉(1902년경, 자료 11)에서 보이는 것과 같이 작품의 넓은 영역에 연한 금빛 색조가 배어들었다. (오늘날에 우리가 보는 이 색조는 아마도 오랜 세월 속에 산화가 일어나 더욱 짙고 두드러지게 변한 상태일 것이다.) 〈타히티 해안〉(1900년경, 작품 171)이라는 작품과 〈악령과 함께 있는 타히티 여인〉이라는 같은 제목의 다양한 전사 드로잉 중 한 점(1900년경, 작품 156)은 뒷면에다가 갈색 유성 물감을 발랐고, 이것이 앞면에서 얇은 갈색으로 드러난다. 후자의 작품의 경우 인물의 얼굴과 머리카락 부분에 그 색조가 가장 두드러진다.

질감 직접 그린 선에 비해 불규칙적인 전사 드로잉 선의 질감은(자료 12) 고갱이 그 이미지를 만들어내는 데 사용한 도구의 날카로움 정도와, 작업에 사용된 종이의 영향을 받았다. 고갱은 모노타이프 작업을 할 때 여러 종류의 종이를 이용하였고(리처드 S. 필드에 따르면 "기계로 만든 저렴한, 그물 무늬가 비치는 종이"를 가장 자주 사용하였지만 "가끔은…… 레이드 페이퍼[평행선 무늬가 비치는 종이─옮긴이]나 모조 일

자료 8
세 타히티인 두상, 뒷면(작품 159), 1901~1903년경
붉은색 크레용과 흑연

본 종이"를 사용하였다.[26]), 잉크를 바르는 종이나 그 잉크로 이미지가 전사되는 종이 모두의 고유한 질감이 최종 결과물인 전사 드로잉에 남았다.

　드로잉 과정에서 손이나 그림도구의 옆면으로 의도적으로나 우연히 문지른 결과, 아래에 깔린 종이의 질감이 작품에 찍히기도 했다. 그 예로 〈팔, 다리, 머리 습작〉(1899~1902년, 작품 146)의 오른쪽 위와 왼쪽 아래 부분을 보면 잉크를 바른 종이의 질감이 찍힌 것이 보인다. 반면 앞서 언급한 〈두 마르키즈제도인〉의 넓은 음영 부분은 연필의 옆면으로 뒷면을 문질러 표현한 것이다.[27] 앞서 언급한 〈악령과 함께 있는 타히티 여인〉의 경우에는 손의 옆면이나 손바닥 불룩한 부분으로 작품 뒷면을 반복적으로 문질러 작품 앞면 여성의 가슴에 음영을 표현했다. 몇몇 작품에서는 가느다란 평행선을 그려 음영을 표현하였다(작품 150).

　고갱은 또한 잉크를 바른 종이의 축축함 정도를 조절하여 드로잉의 전체적인 질감을 조절할 수 있었다. 그 잉크를 오래 마르게 할수록 결과물에는 적은 잉크가 묻었다.[28] 또는 잉크에 솔벤트를 섞어 묽게 만듦으로써 결과물에 좀 더 넓고 번진 선을 얻을 수도 있었다(작품 159). 잉크가 너무 묽어져 알아볼 수 없는 이미지가 나오지 않도록 하기 위해서는 솔벤트를 신중하게 사용해야 했을 것이다.

　고갱이 앞면에 부분적으로 직접 솔벤트를 바른 것 같은 전사 드로잉 작품이 적어도 한 점 있다. 역시 〈악령과 함께 있는 타히티 여인〉이라는 제목을 단 작품(1900년경, 작품 154)이다. 여기서 고갱은 황토

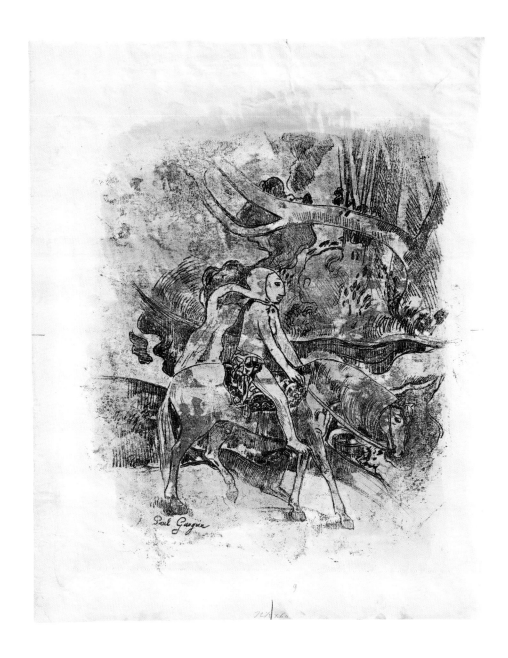

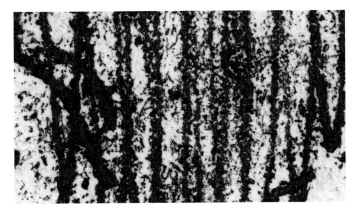

자료 11
비행 Flight, 1902년경
유채 전사 드로잉, 종이 크기: 63.8×51.3cm
파리 캐 브랑리 미술관

자료 12
유채 전사 드로잉 선의 질감을 관찰할 수 있는 부분
〈거주지의 변화〉(1901~1902년, 작품 175) 왼쪽 윗부분

색 잉크로 표현된 여성의 상체 부분에 붓으로 솔벤트를 발랐다. 뚜렷한 자국과 선들이 용해되어 이 부분의 색은 좀 더 균일해졌다. 주위를 둘러싼, 검은색 잉크로 표현된 부분에도 회색 톤이 보여 여기에도 솔벤트를 발랐다고 추측된다.

다른 표현 방식에서 빌려온 기법을 사용하는 것은 고갱 미술의 전형적 특징인데, 《노아 노아》 목판화와 마찬가지로 유채 전사 드로잉 역시 그 특징을 잘 보여준다. 《노아 노아》 목판화 작업을 위해서 고갱은 나뭇결에 직각으로 자른 목판 조각, 나뭇결과 나란히 자른 목판 조각, 일반적인 목각에 사용하는 조각 기술을 모두 이용하였고, 판화의 전형적인 평면적 이미지를 표현하기보다는 잉크를 여러 겹으로 찍어 좀 더 회화에 가까운 이미지를 만들어냈다. 또, 잉크를 두껍게 묻히기 위해 그가 유화 작업에도 사용했다고 추측되는 밀랍을 이용한 것으로 보인다. 유채 전사 드로잉은 고갱이 드로잉 기법을 선택하여 만들어낸 회화 같은 판화이다. 목판화 작업 때처럼 판화 잉크를 사용하였고, 흡수력이 있는 종이를 사용하여 회화 작업에서와 같이 무광의 결과물을 얻었다. 재료와 기법에 대한 이처럼 복잡한 실험을 통해 고갱은 그의 작품 세계에서, 나아가 판화 미술의 역사에서 가장 혁신적인 두 작품군을 선보였고, 그가 그 속에 구축한 모호함과 환기의 미학은 20세기 미술 양식 혁신의 밑거름이 되어주었다.

주석

1. 이 글에 담긴 정보는 이 책을 위해 복제된 대규모의 작품들 각각을 검토하여 얻은 결론이다. 또한, 리처드 S. 필드, 리처드 브레텔, 피터 코트 지거스의 선구적인 연구에서 많은 도움을 얻었다. 리처드 S. 필드의 연구로는 〈The Burlington Magazine 110〉 786호(1968. 9), 500~11쪽에 실린 〈Gauguin's Noa Noa Suite〉, 그리고 그의 책 《Paul Gauguin: Monotypes》(Philadelphia: Philadelphia Museum of Art, 1973)을 참조하였다. 또, 리처드 브레텔, 프랑수아 카생, 클레어 프레슈 토리, 찰스 F. 스터키가 쓴 《The Art of Paul Gauguin》(Washington, D.C.: National Gallery of Art, 1988)을 참조하였다. 또, 해리엇 K. 스트래티스, 브릿 살브슨이 엮은 《The Broad Spectrum: Studies in the Materials, Techniques, and Conservation of Color on Paper》(London: Archetype Publications Ltd., 2002), 138~44쪽에 실린 피터 코트 지거스의 글 〈In the Kitchen with Paul Gauguin: Devising Recipes for a Symbolist Graphic Aesthetic〉을 참조하였다.

2. 리처드 S. 필드의 앞의 글 503쪽.

3. 엘리자베스 몽간, 에버하르트 W. 코른펠드, 하롤드 요아힘이 집필한 카탈로그 레조네, 〈Paul Gauguin: Catalogue Raisonné of His Prints〉(Bern, Switzerland: Galerie Kornfeld, 1988).

4. 리처드 S. 필드의 앞의 글 504쪽.

5. 1921년에 폴라 고갱은 보존된 여덟 장의 《노아 노아》 목판을 가지고 100종의 에디션으로 판화를 찍었다. 그가 찍은 판화들인 〈폴라 임프레션Pola impressions〉에 관해 더 알고 싶다면 앞의 카탈로그 레조네 속 각각의 〈노아 노아〉 목판화의 정보를 참고하라.

6. 리처드 S. 필드의 앞의 글 504쪽.

7. 고갱은 후기의 판화 형식 작품들에서 겹치기의 실험을 계속하였으나, 다른 방식으로 접근하였다. 《볼라르 연작》(1898~99년)이라고 알려진 목판화 중 세 점(작품 133, 136, 137)을 작업하면서 고갱은 첫 번째와 두 번째 단계의 이미지들을 얇은 일본 종이 위에 서로 다른 색으로 찍어내고, 그 두 단계의 결과물을 서로 붙여 명암 배합의 효과를 주는 혼합된 이미지를 만들어냈다.

8. 리처드 브레텔을 포함한 저자들이 쓴 앞의 책 《The Art of Paul Gauguin》, 318쪽에 실린 리처드 브레텔의 글 〈167~76: 1893~94 Suite of Woodcut Illustrations for Noa Noa〉 참조.

9. 리처드 S. 필드의 앞의 책 《Paul Gauguin: Monotypes》, 507쪽.

10. 매사추세츠 주 윌리엄스타운의 클라크 미술관과 시카고 미술관에도 그와 같은 다른 판화들이 있다.

11. 루이 루아는 《노아 노아》 연작 중 〈노아 노아〉(작품 26), 〈여기서 우리는 사랑을 나눈다〉(작품 39), 〈우주의 창조〉(작품 49), 〈신〉(작품 87)의 목판으로 찍어낸 모든 판화에 색이 묻지 않은 부분들을 남겨두었다.

12. 이것은 고갱이 리플 로나이에게 준, 현재는 워싱턴 국립박물관에 소장되어 있는, 한 〈즐거운 땅〉 판화(작품 54) 뒤에 리플 로나이가 적은 글의 일부이며, 리처드 브레텔의 글 〈Suite of Woodcut Illustrations for Noa Noa〉, 319쪽에 인용되어 있다.

13. 리플 로나이의 〈Emlekezesei〉(1911)의 일부이며, 말라 프래서와 찰스 F. 스터키가 엮은 《Gauguin: A Retrospective》(New York: Hugh Lauter Levin Associates, Inc., 1987)의 230쪽에 인용되어 있다.

14. 시카고 미술관은 소장한 《노아 노아》 목판화 중 한 점에 "밀랍을 기본으로 한 재료"가 사용되었으며, 또 다른 작품에는 "밀랍 같은 재료"가 사용되었다고 밝혔다. 미술관의 작품 관리 위원 해리엇 스트래티스는 2013년 5월 15일자 이메일을 통해서, 바늘로 찔러보고 확대경으로 관찰한 결과 그렇게 판단되었다고 진술했다.

15. 앤시아 캘런Anthea Callen의 《Techniques of the Impressionists》(London: Orbis, 1982), 162~63쪽, 그리고 샬럿 헤일Charlotte Hale의 논문 〈A Study of Paul Gauguin's Correspondence Relating to His Painting Materials and Techniques, with Specific Reference to His Works in the Courtauld Collection〉(diploma project, Courtauld Institute, University of London, 1983), 24쪽 내용으로 〈Conservation Research / Studies in the History of Art, vol. 41, Monograph Series II〉(Washington, D.C.: National Gallery of Art, 1993)의 81~91쪽에 실린 캐럴 크리스턴슨Carol Christensen의 〈The Painting Materials and Techniques of Paul Gauguin〉에서 인용되었다.

16. 안 졸리 세갈렌이 엮은 《Lettres de Gauguin à Daniel de Monfreid》(Paris: Georges Falaize, 1950), 61쪽과 170쪽에 실린 1892년 12월 8일의 편지와 2월 25일의 편지로, 캐럴 크리스턴슨의 앞의 글 81~95쪽에 인용되었다.

17. 비슷한 능직 무늬가 〈오비리〉라는 제목의 판화 몇 점(1894년, 작품 102~104)에도 나타나지만, 이 무늬들의 경우는 일종의 빗을 이용해 만들어진 것으로 보인다. 고갱이 목각 위에 한 채색의 애벌칠에서 질감을 내기 위해 빗을 활용한 것에 관해 좀 더 자세히 알아보려면 캐럴 크리스턴슨의 앞의 글 70쪽 참조.

18. 이 용어는 리처드 S. 필드가 앞의 책 《Paul Gauguin: Monotypes》, 19쪽에서 제안하였다.

19. 존 로스John Ross, 클레어 로마노Clare Romano, 팀 로스Tim Ross의 《The Complete Printmaker: Techniques, Traditions, Innovations》(New York: Free Press, 1990)에서 모노타이프에 관한 논의를 참조할 수 있다.

20. 리처드 S. 필드의 앞의 책 12쪽.

21. 같은 책 28쪽.

22. 화가 앙리 들라발레는 그와 고갱이 퐁타방에 살았던 1886년에 고갱이 이 기법을 썼다고 회고하였다. 샤를 샤세Charles Chassé의 《Gauguin et son temps》(Paris: Bibliothèque des Arts, 1955), 43~47쪽의 내용으로 캐럴 크리스턴슨의 앞의 글 80쪽 89번에서 인용되었다.

23. 이 평론에서는 논의되지 않았지만, 고갱은 몇 점의 수채 모노타이프 제작을 위해서 확실히 유리판을 쓴 것으로 보인다. 시인이자 비평가인 쥘리앙 르클레는 미국 작가 어거스틴 B. 쿠프먼Augustin B. Koopman에 관한 짧은 논문에서 이 기법을 언급하였는데, 이 논문은 《Chronique des arts et de la curiosité》에 실린 후, 빅터 멜헤스Victor Merlhès의 《"Notes sur les monotypes," Racontars de Rapin: Facsimilé du manuscrit de Paul Gauguin》(Taravao, Tahiti: Editions Avant et Après, 1994), 115~16쪽에 다시 실렸고, 피터 코트 지거스의 앞의 글 143쪽 20번에 인용되었다.

24. 캐럴 크리스턴슨의 앞의 글 81쪽.

25. 리처드 S. 필드의 앞의 책 22~45쪽.

26. 같은 책 21쪽.

27. 같은 책 113쪽.

28. 졸리 세갈렌의 《Lettres de Gauguin à Daniel de Monfreid》, 202~203쪽에 실린, 1902년 3월에 고갱이 귀스타브 파예에게 보낸 편지로 앞의 책 p. 21n46에 인용되었다.

마르키즈제도

히바오아 섬
아투오나

0 ├───────┤ 120km

런던

북극해

아시아

북태평양

북회귀선

적도

북아메리카

북대서양

마르티니크

파나마시티

리마

남아메리카

프랑스령 폴리네시아

뉴칼레도니아

남회귀선

호주

남태평양

애들레이드 시드니
 멜버른

오클랜드

남대서양

0 ├─────────────────────┤ 4800km

보라보라 섬

후아히네 섬

리워드제도

타히티 섬

남극대륙

윈드워드제도

소시에테제도

파페에테
푸나우이아
타히티 섬
파에아
아타이에아

남극대륙

0 ├───────┤ 40km

0 ├───────┤ 120km

0°

고갱의 여정 지도

1848년 **파리**(1848년 6월~1849년 8월)

1849년 **리마**(1849년 8월~1854년)

1854년 **오를레앙**(1854년 말~1862년)

1862년 **파리**(1862~1864년)

1864년 **오를레앙**

1865년 상선을 타고 전세계를 항해하기 시작(1865~1871년)

1871년 **파리**(1871~1884년)

1879년 **퐁투아즈**(여름)

1883년 **오스니 · 세르베르**(8월)

1884년 **루앙**(1~10월?) **· 루베**(10월)
　　　코펜하겐(1884년 11월~1885년 6월)

1885년 **파리**(6~7월) **· 디에프**(7~9월) **· 런던**(9월)
　　　디에프(9~10월) **· 파리**(1885년 10월~1886년 7월)

1886년 **퐁타방**(7~10월) **· 파리**(1886년 10월~1887년 4월)

1887년 **파나마시티**(4월) **· 마르티니크**(5~10월)
　　　파리(1887년 11월~1888년 1월)

1888년 **퐁타방**(1~10월) **· 아를**(10~12월)
　　　파리(1888년 12월~1889년 6월)

1889년 **퐁타방**(6월) **· 르 풀뒤**(6~8월)
　　　퐁타방(8~10월) **· 르 풀뒤**(1889년 10월~1890년 2월)

1890년 **파리**(2월~6월 초) **· 르 풀뒤**(6월 초) **· 퐁타방**(6월 중순)
　　　르 풀뒤(6월 후순~11월) **· 파리**(1890년 11월~1891년 4월)

1891년 **코펜하겐**(3월) **· 파리**(3~4월) **· 마르세유**(4월)
　　　세이셸 마에(4월) **· 시드니, 애들레이드, 멜버른**(4~5월)
　　　뉴칼레도니아(5월) **· 파 페에테**(6~8월) **· 파 에아**(8~9월)
　　　마타이에아(9~10월) **· 파 페에테**(10월)
　　　마타이에아(10월 또는 11월?~1892년 초)

1892년 **파페에테**(1892년 초~3월?) **· 마타이에아**(1892년 3월?~1893년 3월)

1893년 **파페에테**(3~6월) **· 파리**(1893년8월~1894년 5월)

1894년 **퐁타방과 르 풀뒤**(5~11월)
　　　파리(1894년 11월~1895년 6월)

1895년 **마르세유**(6월 말~7월 초) **· 시드니, 오클랜드**(8월) **· 파페에테**(9월)
　　　후아히네 섬(9월), **보라보라 섬**(9월), **파페에테**(10~11월)
　　　푸나아우이아(1895년 11월~1896년 7월)

1896년 **파페에테**(7월) **· 푸나아우이아**(1896년 7월~1897년 1월)

1897년 **파페에테**(1월) **· 푸나아우이아**(1897년 2월~1898년 3월)

1898년 **파페에테**(1898년 3월 또는 4월~1899년 1월)

1899년 **푸나아우이아 · 파페에테**

1900년 **푸나아우이아 · 파페에테**

1901년 **파페에테 · 푸나아우이아**(9월 내내)
　　　히바오아 섬 아투오나(1901년 9월~1903년 5월)

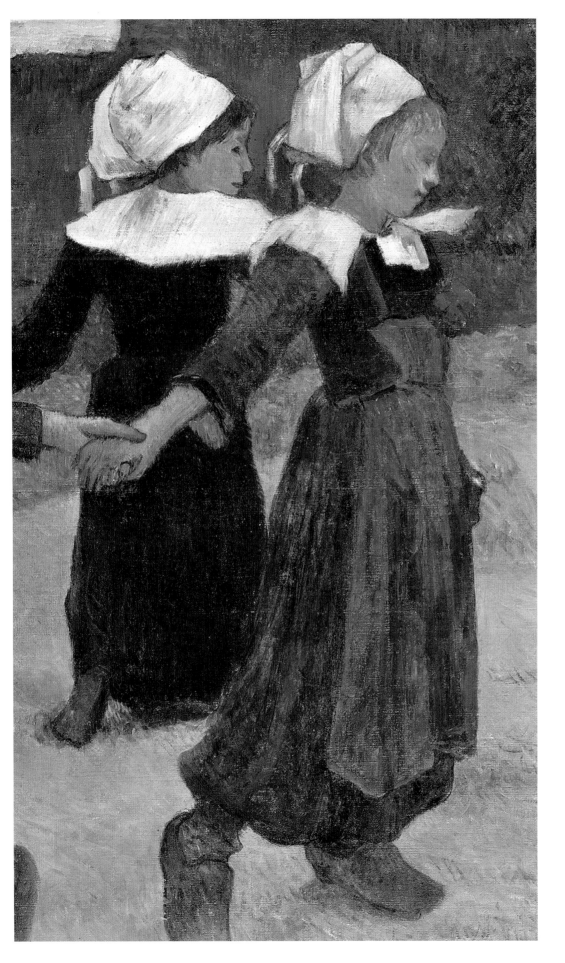

1886–1889

파리·마르티니크·브르타뉴·아를

회화, 도자기, 아연판화

볼피니 연작

고갱이 자신의 이전 작품들의 구성과 모티브를 다시 상상하는 수단으로 판화를 사용한 것은 첫 번째 판화 작품들을 만들면서부터였다. 1889년에 창작하여 파리 만국 박람회 근처의 한 카페에서 열린 공동 전시회에 포함시킨 열한 점의 아연판화가 바로 그 작품들이다. 그 카페 주인의 이름을 따서 《볼피니 연작》이라고 알려지고 포트폴리오의 형태로 함께 보관된 이 작품들은 대부분 고갱이 브르타뉴(1886년 7~10월, 1888년 1~10월), 마르티니크(1887년 5~10월), 아를(1888년 10~12월)에서 머무르던 동안이나 그 얼마 후에 그린 회화 속 주제들을 다시 담고 있다. 고갱이 1886년에서 1888년 사이에 파리에서 만든 매우 독창적인 도자기 작품들에도 이미 자신의 회화 속 모티브들이 재등장했기 때문에, 이 판화들에 다시 사용된 모티브들은 작품에 따라 세 번째, 네다섯 번째의 등장이기도 했다. 그 판화들에서 관찰할 수 있는 비관습적인 형태의 구성(작품 3, 10), 회화에 가깝다고 볼 수 있는 세부 표현(작품 6, 9, 14, 16), 생생한 질감 표현들은 판화가 새로운 미학적 효과를 실험할 표현 수단이 될 수 있다는 고갱의 깨달음을 보여준다.

브르타뉴(작품 6, 9, 10, 12)와 마르티니크(작품 14, 15)를 담은 작품들은 목가적인 풍경 속 고요한 순간들을 담고 있지만, 브르타뉴를 담은 작품 중 한 점(작품 10)은 자연의 맹렬함을 나타내고, 배경이 어디인지 확실하지 않은 다른 판화 작품(작품 3)에서도 비슷한 주제가 표현된 적이 있다. 아를의 모습을 담은 작품들은 후자의 두 작품과 같이 삶의 좀 더 어두운 부분에 초점을 맞추어 고된 일(작품 17), 고통(작품 7), 노령과 죽음(작품 16) 등을 상기시킨다. 행복한 이미지처럼 보이는 여러 판화 작품들에도, 고갱이 과거 표현했던 주제가 미묘하게 불편한 것으로 바뀌어 담겨 있다. 〈브르타뉴의 즐거움〉(작품 9)에서 고갱은 1888년에 그린 회화(작품 8)에 담았던 여성 인물들을 다시, 그러나 넓은 들판에서 춤을 추는 모습이 아니라 기이하고 구름 같은 지푸라기 더미 옆에서 아마도 전혀 춤추지 않는 것 같은 모습으로 좀 더 가깝게 담아냈다. 거의 비현실적으로 느껴지는 분위기는 오른쪽 인

물의 마스크 같은 기괴한 표정으로 인해 배가된다.

《볼피니 연작》의 표지 이미지(작품 2)는 이 판화들 전체에 담긴 복잡한 상징주의의 완벽한 보기이다. 이 작품 속 여성은 다른《볼피니 연작》중 한 점인《브르타뉴의 목욕하는 사람들》(작품 6)에 등장한다. 하지만 그녀 앞에 포개어져 보이는 백조 한 마리, 그녀를 둘러싼 뱀, 브르타뉴의 새끼 거위들과 사과의 이미지를 통해 고갱은 목가적인 순수함에다 고전 신화 속 '(거위로 변신한 제우스가 유혹한) 레다와 성경 속 '이브의 유혹'이라는 두 가지 에로틱한 요소를 한데 결합하였다. -스타 피규라

76

1
소녀의 머리와 어깨 모양을 한 냄비 Pot in the Shape of the Head and Shoulders of a Young Girl, 1887~88년
색을 넣은 슬립을 사용하고 부분적으로 유약을 바른 석기,
높이: 20cm
개인 소장

2
**레다 Leda(도자기 접시를 위한 디자인 Projet d'assiette)
《볼피니 연작》 표지 삽화, 1889년**
수채와 구아슈를 더한 노란색 종이에 아연판화,
이미지 크기: 20.4×20.4cm
뉴욕 메트로폴리탄 박물관
로저스 기금

3
**바다의 드라마: 소용돌이 속으로의 하강 Les Drames de la mer: Une Descente dans le maelstrom
《볼피니 연작》, 1889년**
노란색 종이에 아연판화, 이미지 크기: 17.1×27.3cm
뉴욕 메트로폴리탄 박물관
로저스 기금

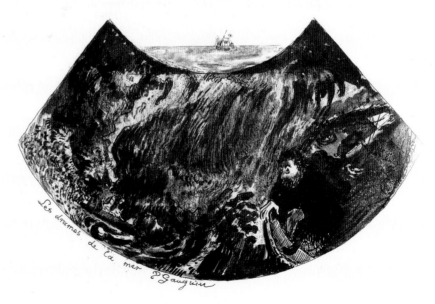

4
목욕하는 소녀로 장식한 컵 Cup Decorated with the Figure of a Bathing Girl, 1887~88년
유약을 바른 사기, 29×29cm(직경)
데임 질리언 새클러

5
나무 아래서 목욕하는 소녀로 장식한 꽃병 Vase with the Figure of a Girl Bathing Under the Trees, 1887~88년경
부분적으로 금빛을 입힌, 유약을 바른 석기,
19.1×12.7cm(직경)
로스엔젤레스 켈튼 재단

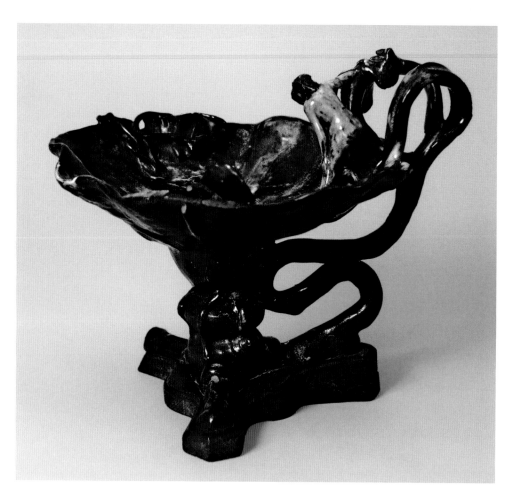

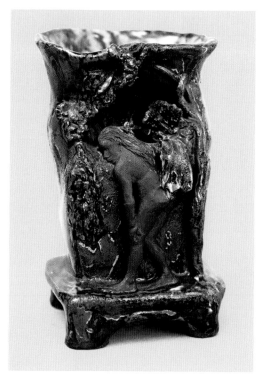

6
브르타뉴의 목욕하는 사람들 Baigneuses Bretonnes
《볼피니 연작》, 1889년
노란색 종이에 아연판화, 이미지 크기: 24.6×20cm
뉴욕 메트로폴리탄 박물관
로저스 기금

7
인간의 고통 Misères humaines
《볼피니 연작》, 1889년
노란색 종이에 아연판화, 이미지 크기: 28.1×24.6cm
뉴욕 메트로폴리탄 박물관
로저스 기금

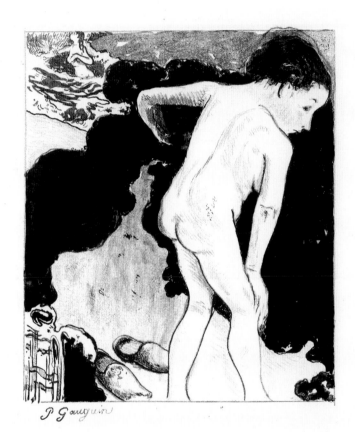

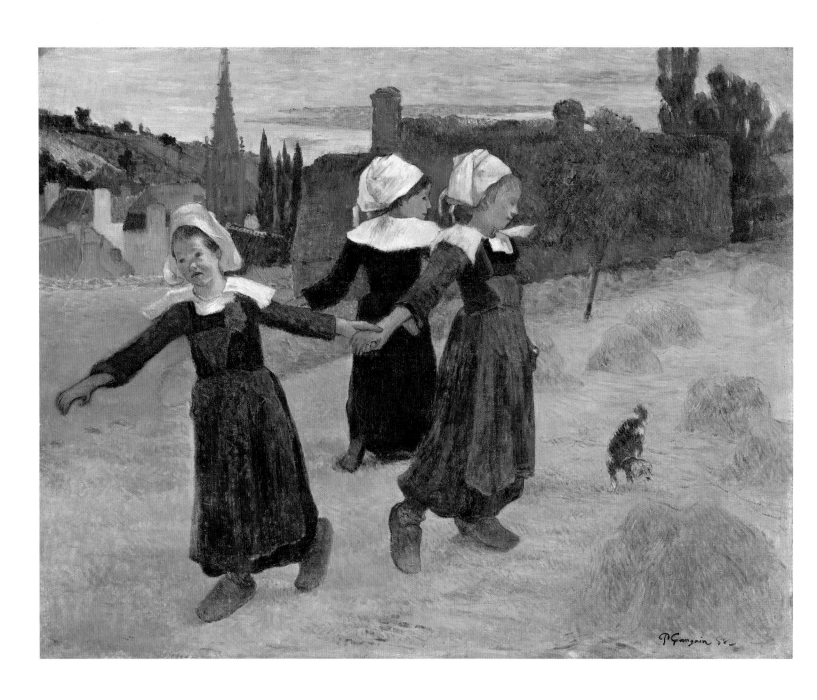

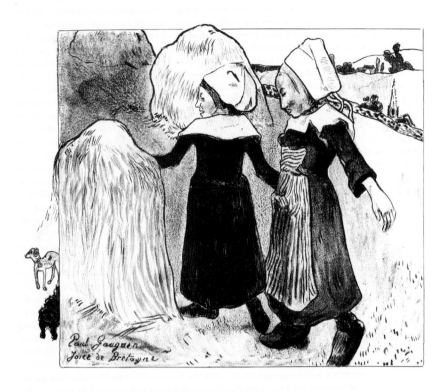

8

**퐁타방에서 춤추는 브르타뉴 소녀들 Breton Girls Dancing,
Pont-Aven, 1888년**

캔버스에 유채, 73×92.7cm

워싱턴 국립미술관

폴 멜런 부부 컬렉션

9

브르타뉴의 즐거움 Joies de Bretagne

《볼피니 연작》, 1889년

노란색 종이에 아연판화, 이미지 크기: 20.2×24.1cm

뉴욕 메트로폴리탄 박물관

로저스 기금

10

바다의 드라마, 브르타뉴 Les Drames de la mer, Bretagne

《볼피니 연작》, 1889년

노란색 종이에 아연판화, 이미지 크기: 16.7×22.5cm

뉴욕 메트로폴리탄 박물관

로저스 기금

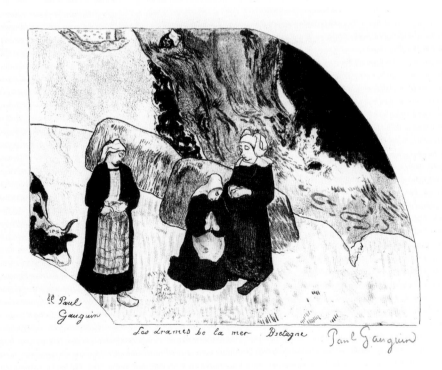

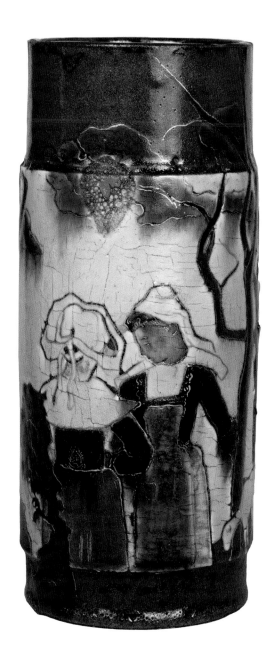

11
브르타뉴 풍경들로 장식한 꽃병 Vase Decorated with
Breton Scenes, 1886~87년
부분적으로 금빛을 입힌, 유약을 바른 석기,
28.8×12cm(직경)
브뤼셀 왕립 미술과 역사 박물관

12
울타리 옆 브르타뉴 여인들 Bretonnes à la barrière
《볼피니 연작》, 1889년
노란색 종이에 아연판화, 이미지 크기: 16.7×21.4cm
뉴욕 메트로폴리탄 박물관
로저스 기금

13
브르타뉴 소녀의 머리 모양을 한 그릇 Vessel in the Form of
the Head of a Breton Girl, 1886~87년
검은색 슬립을 사용하고 유약을 바르지 않은, 부분적으로 금빛을
입힌 석기, 14×9.2×16.5cm
개인 소장

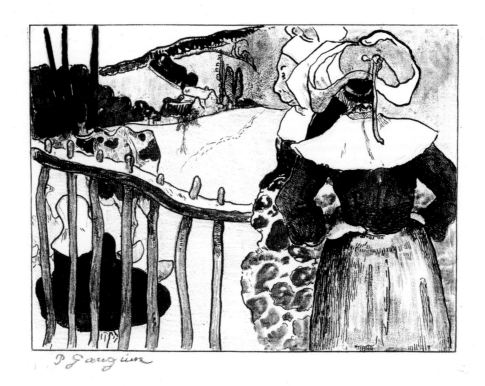

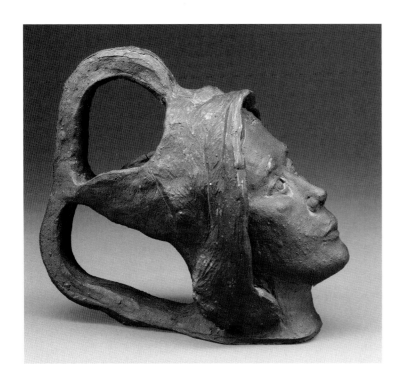

14
메뚜기와 개미: 마르티니크의 기억 Les Cigales et les fourmis: Souvenir de la Martinique
《볼피니 연작》, 1889년
노란색 종이에 아연판화, 이미지 크기: 21.5×26.1cm
뉴욕 메트로폴리탄 바문괄
로저스 기금

15
마르티니크 전원 풍경 Pastorales Martinique
《볼피니 연작》, 1889년
노란색 종이에 아연판화, 이미지 크기: 18.2×22.2cm
뉴욕 메트로폴리탄 박물관
로저스 기금

16
아를의 노처녀들 Les Vieilles Filles à Arles
《볼피니 연작》, 1889년
노란색 종이에 아연판화, 이미지 크기: 19.1×21cm
뉴욕 메트로폴리탄 박물관
로저스 기금

17
빨래하는 여인들 Les Laveuses
《볼피니 연작》, 1889년
노란색 종이에 아연판화, 이미지 크기: 20.8×26.1cm
뉴욕 메트로폴리탄 박물관
로저스 기금

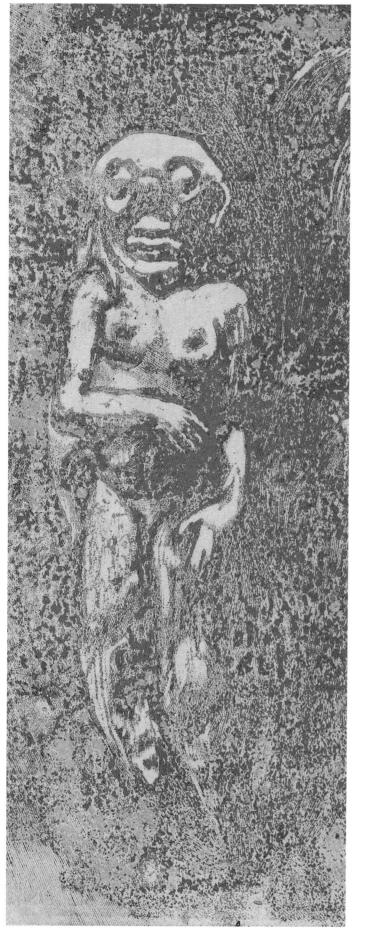
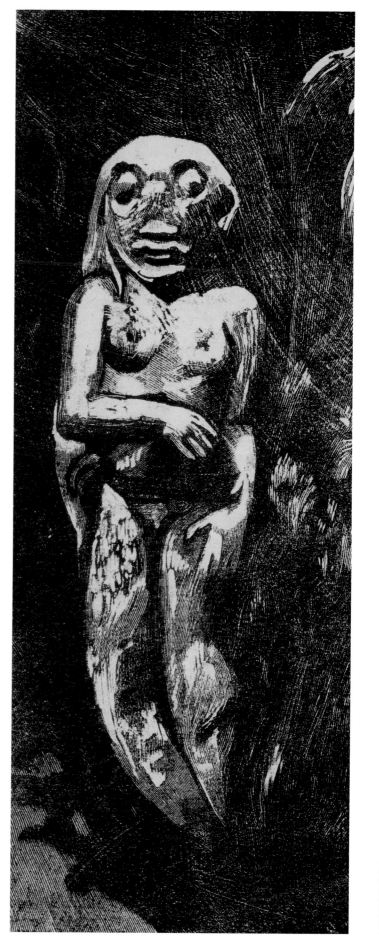

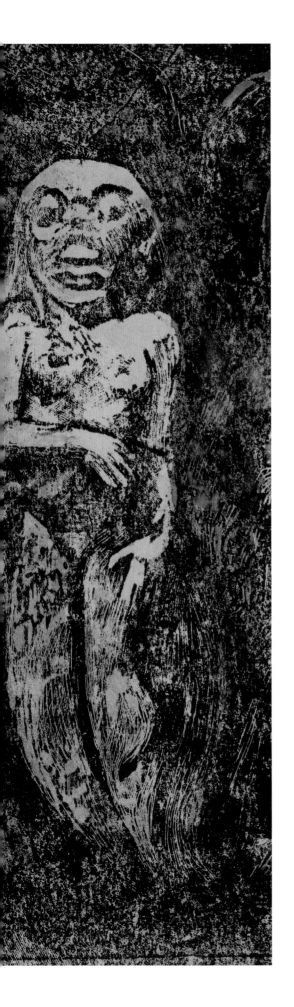

1889–1895

파리·브르타뉴·타히티

회화, 목각, 도자기, 목판화, 모노타이프

자화상

파리에서 미술가로서 처음 활동을 시작했을 때부터 타히티에서의 두 번의 체류 기간을 거쳐 마르키즈제도에서 사망하기까지, 고갱은 언제나 사람들이 자신을 어떻게 인식하는지에 관해 매우 관심이 많았다. 그는 미술가로서의 페르소나를 전략적으로 구축하였는데, 스스로를 천재, 원시적 존재, 혹은 신과 같은 창조자의 이미지로 만들고, 자화상이나 자신을 닮은 이미지를 삽입한 상징적 작품을 많이 창작했다. 그렇게 함으로써 작품 속에서 자기 스스로의 이미지를 탐구한 역사적 미술가들의 반열에 자신을 포함시키고자 했다.

그런 면모를 잘 보여주는 작품 가운데 하나가 고갱의 자화상 중 회화 〈신상(神像)이 있는 화가의 자화상〉(1893년경, 작품 18)이다. 타히티에서의 첫 체류 기간(1891~93년) 이후 프랑스로 돌아온 직후 그려졌다고 추측되는 이 유화에서는 확연한 서양식 의복 차림의 고갱이 한 손으로 턱을 쥐고 관람객을 바라보고 있다. 그의 뒤에 서 있는 것은 폴리네시아의 신상이다. 고갱이 타히티에서 조각하기 시작한 티i(ti'ii)를 닮은 그것은 고갱의 새로운 원시주의적 지향점을 상징적으로 보여준다. 그 신상은 폴리네시아 여신 하나의 전통적인 이미지를 연상시키는데, 하나가 상징하는 '재탄생'이라는 의미가 야만적 존재로서 자신을 새롭게 탄생시키고자 했던 그 중요한 시기의 고갱과 잘 어우러진다. 고갱의 얼굴은 자기 확신에 찬 듯하고, 흘깃 옆을 보는 듯한 눈빛과 찌푸린 눈썹, 업신여기는 것 같은 표정은 자신의 새로운 조각 작품들의 의미를 알아채지 못하는 파리 비평가들을 꾸짖는 것처럼 보이기도 한다.

고갱은 〈타히티인들〉(1894년, 작품 19)이라는 제목으로 알려진 스케치 습작에도 자신의 모습을 포함시켰다. 이 종이 아래쪽, 매부리코에 특색 있는 콧수염으로 알아볼 수 있는 그의 옆모습은 눈을 감은 채 마치 타히티인들의 다양한 얼굴, 몸까지 표현된 타히티인의 모습, 고갱 자신과 닮은 남자의 옆모습 등, 자기 위에 떠 있는 여러 이미지를 꿈꾸고 있는 것처럼 보인다. 모노타이프 기법을 사용해 얇은 선으로 표현되었기에 몇몇 인물은 마치 종이 위로 떠오르는 유령처럼

보인다. 폴리네시아로 돌아가 그곳의 삶에 다시 한 번 몰두하고 싶은 고갱의 간절한 바람이 형상화된 작품이다.

고갱이 친구 스테판 말라르메의 1876년 작 시 〈목신의 오후〉를 표현한 조각(작품 20)은 고갱이 타히티에서 조각한 티 중 하나다. 고갱과 스테판 말라르메는 1890년에 파리에서 만나 서로를 존경했다. 고갱은 말라르메의 유명한 화요일 살롱을 기회가 있을 때마다 찾았고 말라르메는 고갱이 1891년 타히티로 떠나기 전 연회를 열어주었다. 이 작품에서 고갱은 목신이 님프들과의 관능적인 만남을 이야기하는 그 시의 꿈같은 내러티브를 표현하였다. 그 님프들은 아름다운 타히티 소녀의 모습으로, 목신은 유럽 남성의 모습으로 표현하여 매우 에로틱한 그 시의 장면을 노골적으로 담고 있는 이 작품은, 타히티를 사랑과 성적인 자유의 땅으로 보는 자신의 환상을 (그리고 이전 세기 태평양 탐험가들이 쓴 육욕적인 이야기들을 읽은 많은 프랑스 남자가 품은 환상을) 표현하고 있다. 그런 면에서 볼 때, 이야기 속 파라다이스에 막 도착하였을 때 만든 이 조각 속의 목신은 고갱 자신을 투영한 존재로 해석할 수 있다. -로테 존슨

신상이 있는 화가의 자화상 Portrait of the Artist with
the Idol, 1893년경
캔버스에 유채, 43.8×32.7cm
샌안토니오 맥네이 미술관
마리온 쿠글러 맥네이 유증

19

타히티인들 Tahitians, 1894년
수채 모노타이프, 종이 크기: 24×20cm
런던 소재 영국 박물관
캠벨 다지슨 유증

20

목신의 오후 L'Après-midi d'un faune, 1892년경
타마누 나무로 조각, 35.6×14.7×12.4cm
프랑스 뷜렌 쉬르 센 스테판 말라르메 박물관

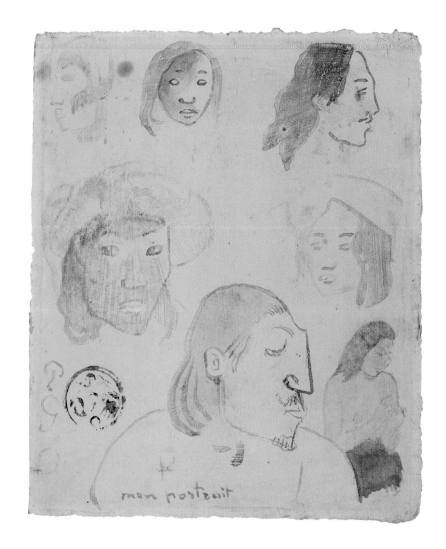

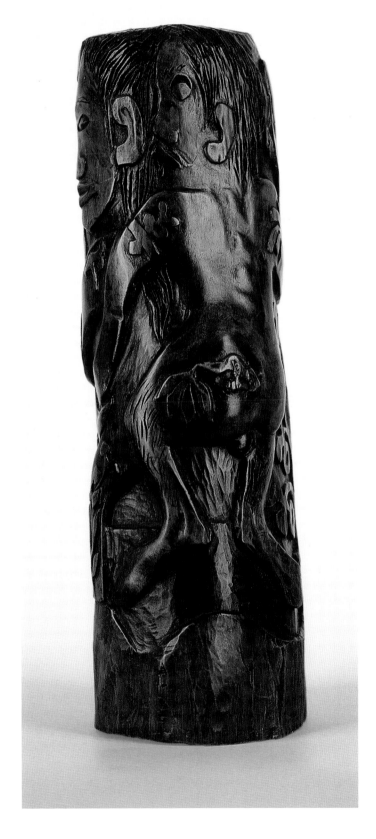

노아 노아와 타히티의 전원

1891년에서 1893년까지의 첫 타히티 체류 기간에 고갱은 유럽 문명이 닿지 않은 지상의 낙원을 만나고 싶은 마음을 반영한 회화와 목조 작품들을 만들었다. (물론 목가적 이상향에의 이러한 갈구는 고갱만의 것이 아닌 오래된 유럽의 전통이었다.) 그러나 수십 년 동안 유럽인들의 지배를 받은 타히티는 그가 상상한 때 묻지 않은 낙원이 아니었고, 그곳에서 그가 창작한 작품들은 직접 본 것들의 묘사라기보다는 보고 싶었던, 또는 어떤 식으로든 소생시키고 싶었던 것을 이상화한 이미지였다.

파리로 귀국한 후, 타히티를 담은 그의 작품들이 프랑스 미술계에서 좋은 평가를 받지 못하자, 고갱은 자신이 직접 쓴 글과 열 점의 목판화를 담은 책을 펴내 자신의 작품을 좀 더 쉽게 이해시키려는 계획을 세운다. 《노아 노아(향기)》라는 제목으로 판화와 글을 함께 싣고자 했던 책은 결국 출판되지 않았지만 그 책에 싣고자 한 목판화 작품들은 1894년 초에 완성했는데, 이 목판화 대부분은 고갱이 특별히 좋아했던 자신의 타히티 회화나 조소 작품들을 기반으로 하고 있었다. 《노아 노아》 목판화들이 특정한 내러티브를 지닌 것은 아니지만, 대략 평범한 일상의 모습, 밤에 영혼과 소통하거나 귀신을 만나 두려워하는 사람들의 모습, 타히티의 신과 신화를 묘사한 이미지라는 세 가지의 주제로 분류할 수 있다. 각각의 목판들로 여러 점의 실험적인 판화를 찍어낸 후, 고갱은 친구 루이 루아에게 그 목판들로 좀 더 표준화된 판화를 찍어달라고 부탁한다. 고갱이 찍은 판화에 미묘함이 담겨 있다면 그에 비해 루이 루아가 찍은 판화들은 더 또렷하고 색채도 강하다.

일상을 묘사한 《노아 노아》 목판화 작품들에는 노동, 여가, 사랑, 의식이 자연의 리듬에 맞추어 조화롭게 이루어지는 모습이 담겨 있다. 회화 《판다누스 나무 아래서》(1891년, 작품 21)의 이미지를 재탄생시킨 《노아 노아》 목판화의 표제 판화(작품 23~26)에는 빵나무 열매가 달린 막대를 어깨에 얹은 여성이 있고, 그녀 옆에는 개 한 마리가, 중경 부분에는 또 한 여성이 있다. 회화 속 판다누스 나무(야자나무 같은 나무)는 이 작품에서 망고 나무로 바뀌었다. 이 타히티 토착 나무는 적어도 두 점의 모노타이프(작품 27, 28)에서 표현되는데, 이 작품들은 《노아 노아》 목판화와 닮았지만 전경의 개와 중경의 작은 말을 타고 달리는 사람의 모습이 있을 뿐, 그 외의 인물은 빠져 있다.

고갱이 타히티에 느낀 가장 큰 매력 중 하나인 관능적 즐거움에 관한 탐색은 〈강의 여인들〉(작품 31, 33, 34)과 〈여기서 우리는 사랑을 나눈다〉(작품 36~39) 같은 《노아 노아》 판화들 속에 표현되어 있다. 〈강의 여인들〉의 구도는 두 점의 타히티 회화(24쪽 자료 5, 27쪽 자료 7)에서 가져온 것이지만 파도 속 여인이라는 모티브는 고갱의 1880년대 후반과 1890년대 초반의 작품들 속에서 온 것이다. 〈물의 요정들〉(1890년, 작품 29)과 〈신비로우라〉(1890년 작품 32)라는 제목의 나무 부조는 인간을 사랑하게 되면 영혼을 구할 수 있는 물의 요정에 관한 설화를 떠오르게 한다. 후자의 작품 속 파도로 몸을 던지는 여성에게 부여된 성적인 의미는 남근을 닮은 팔뚝과 입의 교차를 통해서 강조된다. 〈여기서 우리는 사랑을 나눈다〉 속 포옹하고 있는 한 쌍의 연인은 회화 〈불춤〉(1891년, 작품 40)에서 모티브를 가져온 작품이다. 〈불춤〉의 오른쪽 아래 부분을 보면 기독교 선교사들이 점잖지 못하다고 금지하였으나 비밀리에 가끔씩 행해졌던 타히티 전통 불춤을 구경하는 사람들 사이에 이 연인들의 모습이 보인다. 이 회화를 기반으로 만든 또 하나의 《노아 노아》 목판화가 〈악마가 말하다〉(작품 41~44)로, 세부 모습이 잘 보이지 않게 표현한 검은색 들판으로 인해 밤에 이루어지는 그 의식의 어둡고 신비스러운 면이 강조되었고, 부분적으로 표현된 불이 빛나는 느낌을 준다.

타히티의 전설과 신화에 매혹된 고갱은 타히티의 창조 신화를 바탕으로 〈우주의 창조〉(작품 46, 47, 49)를 창작했다. 어떤 회화 작품도 기반으로 하지 않았지만 이 판화의 중간 부분에 보이는 (연꽃 잎으로 된 혀를 지닌) 물고기 형태는 고갱의 드로잉 몇 점과 그가 조각한 커다란 그릇(작품 48)에서도 찾아볼 수 있다. 이 판화의 오른쪽에는 이 인광의 밤 풍경 속에서 희미하게 빛나는 영혼들이 보인다. —스타 피규라

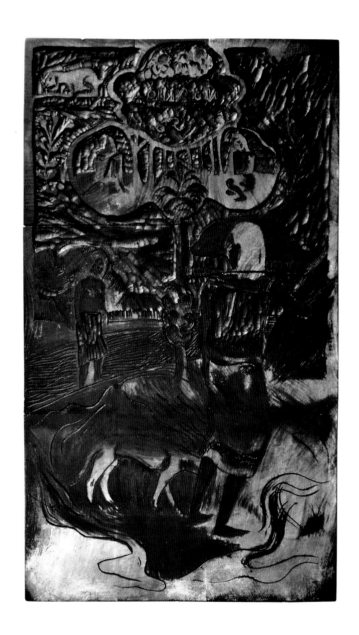

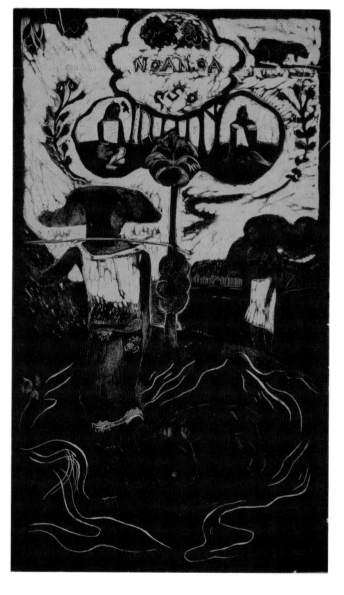

24
노아 노아(향기), 총 3단계 중 3단계
《노아 노아》 연작, 1893~94년
목판화, 이미지 크기: 35.8×20.4cm
EWK, 스위스 베른

25
노아 노아(향기), 총 3단계 중 3단계
《노아 노아》 연작, 1893~94년
목판화, 이미지 크기: 36.2×19.8cm
파리 캐 브랑리 미술관

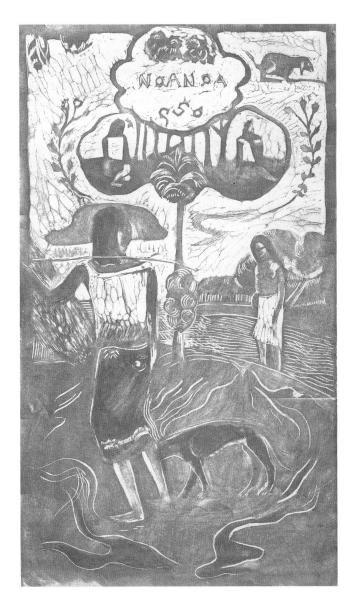

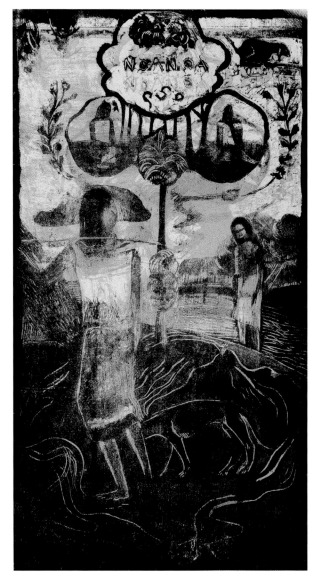

노아 노아(향기), 총 3단계 중 3단계
《노아 노아》 연작, 1893~94년
목판화, 이미지 크기: 39.3×24.4cm
루이 루아가 찍음, 1894년경, 파리
뉴욕 현대미술관
릴리 P. 블리스 컬렉션

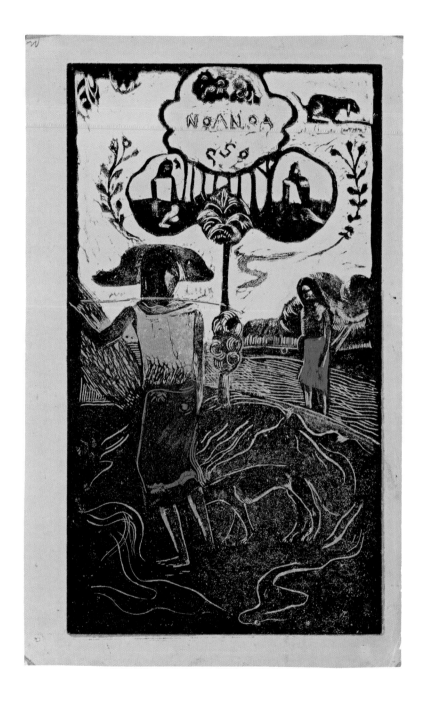

27
망고 나무 The Mango Tree, 1894년
수채 모노타이프, 종이 크기: 26.4×17.7cm
파리 오르세 미술관
타데 나탕송 여사 유증

28
망고 나무, 1894년경
수채 모노타이프, 종이 크기: 28.9×18.1cm
일본 기후현 미술관

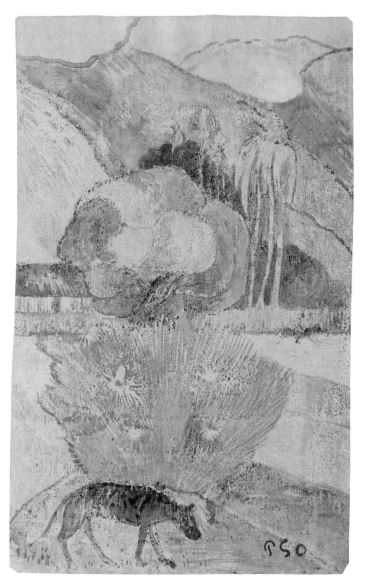

29
물의 요정들 The Ondines, 1890년경
오크 나무를 조각하고 채색함, 16.5×56.5×5.7cm
개인 소장

30
강의 여인들 Auti te pape, 1893~94년
목판, 20.3×35.4×2.3cm
보스턴 미술관
해리엇 오티스 크러프트 기금

31
강의 여인들, 총 2단계 중 2단계
《노아 노아(향기)》 연작, 1893~94년
목판화, 이미지 크기: 20.4×35.5cm
런던 소재 영국 박물관
캠벨 다지슨 유증

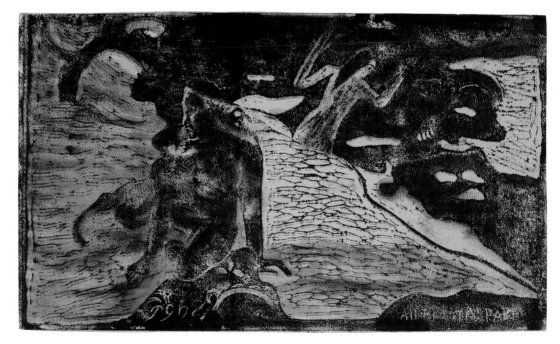

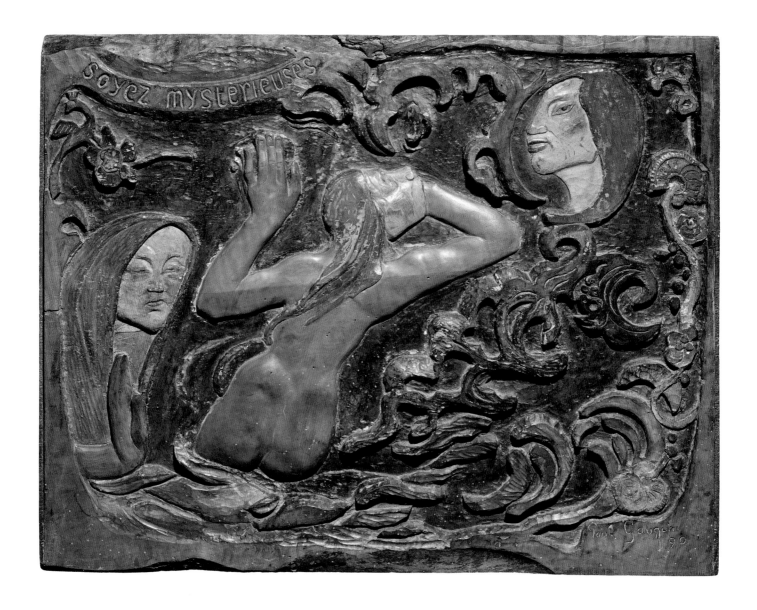

32
신비로우라 Soyez mystérieuses, 1890년
라임 나무를 조각하고 채색함, 73×95×5cm
파리 오르세 미술관

33
강의 여인들, 총 2단계 중 2단계
《노아 노아(향기)》 연작, 1893~94년
목판화, 이미지 크기: 20.3×35.5cm
파리 국립 미술사 연구소 도서관,
자크 두세 컬렉션

34
강의 여인들, 총 2단계 중 2단계
《노아 노아(향기)》 연작, 1893~94년
목판화, 종이 크기: 24.8×39.7cm
루이 루아가 찍음, 1894년, 파리
뉴욕 현대미술관
애비 올드리치 록펠러 기증

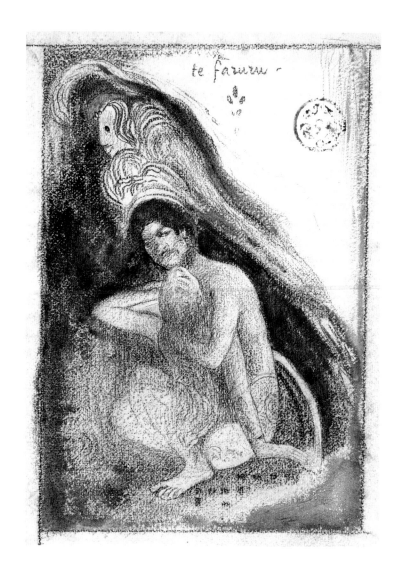

35
여기서 우리는 사랑을 나눈다 Te faruru, 1891~93년
목탄, 잉크, 구아슈, 종이 크기: 34.9×25cm
개인 소장

36
여기서 우리는 사랑을 나눈다, 총 6단계 중 1단계
《노아 노아(향기)》 연작, 1893~94년
분홍색 종이에 목판화, 이미지 크기: 35.7×20.3cm
파리 소재 프랑스 국립도서관
마르셀 게랭 기증

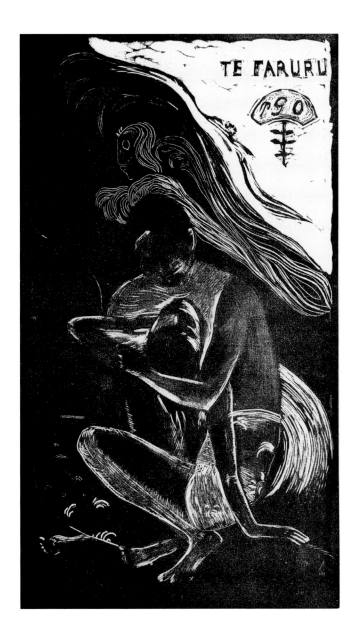

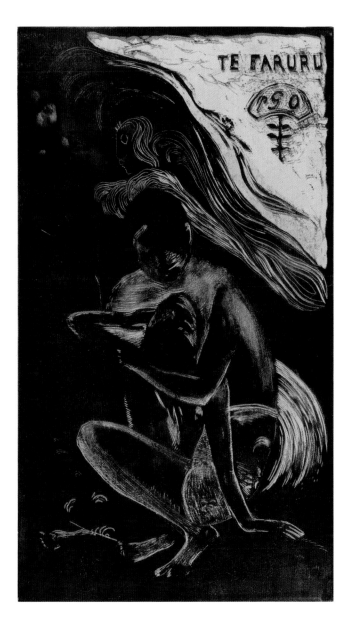

37
여기서 우리는 사랑을 나눈다, 총 6단계 중 4단계
《노아 노아(향기)》 연작, 1893~94년
목판화, 이미지 크기: 35.7×20.4cm
개인 소장

38
여기서 우리는 사랑을 나눈다, 총 6단계 중 4단계
《노아 노아(향기)》 연작, 1893~94년
목판화, 이미지 크기: 35.9×20.5cm
매사추세츠 윌리엄스타운 클라크 미술관

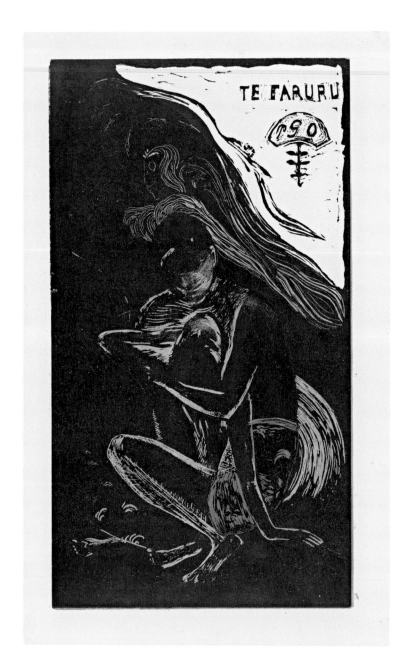

39
여기서 우리는 사랑을 나눈다, 총 6단계 중 5단계
《노아 노아(향기)》 연작, 1893~94년
목판화, 종이 크기: 40×24.9cm
루이 루아가 찍음, 1894년경, 파리
뉴욕 현대미술관
애비 올드리치 록펠러 기증

40
불춤 Upa upa, 1891년
캔버스에 유채, 72.6×92.3cm
예루살렘 소재 이스라엘 박물관
예루살렘의 야드 하나디브 재단이 에드몽 드 로칠드
남작 1세의 딸 미리암 알렉상드린 드 로칠드의
컬렉션에서 기증

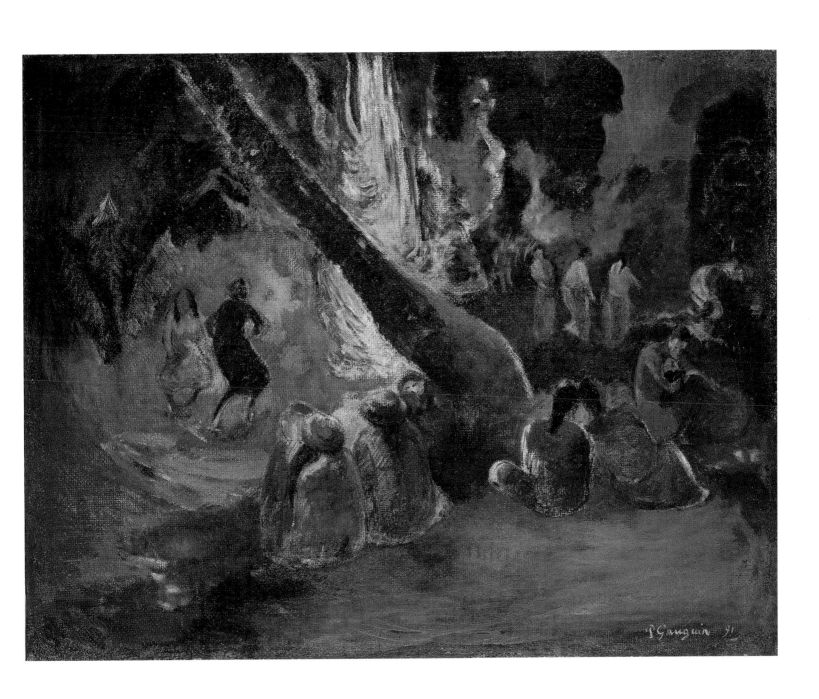

41
악마가 말하다 Mahna no varua ino, 총 4단계 중 2단계
《노아 노아(향기)》 연작, 1893~94년
목판화, 이미지 크기: 20×35.2cm
개인 소장

42
악마가 말하다, 총 4단계 중 4단계
《노아 노아(향기)》 연작, 1893~94년
목판화, 이미지 크기: 20.1×35cm
개인 소장

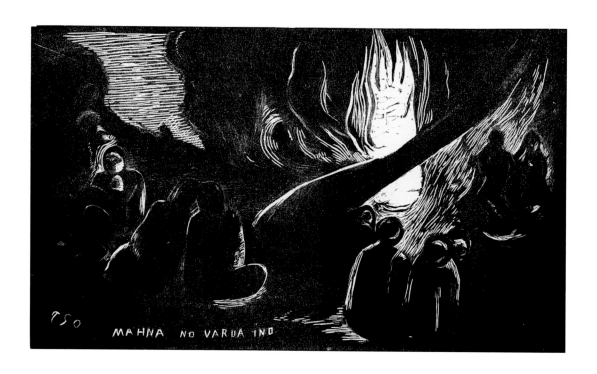

43
악마가 말하다, 총 4단계 중 4단계
《노아 노아(향기)》 연작, 1893~94년
목판화, 이미지 크기: 20.3×35.6cm
뉴욕 메트로폴리탄 박물관
해리스 브리스번 딕 기금

44
악마가 말하다, 총 4단계 중 4단계
《노아 노아(향기)》 연작, 1893~94년
목판화, 종이 크기: 24×39.7cm
루이 루아가 찍음, 1894년경, 파리
개인 소장

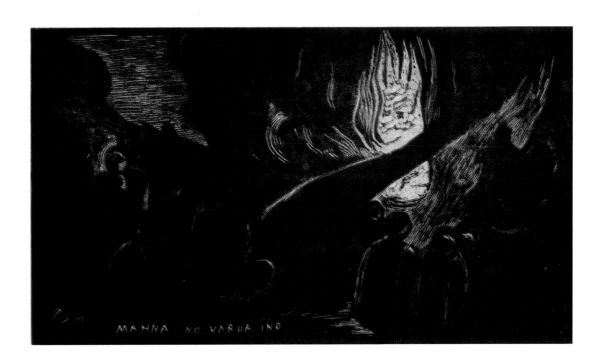

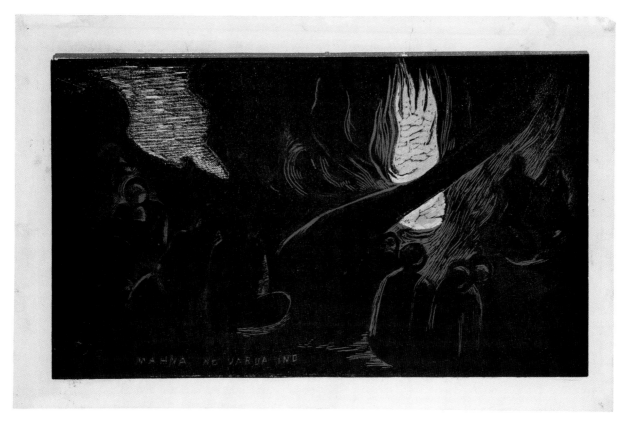

45
우주의 창조 L'Univers est créé, 1893~94년
목판, 20.3×35.2×5.1cm
뉴욕 로체스터 대학교 메모리얼 아트 갤러리
제임스 H. 록하트 2세 박사 부부 기증

46
우주의 창조, 총 2단계 중 1단계
《노아 노아(향기)》 연작, 1893~94년
분홍색 종이에 목판화, 이미지 크기: 20.3×35.2cm
프랑스 국립미술관
이전에는 마르셀 게랭 컬렉션에 포함

47
우주의 창조, 총 2단계 중 2단계
《노아 노아(향기)》 연작, 1893~94년
목판화, 이미지 크기: 20.4×35.3cm
뉴욕 메트로폴리탄 박물관
해리스 브리스번 딕 기금

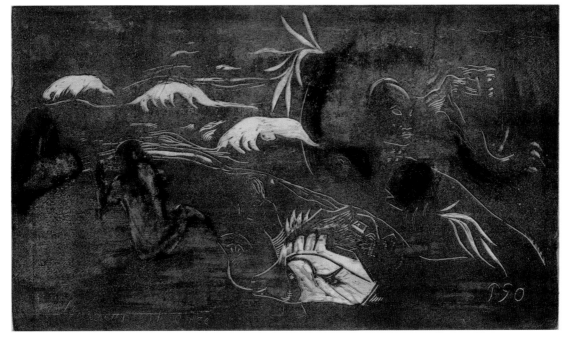

46
우주의 창조, 총 2단계 중 1단계
《노아 노아(향기)》 연작, 1893~94년
분홍색 종이에 목판화, 이미지 크기: 20.3×35.2cm

47
우주의 창조, 총 2단계 중 2단계
《노아 노아(향기)》 연작, 1893~94년

48
그릇 Umete, 1892년경
타마누 나무를 조각하고 채색함, 36×90×10cm
개인 소장 작품
프랑스 생 제르맹 앙 레의 모리스 드니 박물관 보관

49
우주의 창조, 총 2단계 중 2단계
《노아 노아(향기)》 연작, 1893~94년
목판화, 종이 크기: 24.8×39.8cm
루이 루아가 찍음, 1894년경, 파리
뉴욕 현대미술관
수와 에드가 바켄하임 3세 기부 기금

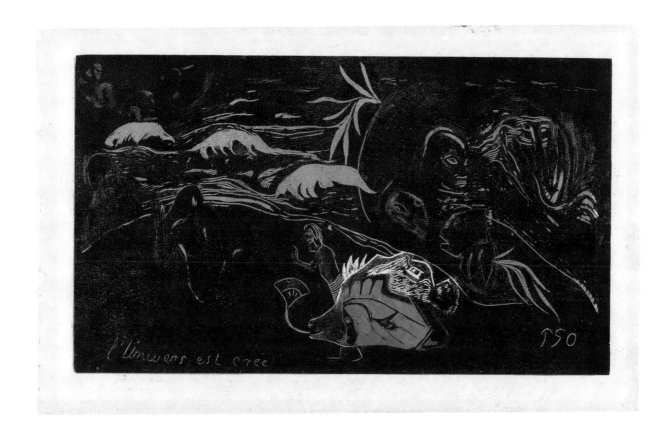

L'Univers est créé

타히티의 이브

'이브'와 '원죄'라는 주제는 고갱의 작품 세계에 꾸준히 등장한다. 그의 작품 속 가장 강렬한 인상을 남기는 여성들 중 다수는 이브의 유혹과 신의 은총을 잃는 이야기와 관련되어 있다. 고갱이 이 주제를 처음 탐색한 것은 1880년대 후반 브르타뉴와 파리에서였지만(예: 작품 51), 주제의 표현이 더욱 강렬해지고 작품에서 중요해진 것은 타히티에 도착한 후 이국적인 타히티의 이브라는 모티브를 탄생시킨 1890년대였다. 1892년 작인 〈악마의 말〉(작품 126)과 〈즐거운 땅〉(작품 50) 같은 회화에서도 힘 있게 표현된 타히티의 이브를 볼 수 있다. 〈즐거운 땅〉에서는 어두운 피부색을 지닌 한 여인이 공작의 깃털 같기도 한 기이한 꽃(타히티 버전의 선악과)을 향해 손을 뻗었고, (타히티 토착 동물이 아닌 뱀을 대신한) 붉은 날개 달린 도마뱀이 그 여인의 귀에 무언가를 속삭이고 있다. 창세기의 내러티브를 옮겨놓은 이 열대의 에덴은 거의 상상의 세계다. 고갱이 도착하여 직접 목격한, 프랑스 식민지배의 영향이 만연한 장소가 아니라, 도착하기 전에 상상했던 타히티의 모습인 것이다. 결국 낙원 상실의 이야기는 인류의 타락만을 상징하는 것이 아니라, 자신이 꿈꾸던 목가적인 폴리네시아 풍경에 대한 개인적인 열망이 표출되어 있는 것이다.

〈즐거운 땅〉 속 이브의 몸은 아름다움에 대한 고전적이거나 정통적인 유럽의 관념에 들어맞지 않는다. 다부지지만 살지며, 토템과 같은 굵은 팔다리에 손발은 불균형적으로 크다. 이브는 자신의 나신에 관해 부끄러워하지 않는다. 그녀의 섹슈얼리티는 그 어떤 죄, 악, 수치에 관한 함축으로부터 자유로워 보인다. 고갱은 자신의 타히티 애인 테하마나를 모델로 이 이브를 그렸다. 다만 그 얼굴과 머리카락은 자신의 어머니의 젊은 시절 사진을 연상시키고 자세는 고갱이 가지고 있던, 자바 섬 보로부두르 사원의 한 부조 사진을 모방한 것이다(17쪽의 자료 1).

고갱은 다수의 종교적, 미술사적, 개인적 자료를 융합하여 자신의 전형적인 방식으로, 즉 동양인인 동시에 서양인이고 백인인 동시에 유색인이고, 신성한 동시에 불경한 인종적, 문화적 혼성의 존재를 만들어냈다. 이 회화를 작업하던 시기에 고갱은 유사한 모습의 이브를 작은 목조 형태로 만들어냈는데(작품 59), 한쪽 면에는 부드럽고 사랑스럽게 윤이 나는 이브의 머리가 조각되어 있고, 다른 면에는 작은 동굴이나 정원으로 보이는 공간 속에 있는 이브의 모습을 투박하게 조각해두었다. 뿐만 아니라, 타히티에 처음 살던 시기에 그렸던, 고갱이 가장 소중하게 여긴 다수의 회화에 관해서도 그러하였듯이 〈즐거운 땅〉도 목판화 버전으로 표현하여(작품 53~58) 1893년에서 1894년 사이에 작업한 《노아 노아(향기)》 판화 시리즈에 포함시켰다. 목판화 〈즐거운 땅〉의 이미지는 좀 더 황량하고 좀 더 양식화, 추상화되었다. 고갱은 이 판화를 네 단계에 걸쳐 작업하였는데, 그 단계들을 거치며 왼쪽 가장자리를 장식하고 위에는 제목을 새겨 넣는 등 변화를 더했다. 이러한 세부 표현들은 토템 표면의 조각이나 폴리네시아 타파(나무껍질로 만든 천)의 디자인을 연상시키며 목판화라는 표현 수단의 원시적인 효과를 강화해준다. 고갱은 이 주제를 적어도 세 점의 수채 모노타이프로도 표현하였는데, 모두 목판화 작업 얼마 후인 1894년경에 이루어진 것으로 추측되는 그 작품들 중 한 점이 이 책에 실려 있다(작품 60). 모노타이프 〈즐거운 땅〉은 회화 〈즐거운 땅〉의 관능적인 요소를 가져왔지만, 좀 더 부드러운 형태와 밝은 색채로 표현되어 사라져가는 목가적 풍경을 떠오르게 하는 덧없는 이미지를 자아낸다. ―스타 피규라

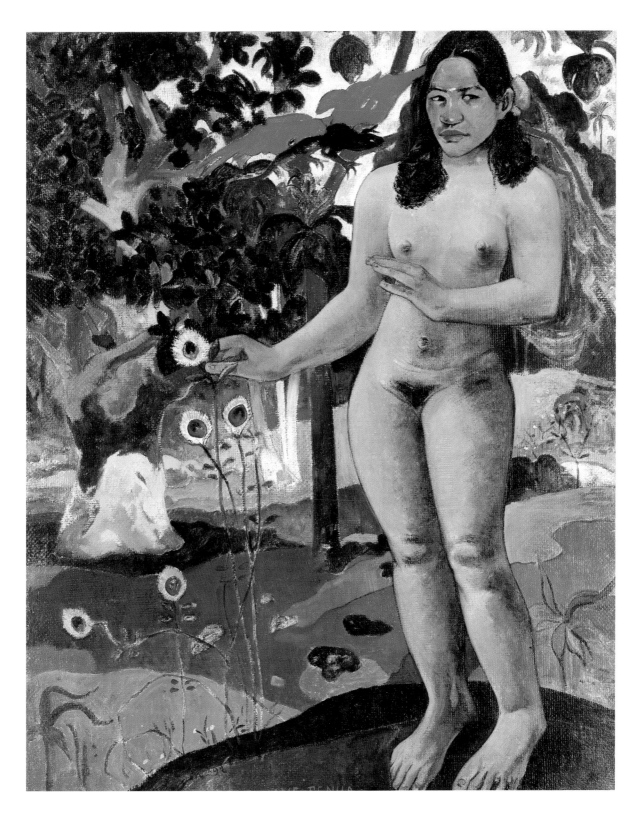

50

즐거운 땅 Te nave nave fenua, 1892년

캔버스에 유채, 92×73.5cm

일본 쿠라시키 오하라 미술관

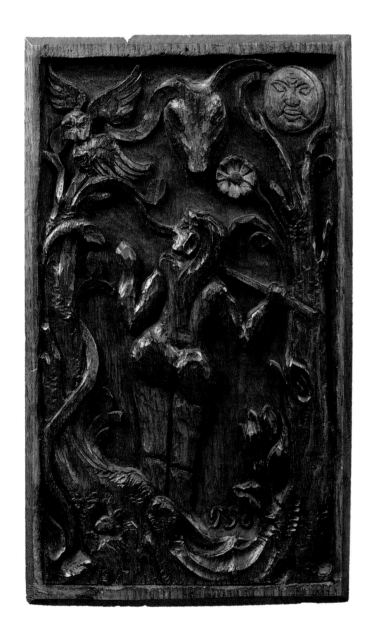

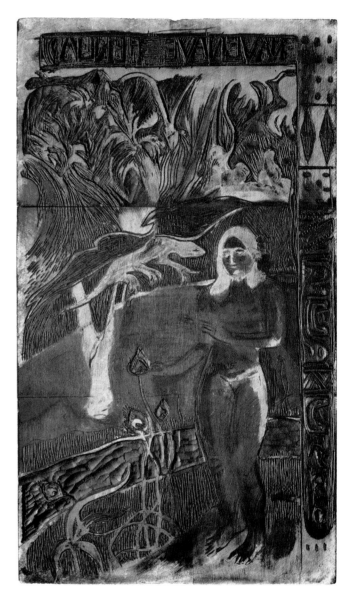

51
**뱀과 다른 동물들과 함께 있는 이브 Eve with the Serpent
and Other Animals, 1889년경**
오크 나무를 조각하고 채색함, 34.7×20.5×2.8cm
코펜하겐 글립토테크 미술관

52
즐거운 땅, 1893~94년
목판, 35.3× 20.3×2.3cm
보스턴 미술관
W. G. 러셀 앨런 유증

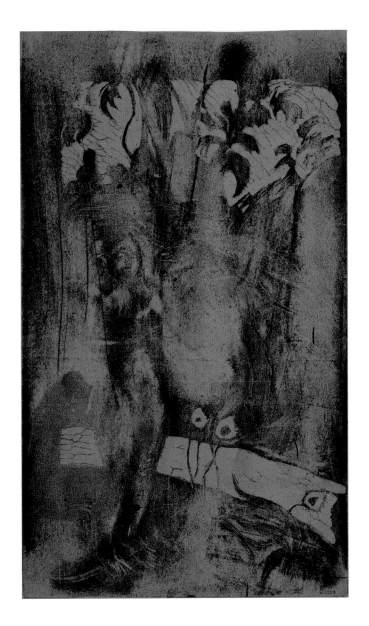

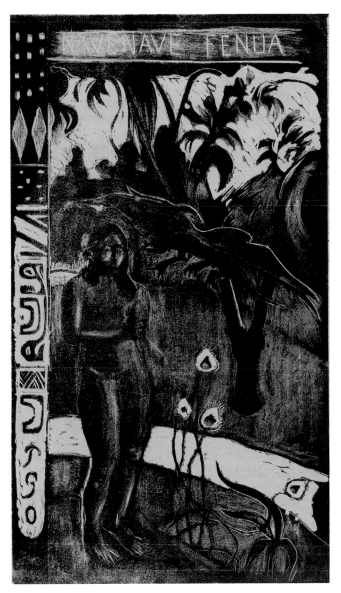

53
즐거운 땅, 총 4단계 중 1단계
《노아 노아(향기)》 연작 1893~94년
분홍색 종이에 목판화, 이미지 크기: 35.2×20.3cm
파리 소재 프랑스 국립도서관
이전에는 마르셀 게랭 컬렉션에 포함

54
즐거운 땅, 총 4단계 중 2단계
《노아 노아(향기)》 연작, 1893~94년
목판화, 이미지 크기: 35.5×20.6cm
워싱턴 국립미술관
로젠월드 컬렉션

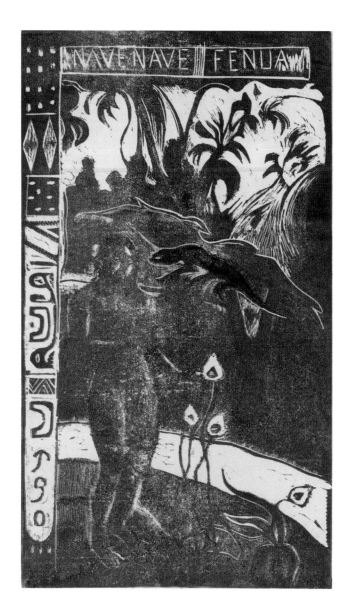

55
즐거운 땅, 총 4단계 중 3단계
《노아 노아(향기)》 연작, 1893~94년
목판화, 이미지 크기: 35.6×20.3cm
뉴욕 메트로폴리탄 박물관
로저스 기금

56
즐거운 땅, 총 4단계 중 4단계
《노아 노아(향기)》 연작, 1893~94년
목판화, 이미지 크기: 35.4×20.4cm
일본 기후현 미술관

57
즐거운 땅, 총 4단계 중 4단계
《노아 노아(향기)》 연작, 1893~94년
목판화, 이미지 크기: 34.9×20.3cm
뉴욕 메트로폴리탄 박물관
해리스 브리스번 딕 기금

58
즐거운 땅, 총 4단계 중 4단계
《노아 노아(향기)》 연작, 1893~94년
목판화, 종이 크기: 39.9×24.9cm
루이 루아가 찍음, 1894년경, 파리
뉴욕 현대미술관
애비 올드리치 록펠러 기증

59(아래)
테후라(테하마나)의 두상(작품 앞면)과 이브(또는 서 있는 나신의 여인)(작품 뒷면)Head of Tehura (Tehamana) and Eve (or Standing Female Nude), 1892년
푸아 나무를 조각하고 채색함, 22.2×12.6×7.8cm
파리 오르세 미술관
아녜스 휘크 드 몽프레드 기증

60(옆)
즐거운 땅, 1894년
종이를 받친 수채 모노타이프,
종이 크기: 48.8×35.8cm
보스턴 미술관
W. G. 러셀 앨런 유증

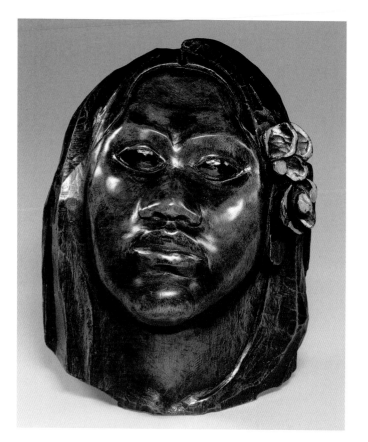
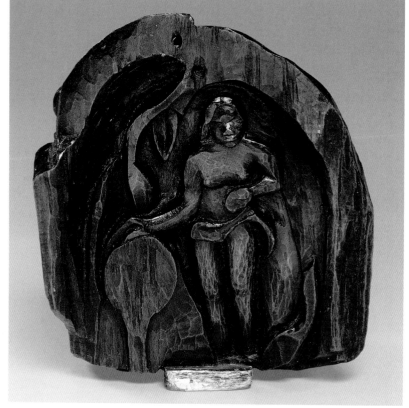

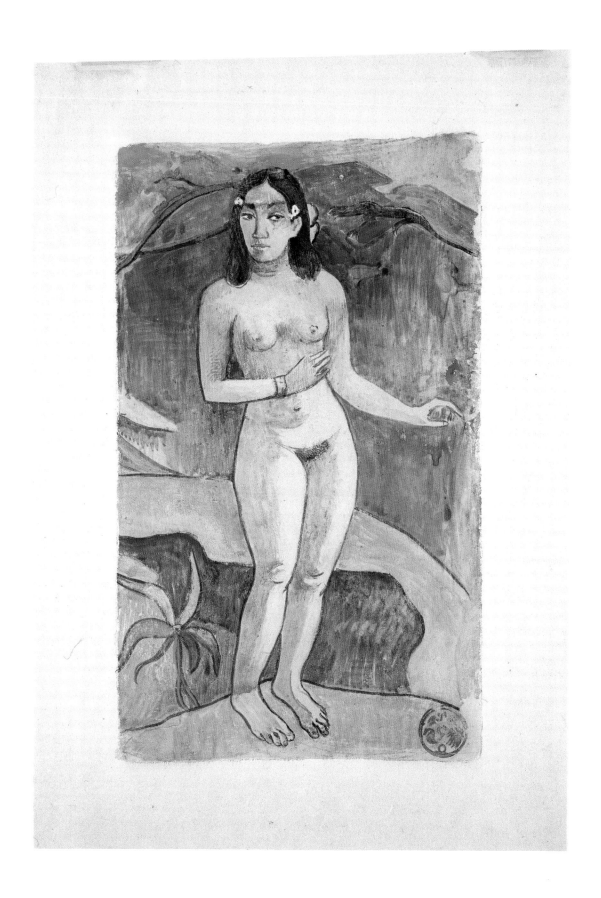

귀신이 보고 있다

고갱이 창작한 가장 불편하면서도 대표적인 작품은 〈귀신이 보고 있다〉(1892년, 작품 61)이다. 이 회화는 고갱의 10대 소녀 애인 테하마나가 침대 위에 엎드린 채 옆에 있는 투파파우tupapau(죽은 이의 영혼)에 대한 공포에 사로잡힌 모습을 묘사하고 있다. 고갱은 타히티에서 한 경험을 많은 부분 허구적으로 담아낸 글《노아 노아》에서, 집에 늦세 돌아산 어느 밤 이러한 모습을 하고 있는 테하마나를 보고 영감을 받아 이 회화를 그렸다고 설명한다.

*테후라Tehura(테하마나의 약칭)는 움직임 없이, 나신으로 엎드린 채, 두려움에 두 눈을 커다랗게 뜬 모습이었다. 테후라는 나를 보았으나 나를 알아보지 못하는 것 같았다. 나로 말하자면 묘하게 알 수 없는 기분으로 잠시 서 있었다. (…) 그녀의 그토록 아름다운, 전율할 정도로 아름다운 모습을 전에 본 적이 없었다. (…) 그 순간 그녀의 눈에 내가 무엇으로 보였을지 어찌 알까? 내 놀란 얼굴을 보고 나를 악마나 유령으로, 그녀의 동족들을 잠 못 들게 하는 전설의 투파파우로 여기지는 않았을까?**

고갱은 자신의 전형적인 창작 방식대로, 서구의 예술적 유산과 타히티의 문화와 전설을 섞었다. 그는 파리에 있을 때 자신이 따라 그리기도 했고 타히티에는 복제품 한 점을 가져가기도 했던 마네의 유명한 회화 〈올랭피아〉(1863년)를 바탕으로 이 작품을 창작하였다. 〈올랭피아〉 속 나신의 매춘부와 꽃을 든 시녀는 젊은 폴리네시아 여인과 공포스러운 영혼으로 변모했다. 마네의 그림 자체도 도발적이고 부르주아들을 놀라게 한 작품이었다. 누워 있는 누드라는 이미지는 크라나흐와 티치아노 같은 르네상스 거장들의 작품으로 거슬러 올라갈 만큼 전통적으로 매우 많이 표현된 이미지이고, 고갱은 의식적으로 그 역사의 연장선상에 있고자 하였다.

고갱은 〈귀신이 보고 있다〉를 특별히 높게 평가하였고 이 작품은 실제로 그가 중요하게 여긴 여러 면에서 성공을 거두었다. 주제 면에서 보면 영혼의 힘과 '원시적인' 믿음과 미신을 다루며 신비에 싸여

있다. 내용 면에서는 노골적으로 성적이고, 더욱 좋은 점은 금기시되는 요소들을 담았다는 점이다. 고갱은 유럽인들이 테하마나의 어린 나이와 그림 속 자세를 부적절하다고 비판하리라는 것을 알았다. 고갱의 많은 작품 속에 은근히 드러난 죽음과 성의 관계라는 주제는 이 작품에서 좀 더 뚜렷이 드러난다. 형식적인 측면에서는 이 작품의 구불구불한 선과 독특한 감상을 불러일으키는 색채, 배경의 기이하고 희미한 빛의 표현을 고갱은 흡족해했다. 이 빛은 원주민들이 투파파우라고 믿은 (그러나 실제로는 나무 곰팡이의 일종인) 야간의 인광을 표현하려 의도한 것이다.

고갱은 〈귀신이 보고 있다〉의 모티브를 몇 년 동안 계속해서 탐색하였다. 1894년 또는 1895년에 그는 그 누워 있는 소녀의 이미지를 목탄, 초크, 파스텔을 이용한 커다란 드로잉(작품 63)에 다시 담았다. 그리고 이 작품을 기반으로 적어도 두세 점의 모노타이프를 만들었고, 그 소녀의 머리와 어깨를 담은 한 작은 모노타이프(작품 62)도 그 중 한 작품이라 추측된다. 또한 1894년 작 흑백 석판화 한 점(작품 70)과 몇몇 목판화에서도 이 주제를 다시 표현한다. 이 목판화 작품들 중《노아 노아(향기)》 연작(1893~94년)에 포함된 두 종류의 목판화가 있는데, 그 중 하나는 〈영원한 밤〉(작품 66~69)으로, 역시 엎드린 자세를 한 채 밤에 야외에서 담요를 덮고 잠을 자는 인물과 그 주변 영혼들의 모습이 보인다. 또 하나는 〈귀신이 보고 있다〉라는 제목의 목판화(작품 72~75)로, 태아와 같은 자세로 몸을 웅크린 한 사람과 오른쪽에 흐릿한 윤곽으로 표현된 한 영혼이 보인다. 이처럼 서로 긴밀하게 연관성을 지니는 작품들 말고도, 이브를 닮은 여인이 뱀에게 조롱당하는 모습을 담은 1889년 작품들(그 한 예로, 작품 2)에서부터 1892년 작 회화(작품 126)와 1898~99년 작 판화(작품 127)를 포함한 타히티 이브의 이미지들, 그리고 1900년경에 창작된 한 묶음의 기이하고 고압적인 분위기의 전사 드로잉 초상화들(작품 154~56)에 이르기까지 무언가에 홀린 아름다운 여인이라는 주제가 고갱의 작품 세계에서 꾸준히 등장한다. ─스타 피규라

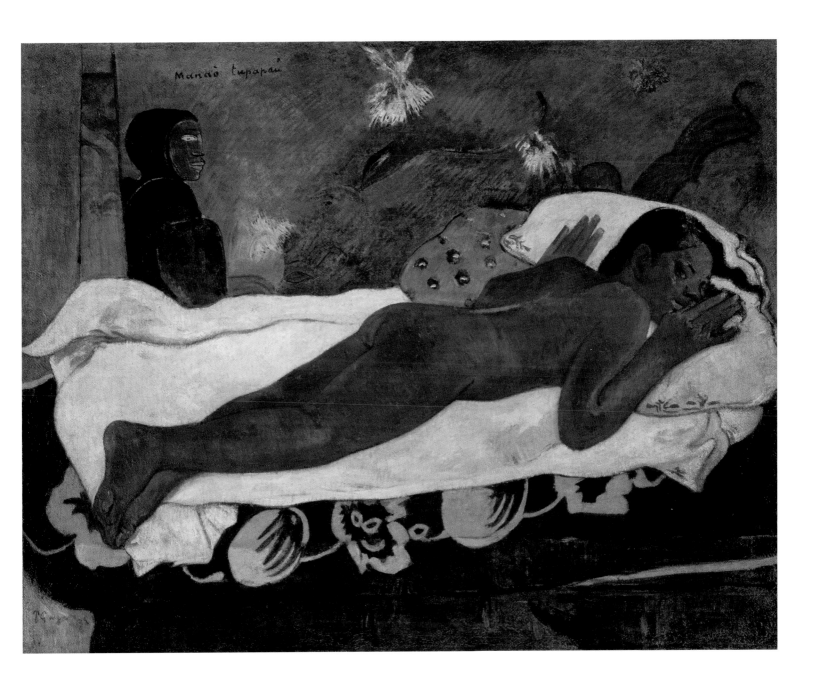

* 폴 고갱, 《노아 노아》 (New York: Dover, 1985), 33쪽.

62
기대어 누워 있는 타히티인 Reclining Tahitian
(《귀신이 보고 있다》 이후의 습작), 1894년
수채 모노타이프, 종이 크기: 21×14.1cm
개인 소장

63
기대어 누워 있는 누드 Reclining Nude,
1894년 또는 1895년
목탄, 검은색 초크, 파스텔, 30.6×62.1cm
워싱턴 국립미술관
워싱턴 국립미술관 15주년 기념으로 로버트와 메르세데스
아이홀츠가 (부분적으로, 약속에 따라) 기증

64
귀신이 보고 있다, 1894년
목판화, 종이 크기: 27.7×28.8cm
매사추세츠 윌리엄스타운 클라크 미술관

65
영원한 밤 Te po, 1893~94년
목판, 20.6×35.6×2.3cm
보스턴 미술관
필립 호퍼 기증

66
영원한 밤, 총 4단계 중 3단계
《노아 노아(향기)》 연작, 1893~94년
목판화, 이미지 크기: 20.6×35.6cm
파리 캐 브랑리 미술관

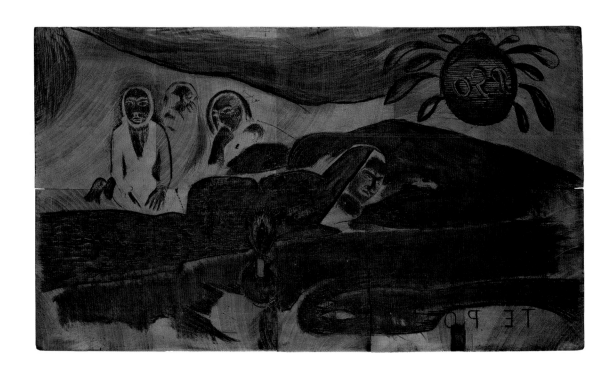

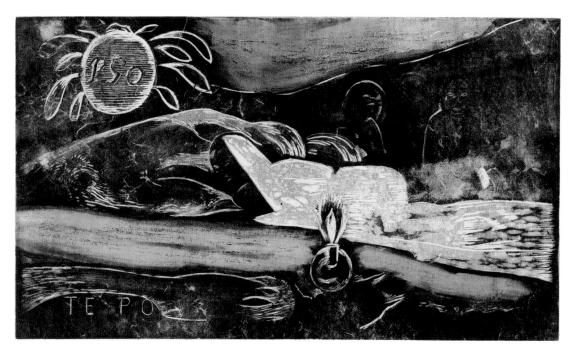

124

67
영원한 밤, 총 4단계 중 3단계
《노아 노아(향기)》 연작, 1893~94년
목판화, 이미지 크기: 20.5×34.5cm
베를린 국립미술관 판화와 드로잉관

68
영원한 밤, 총 4단계 중 4단계
《노아 노아(향기)》 연작, 1893~94년
분홍색 종이에 목판화, 이미지 크기: 21×36.2cm
뉴욕 메트로폴리탄 박물관
해리스 브리스번 딕 기금

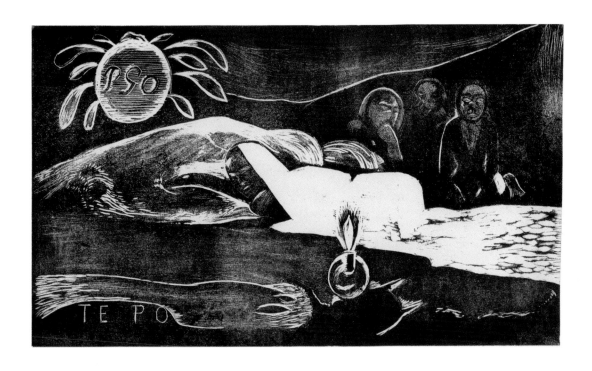

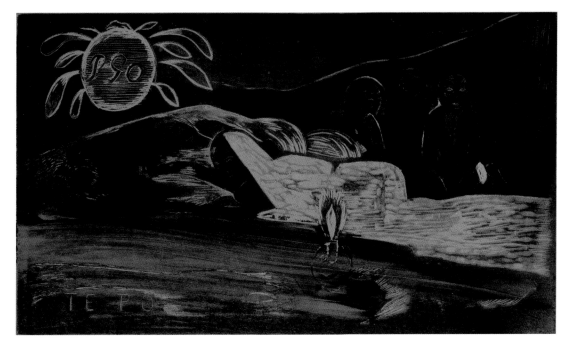

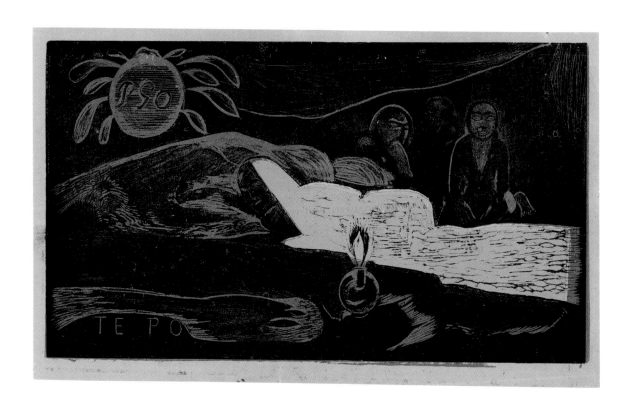

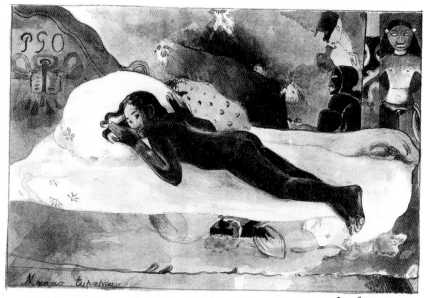

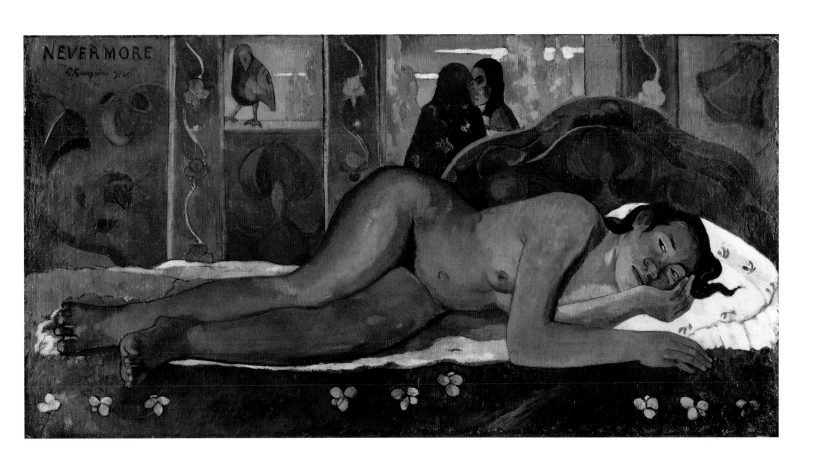

69
영원한 밤, 총 4단계 중 4단계
《노아 노아(향기)》 연작, 1893~94년
목판화, 종이 크기: 22.9×37.5cm
루이 루아가 찍음, 1894년경, 파리
해머 박물관의 시각 예술을 위한 UCLA 그런월드 센터 컬렉션
프레드 그런월드 컬렉션

70
귀신이 보고 있다, 1894년
석판화, 이미지 크기: 18×27.3cm
뉴욕 현대박물관
애비 올드리치 록펠러 기증

71
두 번 다시는 Nevermore, 1897년
캔버스에 유채, 60.5×116cm
새뮤얼 코톨드 트러스트 사
런던 코톨드 갤러리

72
귀신이 보고 있다, 총 4단계 중 1단계
《노아 노아(향기)》 연작, 1893~94년
목판화, 이미지 크기: 20.4×35.5cm
보스턴 미술관
W. G. 러셀 앨런 유증

73
귀신이 보고 있다, 총 4단계 중 3단계
《노아 노아(향기)》 연작, 1893~94년
목판화, 이미지 크기: 20.4×35.5cm
워싱턴 국립미술관
패트론 영구 기금

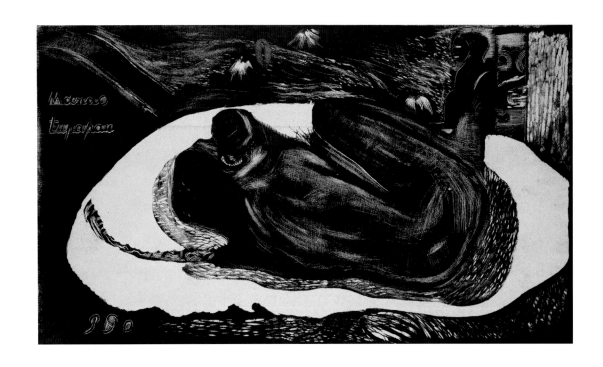

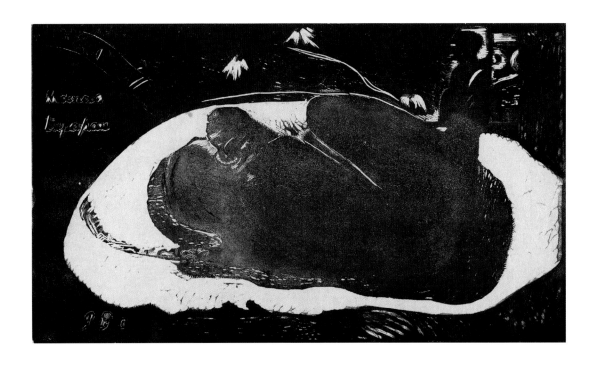

귀신이 보고 있다, 총 4단계 중 4단계
《노아 노아(향기)》 연작, 1893~94년
목판화, 이미지 크기: 20.3×35.6cm
런던 소재 영국 박물관
캠벨 다지슨 유증

귀신이 보고 있다, 총 4단계 중 4단계
《노아 노아(향기)》 연작, 1893~94년
목판화, 종이 크기: 24.9×39.8cm
루이 루아가 찍음, 1894년경, 파리
미네아폴리스 미술관
윌리엄 후드 던우디 기금

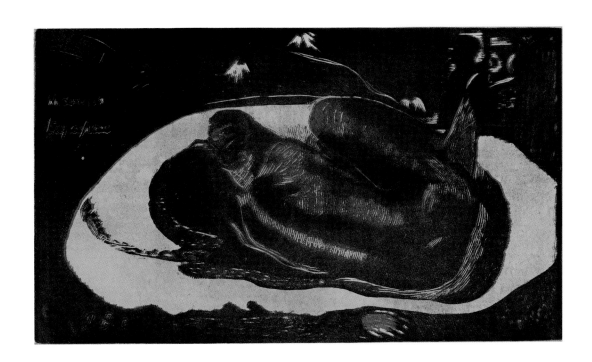

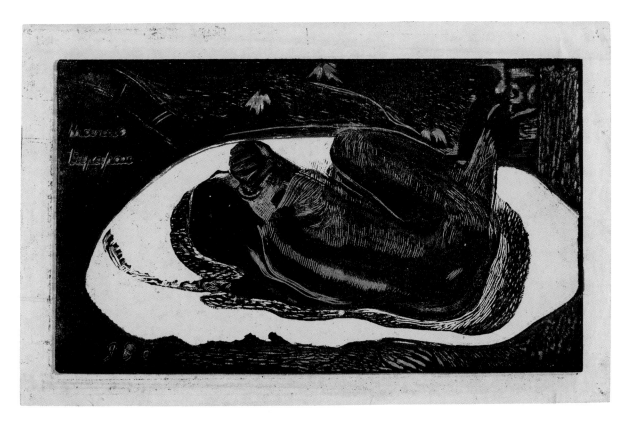

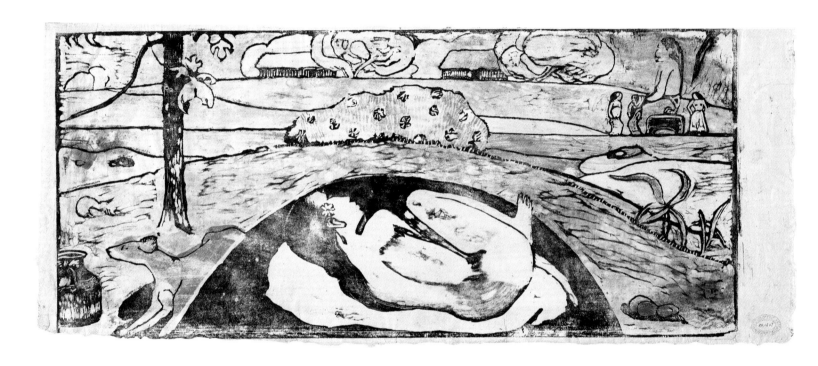

76
귀신이 보고 있다, 총 4단계 중 3단계
《노아 노아〈향기〉》 연작, 1893~94년
목판화, 종이 크기: 23.5×58cm
보스턴 미술관
W. G. 러셀 앨런 기증

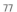

77
신의 날 Mahana atua, 총 2단계 중 1단계, 1894년
목판화, 종이 크기: 18.4×20.5cm
시카고 미술관
클래런스 버킹엄 컬렉션

78
기대어 누워 있는 타히티인, 1894년
수채 모노타이프, 종이 크기: 24.5×39.5cm
개인 소장

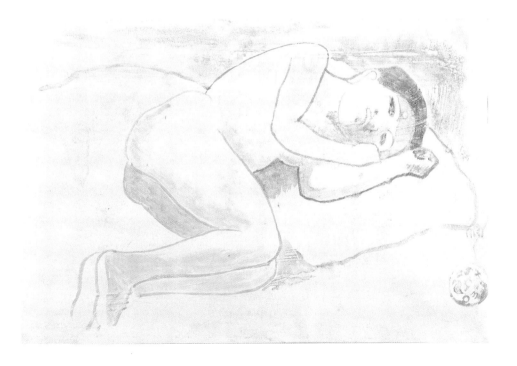

신

1892년에서 1895년 사이에 고갱은 과거 타히티의 신과 전설을 부활시키고자 하는 욕망이 반영된 많은 회화와 조소 작품을 창작했다. 그 작품들은 고갱이 1892년에 읽은 글에서 크게 영향을 받았는데, 그 글은 프랑스계 벨기에인인 민속지학자 자크 앙투안 무렌하우트가 쓴 오세아니아의 역사와 문화에 관한 연구인 《태평양 섬으로의 여행》(1837)으로, 고갱은 신화에 관한 내용에 가장 주목하였다. 회화 〈달과 지구〉(1893년, 작품 79)에서 고갱은 폴리네시아의 달의 여신인 히나가 자신의 아들이자 땅의 신인 파투에게, 인간들에게 불멸의 생명력을 부여해달라고 애원하는 순간을 표현하였다. 파투는 땅과 그 위의 식물들과 인간들은 모두 언젠가 죽어야 한다고 주장한다. 그림 속 울창한 잎과 강렬한 색채는 고갱이 타히티의 자연을 묘사하는 방식을 전형적으로 보여주지만, 히나와 파투의 몸 크기가 매우 다른 것과 거대하게 다가오는 것 같은 파투의 모습, 둘 사이에서 기이하게 무너지고 있는 것처럼 보이는 공간 등은 작품 속 세계가 이곳과는 다른 신화적인 세계임을 강조한다. 고갱이 히나와 파투의 이야기를 표현한 또 하나의 작품으로 나무줄기를 깎아 '초야만적' 우상들의 모습을 표현한 목조 티 d'ii 작품(작품 80)이 있다. 여기서 두 신의 머리와 몸은 그림에서보다 훨씬 양식화되어 있고, 둥근 기둥 같은 형태의 좁은 공간이라 둘의 몸은 서로 가깝게 붙어 있다. 《노아 노아(향기)》목판화 시리즈(1893~94년) 중 〈신〉(작품 82, 83, 86, 87)에서도 이 두 신의 모습을 찾아볼 수 있다. 히나와 파투의 모습이 왼쪽에 자리한 이 프리즈 형식의 목판화에는 다른 두 신의 모습도 담겨 있다. 고갱은 점점 여러 종교를 통합적으로 바라보는 시각을 받아들였는데, 이 작품에서도 가운데에 부처가 있다. 이 부처의 반가부좌 자세는 이전에 만든 신상(작품 81)의 자세를 기반으로 했고, 나중의 한 목판화(작품 129)에서도 되풀이된다. (고갱은 타히티 체류 당시 이러한 자세로 앉은 부처 조각상 사진들을 가지고 있었다.) 〈신〉의 오른쪽에는 고갱의 티 작품들 중 하나를 기반으로 표현한 히나가 있다. 〈신〉 목판화들에서 뚜렷한 윤곽으로 표현된 신들의 모습은 고대 석조의 탁본을 연상하게 한다. 짙은 검은 잉크 사이로 보이는 따뜻한 색의 종이가 원시의 빛을 내뿜는 것처럼 보이면서 이 작품들 자체가 신비로운 유적처럼 느껴지기도 한다. 실제로 고갱은 타히티에서 '원시적'이거나 신성한 예술을 실제로 만나기를 희망하였으나 대부분이 선교사들에 의해 제거되어 남아 있는 것은 극히 드물다는 사실에 실망하였다. 타히티 첫 거주 기간 2년과 그 직후에 조각한 신상과 관련 작품들에는 잃어버린 문화와 거의 사라져버린 토착 종교를 복원하고자 하는 그의 시도가 녹아 있다.

1892년 작 회화 〈옛날에Mata mua〉(작품 89)는 고갱이 타히티에서 만나고 싶었던, 토착 신앙이 살아 있는 목가적인 세상에 대한 찬란한 상상이 담겨 있다. 커다란 하나 석상이 옆모습으로 보이고 그 앞에서 젊은 여성 한 무리가 춤을 추고 음악을 연주하고 있다. 히나의 이 옆모습은 2년 후 이 회화의 세부 이미지들을 가져다 반추상적인 상징들의 조합으로 다시 표현해낸 나무 부조(작품 93)에서도 찾아볼 수 있다. 또, 〈옛날에〉의 생동감 넘치는 색채와 낮의 화려함 대신 이 세상이 아닌 것 같은 어둠이 표현된 《노아 노아》 목판화인 〈감사의 표시〉(작품 91, 92, 94)에서도 또 한 번 비슷한 히나의 옆모습을 볼 수 있다. -스타 피규라

79

달과 지구 Hina Tefatou, 1893년

삼베에 유채, 114.3×62.2cm

뉴욕 현대미술관

릴리 P. 블리스 컬렉션

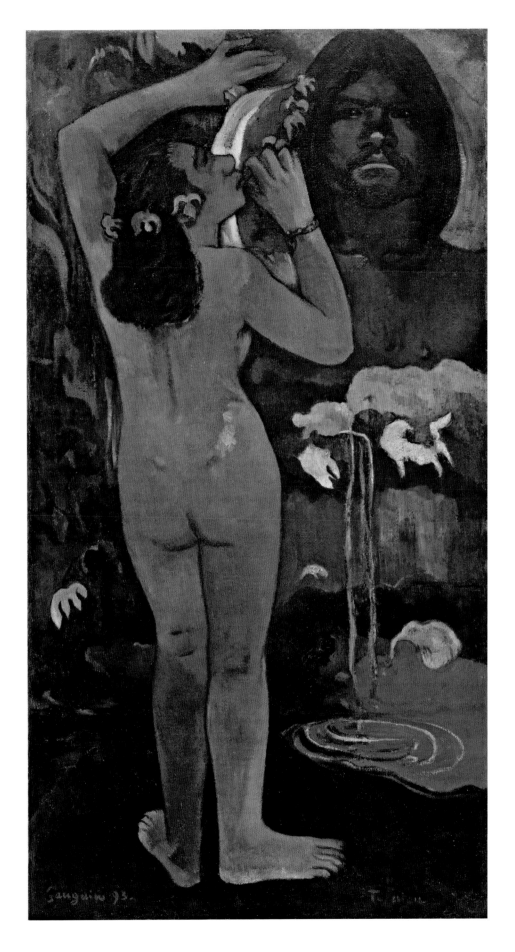

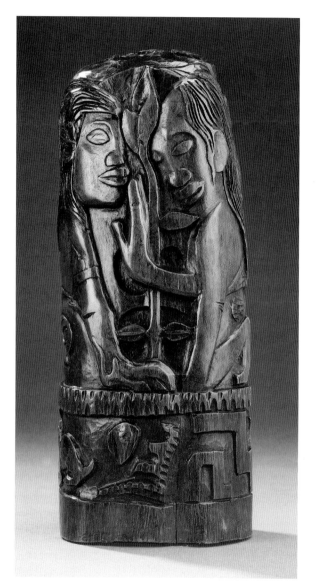

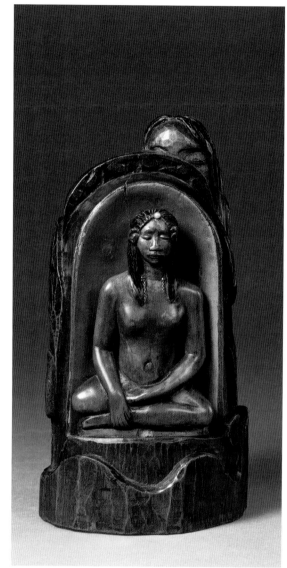

80
히나와 파투 Hina and Fatu, 1892년경
타마누 나무 조각, 32.7×14.2cm(직경)
토론토 온타리오 미술관
발런티어 커미티 기금 기증

81
진주가 달린 신상 Idol with a Pearl, 1892년
타마누 나무를 조각하고 채색하고 금색과 진주로 장식함,
23.7×12.6×11.4cm
파리 오르세 미술관
아녜스 휘크 드 몽프레드 기증

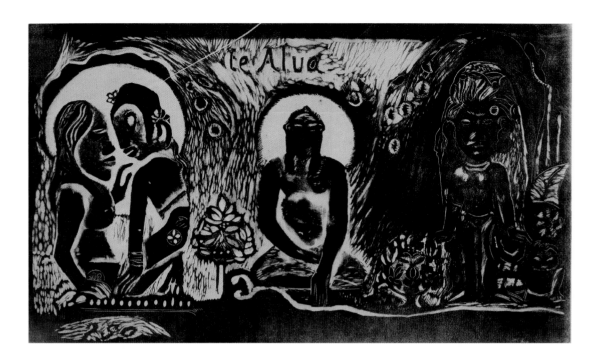

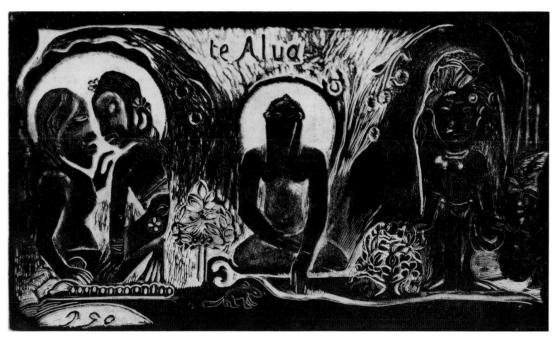

82
신Te atua, 총 3단계 중 1단계
《노아 노아(향기)》 연작, 1893~94년
목판화, 이미지 크기: 20.5×35.5cm
베를린 국립미술관 판화와 드로잉관

83
신, 총 3단계 중 3단계
《노아 노아(향기)》 연작, 1893~94년
목판화, 이미지 크기: 20.5×35.7cm
매사추세츠 윌리엄스타운 클라크 미술관

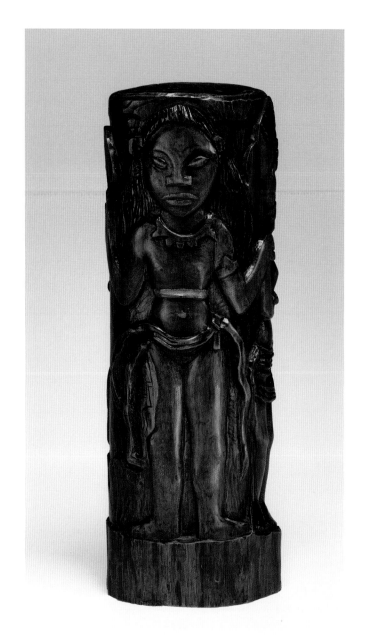

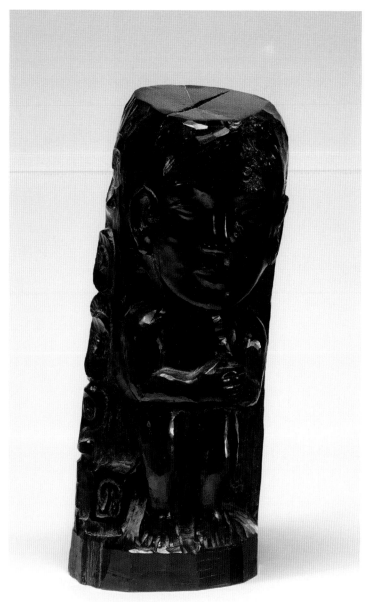

84
**두 수행인과 함께 있는 히나 Hina with Two Attendants,
1892년경**
타마누 나무를 조각하고 유약을 바름, 37.1×13.4×10.8cm
워싱턴 스미스소니언 협회 허시혼 박물관과 조각 공원
스미스소니언 협회의 컬렉션 취득 프로그램에서 제공한
기금으로 박물관이 매입

85
**두 인물이 새겨진 원기둥 Cylinder with Two Figures,
1892년경**
푸아 나무 조각, 35.5×14cm(직경)
개인 소장

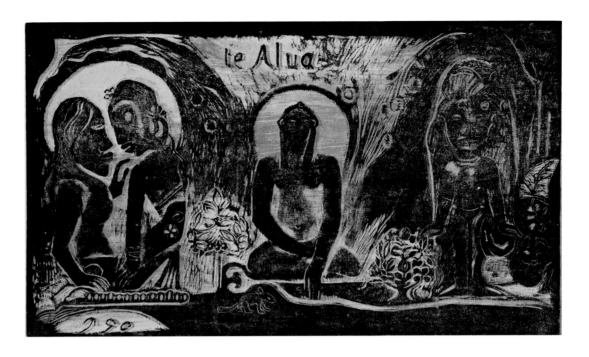

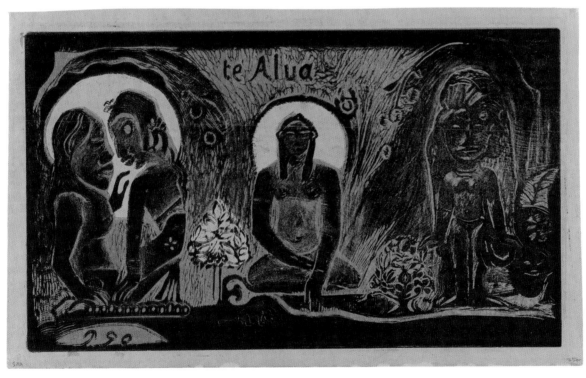

86
신, 총 3단계 중 3단계
《노아 노아(향기)》 연작, 1893~94년
목판화, 이미지 크기: 20.5×35.5cm
뉴욕 현대미술관
애비 올드리치 록펠러 기증

87
신, 총 3단계 중 3단계
《노아 노아(향기)》 연작, 1893~94년
목판화, 종이 크기: 23×38.3cm
루이 루아가 찍음, 1894년경, 파리
필라델피아 미술관
존 D. 매킬헤니 기금으로 매입

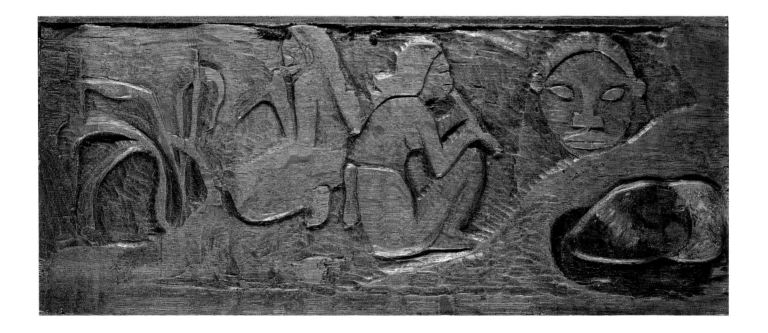

MATA MUA

90
감사의 표시 Maruru, 1893~94년
목판, 20.2×35.2×2.3cm
시카고 미술관
판화와 드로잉 클럽 기증

91
감사의 표시, 총 3단계 중 1단계
《노아 노아(향기)》 연작, 1893~94년
분홍색 종이에 목판화, 이미지 크기: 20.3×35.5cm
클리블랜드 미술관
클리블랜드 판화 클럽 기증

92
감사의 표시, 총 3단계 중 3단계
《노아 노아(향기)》 연작, 1893~94년
목판화, 이미지 크기: 20.5×35.5cm
매사추세츠 윌리엄스타운 클라크 미술관

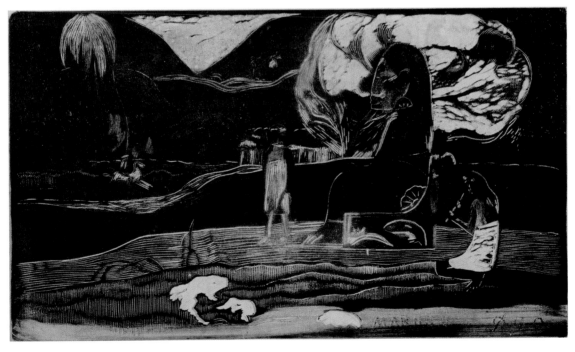

93
부조 앙상블 신비로운 물 중에서 히나의 머리가 옆모습으로
보이는 숭배의 장면 Scene of Worship with Head of Hina
in Profile, 1894년
오크 나무를 조각하고 채색함, 19.7×45.7×5.1cm
개인 소장

94
감사의 표시, 총 3단계 중 3단계
《노아 노아(향기)》 연작, 1893~94년
목판화, 종이 크기: 25.1×39.7cm
루이 루아가 찍음, 1894년경, 파리
워싱턴 소재 미국 의회 도서관 판화와 사진관

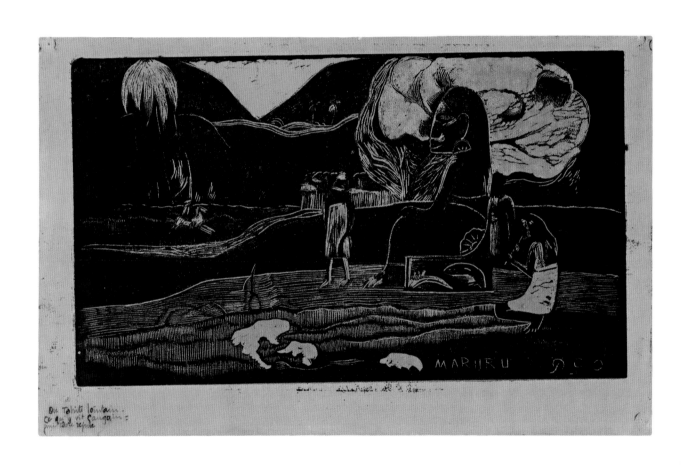

95
타히티 신들이 있는 사각형 꽃병 Square Vase with Tahitian Gods, 1893~95년
테라코타, 34.3×14.4×14cm
코펜하겐 소재 덴마크 디자인 박물관

96
타히티 신상 Tahitian Idol, 1894~95년
목판화, 이미지 크기: 15.1×11.7cm
개인 소장, 미국

97
타히티 신상, 1894~95년
목판화, 이미지 크기: 15.1×12cm
EWK, 스위스 베른

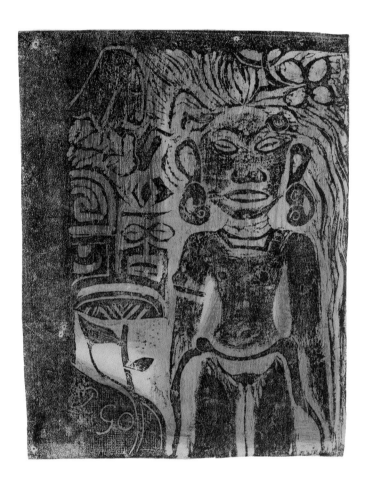
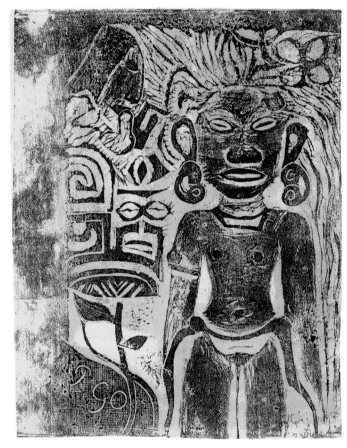

오비리

불안감을 주는 수수께끼 같은 오비리는 고갱의 상상에서 나온 여신이다. 타히티어로 '야만'이나 '야생'을 뜻하는 이 이름은 죽음과 애도를 관장하는 타히티의 신(야생에서 잠을 자는 야생의 존재라는 의미의 오비리 모에 아이헤레Oviri-moe-'aiihere)을 연상시키기도 한다. 고갱은 이 여신을 회화, 도자기, 모노타이프 등 여러 수단으로 표현했다. 이 강한 여신의 원형이 등장하는 것은 그의 타히티 첫 체류기인 1892년에 창작한 회화 〈당신은 어디로 가나요?〉(작품 98)에서이다. 작품 속에서 맨가슴을 내어놓은 한 여인이 개인지 늑대인지의 새끼를 이상한 자세로 옆구리에 끼고 있는데, 모성적인 태도로 안고 있는 것인지 사냥한 동물을 붙들고 있는 것인지 알 수 없다. 털이 수북한 그 동물의 몸은 거의 성적인 느낌으로 그 여인의 허벅지에 매달려 있다. 그 여인의 행동이 지니는 애매모호함은 배경에 쪼그리고 앉아 제목의 질문을 던지는 듯 호기심 어린 표정으로 바라보는 두 인물에 의해서 더욱 잘 전달된다.

이 그림 속 여인도 강하고 돌기둥 같은 몸과 스핑크스를 닮은 응시의 눈빛을 지니고 있지만, 이에 비해 훨씬 야만적이고 무시무시한 작품이 고갱이 2년 후 프랑스에 돌아와 만든 도자기 〈오비리〉(작품 99)이다. 개인적 혼란과 미술가로서의 실망의 시기에 창작한 이 조소 작품은 타히티에 대한 고갱의 그리움과 '야만성'에의 강한 이끌림, 죽음이라는 주제의 여전한 몰두를 상징적으로 보여준다. 이 작품을 만들기 위해 고갱은, 1880년대 후반 도예공 에르네스트 샤플레의 작업실에서 대량의 작은 도자기들(작품 1, 4, 5, 11, 13)을 만들며 개발한 기법들을 이용하였다. 고갱은 〈오비리〉를 자신이 만든 도자기 작품 중 마지막, 그리고 가장 큰 작품이자 걸작으로 여겼다. 거친 질감과 맹렬해 보이는 모습은 땅에서 태어난 원시의 형태 같은 느낌을 준다. 이 작품으로 표현된 오비리는 고갱에게 신일 뿐 아니라 자신이 동경하는 야만을 상징하는 존재였다. 고갱은 이 오비리를 자신과 깊이 동일시하여, 자신의 사후에 무덤 위에 놓아달라고 부탁하였다.

(1973년, 히바오아 섬의 아투오나에 있는 그의 무덤 위에 이 작품의 청동 소조가 놓이면서 이 요청은 이루어졌다.) 아름다움과 우아함에 관한 고전적인 전통을 멀리하며, 고갱은 이 여인을 괴기스럽고 어딘지 양성적인 모습으로, 그리고 지나치게 큰 머리와 가면 같은 얼굴 등 왜곡된 신체 형태를 통해 표현하였다. 그녀가 야수적인 존재임을 더욱 확실히 보여주는 것은 그녀의 발치에서 으르렁거리는 도중 죽음을 당하는 (짙은 붉은색 유약으로 표현된) 피 범벅의 늑대이다. 그 늑대의 새끼는 오비리의 지나치리만치 커다란 손에 꽉 붙들려 있다. 이러한 잔인한 폭력의 행위를 통해 오비리는 여성을 모성적인 존재로 보는 관습을 뒤집었고, 사냥꾼(늑대)은 사냥을 당했다. 실제로 고갱은 후에 이 작품을 '도륙자La Tueuse'라고 칭했다.

같은 해에 작업한 수채 모노타이프(작품 100)에서 고갱은 이 여신을 45도쯤 돌아간 각도에서 표현하였고, 수채 고유의 물의 질감과 얇은 채색으로 신비로움을 강조하였다. 등에 흘러내린 머리카락과 그녀가 들고 있는 새끼 짐승의 꼬리가 이어지면서 두 대상은 유령 같은 하나의 존재로 결합되었다. 오비리를 담은 작품 중에는 하나의 목판을 여러 방식으로 찍어낸 일련의 목판화들(작품 101~105)도 있는데, 목판 위에 오비리의 모습을 새길 때 사용한 둥근 끌이 거친 흔적들을 만들어 조각상 같은 무게감이 표현되었다. 고갱은 판화용 잉크를 사용했던 약간 앞선 시기의 목판화와는 달리 이 작품들에 끈적끈적한 유성 물감을 사용하여 다양한 느낌을 불러오는 효과를 얻었다. 생생한 세부 묘사를 살리기도, 거의 형태를 알아볼 수 없게 만들기도 하며 다양하게 찍어낸 목판화들 속에서 오비리는 한 작품에서 다음 작품으로 계속해서 모습을 탈바꿈해가는 것처럼 보인다. 유독 흐릿한 이미지로 표현된 목판화(작품 105)에서 짙은 타히티의 밤안개 속으로 사라지는 것 같기도, 그 속에서 나타나는 것 같기도 한 오비리는 삶도 죽음도 아닌 상태에 머무른 듯 보인다. —로테 존슨

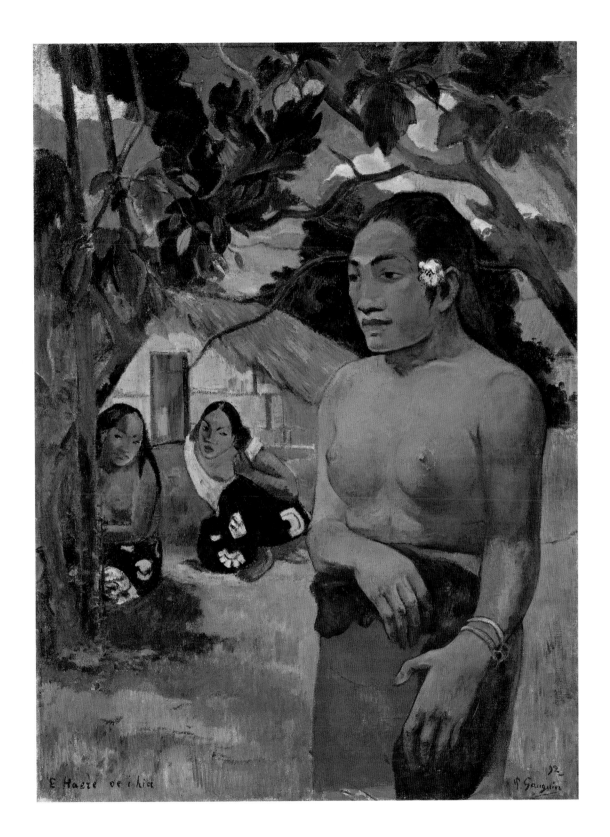

98
당신은 어디로 가나요? E haere oe i hia, 1892년
캔버스에 유채, 96×69cm
독일 슈투트가르트 미술관

99
오비리(야만) Oviri, 1894년
부분적으로 에나멜을 입힌 석기, 75×19×27cm
파리 오르세 미술관

100
오비리(야만), 1894년
수채 모노타이프, 종이 크기: 28.2×22.2cm
개인 소장

101
오비리(야만), 1894년
목판화, 이미지 크기: 20.6×13.6cm
개인 소장

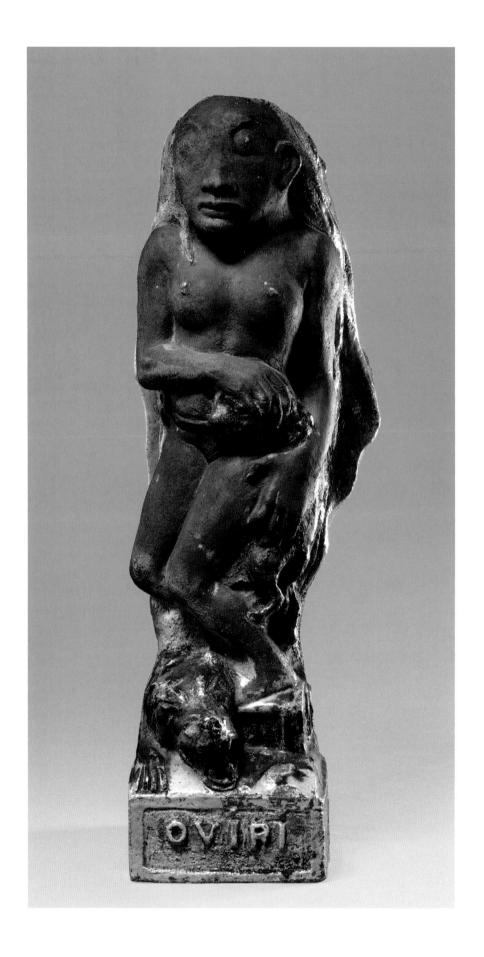

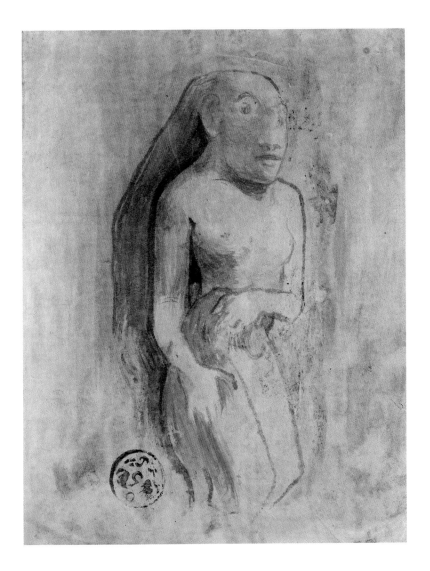

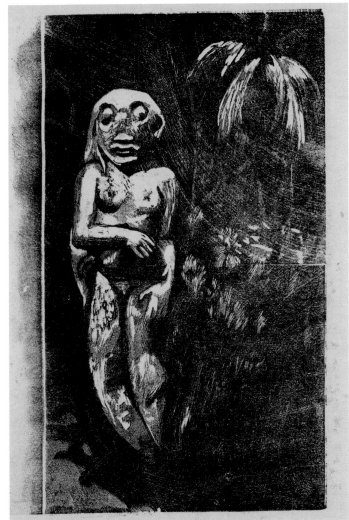

102
오비리(야만), 1894년
목판화, 이미지 크기: 20.5×12cm
매사추세츠 윌리엄스타운 클라크 미술관

103
오비리(야만), 1894년
목판화, 이미지 크기: 20.4×12.2cm
워싱턴 국립미술관
로젠월드 컬렉션

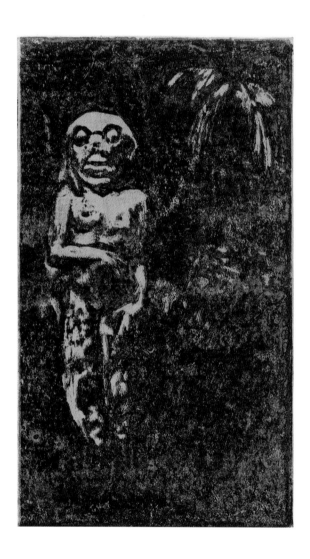

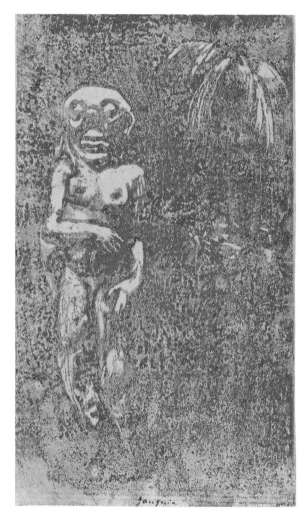

104
오비리(야만), 1894년
목판화, 이미지 크기: 20.5×12cm
개인 소장

105
오비리(야만), 1894년
목판화, 이미지 크기: 20.5×11.3cm
개인 소장, 미국

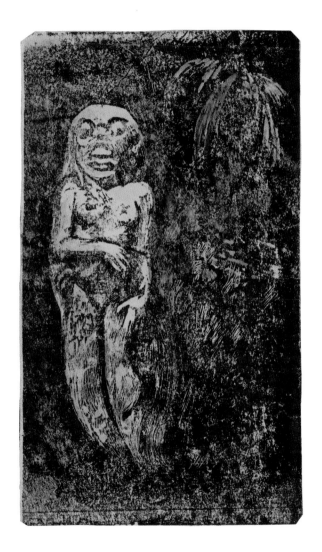

타히티 사람들

1894년에 《노아 노아(향기)》 목판화 시리즈 작업을 마친 고갱은 혼자 있는 인물을 담거나 인물 중심의 작품들을 창작했는데, 대부분이 판화였다. 이 인물들은 종종 멀지 않은 과거에 고갱이 그린, 좀 더 크고 정교한 내러티브를 지닌 회화의 일부였다. 즉, 고갱은 특정 주제에 지속적으로 매혹을 느꼈으며 이 주제들을 새로운 표현 수단을 통해 계속해서 탐색하고자 하였다.

1894년에 만들어진 이 작품들 중 일부는 1893년 작 회화 〈신비로운 물〉(작품 106)의 이미지를 부분적으로 다시 표현하고 있다. 이 회화에서는 옷을 절반쯤 걸친 양성적인 한 인물이 만화경처럼 보이는, 거의 추상으로 표현된 숲 속에서 샘물을 마시고 있다. (이 회화는 한 사모아인 청소년을 담은 식민지 사진[43쪽의 자료 6]을 기반으로 그린 것이고, 고갱이 브르타뉴에서 만든 작품들 속 목욕하는 사람들도(작품 4~6) 떠오르게 한다.)

허구적인 성격이 짙은 글 《노아 노아》에서 고갱은 이 회화의 장면과 비슷한 한 일화를 묘사한다. 숲 속의 개울에서 목욕을 하고 물을 마시던 젊은 여인을 보았고, 고갱의 존재를 감지한 그 여인은 물속으로 뛰어들어 사라져버렸다는 이야기이다. 물속을 들여다보니 한 마리의 장어만이 보였다고 한다. (그림에서는 왼쪽 위 모서리 부분에 물고기 머리가 표현되어 있다.) 1894년에 창작한 수채 모노타이프 〈신비로운 물〉(작품 107)에서는 이미지를 단순화하여 인물과 물에만 초점을 맞추고, 밝은 파란색으로 물을 표현하였다. 이 이미지의 목각 부조 버전에서는 브르타뉴에서 발견한 벽재용 판을 이어 붙인 판을 이용하였고, 판의 특이한 형태를 그대로 살려 이미지의 틀을 잡았으며 그 목재에서 바로 솟아오르는 것 같은 기이한 생명체의 이미지도 부분부분 표현했다. 〈신비로운 물〉 속 인물의 자세를 변형시켜 만든 인물의 모습을 1894년 작 목판화 〈자신의 카누 옆에서 물을 마시는 어부〉(작품 109, 110)에서 볼 수 있는데, 이 작품 속에서 쪼그리고 앉은 남성은 한 팔을 기이하게도 머리 위로 구부리고 원시적인 그릇에 담긴 물을 마시고 있다. (고갱은 이 카누 옆에 쪼그려 앉은 어부의 모티브를 1896년 작 회화 두 점에서 다시 표현하였는데, 이 남자의 팔을 머리 위로 올리시 않고 아래로 늘어뜨렸다.)

역시 1894년 작인 구아슈 드로잉 〈분홍색 파레우를 입은 타히티 소녀〉(작품 111) 속 인물은 고갱의 이전 회화에서 닮은꼴을 찾을 수 없는데, 이 드로잉을 이용해 적어도 세 점의 수채 모노타이프를 만든 것으로 보이고 그 중 두 점이 이 책에 실려 있다(작품 112, 113). 수채 모노타이프를 만들기 위해서 고갱은 드로잉 위에 젖은 종이를 올리고 문지름으로써, 아래에 깔린 드로잉 이미지를 위의 종이에 유령처럼 희미한 좌우 반전 이미지로 찍어냈을 것이다. 〈분홍색 파레우를 입은 타히티 소녀〉 원본 드로잉과 그것으로 만든 모노타이프 중 한 점에는 주인공 소녀를 바라보는 한 남성의 옆모습이 보이는데, 그것은 소녀를 응시하는 한 화가의 모습으로 추측된다. 이미지를 옮기는 과정에서 형태가 좀 더 흐릿하고 알아보기 힘들어진 모노타이프 속에서 두 인물의 관계는 더 모호해진다.

1894년에 고갱은 이전에 그린 유화 〈성모상〉(18쪽 자료 2) 속 타히티 성모자상을 다시 가져와 한 점의 아연판화와 적어도 두 점의 수채 모노타이프 작품에 담았다. 두 작품 중 더 큰 모노타이프(작품 115)에는 원본 유화의 배경 세부 묘사가 아주 단순화되기는 했으나 표현되어 있는 반면, 작은 모노타이프(작품 116)와 아연판화(작품 114)는 흐릿한 아치 길 속에 있는 두 인물에 좀 더 집중하고 있다. 그 아치 길은 비슷한 모양으로 두 인물의 머리 뒤에 떠오른 후광으로 시선을 모으는 동시에 (그래서 그들의 고귀한 신분이 강조된다.) 알 수 없는 어둠으로 두 사람을 감싸고 있기도 하다. ―로테 존슨

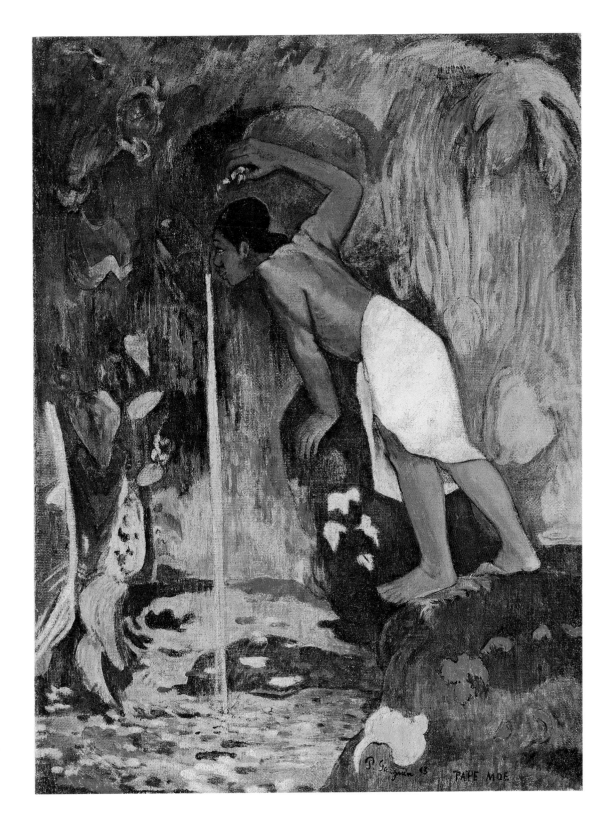

106
신비로운 물 Pape moe, 1893년
캔버스에 유채, 99×75cm
개인 소장

107
신비로운 물, 1894년
수채 모노타이프, 종이 크기: 26.9×15.5cm
파리 마르모탕 모네 미술관

108
부조 앙상블 신비로운 물 중에서 신비로운 물, 1894년
오크 나무를 조각하고 채색함, 65×55×5cm
코펜하겐 글립토테크 미술관

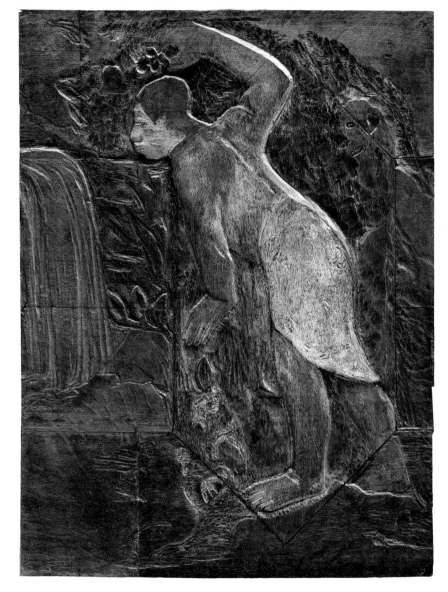

자신의 카누 옆에서 물을 마시는 어부 A Fisherman Drinking Beside His Canoe, 총 2단계 중 2단계, 1894년
목판화, 이미지 크기: 20.5×13.9cm
개인 소장, 미국

자신의 카누 옆에서 물을 마시는 어부, 총 2단계 중 2단계, 1894년
목판화, 이미지 크기: 20.5×13.8cm
개인 소장

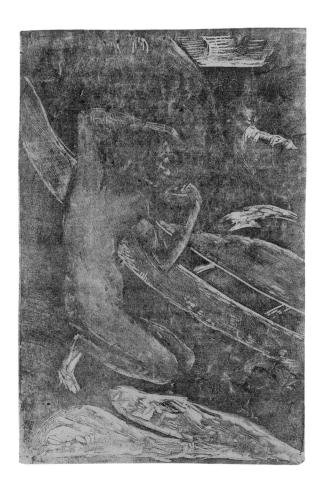

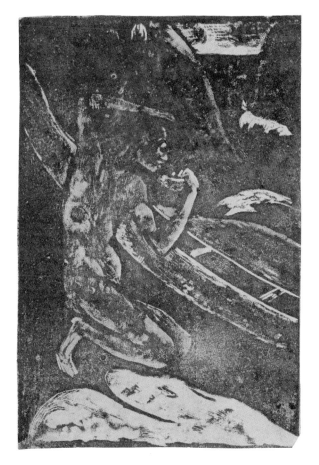

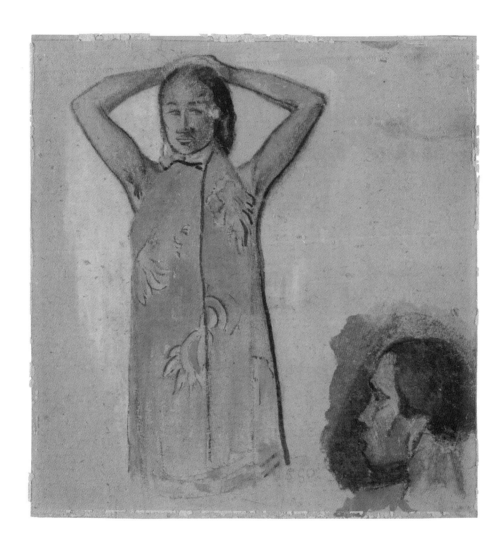

111
분홍색 파레우를 입은 타히티 소녀 Tahitian Girl in a Pink Pareu, 1894년
구아슈, 수채 물감, 잉크, 종이 크기: 24.4×23.5cm
뉴욕 현대미술관
윌리엄 S. 페일리 컬렉션

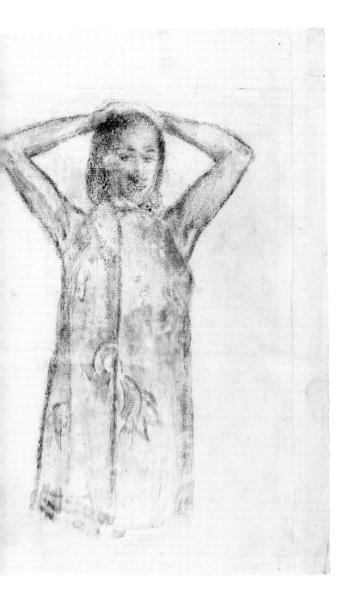

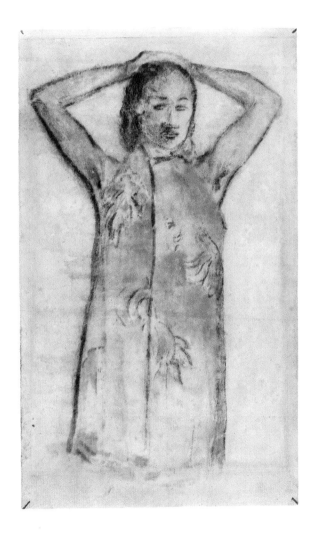

112
분홍색 파레우를 입은 타히티 소녀, 1894년
구아슈와 수채 모노타이프, 종이 크기: 27.5×26.6cm
시카고 미술관
월터 S. 브루스터 기증

113
분홍색 파레우를 입은 타히티 소녀, 1894년
구아슈와 수채 모노타이프, 종이 크기: 24.6×14.8cm
토론토 온타리오 미술관
빈센트 토벨이 부모 해롤드 토벨과 루스 토벨을 추모하며 기증

114
성모송 la orana Maria, 1894년
아연판화, 이미지 크기: 25.6×17.7cm
해머 박물관의 시각 예술을 위한 UCLA 그런월드 센터 컬렉션
익명 기증

115
성모송, 1894년
수채 모노타이프, 종이 크기: 43×14cm
암스테르담 레이크스 미술관 판화관

116
성모송, 1894년
수채 모노타이프, 종이 크기: 22.3×14.5cm
보스턴 미술관
W. G. 러셀 앨런 유증

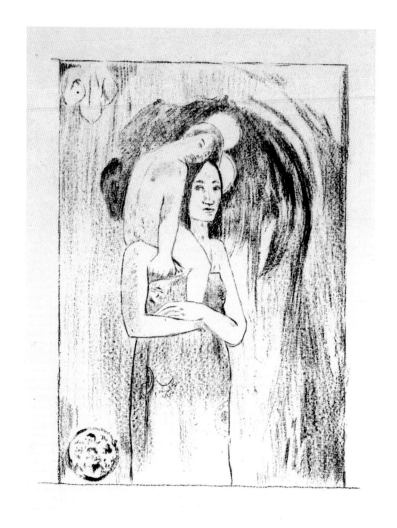

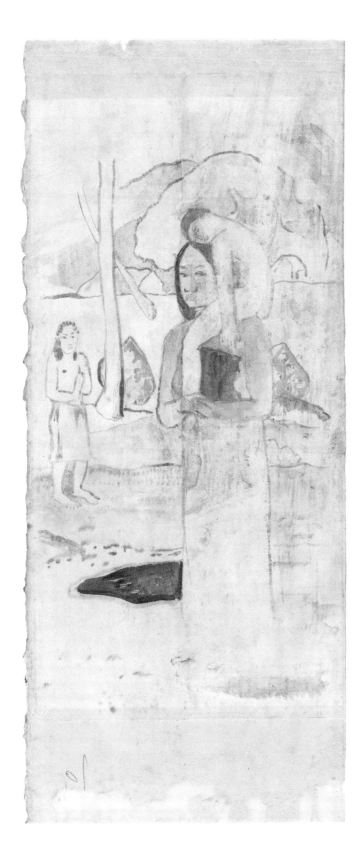

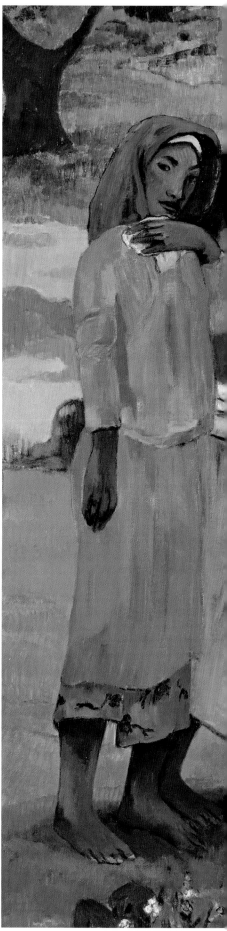

1895–1903

타히티 섬·히바오아 섬

회화, 목각, 목판화, 전사드로잉, 모노타이프

프리즈

지상 낙원 타히티에 부치는 고갱의 금빛 시, 〈타히티의 전원 풍경〉(1898년, 작품 117)에서 전형적으로 볼 수 있듯이, 서로 동떨어진 이미지들을 한데 모아 하나의 장면을 창조해내는 고갱의 기술은 《볼라르 연작》(1898~99년)이라고 불리는 목판화 시리즈의 작업 방식에 영향을 주었던 것 같다. 대부분 흑백으로 표현한 이 열네 종의 판화 작품에는 고갱이 이전 작품들에 표현한 적 있는 인물과 모티브가 담겨 있다. 브르타뉴에서 창작한 작품들에서(작품 123~25), 타히티 첫 체류기의 작품들에서(작품 127, 128), 두 번째 체류기의 작품들에서(작품 118, 120, 121, 131), 그리고 간혹 앞 두 시기의 작품들에서 한꺼번에(작품 119, 132, 133, 136) 인물과 모티브를 가져와 이 판화들 속에 담았다. 《볼라르 연작》의 목판 중 열 점은 가로 방향이며, 이 목판들로 찍어낸 목판화들은 서로 크기가 비슷하고 종이의 양쪽 가장자리 끝까지 이미지가 찍혀 있다. 학자들은 이 가로 작품들 중 일부는 나란히 놓아서 프리즈처럼 내러티브를 표현할 수 있을 것이라고 제안했는데, 이 작품들 다수의 가장자리를 두르고 있어 작품들을 모아놓으면 통일감이 느껴지게 하는 덩굴과 잎사귀들이 그 주장을 뒷받침해준다.

이 중 주제 면에서 가장 복잡한 것은 세 종류의 채색 판화이다. 그 중 하나인 〈거주지의 변화〉(작품 136)는 이리저리 거처를 옮겨 다니며 산 고갱 자신의 삶을 반영한 작품일 수 있다. 또, 종종 섬에서 섬으로, 그리고 흔히 공동 육아를 하는 문화로 인해 가족에서 가족으로 삶의 터전을 옮기는 마오리인들의 이동적인 삶을 상징한 것일 수도 있다. 또한 이 작품은 또 다른 채색 판화 〈사랑에 빠지라 그러면 행복할 것이다〉(작품 137)와 함께 묶여 욕망, 풍요, 낙원을 상기시키는 한 쌍의 작품으로 읽을 수 있다. 〈사랑에 빠지라 그러면 행복할 것이다〉는 그 육욕적인 표제 경구나 일부분의 표현이 고갱이 거의 10년 전에 조각한 나무 판(작품 135)과 같다. 이 목판 작품에 관해 고갱은 이렇게 묘사한 적이 있다 "나를 닮은 괴물이 벌거벗은 여인의 손을 잡고 있다. (…) 위에는 바빌론 같은 한 마을이 있고 아래에는 (…) 미대륙 원주민들의 사악한 행위를 예언하는 듯한 동물인 여우가 있

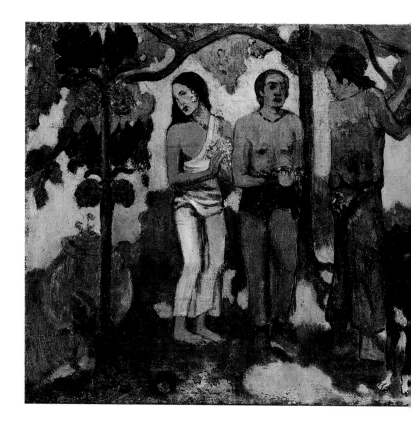

다."* 그리고 세 번째 채색 판화는 〈신〉(작품 133)이다. 여기서 고갱은 1891년에서 1894년 사이에 탄생시킨 타히티의 성모자상 모티브(예: 작품 114~16)를 표현하였다. 성모자상에 절하는 숭배자의 모습은 이미지 윗부분의 거대한 아치 아래에 옆얼굴이 반복되어 있기도 한데, 고갱이 1894년에 조소로 표현한 야만적 여신 〈오비리〉(작품 99)를 연상시킨다. 또, 숭배자의 자세는 이후 1901년에서 1902년 사이에 만들어진 나무판 작품(작품 134)에서 성적인 이미지로 괴기스럽게 표현된 여성과 유사해 보인다. 〈신〉에는 그 외에도 (예수 부활의 상징인) 공작, 뱀의 모습이 보이고, (보로부두르의 조소 프리즈 속 인물을 바탕으로 만들어낸) 서 있는 여성의 모습은 〈타히티의 전원 풍경〉의 왼쪽과 《볼라르 연작》인 〈에우로페의 강간〉(작품 131)에서도 찾아볼 수 있다.

　－스타 피규라

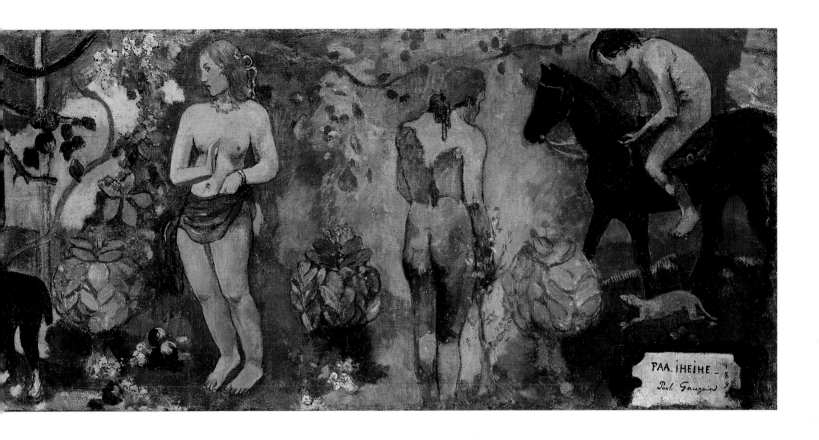

117
타히티의 전원 풍경 Faa iheihe, 1898년
캔버스에 유채, 54×169.5cm
런던 테이트 모던 갤러리
두빈 경 기증

* 고갱이 빈센트 반 고흐에게 1889년 11월에 보낸 편지. 더글러스 쿠퍼가 엮은 《Paul
Gauguin: 45 lettres à Vincent, Théo et Jo van Gogh》(The Hague, Netherlands: Staat-
suitgeverij: Lausanne: Bibliothèque des Arts, 1983)의 285쪽.

118
귀족 여인—피로함, 또는 망고와 여인—피로함 Te arii
vahine—O poi
《볼라르 연작》, 1898년
목판화, 이미지 크기: 16.2×29.2cm
개인 소장

119
여인들, 동물들, 나뭇잎 Femmes, animaux et feuillages,
총 2단계 중 2단계
《볼라르 연작》, 1898년
목판화, 이미지 크기: 16.4×30.4cm
개인 소장

120
바나나를 메고 가는 타히티인 Le Porteur de feï,
총 2단계 중 2단계
《볼라르 연작》, 1898~99년
목판화, 이미지 크기: 16.2×28.2cm
개인 소장

121
뿔 달린 악마의 머리가 있는 판화 Planche au diable cornu
《볼라르 연작》, 1898~99년
목판화, 이미지 크기: 22.7×29.4cm
개인 소장

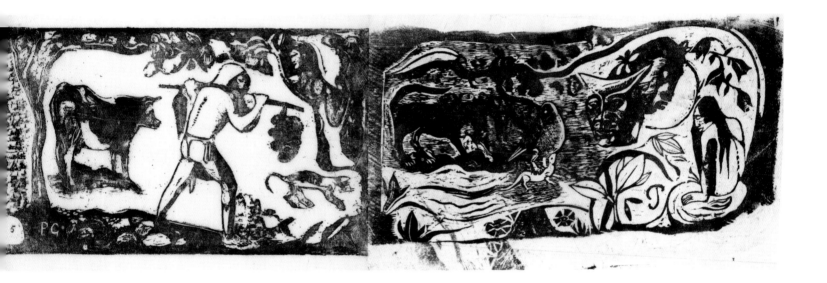

122
브르타뉴 길가의 제단 Le Calvaire Breton, 1898~99년
목판, 16×24.9cm
파리 소재 프랑스 국립도서관

123
브르타뉴 길가의 제단
《볼라르 연작》, 1898~99년
목판화, 이미지 크기: 15.1×22.6cm
개인 소장

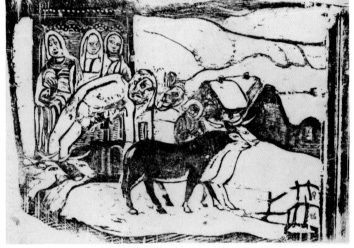

124
황소 수레 Le Char à boeufs
《볼라르 연작》, 1898~99년
목판화, 이미지 크기: 20×30cm
개인 소장

125
인간의 고통 Misères humaines
《볼라르 연작》, 1898~99년
목판화, 이미지 크기: 19×30cm
개인 소장

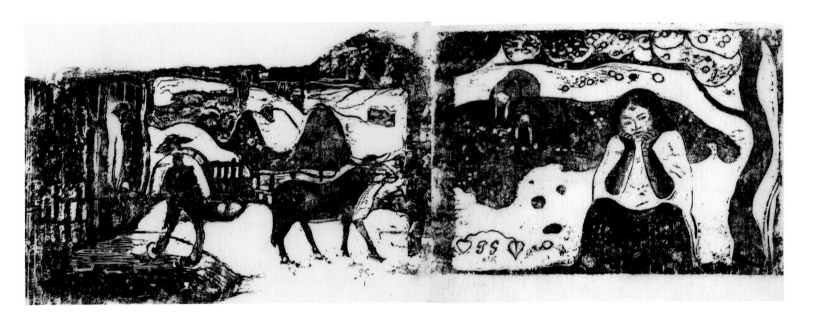

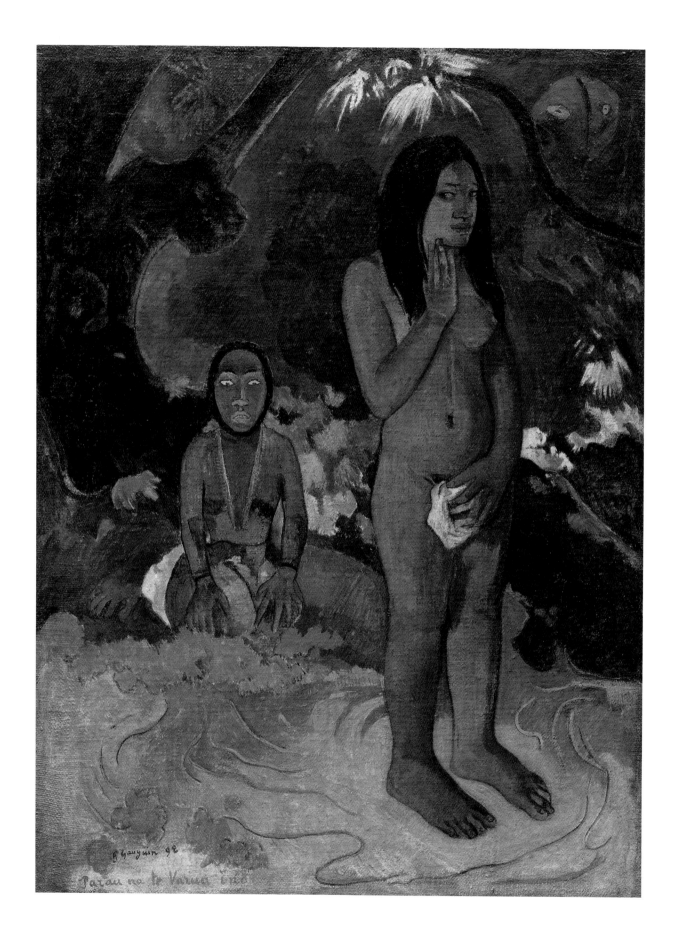

126
악마의 말 Parau na te varua ino, 1892년
캔버스에 유채, 91.7×68.5cm
워싱턴 국립박물관
마리 N. 해리먼을 추모하며 W. 애버렐 해리먼 재단 기증

127
이브 Eve, 총 2단계 중 2단계
《볼라르 연작》, 1898~99년
목판화, 이미지 크기: 30×22.6cm
개인 소장

128
타히티 오두막의 내부 Intérieur de case
《볼라르 연작》, 1898~99년
목판화, 이미지 크기: 11×21cm
개인 소장

129
부처 Bouddha
《볼라르 연작》, 1898~99년
목판화, 이미지 크기: 30.3×22.8cm
개인 소장

130
에우로페의 강간 L'Enlèvement d'Europe, 1898~99년
목판, 24×23×4cm
보스턴 미술관
해리엇 오티스 크러프트 기금

131
에우로페의 강간
《볼라르 연작》, 1898~99년
목판화, 이미지 크기: 23.5×22.8cm
개인 소장

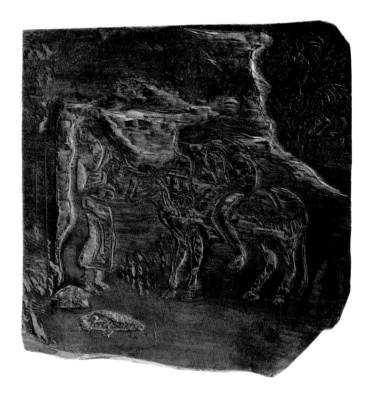

132
신 Te atua 총 2단계 중 2단계
《볼라르 연작》, 1899년
목판화, 이미지 크기: 24×22.4cm
개인 소장

133
신, 총 2단계 중 1단계와 2단계
《볼라르 연작》, 1899년
목판화, 이미지 크기: 22.5×20.1cm
워싱턴 국립미술관
로젠월드 컬렉션

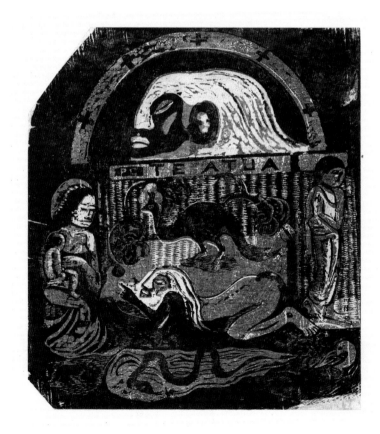

134
식사를 위한 집 Te fare amu 1901~1902년
나무를 조각하고 채색함, 24.8×147.7cm
헨리 펄먼과 로즈 펄먼 컬렉션
뉴저지 프린스턴 대학교 미술관에 장기 대여

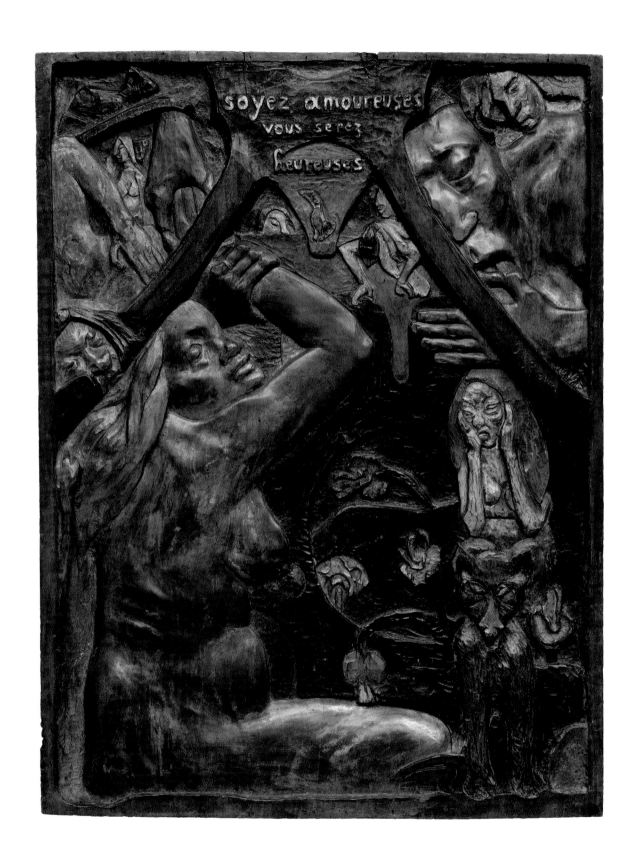

135
**사랑에 빠지라 그러면 행복할 것이다 Soyez amoureuses
vous serez heureuses, 1889년**
라임 나무를 조각하고 채색함, 95×72×6.4cm
보스턴 미술관
아서 트레이시 캐벗 기금

136
**거주지의 변화 Changement de résidence, 총 2단계 중
1단계와 2단계**
《볼라르 연작》, 1899년
목판화, 이미지 크기: 15.6×29.9cm
개인 소장

137
**사랑에 빠지라 그러면 행복할 것이다, 총 2단계 중
1단계와 2단계**
《볼라르 연작》, 1898년
목판화, 이미지 크기: 16×26.2cm
개인 소장

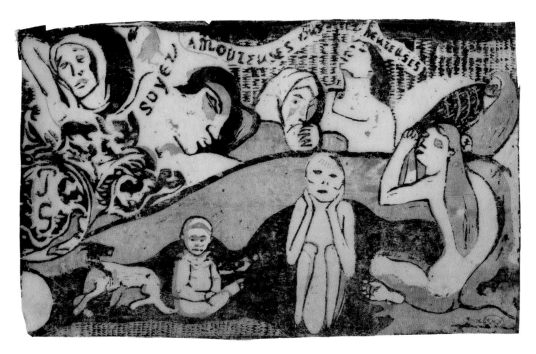

138

**서 있는 두 타히티 여인 Two Standing Tahitian Women,
1894년**

종이에 받친 수채 모노타이프, 종이 크기: 30.3×23.3cm

런던의 영국 박물관

영국 정부가 상속세 대신 받아서 영국 박물관에 배치함

139

서 있는 두 타히티 여인, 1894년

수채 모노타이프, 종이 크기: 18.5×14.5cm

개인 소장

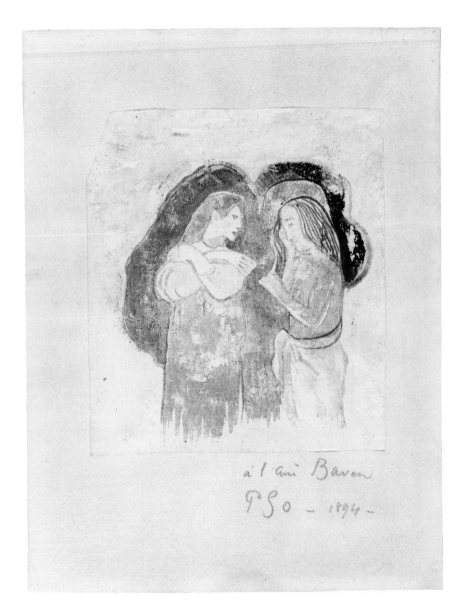

평화와 전쟁 La Paix et la guerre, 1901년
미로 나무를 조각하고 채색함, 29.5×66×4cm
파리 오르세 미술관

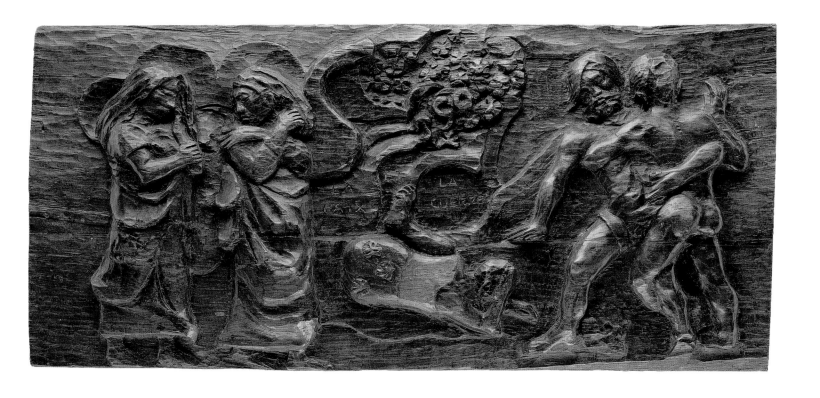

〈미소〉와 판화 실험

1899년에 고갱은 〈미소: 진지한 신문〉의 첫 호를 발간하였다. 고갱이 직접 글을 쓰고 삽화를 그리고 인쇄, 출판을 한 풍자적인 신문이다. 〈미소〉는 타히티를 지배하는 부패한 식민 정부와 그들이 그곳 원주민들에게 끼치는 해로운 영향에 관한 고갱의 경멸을 표출할 수 있는 통로였다. 원래는 주간 신문으로 기획하였지만 결국은 1900년 4월까지 아홉 호의 월간지로 발행되었나(한 호가 4쪽에서 6쪽으로 구성되어 있다). 5호에서 7호까지는 〈미소: 사악한 신문〉이라는 제목으로 발행되었고, 마지막 두 호는 단순히 〈미소〉라는 제목을 달았다. 각 호마다 약 30부를 인쇄하기 위해 고갱은 에디슨 등사기라고 알려진 초기의 복사기를 이용했는데, 고갱이 손으로 쓴 글을 가느다란 바늘이 든 전자 펜이 뚫어서 종이 스텐실 형태로 만들어주고, 그 스텐실 위에 잉크가 발리면서 기계의 평판을 통과하는 빈 종이 위에 원본의 글을 그대로 옮겨주었다.

초기의 이 신문들을 보면 고갱이 이 등사기를 이용해 담은 작은 스케치 삽화를 볼 수 있고, 네 번째 호(작품 141)에서는 등사 과정을 마친 신문에다 시선을 사로잡는 첫머리 장식 이미지를 목판화로 찍기 시작했다. 이 장식 이미지들은 종종 고갱의 전작 속 모티브를 연상시켰다. 예를 들면, 1900년 2월호(작품 142)의 장식 이미지에는 절을 하는 인물의 모습이 보이는데, 고갱이 그로부터 얼마 전 작업한 목판화 〈신〉(1899년, 작품 132, 133)에 나오는 인물을 닮았다. (그리고 나중에 부조 〈식사를 위한 집〉[1901~1902년경, 작품 134]에 조각된 기이한 캐릭터도 이들과 닮았다.) 1900년 2월호의 다른 신문에는, 다른 세부 표현과 더불어 타히티 짐꾼의 모습이 있는 첫머리 장식 이미지가 찍혀 있다.

(고갱은 〈미소〉를 위해 총 열여덟 장의 목판화에 이미지를 조각했고, 그것으로 때로는 같은 호의 신문에도 서로 다른 목판화를 찍었다.) 그 짐꾼은 《노아 노아(향기)》(1893~94년, 작품 23~26) 목판화와 〈바나나를 메고 가는 타히티인〉(1898~99년, 작품 120)을 포함한 다양한 작품 속 중심인물의 모습을 닮았다.

고갱의 〈미소〉 첫머리 장식 이미지는 목판화라는 기법에 대한 고갱의 마지막 열정을 보여준다. 에디슨 등사기 인쇄를 경험한 것이나, 아마도 고갱이 알고 있었을 먹지 복사 기법(당시 상업적으로 많이 사용되었다) 등이 기반이 되어 고갱은 1899년에 유채 전사 드로잉 기법을 개발했고, 이어지는 3년 동안 그 기법을 계속해서 탐구해나갔다. 이 새로운 표현 기법으로 그가 처음 시도한 작업들은 아마도 〈팔, 다리, 머리 습작〉(1899~1902년, 작품 146) 같은 스케치였을 것이다. 〈그 개를 조심하라〉(1899~1900년, 작품 144)라는 작품은 고갱이 이 유채 전사 드로잉 기법을 이용해 표현한 냉소적인 이미지로, 잠든 것이 분명해 보이는 타히티 식민지 총독의 발치에 고갱의 얼굴을 한 한 마리의 개가 금방이라도 덤벼들 듯 앉아 있다. 이 작품의 위쪽에는 〈미소〉에서 첫머리 장식 이미지로 사용한 목판화가 찍혀 있어 풍자적인 면모를 좀 더 확연하게 드러낸다. 고갱은 자신이 그린 선의 질감을 변화시키고 창작의 과정에 우연의 요소를 불러오는 전사 드로잉이라는 이 새로운 기법에 매료되었다. 그는 이 기법을 이용하여 스케치 같은 작은 작품에서부터 규모가 크고 완성도 높은 작품까지, 다양한 작품들을 만들어냈다. ─로테 존슨

141

미소: 진지한 신문 Le Sourire: Journal sérieux, 1899년 11월

등사판으로 인쇄하고 목판화로 삽화를 넣은 신문,

지면 크기: 37.7×25.7cm

개인 소장, 미국

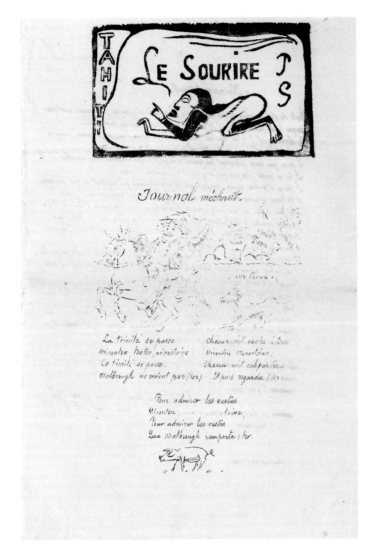

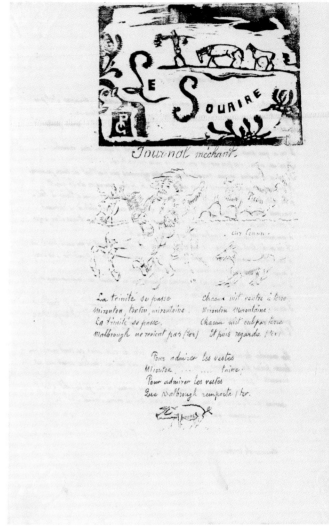

142
**미소: 사악한 신문 Le Sourire: Journal méchant,
1900년 2월**
등사판으로 인쇄하고 목판화로 삽화를 넣은 신문,
지면 크기: 37.7×25.7cm
개인 소장, 미국

143
미소: 사악한 신문, 1900년 2월
등사판으로 인쇄하고 목판화로 삽화를 넣은 신문,
지면 크기: 37.7×25.7cm
개인 소장, 미국

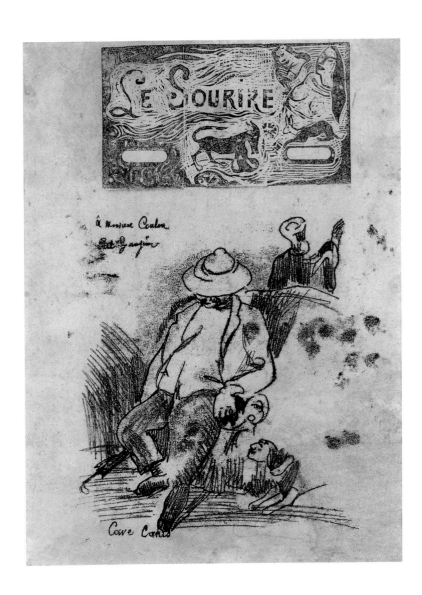

144
여우, 두 여인의 흉상, 토끼, 감시견(그 개를 조심하라)
Fox, Busts of Two Women, and a Rabbit and Cave Canis
(Beware of the Dog), 1899~1900년
목판화와 유채 전사 드로잉, 종이 크기: 39.5×29.8cm
개인 소장

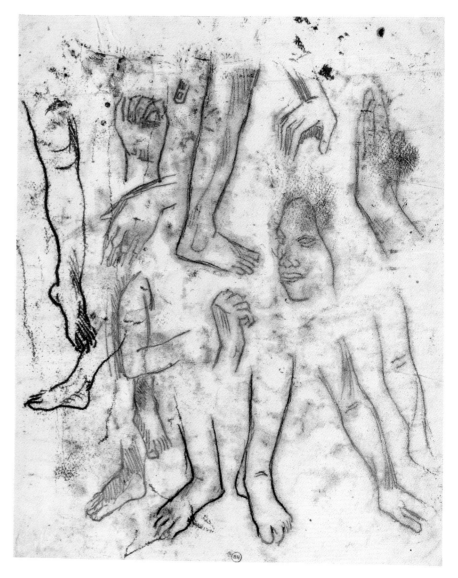

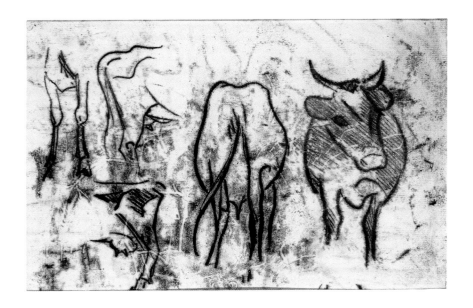

147
젖소 습작 Studies of Cows, 1901~1902년
유채 전사 드로잉, 종이 크기: 15.5×24.9cm
파리 소재 프랑스 국립도서관

148
동물 습작 Animal Studies, 1901~1902년
유채 전사 드로잉, 종이 크기: 31.9×25.1cm
워싱턴 국립미술관
로젠월드 컬렉션

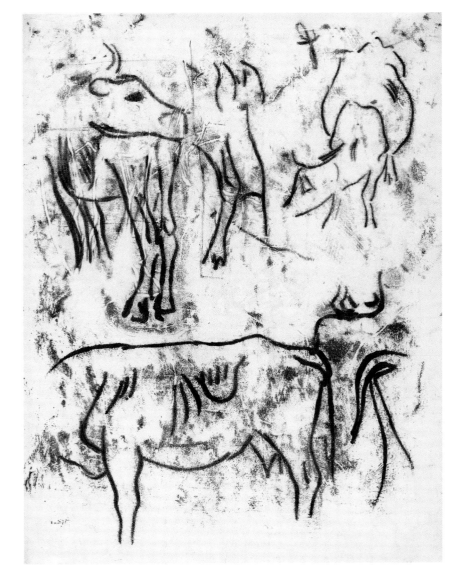

예수의 탄생

모호하고 개인적인 열정이 반영된 종교적 상징의 표현을 고갱의 작품 곳곳에서 찾아볼 수 있다. 천주교 신자로 자란 고갱은 천주교 교리와 성직자 체계에서 자신이 위선이라고 판단한 것들을 경멸하였으나, 그럼에도 성서의 원형에서 의미 찾기를 멈추지 않았다. 여러 측면에서, 그의 잦은 이동의 삶은 영적인 깨달음에 관한, 그리고 궁극적으로 세상 종교들의 보편성에 관한 탐구로 읽을 수 있다. 이러한 탐구가 반영된 그의 작품들에서는 폴리네시아를 배경으로 기독교적 주제를 표현하려는 시도가 자주 보인다. 또한 기독교, 불교, 힌두교 등 여러 다른 종교의 요소를 한 작품 안에서 융합하려는 시도도 종종 이루어졌다.

타히티와 마르키즈제도에서 보낸 생의 마지막 시기에 고갱은 예수의 탄생을 묘사하는 여러 이미지를 창작했다. 1896년 회화 〈예수의 탄생〉(작품 149)은 폴리네시아를 배경으로 예수 탄생의 이야기를 표현한 작품으로, 아이를 낳은 후 누워 있는 어머니에게 초점을 맞추고 있다. 아름답게 조각된 침대 위 그녀 주위 이불에는 금빛 후광이 드리워져 있고, 가슴에 한 손을 올린 채 아무렇게나 드러누워 있는 이 타히티의 성모 마리아는 모호한 성적 매력을 발한다. 배경의 오른쪽에 있는 (19세기 풍속화가 옥타브 타세르트의 한 회화에서 빌려온) 몇 마리의 소는 성서의 여물통을 떠올리게 한다. 소는 당시 타히티에 드물었고, 타히티인들은 전통적으로 침대를 사용하지 않았다. 침대 뒤에는 머리 주변의 후광으로 예수임을 알 수 있는 갓 태어난 아기가 어느 여인의 품에 안겨 있는데, 그 여인의 옆얼굴은 고갱의 이전 유화 작품 〈귀신이 보고 있다〉(1892년, 작품 61) 속 불길한 귀신의 모습을 닮았다. 이 인물은 이 아기의 운명에 의문을 갖게 한다. 실제로 초록색 날개를 단 천사가 마치 귀신의 품에서 아이를 빼앗으려는 듯 뒤에서 바라보고 있다.

1901년에서 1902년 사이에, 고갱은 적어도 다섯 점의 일련의 유채 전사 드로잉에서 예수의 탄생이라는 주제를 다시 표현하였고, 그 중 네 점이 이 책에 담겨 있다(작품 150-52). 이 중 두 작품은 고갱이 1897년부터 쓰기 시작한 논문 〈천주교와 현대적 사고〉의 원고 앞뒤 표지에 사용하기 위해 만들어진 것이다(작품 152). 이 논문에는 천주교 교회의 권력에 반대하는 의견과 종교의 기원과 비교 종교학에 관한 생각, 그가 매춘의 한 형태로 본 결혼으로부터 여성을 해방시키는 일에 관한 그의 견해가 확고히 담겨 있다. 이 원고의 커버를 위해 작업한 두 점의 유채 전사 드로잉은 같은 시기에 작업한 두 전사 드로잉, 〈작업실의 여인들과 천사들〉(1901~1902년, 작품 150)과 〈예수의 탄생〉(1902년, 작품 151) 속 모티브들의 혼합물이다. 앞표지를 위해 고갱은 〈작업실의 여인들과 천사들〉 속 나신의 여인 네 명과 과일 접시를 들고 시중을 드는 남자 한 명을 가져왔다. 이 남성, 그리고 여성들 중 세 명은 또한 〈예수의 탄생〉 왼쪽에 반전된 이미지로 표현되어 있다. 〈작업실의 여인들과 천사들〉에나 이 논문의 앞표지 그림에나 어린 예수의 모습은 보이지 않는다. 이 장면들은 더는 확연한 종교적 이미지가 아니고, 그 분위기는 여성 모델들이 반라의 모습으로 화가 또는 고객에게 포즈를 취하는 화가의 작업실, 또는 심지어 사창가를 연상시킨다. 〈작업실의 여인들과 천사들〉의 윗부분에는 날개를 단 천사 같기도 한 두 명의 모습이 보이고, 이들의 왼쪽에는 눈앞의 광경을 살펴보는 듯한 젊은 남성이 있다. 이 세 명은 논문 원고 뒤표지의 그림 속에도 있는데, 여기에서 이들의 시선이 닿는 곳에는 후광이 비치는 성모 마리아와 어린 예수, 여성 간호사, 요셉에 해당할 수도 있는 유령 같은 남성으로 이루어진 좀 더 전통적인 예수 탄생의 장면이 있다. 성인들과 속인들을 동시에 담고 있는 듯한 이 유사 성탄도들을, 고갱은 전사 드로잉 기법으로 얻은 질감의 효과를 이용해 모호함으로 뒤덮었다. ─로테 존슨

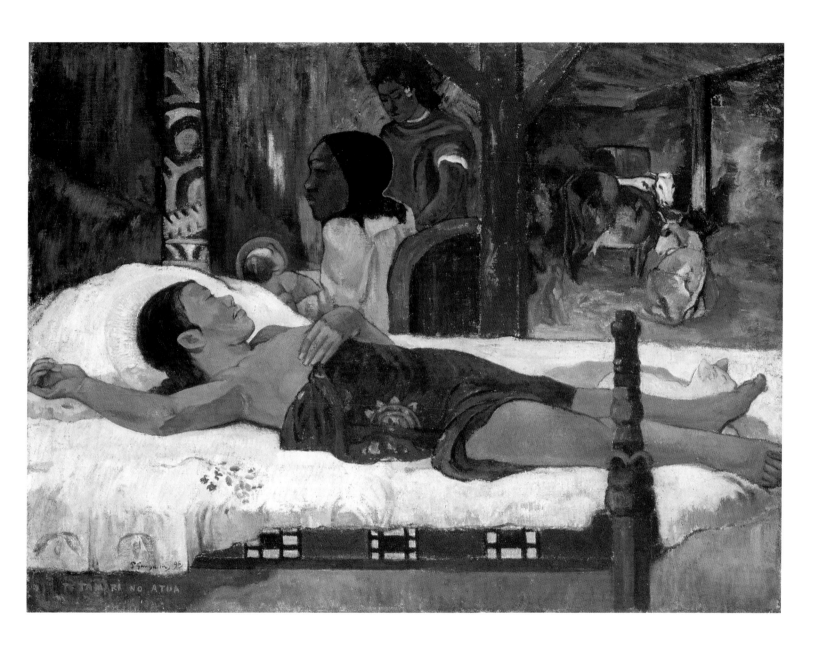

작업실의 여인들과 천사들 Women and Angels in a Studio, 1901~1902년
유채 전사 드로잉, 종이 크기: 52.4×47.6cm
개인 소장

예수의 탄생, 1902년
유채 전사 드로잉, 종이 크기: 22.5×22.5cm
파리 캐 브랑리 미술관
뤼시앵 볼라르 기증

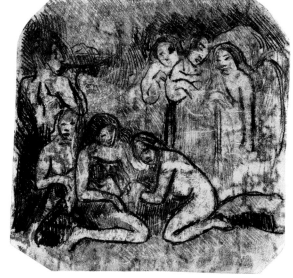

152
천주교와 현대적 사고 Esprit moderne et le Catholicisme, 1902년
두 점의 유채 전사 드로잉으로 된 원고 표지(앞뒷면),
표지 크기(책을 덮었을 때): 32.1×17.9×2.1cm
세인트 루이스 미술관
빈센트 L. 프라이스 2세가 부모 마거릿 L. 프라이스와
빈센트 L. 프라이스를 추모하며 기증

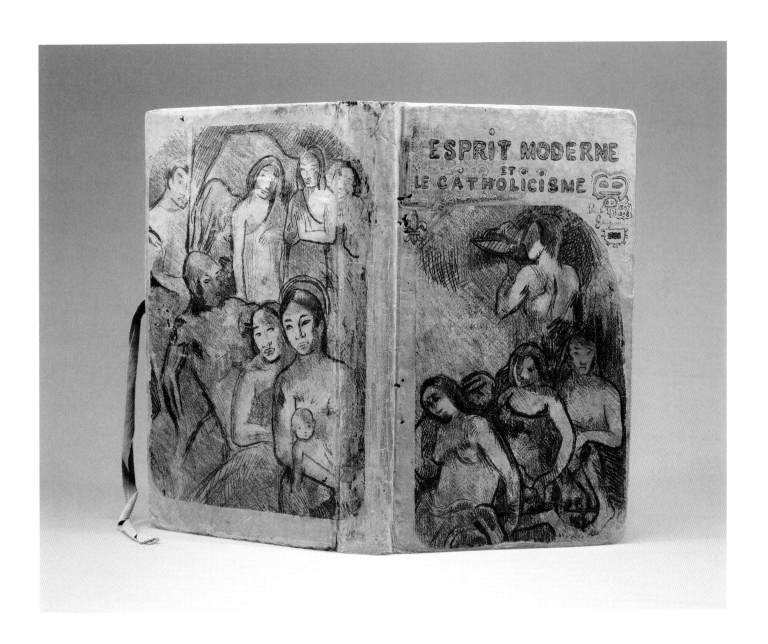

악령

귀신을 만난 타히티 여성이라는 주제는 강렬한 인상을 주며 고갱의 작품 세계에 반복해서 나타난다. 처음 나타난 것은 1892년 작 회화 〈귀신이 보고 있다〉(작품 61)와 〈악마의 속삭임〉(작품 126)에서였고 그 주제가 가장 강렬하게 재탄생된 것은 아마도 1900년경에 창작되고 각기 〈악령과 함께 있는 타히티 여인〉(작품 154~56)이라는 제목으로 알려진 세 점의 기념비적인 유채 전사 드로잉에서였을 것이다. 이 세 점의 전사 드로잉 중 두 점에 등장하는 귀신의 모습은 고갱이 그 시기로부터 몇 년 전에 조각한 목조 〈뿔 달린 두상〉(1895~97년, 작품 153)을 기반으로 하고 있다. 거의 실제 사람 머리 크기에 가깝게 조각된 이 작품은 고갱의 상상으로 만들어낸 것이면서 부분적으로는 폴리네시아 신화의 이미지가 반영되어 있고, 때로는 야만적인 자화상으로 여겨지기도 한다. 스스로를 야만적 존재라 칭했던 고갱이 바로 그러한 존재로서 자신을 표현한 작품이라고 말이다. 나무에 원래 있는 옹이들이 이 작품에 유기적인 느낌을 주고, 잘 연마되어 광택이 나는 표면이나 장식적인 받침대와는 부조화를 이루는 듯하다. 1898년에서 1899년 사이에 고갱은 이 두상을 닮은 형상을 목판화 〈뿔 달린 악마의 머리가 있는 판화〉(작품 121)에 담았다. 그로부터 1년 정도 후에 그는 그 두상을 기반으로 앞서 언급한 두 전사 드로잉 속 귀신의 모습을 그렸다. 한 작품에서는 유령 같은 괴물(작품 154)이고 다른 한 작품에서는 반인반수(작품 155)의 모습이다. 각 작품 속에는 맨가슴을 드러낸 한 여성이 있고 그 뒤에 이 귀신이 나타나 있다. 첫 번째 〈악령과 함께 있는 타히티 여인〉에서는 기대어 누워 있는 여인이 머리의 한쪽 옆으로 부채를 들고 있는데, 이 자세는 자신의 1896년 작인 한 회화(이 작품 자체도 루카스 크라나흐 2세Lucas Cranach the Younger가 1537년경에 그린 유명한 유화 〈누워 있는 다이애나Diana Reclining〉를 기반으로 그렸다.)와 1898년 작 목판화(작품 118)를 비롯한 몇몇 자신의 전작 속 인물의 자세를 모방한 것이다. 두 번째 〈악령과 함께 있는 타히티 여인〉에서 고갱은 자신이 가지고 있던, 뱀 같은 구슬 장식 목걸이를 한 어린 통가 소녀의 사진을 모방하여 여인의 모습을 표현하였다. 위로 솟은 짧은 머리카락과 늘어뜨린 수술은 통가 전통에서 생애 첫 성교를 하기 전의 소녀가 지니는 표식이다. 성교 후 그 수술을 잘라 상대 남성에게 준다.* 세 번째 〈악령과 함께 있는 타히티 여인〉에서 여성과 함께 있는 것은 야수가 아니라 옆모습으로 보이는 사람의 머리이고, 마치 유령이나 환상처럼 그 여성의 뒤에 떠 있다. 이 세 작품 속 여성은 모두 알쏭달쏭하고 거의 가수(假睡) 상태인 듯한 얼굴로 먼 곳을 응시하고 있어서, 곁에 있는 귀신과의 관계가 모호하다. 그 여성이 귀신의 존재를 알고 있는지도 불분명하고, 알고 있다면 그 존재를 두려워하는지 욕망하는지도 불분명하다. 이 세 작품은 고갱이 1900년 3월에 타히티에서 창작한 후 파리에 있는 미술상 앙브루아즈 볼라르에게 보낸 열 점의 주요한 유성 전사 드로잉에 포함되었다고 알려져 있으며, 당시 고갱이 갓 개발한 전사 드로잉 기법에 대한 급진적 실험을 전형적으로 보여준다. 작품의 뒷면verso에서 볼 수 있듯이 고갱은 끝이 뾰족한 흑연 연필을 사용하여 그 인물들의 윤곽을 그렸고 연한 푸른색 연필로 명암을 표현했다. 유령 같은 인간의 머리가 떠 있는 작품에서는 드로잉 후 뒷면에 기름을 한 겹 발랐는데, 이는 앞면recto의 이미지에 발광 효과를 주기 위해서였던 것으로 보인다. 이처럼 양면을 지닌 이 전사 드로잉 작품들은 뒷면에 하는 섬세한 드로잉의 과정을 통해 앞면에 으스스하고 몽롱한 이미지를 전사해냈다. ㅡ로테 존슨

* 린다 제섭이 엮은 《Antimodernism and Artistic Experience: Policing the Boundaries of Modernity》(Toronto: University of Toronto Press, 2001), 62쪽에 실린 엘리자베스 C. 차일즈의 글 〈The Colonial Lens: Gauguin, Primitivism, and Photography in the Fin de siècle〉 참조.

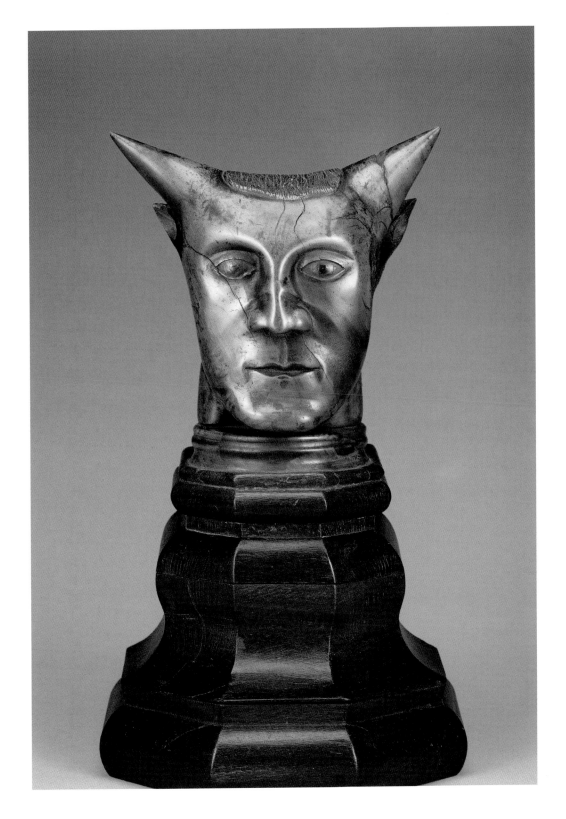

악령과 함께 있는 타히티 여인 Tahitian Woman with Evil Spirit, 1900년경
뒷면(왼쪽): 흑연과 파란색의 연필, 앞면(오른쪽): 유채 전사 드로잉,
종이 크기(책에는 가장자리가 잘려서 수록): 64.1×51.6cm
개인 소장

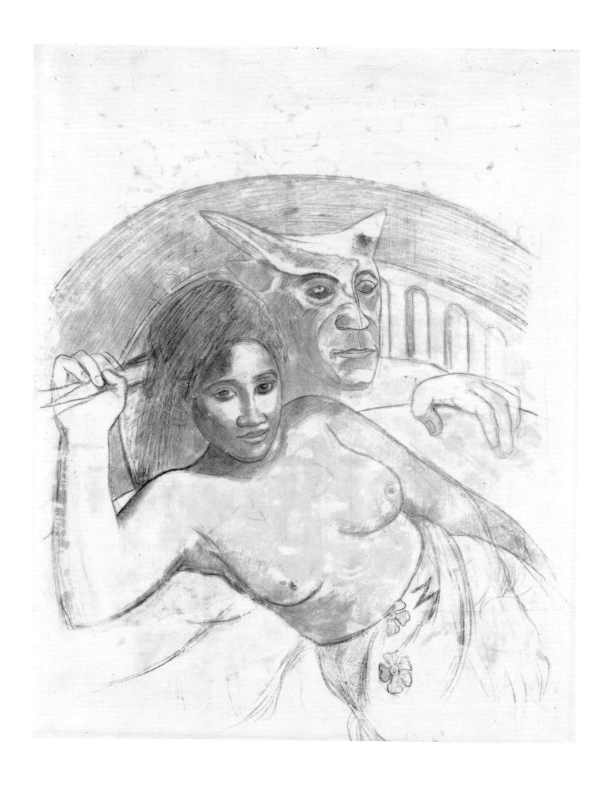

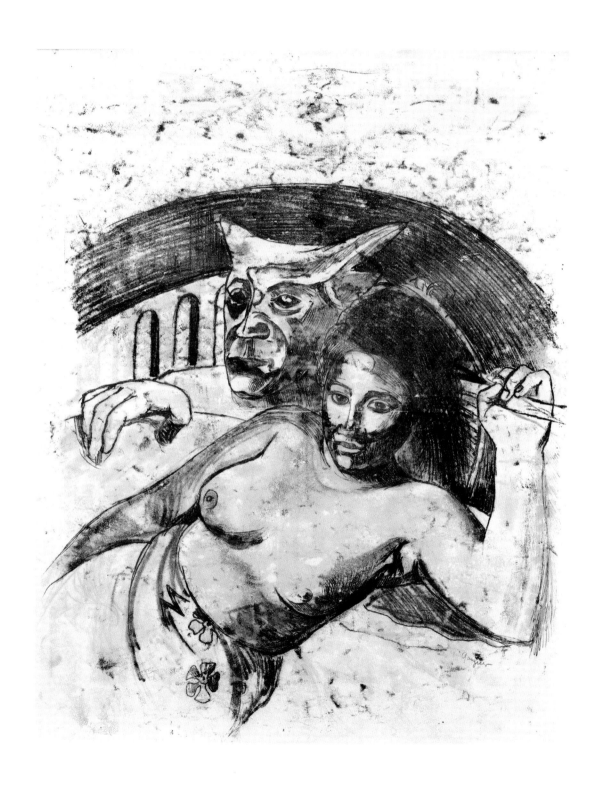

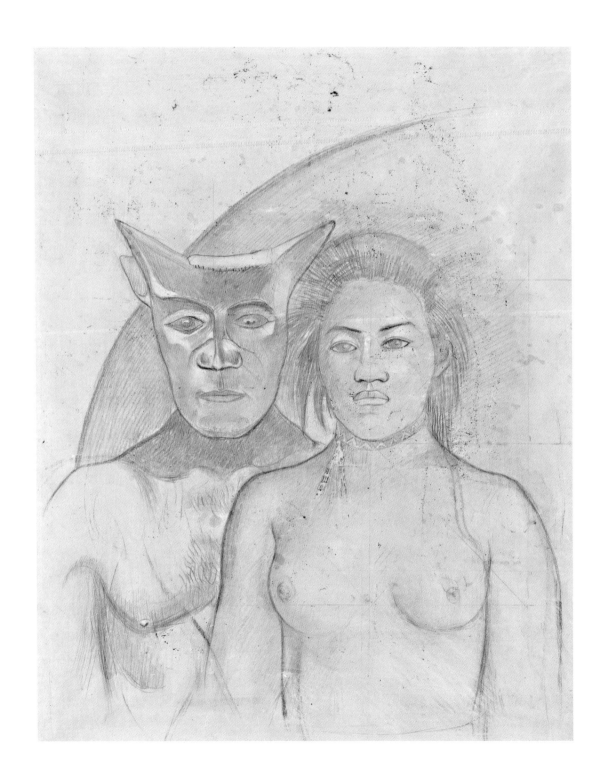

155
악령과 함께 있는 타히티 여인, 1900년경
뒷면(왼쪽): 흑연과 파란색의 연필,
앞면(오른쪽): 유채 전사 드로잉,
종이 크기(책에는 가장자리가 잘려서 수록): 65×46cm
뉴욕 현대미술관
이사진과 후원자들의 지원금으로 취득

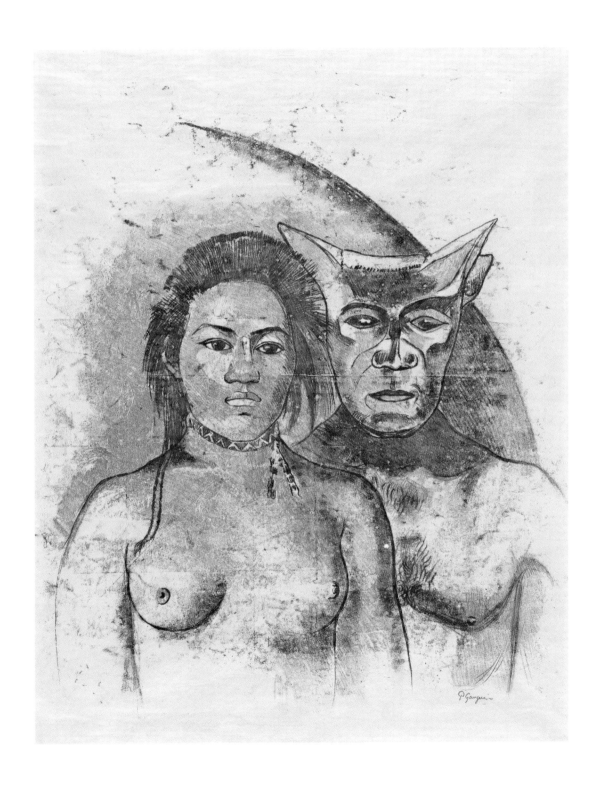

156

악령과 함께 있는 타히티 여인, 1900년경

뒷면(왼쪽): 흑연, 파란색 연필, 갈색 유성 물감,

앞면(오른쪽): 유채 전사 드로잉,

종이 크기(책에는 가장자리가 잘려서 수록): 63.8×51.2cm

프랑크푸르트 암 마인 슈테델 미술관

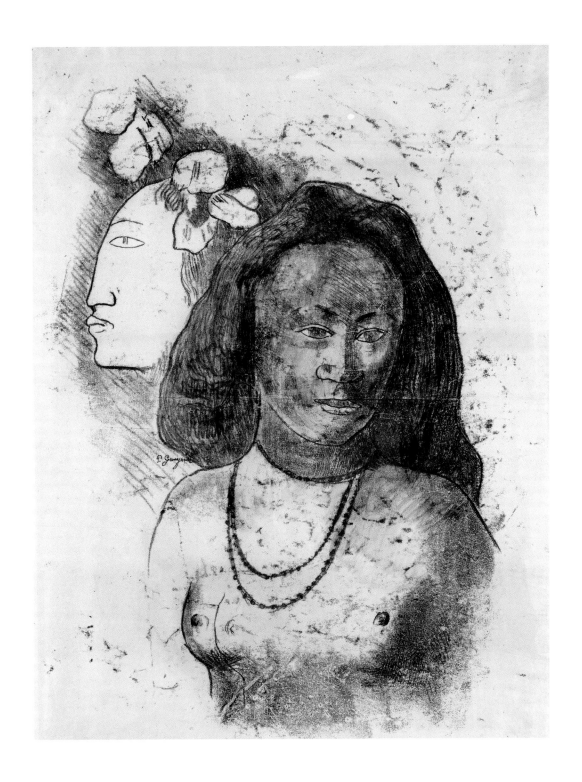

초상화

1899년에서 1902년 사이에 고갱은 폴리네시아 여성들의 평화롭고 '이국적인' 아름다움에 초점을 맞춘 여러 개의 1인 초상화와 2인 초상화를 창작했다. 이 작품들은 인물을 내러티브나 우화의 캐릭터로 묘사하던 고갱의 초기 타히티 작품과는 대조를 이룬다. 자신의 작품을 맡겼던 파리의 미술상 앙브루아즈 볼라르와 1900년 3월, 매달 돈을 지급받는 대신 판매가 될 만한 회화 작품을 꾸준히 창작한다는 계약을 맺은 고갱은 프랑스 미술 시장의 취향에 맞추기 위한 의식적인 노력을 한 경우가 많았다. 이 초상화 작품들 속 여성은 모두 차분해 보이는 모습에, 부드러운 눈썹, 폭이 넓은 코, 두툼한 입술 등 비슷한 외모 특징을 지녔다. 이들 중 실제 모델이 밝혀진 것은 몇 작품에 지나지 않지만, 고갱이 표현한 여인들은 그가 타히티와 마르키즈제도에서 만난 애인들과 지인들이었으리라고 종종 추측된다. 그러나 몇몇 초상화 작품들은 실제 모델 없이 상상 속의 이상을 구체화한 이미지로 보인다.

〈부채를 든 여인〉(1902년, 작품 157), 〈두 타히티 여인〉(1899년, 작품 164), 〈두 여인〉(1902년, 작품 167) 같은 회화 작품들에서 고갱은 보석 색조(파란색 계열, 청자색 계열, 자주색 계열)를 사용하여 여인들의 금빛 도는 갈색 피부와 대조를 이루게 하고, 유혹적으로 느껴지는 어스레한 분위기를 표현하였다. 과일과 꽃은 남성을 만날 수 있고 아이를 낳을 수 있다는 성적인 상징으로서 포함되어 있다. 〈두 타히티 여인〉 속 여인들의 자세는 보로부두르 사원의 조소 프리즈 속 인물의 자세를 모방한 것이지만 (고갱은 이 자세들을 이미 〈타히티의 전원 풍경〉[1898년, 작품 117]에 사용하기도 했다.) 이 여인들의 모습에 고전적 관점의 여성성을 뚜렷이 부여하고자 하였다. 그들의 자세나 차분한 표정은 안정감과 우아함을 표현하고, 그들의 몸에는 토가toga 유형의 드레스(타히티와 마르키즈제도 사람들은 입지 않았던 의복 형태이다.)가 걸쳐져 있다.

이 시기에 종이 위에 작업한 몇몇 작품(작품 159, 160, 163)에서 고갱이 표현한 여인들의 얼굴은 기괴하다시피 한데, 아몬드 모양의 두 눈을 텅 비게 표현한 이 이미지들은 고대의 석조나 신상을 연상케 한다. 그러한 드로잉 중 한 점(작품 163)에서 고갱은 중심에 있는 얼굴의 아래와 오른쪽 옆에 각각 옆얼굴을 배치해서 으스스한 토템상 같은 이미지를 만들었다. 흐릿하게 유령처럼 그려진 그 옆얼굴들은 고갱의 여러 전작의 배경에 등장해 중심인물들에게 공포심을 주었던(예: 작품 61, 126) 투파파우, 즉 귀신을 연상시킨다.

회화 〈두 여인〉과, 그 연장선상에 있는 몇 점의 종이 기반 작품에는 어딘가 은근히 좀 더 요염하고 매혹적인 면이 있다. 이 작품들 속에는 좀 더 도발적인 느낌을 주는 사선 각도로 고개를 돌린 여인들이 마치 그림을 보는 이를 흘깃 훔쳐보듯, 눈을 유혹적으로 반쯤 뜨고 있다. 〈두 여인〉 회화에서 여인이 기대어 있는 호화로운 쿠션으로 인해 성적인 유혹의 암시가 짙어지고, 고갱이 자신을 대신하는 존재이자 음란함의 상징으로서 종종 작품 속에 배치하던 여우가 문간에 앉아 있어 그 암시는 더욱 분명해진다. 회화 이후에 작업한 것으로 보이는, 관련된 두 점의 전사 드로잉(작품 162, 165)은 이 여인들의 얼굴 주변까지만 담고 있고, 내러티브를 나타내는 주변의 세부 묘사들은 대부분 잘라내어 여인들의 얼굴에 좀 더 초점을 맞추었다. 회화가 지닌 강렬한 색채 대신 전사 드로잉 기법으로 표현된 그을음 같은 색채에 뒤덮인 이 작품 속 여인들은 색다르고 좀 더 원시적인 매력을 지녔다. 고갱이 소중하게 여겼던 이 작품들의 기이함이라는 특징은 그의 좀 더 전통적인 드로잉(작품 163, 166)에 드러난 고전적인 또렷함과 세련됨과 비교할 때 더욱 두드러진다. ─스타 피규라

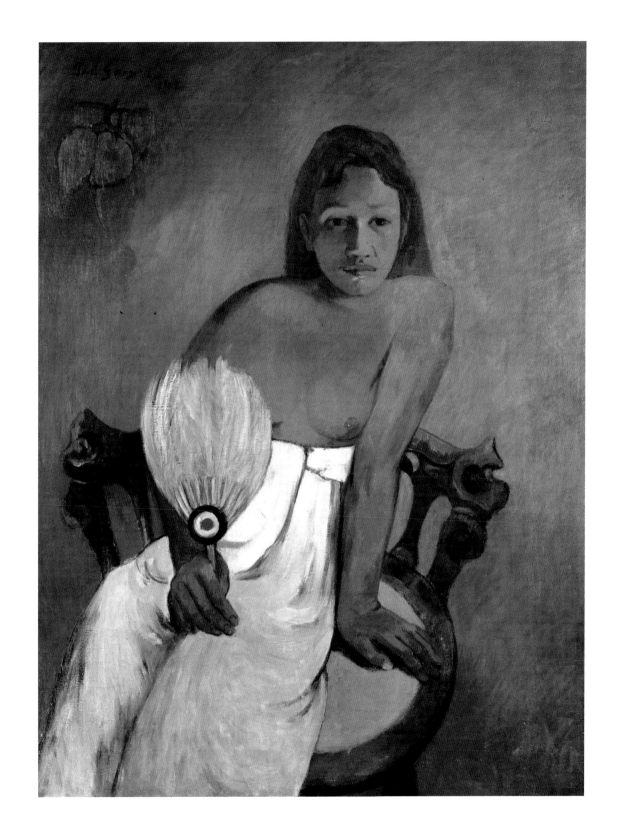

157

부채를 든 여인 Woman with a Fan, 1902년

캔버스에 유채, 91.9×72.9cm

독일 에센 폴크방 미술관

158
타히티 소녀 Tahitian Girl, 1896년경
나무와 혼합 재료, 94.9×19.1×20.3cm
레이먼드와 팻시 내셔 컬렉션
댈러스 내셔 조각 센터

159
세 타히티인 두상 Three Tahitian Heads, 1901·-1903년
유채 전사 드로잉, 종이 크기: 26.5×21cm
개인 소장

160
마르키즈제도인의 두상 Head of a Marquesan, 1902년경
구아슈 모노타이프, 종이 크기: 31.5×27.4cm
개인 소장

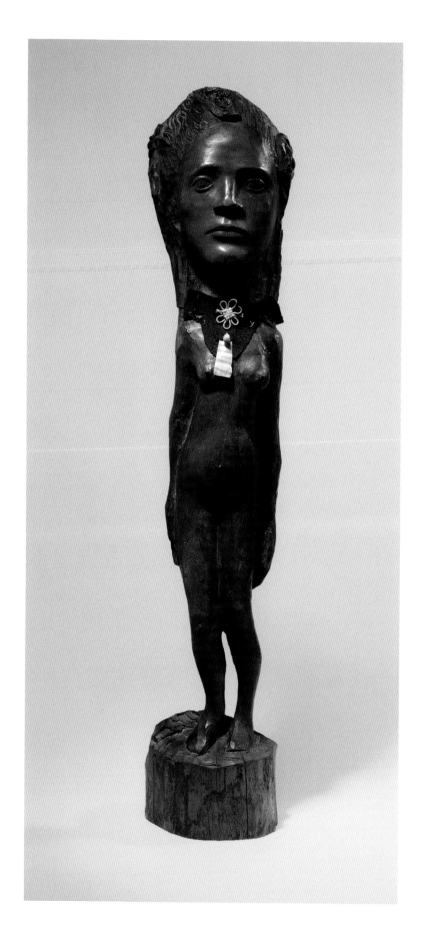

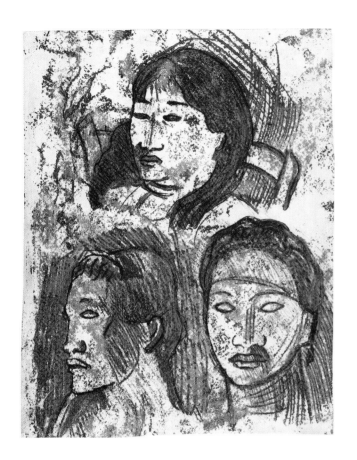

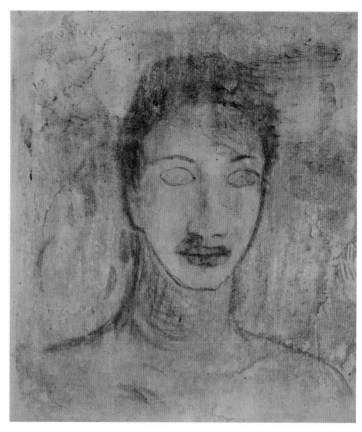

161
과일을 따는 두 타히티인 Two Tahitians Gathering Fruit,
1899년 또는 1900년
뒷면(왼쪽): 흑연과 파란색 연필
앞면(오른쪽): 유채 전사 드로잉
종이 크기: 63×51.6cm
워싱턴 국립미술관
폴 멜런 부부 컬렉션

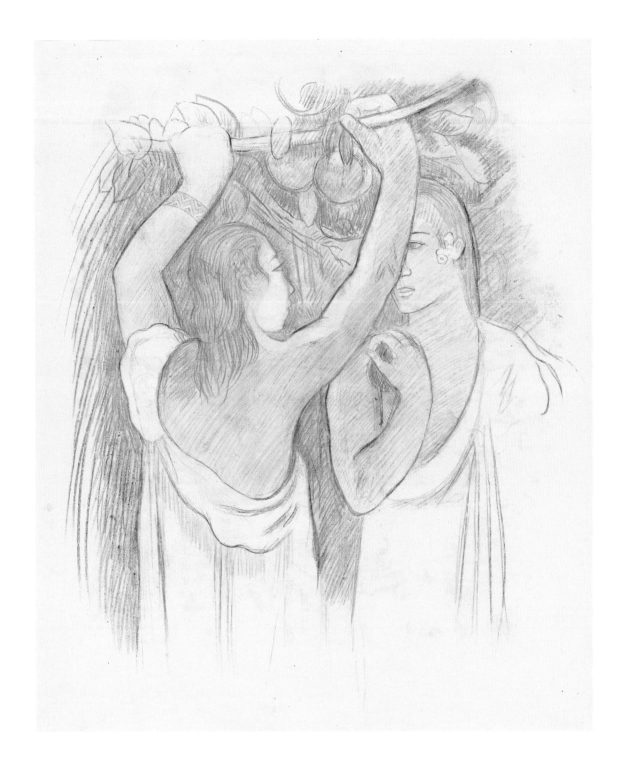

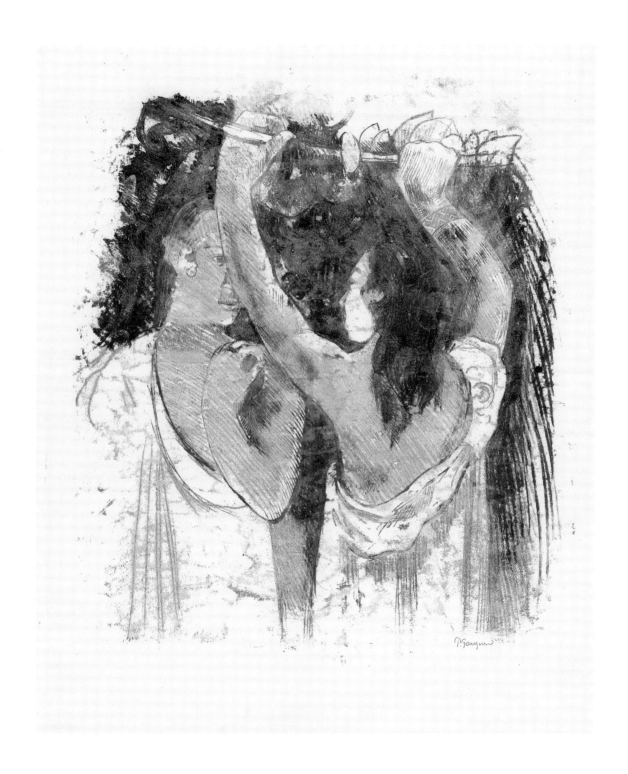

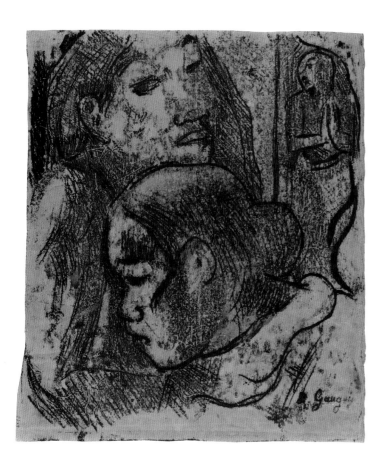

162
두 마르키즈제도인 Two Marquesans, 1902년경
유채 전사 드로잉, 종이 크기: 37×32.7cm
필라델피아 미술관
앨리스 뉴턴 오스본 기금으로 매입

163
**타히티인의 얼굴들 Tahitian Faces (앞모습과 옆모습),
1899년경**
목탄, 41×31.1cm
뉴욕 메트로폴리탄 박물관 매입
애넨버그 재단 기증

164
두 타히티 여인 Two Tahitian Women, 1899년
캔버스에 유채, 94×72.4cm
뉴욕 메트로폴리탄 박물관
윌리엄 처치 오스본 기증

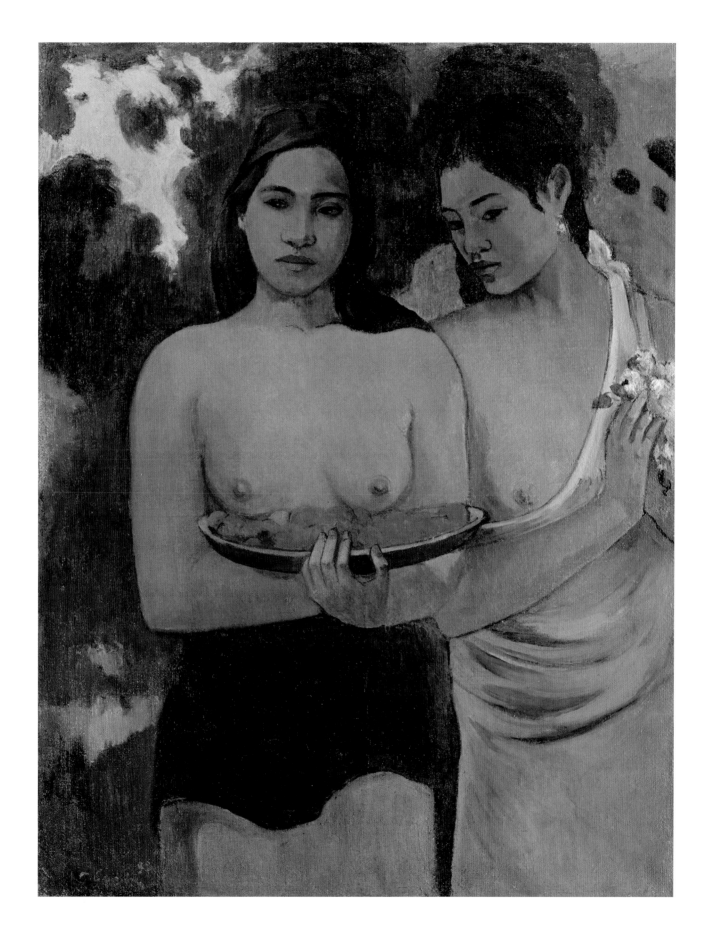

165 (왼쪽)
두 마르키즈제도인, 1902년경
유채 전사 드로잉, 종이 크기: 45.4×34.9cm
워싱턴 국립미술관
로젠월드 컬렉션

166 (위)
두 타히티인 습작 Study of Two Tahitians, 1899년경
검은색 연필과 목탄, 43×30.5cm
제네바 장 보나 컬렉션

167 (옆 페이지)
두 여인 Two Women, 1902년
캔버스에 유채, 74×64.5cm
개인 소장

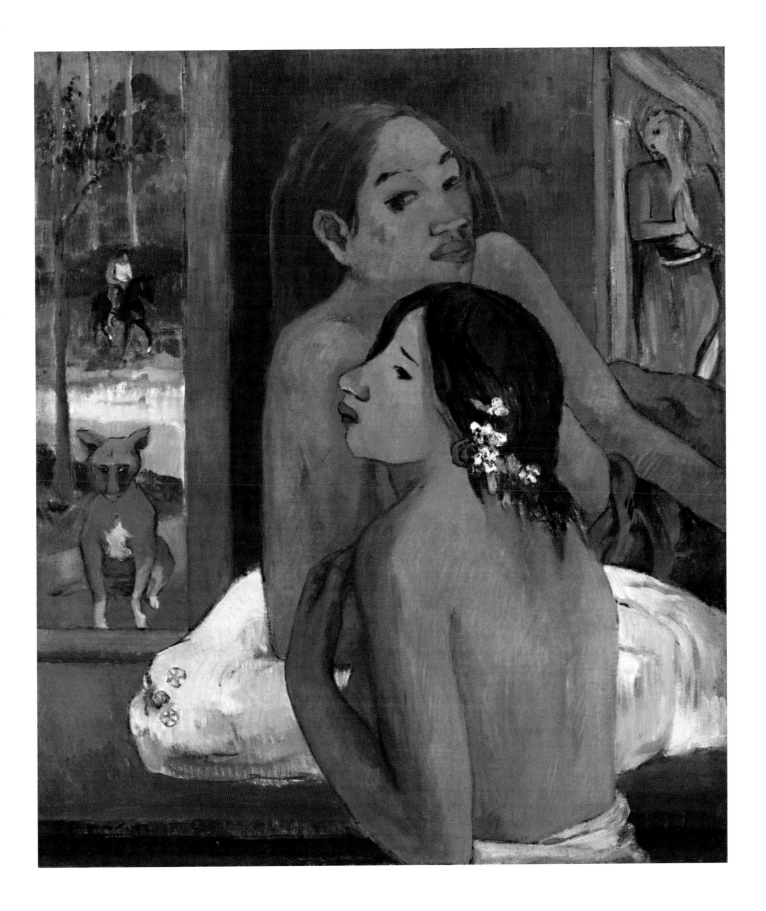

168
두 마르키즈제도인, 1902년경
유채 전사 드로잉, 종이 크기: 32.1×51cm
런던 소재 영국 박물관
세자르 망주 드 하우케 유증

169
옆얼굴 Profile, 1902년경
유채 전사 드로잉, 종이 크기: 31.4×30.8cm
개인 소장

풍경 속에서

《노아 노아》에 딸린, 삽화가 포함된 부록에서 고갱은 타히티의 경치에 관해, 자신의 예술에 대단한 영향을 주는 그 장엄함에 관해 열렬히 찬미하였다. "나는 울창하고 길들여지지 않은 종류의 자연을, 주위의 모든 것을 환히 빛나게 하는 열대의 태양을 (···) 타히티의 장엄함과 깊이와 신비를 표현하고 싶었다."* 그는 실제로 자신을 둘러싼 타히티의 자연을 작품에 담았고, 특히 두 번째 타히티 체류 기간인 1895년에서 1901년 사이에 많은 풍경화를 창작했다. 그 후로는 마르키즈제도로 이사를 가 1903년까지 그곳에서 살다 세상을 떠났다. 자신이 머릿속에 품은 이상화된 이미지와 점점 더 식민지화되는 그곳의 현실 사이에서 느낀 고갱의 괴리감이 이 작품들 속에서 짙은 향수와 모호함으로 표현되었다.

유채 전사 드로잉 〈타히티 해안〉(1900년경, 작품 171)에서 고갱은 넓은 바닷물 너머로 바라보이는 두 섬의 모습을 표현하였고, 흐릿하게 표현된 그 먼 섬들은 마치 도달할 수 없는 목가적 이상향처럼 보인다. 이 먼 느낌을 더욱 짙게 하는 것은 전사 드로잉 기법으로 작품 전체에 가득히 표현된, 재료의 질감이 드러나는 물감의 표현과 흐릿함의 효과이다. 이 작품에는 인물이 등장하지 않지만, 고갱이 표현한 풍경 속에는 대부분 그 풍경과 조화롭게 하나가 된 사람들의 모습이 포함되어 있다. 예를 들어 수채 모노타이프 〈꽃과 과일 앞의 두 타히티 여인〉(1899년경, 작품 172)에서는 우아한 두 여인이 자연과의 조화 속에서 일하고 있다. 이 두 여인처럼 고갱의 후기 풍경화 속 많은 인물은 내성적이며 그림을 보는 사람의 존재를 모르고 있다. 눈을 맞추지 않는 시선과 몸짓, 자세 등으로 인해 그림을 보는 우리들은 그들의 세상에 직접 들어갈 수 없다. 때로 그들은 자신들을 둘러싼 경치와 동화된 것처럼 보인다. 예를 들어 유채 전사 드로잉 〈마르키즈제도의 풍경〉(1901~1902년, 작품 173)의 여성은 울창한 초목 속에서 그 일부가 되어 있고, 구아슈 모노타이프 〈인물이 있는 마르키즈제도의 풍경〉(1902년, 작품 174) 속 인물은 색채의 구름에 감싸여 있다.

풍경을 담은 작품들 중 고갱이 생의 막바지에 가까워졌을 때 창작한 몇몇 작품은 말을 탄 사람이라는 낭만적인 이미지를 담고 있다. 고갱이 타히티에 살며 회화 〈백마〉(1898년, 작품 180)를 창작했을 때, 당시 그곳에는 말은 상대적으로 여전히 드물었다. (말은 폴리네시아 토착 동물이 아니라 16세기에 스페인에서 들어왔다.) 태피스트리처럼 면으로 이루어진 색채들과 평면적인 원근 표현 등으로 이 작품은 고갱 미술의 종합주의자적 특징을 잘 보여준다. 흰 몸에 주변 풍경의 색채가 반영되어 표현된 이 백마는 고갱이 타히티에 가지고 온 사진 속 파르테논 신전 프리즈의 말을 닮았다. 이 작품 오른쪽 위에 있는 말을 탄 사람의 모습은, 이 시기에 그린 회화 〈타히티의 전원 풍경〉(1898년, 작품 117)의 오른쪽 위에서 거의 똑같은 모습으로 찾아볼 수 있고, 이후에 창작한 목판화 〈에우로페의 강간〉(1898~99년, 작품 131)에서도 이와 닮은 말과 사람을 볼 수 있는데, 다만 말 대신 고대 신화 속 제우스가 변신한 황소가 있다.

〈거주지의 변화〉라는 제목으로 알려진 두 점의 유채 전사 드로잉(1901~1902년과 1902년경, 작품 175와 176)은 회화 〈여인들과 백마〉(1903년, 작품 177)를 그리기 위한 습작이었을 수 있다. 세 작품 모두 말을 탄 한 나신의 여성과 옆에 있는 사람들을 담고 있으며, 고갱이 타히티보다 말이 훨씬 많았던 마르키즈제도로 이사 간 후에 창작되었다. 언제나처럼 고갱은 작품과 작품을 거치며 이 주인공들의 모습을 변모시켰다. 비교적 크기가 작았던 첫 〈거주지의 변화〉는 단순한 윤곽선으로 표현되었지만, 좀 더 큰 크기의 두 번째 작품에서는 거의 꿰뚫을 수 없을 만큼 짙은 안개 너머의 이미지처럼 표현되었고, 회화인 마지막 〈거주지의 변화〉는 마치 진동하는 듯한 느낌을 주는 붓질과 아주 선명한 색채들로 표현되었다. ─로테 존슨

타히티 해안 Tahitian Shore, 1900년경
유채 전사 드로잉, 종이 크기: 33.3×50.8cm
워싱턴 국립미술관
로젠월드 컬렉션

* 다니엘 게랭이 엮은 《The Writings of a Savage, trans. Eleanor Levieux》(New York:
Viking Press, 1978)의 137쪽, 〈Miscellaneous Things〉 중에 실린 폴 고갱의 글 〈이것저것〉
(1896~98).

172
꽃과 과일 앞의 두 타히티 여인 Two Tahitian Women with Flowers and Fruit, 1899년경
수채 모노타이프, 종이 크기: 22.5×16.5cm
개인 소장

173
마르키즈제도의 풍경 Marquesan Landscape, 1901~1902년
유채 전사 드로잉, 종이 크기: 23.5×12.4cm
해머 박물관 내 시각 예술을 위한 UCLA 그런월드 센터 컬렉션
프레드 그런월드 부부 기증

174
인물이 있는 마르키즈제도의 풍경 Marquesan Landscape with Figure, 1902년경
구아슈 모노타이프, 종이 크기: 31.1×55cm
개인 소장

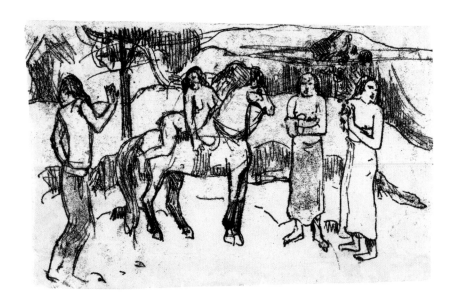

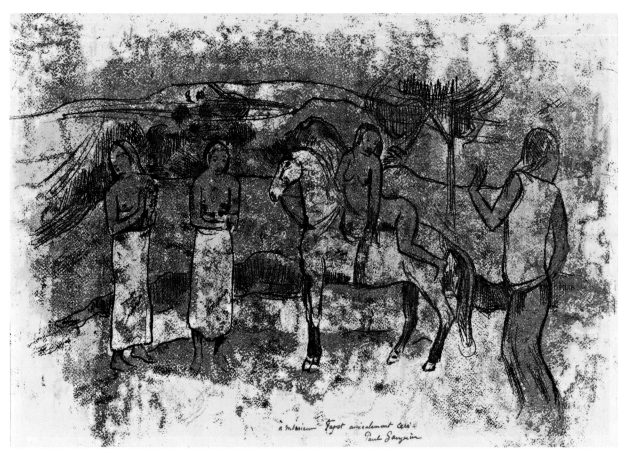

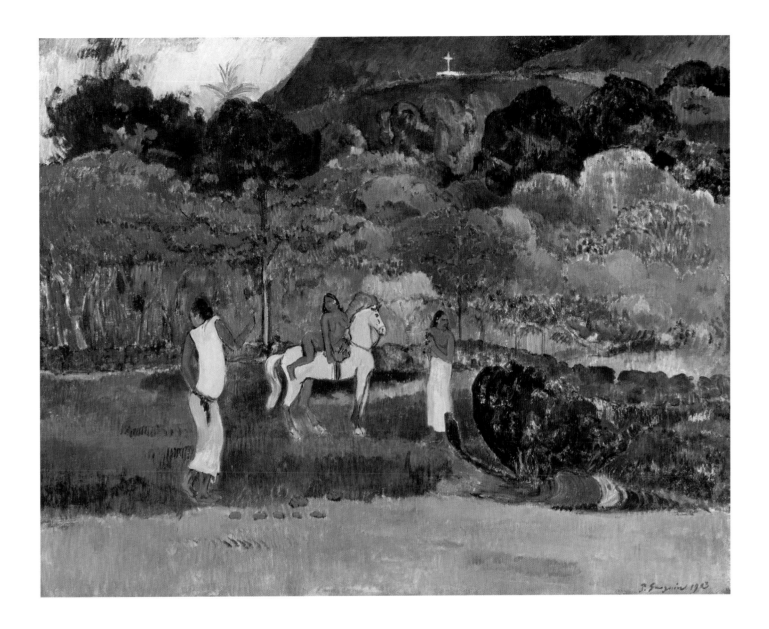

175
거주지의 변화 Change of Residence, 1901~1902년
유채 전사 드로잉, 종이 크기: 14×21.7cm
뉴욕 현대미술관
판화와 삽화책을 위해 수와 에드가 바켄하임 3세 기부

176
거주지의 변화, 1902년경
유채 전사 드로잉, 종이 크기: 37.9×54.9cm
파리 베레스 갤러리

177
여인들과 백마 Women and a White Horse, 1903년
캔버스에 유채, 73.3×91.7cm
보스턴 미술관
존 T. 스폴딩 유증

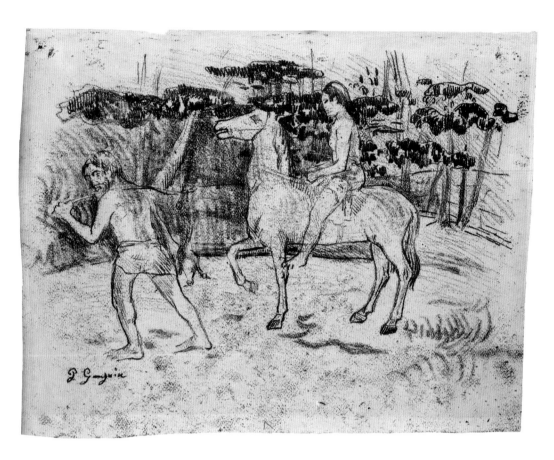

178
사냥에서 돌아오다 Return from the Hunt, 1902년경
유채 전사 드로잉, 종이 크기: 32.2×41.8cm
프랑크푸르트 암 마인 슈테델 미술관
슈테델셔 미술관 클럽 협회 소유

179
마르키즈제도의 풍경 Marquesan Scene, 1902년경
수채 모노타이프, 종이 크기: 25×32.5cm
부다페스트 미술관

180
백마 The White Horse, 1898년
캔버스에 유채, 140×91.5cm
파리 오르세 미술관
뤽상부르 박물관이 다니엘 드 몽프레드에게 취득

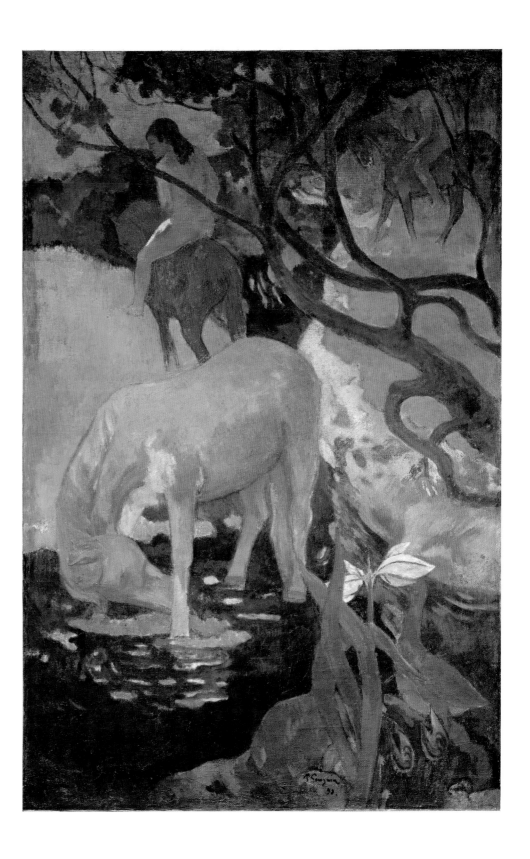

떠남

1903년에 세상을 떠나기까지 몇 년 동안 고갱은 건강뿐 아니라 히바오아 섬 식민 정부와의 관계도 급격히 나빠졌다. 이 기간에 고갱은 세상과의 작별을 사색적으로, 또는 동경의 시선으로 바라보는 듯한 여러 작품을 창작하였다. 가장 대표적이 작품들 중에 〈아담과 이브〉, 또는 〈떠남〉이라고 알려진 유채 전사 드로잉(1902~1903년, 작품 181)이 있다. 또, 〈부름〉이라는 제목으로 만들어진 몇몇 작품도 있는데 한 점의 회화(작품 184)가 있고 그 회화 속 두 인물을 담은 적어도 세 점의 유채 전사 드로잉이 있다. 그 중 한 전사 드로잉(작품 183)이 이 책에 소개되어 있다. (회화 속 쪼그리고 앉은 제3의 인물도 또 다른 전사 드로잉[작품 183]에서 다시 표현되었다.)

〈아담과 이브〉 속 남자와 여자는 그림의 테두리 바깥에 있는 왼쪽의 어느 목적지를 향해 걷고 있다. 남자는 어깨에 나무 막대를 걸치고 있고 두건이 씌워진 어깨와 머리는 그림자로 인해 형태가 명확하지 않은 부분이 있어 죽음의 신Grim Reaper 같은 캐릭터를 연상시킨다. 한편, 여자는 앞을 응시한 채 자석에 끌리듯 나아가고 있는 것 같다. 두 인물 모두 결심에 차 보이고 어두운 표정이다. 나무 막대를 어깨에 걸친 남자의 모습은 로마의 트라야누스 원주에 새겨진 얕은 부조 속 인물을 기반으로 한 것이고, 허리를 구부린 두 인물의 모습을 함께 보면 이탈리아 피렌체에 있는 마사초의 프레스코, 〈낙원에서의 추방〉 속 아담과 이브가 연상된다. 고갱 본인의 작품들 중에도 어깨에 막대를 걸친 비슷한 남자들을 찾아볼 수 있는데 〈아담과 이브〉보다 조금 앞서 만든 목판화 〈바나나를 메고 가는 타히티인〉(1898~99년, 작품 120)과 유채 전사 드로잉 〈사냥에서 돌아오다〉(1902년경, 작품 178) 등이 그 예이다. 더욱이 어깨에 걸친 막대로 과일을 운반하는 여자들의 모습도 〈판다누스 나무 아래서〉(1891년, 작품 21)와 《노아 노아(향기)》(1893~94년, 작품 23~26)에서 찾아볼 수 있다. 이 전사 드로잉이 특별한 의미를 전달하고 있는지는 밝혀지지 않았는데, 고갱이 지은 것은 아니지만 그동안 전해져 내려온 두 제목 〈아담과 이브〉, 〈떠남〉이 암시하는 바로 짐작해볼 수 있는 주제는 고갱이 오랫동안 몰두한 '신의 은총을 잃는 것', 또는 고갱의 후기 작품들에 다시 등장한 '비행' 등이다. (그런 작품의 예로 유채 전사 드로잉 〈비행〉[1902년경, 69쪽 이 자료 11]이 있다.)

〈부름〉이라는 제목의 유화에서는 숲 속의 작은 빈터에 두 여자가 보인다. 둘 중 한 여자는 완전히 옷을 입고 스카프 또는 두건을 머리에 두른 채 그림을 보는 우리와 시선을 똑바로 마주치고 있다. 다른 여자는 맨가슴을 드러낸 채 어쩌면 운명의 부름에 답을 하고 있는 것인지 오른쪽을 보며 이 그림의 테두리 바깥에 있는 누군가, 또는 무언가를 향해 손짓하고 있다. 그들의 뒤에 있는 또 한 명의 여자는 그림을 보는 관람객에게 등을 보인 채 앉아 역시 오른쪽을 보고 있다. 함께 서 있는 두 여자의 머리 부분은 이 시기에 고갱이 창작한 몇몇 다른 작품에 등장하는데, 그 중에는 유화 〈탈출〉(1902년, 작품 170), 그리고 오른쪽 인물을 남자로, 왼쪽 인물을 여자로 표현한 유채 전사 드로잉 한 점(작품 168)이 있다. 또, 남자의 머리만을 담고 있는 다른 유채 전사 드로잉(작품 169)도 있다. 이 머리 모티브들은 고갱이 들라크루아의 유명한 회화 〈돈 후안의 난파The Shipwreck of Don Juan〉(1840년경)를 모방했던 자신의 스케치에서 가져온 것이다.

〈부름〉의 의미는 파악하기 어렵지만, 고갱의 마지막 작품들 중 하나로서 아마도 최면에 걸린 듯한 죽음에의 이끌림과 죽음의 신비로움을 표현한 것일 수 있다. 고갱의 작품 속에서 두건을 쓴 인물들은 종종 폴리네시아의 귀신을 의미하였고, 이 작품 속 두건을 쓴 인물 역시 유사하게 불길한 존재일 수 있다. 주제의 애매모호함이 좀 더 효과적으로 표현된 것은 (아마도 유화 〈부름〉을 위한 습작이었을) 전사 드로잉 〈부름〉일 것이다. 이 작품 속에서 왼쪽에 위치한 제3의 인물은 무언가를 아는 듯한 눈빛으로 그림을 보는 우리를 응시하고 있고, 전사 드로잉의 우연의 효과로 만들어진 색조는 불길하고 다른 세상의 것 같은 연무를 작품에 드리우고 있다. –스타 피규라

181
**아담과 이브 Adam and Eve(또는 떠남 The Departure),
1902~1903년**
유채 전사 드로잉,
종이 크기(책에는 가장자리가 잘려서 수록): 62.5×48.5cm
얀 크루기어 소유

182
**쭈그리고 앉은 타히티 여인의 뒷모습 Crouching Tahitian
Woman Seen from the Back**, 1901~1902년경
유채 전사 드로잉, 종이 크기: 31.8×25.8cm
개인 소장, 미국

183
부름 The Call, 1902~1903년경
유채 전사 드로잉, 종이 크기: 43.2×30.4cm
보스턴 미술관
오티스 노크로스 기금

184
부름, 1902년
직물에 유채, 131.3×89.5cm
클리블랜드 미술관
한나 기금 기증

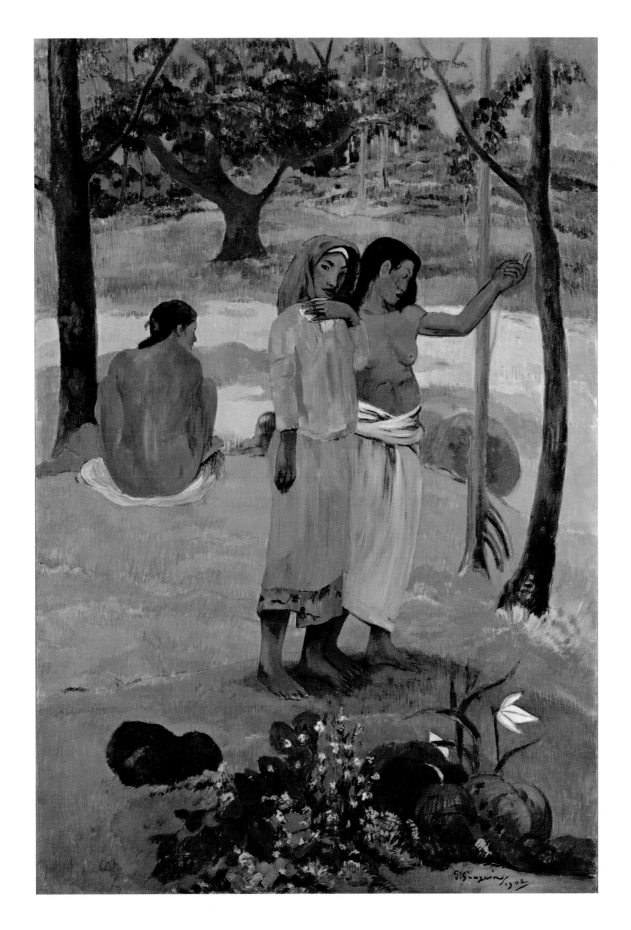

185
물주전자와 과일이 있는 정물화 Still Life with Pitcher and
Fruits, 1899년경
구아슈 모노타이프, 종이 크기: 23×29.8cm
스티븐 래트너와 모린 화이트 컬렉션

도판 목록

연대기

참고 문헌

도판 목록

이 책에 실린 도판들에 관한 상세한 정보를 담은 이 목록은 연대순으로 나열되었다. 같은 해에 만들어진 작품들은 원서가 밝힌 제목의 알파벳 철자순을 따랐다. 연작에 포함되는 작품들은 묶어서 나열했다. 같은 해에 만들어진 같은 제목의 작품들은 이 책에서 매긴 작품 번호의 순서대로 나열했다. 한국어 제목, 고갱이 (프랑스어나 타히티어로) 지은 제목 순서대로 표기했고, 고갱이 지은 것으로 알려진 제목이 없는 작품의 경우 한국어 제목, 영어 제목(주로 해당 카탈로그 레조네상의 제목) 순서대로 표기했다. 고갱이 지은 것으로 알려진 제목이 없는 작품의 경우 영어 제목만을 표기했다. 작품 크기는 센티미터로 표시했고, 2차원 작품은 세로-가로 순서대로, 3차원 작품은 높이-너비-깊이, 또는 높이-직경, 또는 높이만을 표기했다. 석판화(아연판화 포함)와 목판화의 경우, 찍은 이미지의 크기와 종이의 크기 모두를 표기했다. 모노타이프와 유채 전사 드로잉의 경우 종이 크기만을 표기했다. 별도의 표기가 없을 경우 석판화와 목판화는 프랑스나(1893~95년) 타히티에서(1898~1900년) 고갱이 직접 찍은 것이다.

각 작품 정보 마지막의 출처는 고갱의 다양한 작품 종류별 카탈로그 레조네로, 자세한 내용은 다음과 같다.

필드 | 리처드 S. 필드가 쓴 고갱의 모노타이프 카탈로그 레조네 Field, Richard S. Paul Gauguin: Monotypes. Philadelphia: Philadelphia Museum of Art, 1973.

그레이 | 크리스토퍼 그레이가 쓴 고갱의 조소와 도자기 카탈로그 레조네 Gray, Christopher. Sculpture and Ceramics of Paul Gauguin. Baltimore: Johns Hopkins University Press, 1963.

몽간, 코른펠드, 요하임 | 엘리자베스 몽간, 에버하르트 W. 코른펠드, 해롤드 요하임이 쓴 고갱의 판화 카탈로그 레조네 Mongan, Eliabeth, Eberhard W. Kornfeld, Harold Joachim. Paul Gauguin: Catalogue Raisonné of His Prints. Bern, Switzerland: Galerie Kornfeld, 1988

빌덴슈타인 | 조르주 빌덴슈타인이 쓴 고갱 작품의 카탈로그 레조네 Wildenstein, George. Gauguin. Paris: Beaux-Arts, 1964

이 책에는 실렸으나 전시회에 전시되지 않은 몇몇 작품은 해당 작품 정보 말미에 밝혀두었다. 전시회에서는 볼 수 있지만 이 책에는 없는 작품들은 마지막 부분에 별도의 단락으로 묶어 기재해두었다.

브르타뉴 풍경들로 장식한 꽃병 Vase Decorated with Breton Scenes, 1886~87년
부분적으로 금빛을 입힌, 유약을 바른 석기(에르네스트 샤플레가 빚음), 28.8×12cm(직경)
브뤼셀 왕립 미술과 역사 박물관
그레이 45 (작품 11)

브르타뉴 소녀의 머리 모양을 한 그릇 Vessel in the Form of the Head of a Breton Girl, 1886~87년
섬은색 슬립을 사용하고 유약을 바르지 않은, 부분적으로 금빛을 입힌 석기, 14×9.2×16.5cm
개인 소장
그레이 39 (작품 13, 전시회 불포함)

목욕하는 소녀로 장식한 컵 Cup Decorated with the Figure of a Bathing Girl, 1887~88년
유약을 바른 사기, 29×29cm(직경)
데임 질리언 새클러
그레이 50 (작품 4)

소녀의 머리와 어깨 모양을 한 냄비 Pot in the Shape of the Head and Shoulders of a Young Girl, 1887~88년
색을 넣은 슬립을 사용하고 부분적으로 유약을 바른 석기,
높이: 20cm
개인 소장
그레이 63 (작품 1, 전시회 불포함)

나무 아래서 목욕하는 소녀로 장식한 꽃병 Vase with the Figure of a Girl Bathing Under the Trees, 1887~88년경
부분적으로 금빛을 입힌, 유약을 바른 석기,
19.1×12.7cm(직경)
로스엔젤레스 켈튼 재단
그레이 51 (작품 5)

퐁타방에서 춤추는 브르타뉴 소녀들 Breton Girls Dancing, Pont-Aven, 1888년
캔버스에 유채, 73×92.7cm
워싱턴 국립미술관
폴 멜런 부부 컬렉션
빌덴슈타인 251 (작품 8, 전시회 불포함)

브르타뉴의 목욕하는 사람들 Baigneuses Bretonnes
《볼피니 연작》, 1889년
노란색 그물 무늬 종이에 검은색으로 찍은 아연판화,
이미지 크기: 24.6×20cm, 종이 크기: 47.9×34cm
인쇄공: 에두아르 앙쿠르로 추측, 파리
에디션: 30~50
뉴욕 메트로폴리탄 박물관
로저스 기금
몽간, 코른펠드, 요하임 4. A .b (작품 6)

울타리 옆 브르타뉴 여인들 Bretonnes à la barrière
《볼피니 연작》, 1889년
노란색 그물 무늬 종이에 검은색으로 찍은 아연판화,
이미지 크기: 16.7×21.4cm, 종이 크기: 47.8×34cm
인쇄공: 에두아르 앙쿠르로 추측, 파리
에디션: 30~50
뉴욕 메트로폴리탄 박물관
로저스 기금
몽간, 코른펠드, 요하임 8. A (작품 12)

메뚜기와 개미: 마르티니크의 기억 Les Cigales et les fourmis: Souvenir de la Martinique
《볼피니 연작》, 1889년
노란색 그물 무늬 종이에 검은색으로 찍은 아연판화,
이미지 크기: 21.5×26.1cm, 종이 크기: 34.4×48.1cm
인쇄공: 에두아르 앙쿠르로 추측, 파리
에디션: 30~50
메트로폴리탄 박물관
로저스 기금
몽간, 코른펠드, 요하임 5. A .b (작품 14)

바다의 드라마, 브르타뉴 Les Drames de la mer, Bretagne
《볼피니 연작》, 1889년
노란색 그물 무늬 종이에 검은색으로 찍은 아연판화,
이미지 크기: 16.7×22.5cm, 종이 크기: 47.5×34cm
인쇄공: 에두아르 앙쿠르로 추측, 파리
에디션: 30~50
뉴욕 메트로폴리탄 박물관
로저스 기금
몽간, 코른펠드, 요하임 2. A .b (작품 10)

바다의 드라마: 소용돌이 속으로의 하강 Les Drames de la mer: Une Descente dans le maelstrom
《볼피니 연작》, 1889년
노란색 그물 무늬 종이에 검은색으로 찍은 아연판화,
이미지 크기: 17.1×27.3cm, 종이 크기: 33.5×47.7cm
인쇄공: 에두아르 앙쿠르로 추정, 파리
에디션: 30~50
뉴욕 메트로폴리탄 박물관
로저스 기금
몽간, 코른펠드, 요하임 3. A (작품 3)

브르타뉴의 즐거움 Joies de Bretagne
《볼피니 연작》, 1889년
노란색 그물 무늬 종이에 검은색으로 찍은 아연판화,
이미지 크기: 20.2×24.1cm, 종이 크기: 33.5×47.5cm
인쇄공: 에두아르 앙쿠르로 추정, 파리
에디션: 30~50
뉴욕 메트로폴리탄 박물관
로저스 기금
몽간, 코른펠드, 요하임 7. A .b (작품 9)

빨래하는 여인들 Les Laveuses
《볼피니 연작》, 1889년
노란색 그물 무늬 종이에 검은색으로 찍은 아연판화,
이미지 크기: 20.8×26.1cm, 종이 크기: 34.2×47.7cm
인쇄공: 에두아르 앙쿠르로 추정, 파리
에디션: 30~50
뉴욕 메트로폴리탄 박물관
로저스 기금
몽간, 코른펠드, 요아힘 10. A .b (작품 17)

레다 Leda(도자기 접시를 위한 디자인 Projet d'assiette)
《볼피니 연작》 표지 삽화, 1889년
노란색 그물 무늬 종이에 검은색 잉크로 찍고 수채와 구아슈를
더한 아연판화,
《볼피니 연작》의 표지에 붙임(가장자리는 자름),
이미지 크기: 20.4×20.4cm, 종이 크기: 30.3×26cm
인쇄공: 에두아르 앙쿠르로 추정, 파리
에디션: 30~50
뉴욕 메트로폴리탄 박물관
로저스 기금
몽간, 코른펠드, 요아힘 1. A .a (작품 2)

인간의 고통 Misères humaines
《볼피니 연작》, 1889년
노란색 종이에 갈색으로 찍은 아연판화,
이미지 크기: 28.1×24.6cm, 종이 크기: 48.2×34cm
인쇄공: 에두아르 앙쿠르로 추정, 파리
에디션: 30~50
뉴욕 메트로폴리탄 박물관
로저스 기금
몽간, 코른펠드, 요아힘 11. A .b (작품 7)

마르티니크 전원 풍경 Pastorales Martinique
《볼피니 연작》, 1889년
노란색 종이에 검은색 잉크로 찍은 아연판화,
이미지 크기: 18.2×22.2cm, 종이 크기: 34.2×48cm
인쇄공: 에두아르 앙쿠르로 추정, 파리
에디션: 30~50
뉴욕 메트로폴리탄 박물관
로저스 기금
몽간, 코른펠드, 요아힘 6. A (작품 15)

아를의 노처녀들 Les Vieilles Filles à Arles
《볼피니 연작》, 1889년
노란색 종이에 검은색 잉크로 찍은 아연판화,
이미지 크기: 19.1×21cm, 종이 크기: 48.2×33.7cm
인쇄공: 에두아르 앙쿠르로 추정, 파리
에디션: 30~50
뉴욕 메트로폴리탄 박물관
로저스 기금
몽간, 코른펠드, 요아힘 9. A .b (작품 16)

뱀과 다른 동물들과 함께 있는 이브 Eve with the Serpent and
Other Animals, 1889년경
오크 나무를 조각하고 채색함, 34.7×20.5×2.8cm
코펜하겐 글립토테크 미술관
그레이 71 (작품 51)

사랑에 빠지라 그러면 행복할 것이다 Soyez amoureuses vous
serez heureuses, 1889년
라임 나무를 조각하고 채색함, 95×72×6.4cm
보스턴 미술관
아서 트레이시 캐벗 기금
그레이 76 (작품 135)

물의 요정들 The Ondines, 1890년경
오크 나무를 조각하고 채색함, 16.5×56.5×5.7cm
개인 소장
그레이 75 (작품 29)

신비로우라 Soyez mystérieuses, 1890년
라임 나무를 조각하고 채색함, 73×95×5cm
파리 오르세 미술관
그레이 87 (작품 32)

판다누스 나무 아래서 I raro te oviri, 1891년
캔버스에 유채, 67.3×90.8cm
댈러스 미술관의 미술 컬렉션 재단
아델 R. 레비 기금 주식회사 기증
빌덴슈타인 431 (작품 21)

불춤 Upa upa, 1891년
캔버스에 유채, 72.6×92.3cm
예루살렘 소재 이스라엘 박물관
예루살렘의 야드 하나디브 재단이 에드몽 드 로칠드 남작
1세의 딸 미리암 알렉상드린 드 로칠드의 컬렉션에서 기증
빌덴슈타인 433 (작품 40)

여기서 우리는 사랑을 나눈다 Te faruru, 1891~93년
그물 무늬 종이에 목탄, 갈색 잉크, 흰색 구아슈,
종이 크기: 34.9×25cm
개인 소장 (작품 35)

목신의 오후 L'Après-midi d'un faune, 1892년경
타마누 나무로 조각, 35.6×14.7×12.4cm
프랑스 불렌 쉬르 셴 스테판 말라르메 박물관
그레이 100 (작품 20)

두 인물이 새겨진 원기둥 Cylinder with Two Figures, 1892년경
푸아 나무 조각, 35.5×14cm(직경)
개인 소장
그레이 102 (작품 85)

당신은 어디로 가나요? E haere oe i hia, 1892년
캔버스에 유채, 96×69cm
독일 슈투트가르트 미술관
빌덴슈타인 478 (작품 98, 전시회 불포함)

테후라(테하마나)의 두상(작품 앞면)과 이브(또는 서 있는
나신의 여인)(작품 뒷면) Head of Tehura (Tehamana) and
Eve (or Standing Female Nude), 1892년
푸아 나무를 조각하고 채색함, 22.2×12.6×7.8cm
파리 오르세 미술관
아녜스 휘크 드 몽프레드 기증, 1951년(생전에는 사용하다가 사후
에 기증하는 방식으로)
그레이 98 (작품 59)

히나와 파투 Hina and Fatu, 1892년경
타마누 나무 조각, 32.7×14.2cm(직경)
토론토 온타리오 미술관
발런티어 커미티 기금 기증
그레이 96 (작품 80)

두 수행인과 함께 있는 히나 Hina with Two Attendants, 1892년경
타마누 나무를 조각하고 유약을 바름, 37.1×13.4×10.8cm
워싱턴 스미스소니언 협회 허시혼 박물관과 조각 공원
스미스소니언 협회의 컬렉션 취득 프로그램에서 제공한 기금으
로 박물관이 매입, 1981년
그레이 95 (작품 84)

진주가 달린 신상 Idol with a Pearl, 1892년
타마누 나무를 조각하고 채색하고 금색과 진주로 장식함,
23.7×12.6×11.4cm
파리 오르세 미술관
아녜스 휘크 드 몽프레드 기증
그레이 94 (작품 81)

귀신이 보고 있다 Manao tupapau, 1892년
캔버스를 받친 삼베에 유채, 73×92.4cm
뉴욕 주 버팔로 시 올브라이트 녹스 미술관
A. 캉거 굿이어 컬렉션
빌덴슈타인 457 (작품 61, 전시회 불포함)

옛날에 Mata mua, 1892년
캔버스에 유채, 91×69cm
카르멘 티센 보르네미사 컬렉션
티센 보르네미사 미술관에 대여, 마드리드
빌덴슈타인 467 (작품 89)

악마의 말 Parau na te varua ino, 1892년
캔버스에 유채, 91.7×68.5cm
워싱턴 국립박물관
마리 N. 해리먼을 추모하며 W. 애버렐 해리먼 재단 기증
빌덴슈타인 458 (작품 126)

즐거운 땅 Te nave nave fenua, 1892년
캔버스에 유채, 92×73.5cm
일본 쿠라시키 오하라 미술관
빌덴슈타인 455 (작품 50)

그릇 Umete, 1892년경
타마누 나무를 조각하고 채색함, 36×90×10cm
개인 소장 작품으로, 프랑스 생제르맹 앙 레의 모리스 드니 박
물관에 보관
그레이 103 (작품 48)

달과 지구 Hina Tefatou, 1893년
삼베에 유채, 114.3×62.2cm
뉴욕 현대미술관
릴리 P. 블리스 컬렉션
빌덴슈타인 499 (작품 79)

신비로운 물 Pape moe, 1893년
캔버스에 유채, 99×75cm
개인 소장
빌덴슈타인 498 (작품 106, 전시회에 불포함)

신상 神像이 있는 화가의 자화상 Portrait of the Artist with the
Idol, 1893년경
캔버스에 유채, 43.8×32.7cm
샌안토니오 맥네이 미술관
마리온 쿠글러 맥네이 유증
빌덴슈타인 415 (작품 18, 전시회 불포함)

강의 여인들 Auti te pape, 1893~94년
목판, 20.3×35.4×2.3cm
보스턴 미술관
해리엇 오티스 크러프트 기금
몽간, 코른펠드, 요아힘 16 (작품 30)

강의 여인들, 총 2단계 중 2단계
《노아 노아(향기)》 연작, 1893~94년
종이에 검은색으로 두 번 찍고 황토색은 직접 채색한 목판화, 이
미지 크기에 맞춰 종이 여백 자름.
이미지 크기: 20.4×35.5cm
런던 소재 영국 박물관
캠벨 다지슨 유증
몽간, 코른펠드, 요아힘 16. II. A (작품 31)

강의 여인들, 총 2단계 중 2단계
《노아 노아(향기)》 연작, 1893~94년
색채 목판으로 찍었으리라 추정되는 노란색 바탕에 옅은 갈색으
로 한 번, 검은색으로 두 번 찍은 후 수성 물감으로 직접 색을 더
한 목판화, 판지를 받침.
이미지 크기: 20.3×35.5cm, 종이 크기: 28.8×45cm
파리 국립 미술사 연구소 도서관 자크 두세 컬렉션
몽간, 코른펠드, 요아힘 16. II. B (작품 33)

강의 여인들, 총 2단계 중 2단계
《노아 노아(향기)》 연작, 1893~94년
그물 무늬 종이에 색채 목판으로 찍은 노란색과 주황색 바탕에
검은색으로 찍은 목판화.
이미지 크기: 20.5×35.5cm, 종이 크기: 24.8×39.7cm
루이 루아가 찍음, 1894년, 파리
에디션: c. 25~30
뉴욕 현대미술관
애비 올드리치 록펠러 기증
몽간, 코른펠드, 요아힘 16. II. C (작품 34)

악마가 말하다 Mahna no varua ino, 총 4단계 중 2단계
《노아 노아(향기)》 연작, 1893~94년
그물 무늬 종이에 검은색으로 찍은 목판화.
이미지 크기: 20×35.2cm, 종이 크기: 20×35.5cm
개인 소장
몽간, 코른펠드, 요아힘 19. II. (작품 41)

악마가 말하다, 총 4단계 중 4단계
《노아 노아(향기)》 연작, 1893~94년
그물 무늬 종이에 검은색으로 찍은 목판화.
이미지 크기: 20.1×35cm, 종이 크기: 27.2×51cm
개인 소장
몽간, 코른펠드, 요아힘 19. IV. A (작품 42)

악마가 말하다, 총 4단계 중 4단계
《노아 노아(향기)》 연작, 1893~94년
일본 종이에 색채 목판으로 노랑 띤 주황색을 찍고, 그 위에 검은
색과 올리브색으로 두 번 찍은 목판화.
이미지 크기: 20.3×35.6cm, 종이 크기: 29.2×45.9cm
뉴욕 메트로폴리탄 박물관
해리스 브리스번 딕 기금
몽간, 코른펠드, 요아힘 19. IV. B (작품 43)

악마가 말하다, 총 4단계 중 4단계
《노아 노아(향기)》 연작, 1893~94년
그물 무늬 종이에 색채 목판으로 빨강과 노랑을 찍고 그 위에 검
은색으로 찍은 판화, 수성 주황색 물감으로 직접 채색을 더함.
이미지 크기: 21.2×35.5cm(불규칙), 종이 크기: 24×39.7cm
인쇄공: 루이 루아, 1894년경, 파리
에디션: c. 25~30
루이 루아가 찍음, 1894년경, 파리
개인 소장
몽간, 코른펠드, 요아힘 19. IV. D (작품 44)

귀신이 보고 있다, 총 4단계 중 1단계
《노아 노아(향기)》 연작, 1893~94년
그물 무늬 종이에 검은색으로 찍은 목판화.
이미지 크기: 20.4×35.5cm, 종이 크기: 20.7×35.8cm
보스턴 미술관
W. G. 러셀 앨런 유증
몽간, 코른펠드, 요아힘 20. I (작품 72)

귀신이 보고 있다, 총 4단계 중 3단계
《노아 노아(향기)》 연작, 1893~94년
일본 종이에 갈색과 검은색으로 두 번 찍고 부분적으로 직접 색
을 닦은 목판화.
이미지 크기: 20.4×35.5cm, 종이 크기: 20.8×35.7cm
워싱턴 국립미술관
패트론 영구 기금
몽간, 코른펠드, 요아힘 20. III. (작품 73)

귀신이 보고 있다, 총 4단계 중 4단계
《노아 노아(향기)》 연작, 1893~94년
종이에 색채 목판으로 황토색을 찍은 후, 올리브색과 검은색으
로 두 번 찍고 부분적으로 물감을 직접 닦은 목판화, 이미지 크
기: 20.3×35.6cm,
종이 크기: 24.7×39.5cm(불규칙)
런던 소재 영국 박물관
캠벨 다지슨 유증
몽간, 코른펠드, 요아힘 20. IV. B (작품 74)

귀신이 보고 있다, 총 4단계 중 4단계
《노아 노아(향기)》 연작, 1893~94년
그물 무늬 종이에 색채 목판으로 노란색과 주황색을 찍은 후, 검
은색으로 찍은 목판화.
이미지 크기: 20.8×35.4cm, 종이 크기: 24.9×39.8cm
루이 루아가 찍음, 1894년경, 파리
에디션: c. 25~30
미네아폴리스 미술관
윌리엄 후드 던우디 기금, 1947년
몽간, 코른펠드, 요아힘 20. IV. D (작품 75)

감사의 표시 Maruru, 1893~94년
목판, 20.2×35.2×2.3cm
시카고 미술관
판화와 드로잉 클럽 기증
몽간, 코른펠드, 요아힘 22 (작품 90)

감사의 표시, 총 3단계 중 1단계
《노아 노아(향기)》 연작, 1893~94년
분홍색 그물 무늬 종이에 검은색으로 찍은 목판화.
이미지 크기 : 20.3×35.5cm, 종이 크기: 20.6×36cm
클리블랜드 미술관의 클리블랜드 판화 클럽 기증
몽간, 코른펠드, 요아힘 22. I (작품 91)

감사의 표시, 총 3단계 중 3단계
《노아 노아(향기)》 연작, 1893~94년
그물 무늬 종이에 색채 목판으로 주황색 도는 노란색과 빨간색을
찍은 후, 황토색과 검은색으로 두 번 찍고 부분적으로 직접 색을
닦은 목판화, 전시 판으로 받침.
이미지 크기: 20.5×35.5cm, 종이 크기: 20.5×35.8cm,
받침 크기: 32×46.2cm
매사추세츠 윌리엄스타운 클라크 미술관
몽간, 코른펠드, 요아힘 22. III. B (작품 92)

감사의 표시, 총 3단계 중 3단계
《노아 노아(향기)》 연작, 1893~94년
그물 무늬 종이에 색채 목판으로 주황색을 찍은 후, 검은색으로
찍고 직접 노란색 채색을 더한 목판화.
이미지 크기: 20.5×35.6cm, 종이 크기: 25.1×39.7cm
루이 루아가 찍음, 1894년경, 파리
에디션: c. 25~3.
워싱턴 미국 의회 도서관 판화와 사진관
몽간, 코른펠드, 요아힘 22. III. C (작품 94)

즐거운 땅, 1893~94년
목판, 35.3×20.3×2.3cm
보스턴 미술관
W. G. 러셀 앨런 유증
몽간, 코른펠드, 요아힘 14 (작품 52)

즐거운 땅, 총 4단계 중 1단계
《노아 노아(향기)》 연작 1893~94년
앞면: 분홍색 그물 무늬 종이에 검은색 잉크로 찍은 목판화.
뒷면: (같은 이미지) 검은색으로 찍은 목판화.
이미지 크기에 맞게 종이 여분 자름.
이미지 크기: 35.2×20.3cm
파리 소재 프랑스 국립도서관
이전에는 마르셀 게랭 컬렉션에 포함
몽간, 코른펠드, 요아힘 14. I (작품 53)

즐거운 땅, 총 4단계 중 2단계
《노아 노아(향기)》 연작, 1893~94년
그물 무늬 종이에 검은색으로 찍고 부분적으로 색을 직접 닦은
목판화.
이미지 크기: 35.5×20.6cm, 종이 크기: 37.6×25.2cm
워싱턴 국립미술관
로젠월드 컬렉션
몽간, 코른펠드, 요아힘 14. II. (작품 54)

즐거운 땅, 총 4단계 중 3단계
《노아 노아(향기)》 연작, 1893~94년
그물 무늬 종이에 갈색과 검은색으로 두 번 찍고 수성 물감으로
직접 채색을 더한 목판화.
전시 판에 받침, 이미지 크기에 맞게 종이 여분 자름.
이미지 크기: 35.6×20.3cm
뉴욕 메트로폴리탄 박물관
로저스 기금
몽간, 코른펠드, 요아힘 14. III. (작품 55)

즐거운 땅, 총 4단계 중 4단계
《노아 노아(향기)》 연작, 1893~94년
그물 무늬 종이에 색채 목판으로 주황색을 찍은 후, 황토색과 검
은색으로 두 번 찍고 빨간색으로 직접 채색을 더한 목판화.
이미지 크기: 35.4×20.4cm, 종이 크기: 39.3×25.4cm
일본 기후현 미술관
몽간, 코른펠드, 요아힘 14. IV. B (작품 56)

즐거운 땅, 총 4단계 중 4단계
《노아 노아(향기)》 연작, 1893~94년
그물 무늬 종이에 색채 목판으로 황토색과 녹색을 찍은 후 황토
색과 검은색으로 두 번 찍은 목판화.
이미지 크기: 34.9×20.3cm, 종이 크기: 47.6×27.2cm
뉴욕 메트로폴리탄 박물관
해리스 브리스번 딕 기금
몽간, 코른펠드, 요아힘 14. IV. B (작품 57)

즐거운 땅, 총 4단계 중 4단계
《노아 노아(향기)》 연작, 1893~94년
그물 무늬 종이에 색채 목판으로 주황색과 노란색을 찍은 후 스
텐실을 이용해(추정) 빨간색을 입히고 검은색으로 찍은 목판화.
이미지 크기: 35.5×20.5cm, 종이 크기: 39.9×24.9cm
루이 루아가 찍음, 1894년경, 파리
뉴욕 현대미술관
애비 올드리치 록펠러 기증
몽간, 코른펠드, 요아힘 14. IV. C (작품 58)

노아 노아, 1893~94년
목판, 35.2×20.3×2.2cm
뉴욕 메트로폴리탄 박물관
해리스 브리스번 딕 기금
몽간, 코른펠드, 요아힘 13 (작품 22)

노아 노아, 총 3단계 중 1단계
《노아 노아(향기)》 연작, 1893~94년
분홍색 그물 무늬 종이에 갈색으로 찍은 목판화.
이미지 크기: 35.5×20.4cm, 종이 크기: 36×20.5cm
개인 소장
몽간, 코른펠드, 요아힘 13. I. (작품 23)

노아 노아, 총 3단계 중 3단계
《노아 노아(향기)》 연작, 1893~94년
그물 무늬 종이에 갈색으로 찍은 목판화.
이미지 크기: 35.8×20.4cm, 종이 크기: 44.6×23.9cm
EWK, 스위스 베른
몽간, 코른펠드, 요아힘 13. III. A (작품 24)

노아 노아, 총 3단계 중 3단계
《노아 노아(향기)》 연작, 1893~94년
그물 무늬 종이에 색채 목판으로 황토색과 분홍색을 찍은 후, 황
토색과 검은색으로 두 번 찍은 목판화.
전시 판에 받침, 이미지 크기에 맞춰 종이 여백 자름.
이미지 크기: 36.2×19.8cm
파리 캐 브랑리 미술관
몽간, 코른펠드, 요아힘 13. III. B (작품 25)

노아 노아, 총 3단계 중 3단계
《노아 노아(향기)》 연작, 1893~94년
그물 무늬 종이에 색채 목판으로 주황색과 노란색을 찍은 후, 스
텐실을 이용해(추정) 빨간색을 입히고 검은색으로 찍은 목판화.
이미지 크기: 39.3×24.4cm, 종이 크기: 39.3×24.4cm
루이 루아가 찍음, 1894년경, 파리
에디션: c. 25~30
뉴욕 현대미술관
릴리 P. 블리스 컬렉션
몽간, 코른펠드, 요아힘 13. III. D (작품 26)

신!Te atua, 총 3단계 중 1단계
《노아 노아(향기)》 연작, 1893~94년
그물 무늬 종이에 검은색으로 찍은 목판화. 이미지 크기에 맞춰
종이 여백 자름.
이미지 크기: 20.5×35.5cm
베를린 국립미술관 판화와 드로잉관
몽간, 코른펠드, 요아힘 17. I. (작품 82)

신, 총 3단계 중 3단계
《노아 노아(향기)》 연작, 1893~94년
그물 무늬 종이에 색채 목판으로 노랑, 초록, 빨강을 찍은 후 황토
색과 검은색으로 두 번 찍은 목판화. 전시 판에 받침.
이미지 크기: 20.5×35.7cm, 종이 크기: 20.6×35.7cm
매사추세츠 윌리엄스타운 클라크 미술관
몽간, 코른펠드, 요아힘 17. III. B (작품 83)

신, 총 3단계 중 3단계
《노아 노아(향기)》 연작, 1893~94년
그물 무늬 종이에 색채 목판으로 노랑에 가까운 황토색을 찍은
후, 황토색과 검은색으로 두 번 찍은 목판화.
이미지 크기: 20.5×35.5cm, 종이 크기: 24.7×39.6cm
뉴욕 현대미술관
애비 올드리치 록펠러 기증
몽간, 코른펠드, 요아힘 17. III. B (작품 86)

신, 총 3단계 중 3단계
《노아 노아(향기)》 연작, 1893~94년
그물 무늬 종이에 색채 목판으로 주황색을 찍은 후, 검은색으로
두 번 찍은 목판화.
이미지 크기: 20.7×35.4cm, 종이 크기: 23×38.3cm
루이 루아가 찍음, 1894년경, 파리
에디션: c. 25~30
필라델피아 미술관
존 D. 매킬헤니 기금으로 매입
몽간, 코른펠드, 요아힘 17. III. D (작품 87)

여기서 우리는 사랑을 나눈다 Te faruru, 총 6단계 중 1단계

《노아 노아(향기)》 연작, 1893~94년

분홍색 그물 무늬 종이에 검은색으로 찍은 목판화, 이미지 크기에 맞춰 종이 여백 자름,

이미지 크기: 35.7×20.3cm,

파리 소재 프랑스 국립도서관

마르셀 게랭 기증

몽간, 코른펠드, 요아힘 15. I. (작품 36)

여기서 우리는 사랑을 나눈다, 총 6단계 중 4단계

《노아 노아(향기)》 연작, 1893~94년

그물 무늬 종이에 검은색으로 찍고 부분적으로 직접 색을 닦은 목판화,

이미지 크기: 35.7×20.4cm, 종이 크기: 50.9×27.9cm

개인 소장

몽간, 코른펠드, 요아힘 15. IV. A (작품 37)

여기서 우리는 사랑을 나눈다, 총 6단계 중 4단계

《노아 노아(향기)》 연작, 1893~94년

그물 무늬 종이에 색채 목판으로 노란색을 찍은 후, 황토색과 검은색으로 두 번 찍고 부분적으로 직접 색을 닦은 목판화, 전시 판에 받침, 이미지 크기에 맞춰 종이 여백 자름,

이미지 크기: 35.9×20.5cm, 판 크기: 46.1×31.9cm

매사추세츠 윌리엄스타운 클라크 미술관

몽간, 코른펠드, 요아힘 15. IV. B (작품 38)

여기서 우리는 사랑을 나눈다, 총 6단계 중 5단계

《노아 노아(향기)》 연작, 1893~94년

그물 무늬 종이에 색채 목판으로 주황색을 찍고, 스텐실을 이용해 (추정) 빨간색을 입히고 검은색으로 찍은 목판화,

이미지 크기: 35.7×20.5cm, 종이 크기: 40×24.9cm

루이 루아가 찍음, 1894년경, 파리

에디션: c. 25~30

뉴욕 현대미술관

애비 올드리치 록펠러 기증

몽간, 코른펠드, 요아힘 15. V. (작품 39)

영원한 밤 Te po, 1893~94년

목판, 20.6×35.6×2.3cm

보스턴 미술관

필립 호퍼 기증

몽간, 코른펠드, 요아힘 21 (작품 65)

영원한 밤, 총 4단계 중 3단계

《노아 노아(향기)》 연작, 1893~94년

일본 종이에 갈색 도는 주황색과 검은색으로 두 번 찍고 부분적으로 직접 색을 닦은 목판화, 이미지 크기에 맞춰 종이 여백 자름,

이미지 크기: 20.6×35.6cm

파리 캐 브랑리 미술관

몽간, 코른펠드, 요아힘 21. III. (작품 66)

영원한 밤, 총 4단계 중 3단계

《노아 노아(향기)》 연작, 1893~94년

종이에 검은색으로 찍은 목판화, 이미지 크기에 맞춰 종이 여백 자름, 이미지 크기: 20.5×34.5cm

베를린 국립미술관 판화와 드로잉관

몽간, 코른펠드, 요아힘 21. III. (작품 67)

영원한 밤, 총 4단계 중 4단계

《노아 노아(향기)》 연작, 1893~94년

분홍색 그물 무늬 종이에 황토색과 검은색으로 두 번 찍고 부분적으로 직접 색을 닦은 목판화,

이미지 크기: 21×36.2cm, 종이 크기: 27.6×41.9cm

뉴욕 메트로폴리탄 박물관

해리스 브리스번 딕 기금

몽간, 코른펠드, 요아힘 21. IV. B (작품 68)

영원한 밤, 총 4단계 중 4단계

《노아 노아(향기)》 연작, 1893~94년

그물 무늬 종이에 검은색으로 찍은 후 색채 목판으로 주황색과 노란색을 찍은 목판화,

이미지 크기: 20.3×35.9cm, 종이 크기: 22.9×37.5cm

루이 루아가 찍음, 1894년경, 파리

에디션: c. 25~30

해머 박물관의 시각 예술을 위한 UCLA 그런월드 센터 컬렉션

프레드 그런월드 컬렉션

몽간, 코른펠드, 요아힘 21. IV. C (작품 69)

우주의 창조 L'Univers est créé, 1893~94년

목판, 20.3×35.2×5.1cm

뉴욕 로체스터 대학의 메모리얼 아트 갤러리

제임스 H. 록하트 2세 박사 부부 기증

몽간, 코른펠드, 요아힘 18 (작품 45)

우주의 창조, 총 2단계 중 1단계

《노아 노아(향기)》 연작, 1893~94년

분홍색 그물 무늬 종이에 검은색으로 찍은 목판화, 이미지 크기에 맞춰 종이 여백 자름,

이미지 크기: 20.3×35.2cm

프랑스 국립미술관

이전에는 마르셀 게랭 컬렉션에 포함

몽간, 코른펠드, 요아힘 18. I. (작품 46)

우주의 창조, 총 2단계 중 2단계

《노아 노아(향기)》 연작, 1893~94년

그물 무늬 종이에 황토색과 검은색으로 두 번 찍고, 부분적으로 색을 직접 닦아내고 검은색과 빨간색을 직접 칠한 목판화,

이미지 크기: 20.4×35.3cm, 종이 크기: 26×48.4cm

뉴욕 메트로폴리탄 박물관

해리스 브리스번 딕 기금

몽간, 코른펠드, 요아힘 18. II. B (작품 47)

우주의 창조, 총 2단계 중 2단계

《노아 노아(향기)》 연작, 1893~94년

그물 무늬 종이에 색채 목판으로 주황색을 입히고, 검은색으로 이미지를 찍은 후 스텐실로(추정) 빨간색을 찍은 목판화,

이미지 크기: 20.3×35.4cm, 종이 크기: 24.8×39.8cm

루이 루아가 찍음, 1894년경, 파리

에디션: c. 25~30

뉴욕 현대미술관

수와 에드가 바켄하임 3세 기부 기금

몽간, 코른펠드, 요아힘 18. II. D (작품 49)

타히티 신들이 있는 사각형 꽃병 Square Vase with Tahitian Gods, 1893~95년

테라코타, 34.3×14.4×14cm

코펜하겐 소재 덴마크 디자인 박물관

그레이 115 (작품 95)

자신의 카누 옆에서 물을 마시는 어부 A Fisherman Drinking Beside His Canoe, 총 2단계 중 2단계, 1894년

그물 무늬 종이에 검은색과 갈색으로 찍고 주황색과 보라색 크레용과 옅은 파랑 수채 물감으로 부분적으로 직접 채색한 목판화, 이미지 크기에 맞춰 종이 여백 자름,

이미지 크기: 20.5×13.9cm

개인 소장, 미국

몽간, 코른펠드, 요아힘 33. II. (작품 109)

자신의 카누 옆에서 물을 마시는 어부, 총 2단계 중 2단계, 1894년

일본 종이에 갈색으로 찍고 수채 물감으로 직접 채색을 더한 목판화, 전시 판에 받침, 종이 여백 자름,

이미지 크기: 20.5×13.8cm

개인 소장

몽간, 코른펠드, 요아힘 33. II. (작품 110)

부조 앙상블 신비로운 물 Pape moe 중에서 히나의 머리와 두 비보 연주자 Head of Hina and Two Vivo Players, 1894년

오크 나무를 조각하고 채색함, 19.7×45.7×5.1cm

개인 소장

그레이 107 (작품 88)

성모송 Ia orana Maria, 1894년

종이에 파란색으로 찍은 아연판화,

이미지 크기: 25.6×17.7cm, 종이 크기: 38.1×28.1cm

에디션: 200

해머 박물관의 시각 예술을 위한 UCLA 그런월드 센터 컬렉션

익명 기증

몽간, 코른펠드, 요아힘 27. C (작품 114)

성모송, 1894년

그물 무늬 종이에 수채 모노타이프, 종이 크기: 43×14cm

암스테르담 레이크스 미술관 판화관

필드 2 (작품 115)

성모송, 1894년
종이에 수채 모노타이프, 전시 판을 받침,
종이 크기: 22.3×14.5cm, 판 크기: 38×28cm
보스턴 미술관
W. G. 러셀 앨런 유증
필드 1 (작품 116)

신의 날 Mahana atua, 총 2단계 중 1단계, 1894년
일본 종이에 검은색으로 찍고 수채 물감으로 직접 채색을 더한
목판화,
이미지 크기: 18.1×20.2cm, 종이 크기: 18.4×20.5cm
시카고 미술관
클래런스 버킹엄 컬렉션
몽간, 코른펠드, 요아힘 31. I. (작품 77)

귀신이 보고 있다, 1894년
일본 종이에 진갈색으로 찍은 목판화,
이미지 크기: 22.2×26.4cm, 종이 크기: 27.7×28.8cm
매사추세츠 윌리엄스타운 클라크 미술관
몽간, 코른펠드, 요아힘 30.2.a (작품 64)

귀신이 보고 있다, 1894년
그물 무늬 종이에 검은색으로 찍은 석판화,
이미지 크기: 18×27.3cm, 종이 크기: 42×59.5cm
에디션: 100, 오른쪽 아래 여백: 잉크로 Ep. 81
뉴욕 현대박물관
애비 올드리치 록펠러 기증
몽간, 코른펠드, 요아힘 23. B (작품 70)

망고 나무 The Mango Tree, 1894년
그물 무늬 종이에 수채 모노타이프, 수채 물감과 흰 초크로 직접
채색을 더함, 전시 판을 받침,
종이 크기: 26.4×17.7cm
파리 오르세 미술관
타데 나탕송 여사 유증
필드 4 (작품 27)

망고 나무, 1894년경
수채 모노타이프, 종이 크기: 28.9×18.1cm
일본 기후현 미술관
(작품 28)

즐거운 땅, 1894년
일본 종이에 수채 모노타이프, 부분적으로 수채 물감으로 직접
채색함, 대지(臺紙)를 받침,
종이 크기: 40.5×24.2cm, 대지 크기: 48.8×35.8cm
보스턴 미술관
W. G. 러셀 앨런 유증
필드 6 (작품 60)

오비리(야만)Oviri, 1894년
부분적으로 에나멜을 입힌 석기, 75×19×27cm
파리 오르세 미술관
그레이 113 (작품 99)

오비리(야만), 1894년
그물 무늬 종이에 수채 모노타이프, 부분적으로 수성 물감으로
직접 채색함, 판지를 받침,
종이 크기: 28.2×22.2cm
개인 소장
필드 30 (작품 100, 전시회 불포함)

오비리(야만), 1894년
그물 무늬 종이에 검은색으로 찍은 목판화,
이미지 크기: 20.6×13.6cm, 종이 크기: 24.9×20.1cm
개인 소장
몽간, 코른펠드, 요아힘 35 (작품 101)

오비리(야만), 1894년
그물 무늬 종이에 갈색과 검은색으로 두 번 찍은 목판화, 종이 여
백 자름, 이미지 크기: 20.5×12cm
매사추세츠 윌리엄스타운 클라크 미술관
몽간, 코른펠드, 요아힘 35 (작품 102)

오비리(야만), 1894년
〈악마가 말하다〉를 잘라낸 한 조각의 뒷면에 갈색으로 찍은 목판
화, 그물 무늬 종이에 루이 루아가 찍음,
이미지 크기: 20.4×12.2cm, 종이 크기: 37×19cm
워싱턴 국립미술관
로젠월드 컬렉션
몽간, 코른펠드, 요아힘 35 (작품 103)

오비리(야만), 1894년
그물 무늬 종이에 검은색으로 찍고 구아슈와 수채 물감으로 직접
채색을 더한 목판화, 종이 여백 자름,
이미지 크기: 20.5×12cm
개인 소장
몽간, 코른펠드, 요아힘 35 (작품 104)

오비리(야만), 1894년
붉은 갈색으로 찍고 수성 물감으로 직접 채색을 더한 목판화, 종
이 여백 자름, 이미지 크기: 20.5×11.3cm
개인 소장, 미국
몽간, 코른펠드, 요아힘 35 (작품 105)

신비로운 물, 1894년
종이에 수채 모노타이프, 종이 크기: 26.9×15.5cm
파리 마르모탕 모네 미술관
필드 13 (작품 107)

부조 앙상블 신비로운 물 중에서 신비로운 물, 1894년
오크 나무를 조각하고 채색함, 65×55×5cm
코펜하겐 글립토테크 미술관
그레이 107 (작품 108)

기대어 누워 있는 타히티인 Reclining Tahitian, 1894년
일본 종이에 수채 모노타이프, 수성 물감으로 직접 채색을 더함,
종이 크기: 24.5×39.5cm
개인 소장
필드 15 (작품 78)

기대어 누워 있는 타히티인 《귀신이 보고 있다》 이후의 습작),
1894년
수성 물감으로 직접 채색을 더한 수채 모노타이프,
종이 크기: 21×14.1cm
개인 소장
(작품 62)

부조 앙상블 신비로운 물 중에서 히나의 머리가 옆모습으로 보이
는 숭배의 장면 Scene of Worship with Head of Hina in Profile,
1894년
오크 나무를 조각하고 채색함, 19.7×45.7×5.1cm
개인 소장
그레이 107 (작품 93)

분홍색 파레우를 입은 타히티 소녀 Tahitian Girl in a Pink Pareu,
1894년
그물 무늬 종이에 구아슈, 수채 물감, 잉크,
종이 크기: 24.4×23.5cm
뉴욕 현대미술관
윌리엄 S. 페일리 컬렉션
빌덴슈타인 425 (작품 111)

분홍색 파레우를 입은 타히티 소녀, 1894년
레이드 페이퍼에 구아슈와 수채 모노타이프,
종이 크기: 27.5×26.6cm
시카고 미술관
월터 S. 브루스터 기증
필드 22 (작품 112)

분홍색 파레우를 입은 타히티 소녀, 1894년
레이드 페이퍼에 구아슈와 수채 모노타이프,
종이 크기: 24.6×14.8cm
토론토 온타리오 미술관
빈센트 토벨이 자신의 부모 해롤드 토벨과 루스 토벨을 추모하
며 기증, 1999년
필드 21 (작품 113)

타히티인들 Tahitians, 1894년
일본 종이에 수채 모노타이프, 수채 물감으로 직접 채색을 더함.
종이 크기: 24×20cm
런던 소재 영국 박물관
캠벨 다지슨 유증
필드 19 (작품 19)

서 있는 두 타히티 여인 Two Standing Tahitian Women, 1894년
일본 종이에 수채 모노타이프, 수채 물감으로 직접 채색을 더함.
대지를 받침, 종이 크기: 15×14cm, 대지 크기: 30.3×23.3cm
런던 소재 영국 박물관
영국 정부가 상속세 대신 받아들이고 영국 박물관에 배치함
필드 16 (작품 138)

서 있는 두 타히티 여인, 1894년
일본 종이에 수채 모노타이프, 수채 물감으로 직접 채색을 더함.
종이 크기: 18.5×14.5cm
개인 소장
필드 17 (작품 139)

기대어 누워 있는 누드 Reclining Nude, 1894년 또는 1895년
레이드 페이퍼에 목탄, 검은색 초크, 파스텔, 30.6×62.1cm
워싱턴 국립미술관
워싱턴 국립미술관 15주년 기념으로 로버트와 메르세데스 아이
홀츠가 (부분적으로, 약속에 따라) 기증
(작품 63)

귀신이 보고 있다, 총 4단계 중 3단계
《노아 노아(향기)》 연작, 1893~94년
일본 종이에 검은색으로 찍은 후 직접, 또는 스텐실을 이용해 수
성 물감 채색을 더한 목판화.
이미지 크기: 22.9×52.1cm, 종이 크기: 23.5×58cm
보스턴 미술관
W. G. 러셀 앨런 기증
몽간, 코른펠드, 요아힘 29. III. (작품 76)

타히티 신상 Tahitian Idol, 1894~95년
그물 무늬 종이에 엷게 유성 물감(추정)을 바르고 검은색으로 찍
은 목판화, 종이 여백 자름.
이미지 크기: 15.1×11.7cm
개인 소장, 미국
몽간, 코른펠드, 요아힘 32 (작품 96)

타히티 신상, 1894~95년
그물 무늬 종이에 엷게 유성 물감(추정)을 바르고 검은색으로 찍
은 목판화, 종이 여백 자름.
이미지 크기: 15.1×12cm
EWK, 스위스 베른
몽간, 코른펠드, 요아힘 32 (작품 97)

뿔 달린 두상 Head with Horns, 1895~97년
물감 흔적이 있는 나무.
두상 크기: 22×22.8×12cm,
받침대 크기: 20×25×17.5cm
로스엔젤레스 J. 폴 게티 미술관
그레이 A .13 (작품 153)

타히티 소녀 Tahitian Girl, 1896년경
나무, 펠트, 비단 끈, 조개껍데기, 진주층, 94.9×19.1×20.3cm
레이먼드와 팻시 내셔 컬렉션
댈러스 내셔 조각 센터
(작품 158)

예수의 탄생 Te tamari no atua, 1896년
캔버스에 유채, 96×131.1cm
뮌헨 노이에 피나코테크 바이에른 회화 컬렉션
빌덴슈타인 541 (작품 149, 전시회 불포함)

두 번 다시는 Nevermore, 1897년
캔버스에 유채, 60.5×116cm
새뮤얼 코톨드 트러스트 사(社)
런던 코톨드 갤러리
빌덴슈타인 558 (작품 71, 전시회 불포함)

타히티의 전원 풍경 Faa iheihe, 1898년
캔버스에 유채, 54×169.5cm
런던 테이트 갤러리
두빈 경 기증
빌덴슈타인 569 (작품 117)

백마 The White Horse, 1898년
캔버스에 유채, 140×91.5cm
파리 오르세 미술관
뤽상부르 박물관에 의해 다니엘 드 몽프레드에게서 취득
빌덴슈타인 571 (작품 180)

여인들, 동물들, 나뭇잎 Femmes, animaux et feuillages, 총 2단
계 중 2단계
《볼라르 연작》, 1898년
얇은 일본 종이에 검은색으로 찍은 목판화.
이미지 크기: 16.4×30.4cm, 종이 크기: 22.8×30.4cm
에디션: c. 40
작품 내 왼쪽 아래 : 'no 11', 잉크
개인 소장
몽간, 코른펠드, 요아힘 43. II. A (작품 119)

사랑에 빠지라 그러면 행복할 것이다 Soyez amoureuses vous
serez heureuses, 총 2단계 중 1단계와 2단계
《볼라르 연작》, 1898년
얇은 일본 종이에 주황색으로 찍은 첫 단계의 목판화에 얇은 일
본 종이에 검은색으로 찍은 두 번째 단계의 목판화를 겹침, 종
이 여백 자름.
이미지 크기: 16×26.2cm (불규칙)
에디션: c. 30
개인 소장
몽간, 코른펠드, 요아힘 55. I and 55. II .b (작품 137)

귀족 여인—피로함, 또는 망고와 여인—피로함 Te arii vahine—O
poi
《볼라르 연작》, 1898년
얇은 일본 종이에 검은색으로 찍은 목판화, 그물 무늬 종이를
받침
이미지 크기: 16.2×29.2cm, 종이 크기: 17.6×30.2cm
에디션: c. 30
작품 내 오른쪽 아래 부분: 'no 3', 잉크
개인 소장
몽간, 코른펠드, 요아힘 44. A (작품 118)

부처 Bouddha
《볼라르 연작》, 1898~99년
얇은 일본 종이에 검은색으로 찍은 목판화, 종이 여백 자름.
이미지 크기: 30.3×22.8cm
에디션: c. 30
작품 내 왼쪽 위: '26', 잉크
개인 소장
몽간, 코른펠드, 요아힘 45. B (작품 129)

브르타뉴 길가의 제단 Le Calvaire Breton, 1898~99년
목판, 16×24.9cm
파리 소재 프랑스 국립도서관
몽간, 코른펠드, 요아힘 50 (작품 122)

브르타뉴 길가의 제단
《볼라르 연작》, 1898~99년
얇은 일본 종이에 검은색으로 찍은 목판화, 종이 여백 자름.
이미지 크기: 15.1×22.6cm
에디션: c. 35
작품 내 오른쪽 아래: '26', 잉크
개인 소장
몽간, 코른펠드, 요아힘 50. B (작품 123)

황소 수레 Le Char à boeufs
《볼라르 연작》, 1898~99년
얇은 일본 종이에 검은색으로 찍은 목판화,
이미지 크기: 20×30cm, 종이 크기: 22.8×30.2cm
에디션: c. 30
작품 내 오른쪽 아래: '1', 잉크
개인 소장
몽간, 코른펠드, 요아힘 51 (작품 124)

에우로페의 강간 L'Enlèvement d'Europe, 1898~99년
목판, 24×23×4cm
보스턴 미술관
해리엇 오티스 크러프트 기금
몽간, 코른펠드, 요아힘 47 (작품 130)

에우로페의 강간
《볼라르 연작》, 1898~99년
얇은 일본 종이에 검은색으로 찍은 목판화, 종이 여백 자름,
이미지 크기: 23.5×22.8cm(불규칙)
에디션: c. 30
작품 내 왼쪽 아래: '2', 잉크
개인 소장
몽간, 코른펠드, 요아힘 47. A (작품 131)

이브 Eve, 총 2단계 중 2단계
《볼라르 연작》, 1898~99년
얇은 일본 종이에 검은색으로 찍은 목판화, 종이 여백 자름,
이미지 크기: 30×22.6cm
에디션: c. 30
작품 내 오른쪽 아래: 'no -16-', 잉크
개인 소장
몽간, 코른펠드, 요아힘 42. II. b (작품 127)

타히티 오두막의 내부 Intérieur de case
《볼라르 연작》, 1898~99년
얇은 일본 종이에 검은색으로 찍은 목판화,
이미지 크기: 11×21cm, 종이 크기: 15.3×22.7cm
에디션: c. 30
작품 내 왼쪽 아래: '8', 잉크
개인 소장
몽간, 코른펠드, 요아힘 41 (작품 128)

인간의 고통 Misères humaines
《볼라르 연작》, 1898~99년
얇은 일본 종이에 검은색으로 찍은 목판화
이미지 크기: 19×30cm, 종이 크기: 22.7×30.5cm
에디션: c. 30
작품 내 왼쪽 아래: 'no 15', 잉크
개인 소장
몽간, 코른펠드, 요아힘 49 (작품 125)

뿔 달린 악마의 머리가 있는 판화 Planche au diable cornu
《볼라르 연작》, 1898~99년
얇은 일본 종이에 검은색으로 찍은 목판화,
이미지 크기: 22.7×29.4cm
에디션: c. 30
개인 소장
몽간, 코른펠드, 요아힘 48 (작품 121)

바나나를 메고 가는 타히티인 Le Porteur de feï,
총 2단계 중 2단계
《볼라르 연작》, 1898~99년
얇은 일본 종이에 검은색으로 찍은 목판화,
이미지 크기: 16.2×28.2cm, 종이 크기: 20×29cm
에디션: c. 40
작품의 왼쪽 아래: '5', 잉크
개인 소장
몽간, 코른펠드, 요아힘 46. II. (작품 120)

거주지의 변화 Changement de résidence, 총 2단계 중 1단계
와 2단계
《볼라르 연작》, 1899년
그물 무늬 종이에 갈색으로 찍은 첫 단계의 목판화에, 얇은 일
본 종이에 검은색으로 찍은 두 번째 단계의 목판화를 겹침, 종
이 여백 자름,
이미지 크기: 15.6×29.9cm
에디션: c. 30
작품 내 왼쪽 위: 'No 7', 잉크
개인 소장 (작품 136)

신 Te atua, 총 2단계 중 1단계와 2단계
《볼라르 연작》, 1899년
그물 무늬 종이에 검은색으로 찍은 첫 단계 목판화 뒷면에, 얇
은 일본 종이에 검은색으로 찍은 둘째 단계의 목판화를 뒤집어
서 겹침,
이미지 크기: 24×22.4cm, 종이 크기: 26.5×22.5cm
개인 소장
몽간, 코른펠드, 요아힘 53. I and 53. II. B. a (작품 132)

신, 총 2단계 중 1단계와 2단계
《볼라르 연작》, 1899년
그물 무늬 종이에 회색으로 찍은 첫 단계 목판화에, 얇은 일본 종
이에 검은색으로 찍은 둘째 단계 목판화를 겹침,
이미지 크기: 22.5×20.1cm, 종이 크기: 50.5×37.5cm
워싱턴 국립미술관
로젠월드 컬렉션
몽간, 코른펠드, 요아힘 53. I and 53. II . B .b (작품 133)

미소: 진지한 신문 Le Sourire: Journal sérieux, 1899년 11월
등사판으로 인쇄하고 목판화로 삽화를 넣은 신문('세 사람, 마스크,
여우, 새', 고갱의 모노그램인 PGO, 제목),
지면 크기: 37.7×25.7cm
개인 소장, 미국
몽간, 코른펠드, 요아힘 58. A (작품 141)

물주전자와 과일이 있는 정물화 Still Life with Pitcher and Fruits,
1899년경
구아슈 모노타이프, 종이 크기: 23×29.8cm
스티븐 래트너와 모린 화이트 컬렉션
필드 132 (작품 185)

두 타히티인 습작 Study of Two Tahitians, 1899년경
종이에 검은색 연필과 목탄, 43×30.5cm
제네바 장 보나 컬렉션
(작품 166)

타히티인의 얼굴들 Tahitian Faces(앞모습과 옆모습), 1899년경
레이드 페이퍼에 목탄, 41×31.1cm
뉴욕 메트로폴리탄 박물관
매입, 애넨버그 재단 기증
(작품 163)

두 타히티 여인 Two Tahitian Women, 1899년
캔버스에 유채, 94×72.4cm
뉴욕 메트로폴리탄 박물관
윌리엄 처치 오스본 기증
빌덴슈타인 583 (작품 164)

꽃과 과일 앞의 두 타히티 여인 Two Tahitian Women with
Flowers and Fruit, 1899년경
수채 모노타이프, 수채 물감과 구아슈로 직접 채색을 더함,
종이 크기: 22.5×16.5cm
개인 소장 (작품 172)

과일을 따는 두 타히티인 Two Tahitians Gathering Fruit,
1899년 또는 1900년
앞면: 그물 무늬 종이에 황토색과 검은색으로 (2회에 걸친) 유채 전
사 드로잉, 뒷면: 흑연과 파란색 연필,
종이 크기: 63×51.6cm
워싱턴 국립미술관
폴 멜런 부부 컬렉션
필드 161 (작품 161)

여우, 두 여인의 흉상, 토끼, 감시견(그 개를 조심하라) Fox, Busts
of Two Women, and a Rabbit and Cave Canis(Beware of the
Dog), 1899~1900년
〈미소〉를 위한 첫머리 장식 목판화와 유채 전사 드로잉,
종이 크기: 39.5×29.8cm
개인 소장
필드 63 (작품 144, 전시회 불포함)

팔, 다리, 머리 습작 Studies of Arms, Legs, and a Head,
1899~1902년
앞면: 그물 무늬 종이에 (2회에 걸쳐) 황토색과 검은색으로 유채 전사 드로잉, 뒷면: 흑연, 종이 크기: 30.7×24.6cm
파리 소재 프랑스 국립도서관
필드 35 (작품 146)

하나의 토르소와 두 손 습작 Studies of a Torso and Two Hands,
1899~1902년
앞면: 종이에 검은색으로 유채 전사 드로잉,
뒷면: 흑연,
종이 크기: 13.5×14.5cm
파리 베레스 갤러리
필드 55 (작품 145)

미소: 사악한 신문 Le Sourire: Journal méchant, 1900년 2월
등사판으로 인쇄하고 목판화로 삽화를 넣은 신문,
지면 크기: 37.7×25.7cm
개인 소장, 미국
몽간, 코른펠드, 요아힘 64. B (작품 142)

미소: 사악한 신문, 1900년 2월
등사판으로 인쇄하고 목판화로 삽화(바나나를 나르는 남자와 두 마리 말)를 넣은 신문, 지면 크기: 37.7×25.7cm
개인 소장, 미국
몽간, 코른펠드, 요아힘 63. B (작품 143)

타히티 해안 Tahitian Shore, 1900년경
앞면: 그물 무늬 종이에 (한 번에) 검은색과 갈색 유채 전사 드로잉, 뒷면: 파란 연필과 갈색 구아슈,
종이 크기: 33.3×50.8cm
워싱턴 국립미술관
로젠월드 컬렉션
필드 72 (작품 171)

악령과 함께 있는 타히티 여인 Tahitian Woman with Evil Spirit,
1900년경
앞면: 그물 무늬 종이에 (2회에 걸쳐) 검은색과 노란빛 도는 복숭아색으로 유채 전사 드로잉,
뒷면: 흑연과 파란색의 연필,
종이 크기: 64.1×51.6cm
개인 소장
필드 66 (작품 154)

악령과 함께 있는 타히티 여인, 1900년경
앞면 : 그물 무늬 종이에 (2회에 걸쳐) 검은색과 올리브색으로 유채 전사 드로잉, 뒷면 : 흑연과 파란색의 연필,
종이 크기: 65×46cm
뉴욕 현대미술관
이사진과 후원자들의 지원금으로 취득
필드 67 (작품 155)

악령과 함께 있는 타히티 여인, 1900년경
앞면: 그물 무늬 종이에 검은색으로 유채 전사 드로잉,
뒷면: 흑연, 파란색 연필, 갈색 유성 물감,
종이 크기: 63.8×51.2cm
프랑크푸르트 암 마인 슈테델 미술관
필드 71 (작품 156)

평화와 전쟁 La Paix et la guerre, 1901년
미로 나무를 조각하고 채색함, 29.5×66×4cm
파리 오르세 미술관
그레이 128 (작품 140)

동물 습작 Animal Studies, 1901~1902년
앞면: 레이드 페이퍼에 검은색으로 유채 전사 드로잉,
뒷면: 빈종이, 종이 크기: 31.9×25.1cm
워싱턴 국립미술관
로젠월드 컬렉션
필드 79 (작품 148)

거주지의 변화 Change of Residence, 1901~1902년
앞면: 그물 무늬 종이에 검은색으로 유채 전사 드로잉,
뒷면: 흑연, 종이 크기: 14×21.7cm
뉴욕 현대미술관
판화와 삽화책을 위한 수아 에드가 바켄하임 3세의 기부
필드 58 (작품 175)

쭈그리고 앉은 타히티 여인의 뒷모습 Crouching Tahitian Woman
Seen from the Back, 1901~1902년경
앞면: 종이에 검은색으로 찍고 직접 적갈색 크레용으로 채색을 더한 유채 전사 드로잉,
뒷면: 흑연과 적갈색 크레용,
종이 크기: 31.8×25.8cm
개인 소장, 미국
필드 75 (작품 182)

마르키즈제도의 풍경 Marquesan Landscape, 1901~1902년
앞면: 그물 무늬 종이에 검은색으로 유채 전사 드로잉,
뒷면: 흑연, 종이 크기: 23.5×12.4cm
해머 박물관 내 시각 예술을 위한 UCLA 그런월드 센터 컬렉션
프레드 그런월드 부부 기증
필드 56 (작품 173)

젖소 습작 Studies of Cows, 1901~1902년
앞면: 그물 무늬 종이에 검은색으로 찍고 잉크로 직접 채색을 더한 유채 전사 드로잉,
뒷면: 흑연과 검은색 연필,
종이 크기: 15.5×24.9cm
파리 소재 프랑스 국립도서관
필드 77 (작품 147)

식사를 위한 집 Te fare amu, 1901~1902년
나무를 조각하고 채색함, 24.8×147.7cm
헨리 펄먼과 로즈 펄먼 컬렉션
뉴저지 프린스턴 대학교 미술관에 장기 대여
그레이 122 (작품 134, 전시회 불포함)

작업실의 여인들과 천사들 Women and Angels in a Studio,
1901~1902년
앞면: 그물 무늬 종이에 검은색으로 유채 전사 드로잉,
뒷면: 알려지시 않음, 종이 크기: 52.4×47.6cm
개인 소장
필드 81 (작품 150)

세 타히티인 두상 Three Tahitian Heads, 1901~1903년
앞면: 그물 무늬 종이에 (2회에 걸쳐) 검은색과 올리브색으로 유채 전사 드로잉, 뒷면: 적갈색 크레용과 흑연,
종이 크기: 26.5×21cm
개인 소장 (작품 159)

부름, 1902년
직물에 유채, 131.3×89.5cm
클리블랜드 미술관
한나 기금 기증
빌덴슈타인 612 (작품 184, 전시회 불포함)

거주지의 변화, 1902년경
앞면: 종이에 (2회에 걸쳐) 검은색과 올리브색으로 유채 전사 드로잉, 뒷면: 흑연과 적갈색 크레용,
종이 크기: 37.9×54.9cm
파리 베레스 갤러리
필드 95 (작품 176)

탈출 The Escape, 1902년
캔버스에 유채, 73×92cm
프라하 국립미술관
그레이 115 (작품 170, 전시회 불포함)

천주교와 현대적 사고 Esprit moderne et le Catholicisme,
1902년
검은색으로 찍은 두 점의 유채 전사 드로잉(외부 앞뒤 표지)과 두 점의 목판화(내부 앞뒤 표지)로 이루어진 원고 표지,
32.1×17.9×2.1cm
세인트 루이스 미술관
빈센트 L. 프라이스 2세가 부모 마거릿 L. 프라이스와 빈센트 L. 프라이스를 추모하며 기증
필드 82 (작품 152)

마르키즈제도인의 두상 Head of a Marquesan, 1902년경
앞면과 뒷면(예수의 탄생) 구아슈 모노타이프, 수채 물감과 아라비아 검, 흰 초크로 직접 채색을 더함.
종이 크기: 31.5×27.4cm
개인 소장
필드 139 (작품 160)

인물이 있는 마르키즈제도의 풍경 Marquesan Landscape with Figure, 1902년경
그물 무늬 종이에 구아슈 모노타이프, 흰 초크로 직접 채색을 더함, 종이 크기: 31.1×55cm
개인 소장
필드 136 (작품 174)

마르키즈제도의 풍경 Marquesan Scene, 1902년경
종이에 수채 모노타이프, 종이 크기: 25cm×32.5cm
부다페스트 미술관
필드 130 (작품 179)

예수의 탄생, 1902년
앞면: 그물 무늬 종이에 검은색과 갈색으로 (2회에 걸쳐) 유채 전사 드로잉, 뒷면: 흑연,
종이 크기: 22.5×22.5cm
파리 캐 브랑리 미술관
루시앙 볼라르 기증
필드 85 (작품 151)

옆얼굴 Profile, 1902년경
앞면: 그물 무늬 종이에 검은색으로 유채 전사 드로잉, 수성 물감으로 직접 채색을 더함, 뒷면: 알려지지 않음.
종이 크기: 31.4×30.8cm
개인 소장
필드 92 (작품 169)

사냥에서 돌아오다 Return from the Hunt, 1902년경
앞면: 그물 무늬 종이에 검은색으로 찍은 유채 전사 드로잉,
뒷면: 흑연, 종이 크기: 32.2×41.8cm
프랑크푸르트 암 마인 슈테델 미술관
슈테델셔 미술관 클럽 협회 소유
필드 96 (작품 178)

두 마르키즈제도인 Two Marquesans, 1902년경
앞면: 그물 무늬 종이에 (한 번에) 검은색과 컬러 잉크로 유채 전사 드로잉, 뒷면: 흑연과 검은색 연필.
종이 크기: 37×32.7cm
필라델피아 미술관
앨리스 뉴턴 오스본 기금으로 매입
필드 87 (작품 162)

두 마르키즈제도인, 1902년경
앞면: 그물 무늬 종이에 검은색과 올리브색으로 (한 번에) 유채 전사 드로잉, 뒷면: 흑연과 검은색 연필.
종이 크기: 45.4×34.9cm
워싱턴 국립미술관
로젠월드 컬렉션
필드 88 (작품 165)

두 마르키즈제도인, 1902년경
앞면: 그물 무늬 종이에 검은색과 갈색으로 (두 번의 과정을 통해) 유채 전사 드로잉, 뒷면: 흑연.
종이 크기: 32.1×51cm
런던 소재 영국 박물관
세자르 망주 드 하우케 유증
필드 86 (작품 168)

두 여인 Two Women, 1902년
캔버스에 유채, 74×64.5cm
개인 소장
빌덴슈타인 626 (작품 167)

부채를 든 여인 Woman with a Fan, 1902년
캔버스에 유채, 91.9×72.9cm
독일 에센 폴크방 미술관
빌덴슈타인 609 (작품 157)

아담과 이브 Adam and Eve(또는 떠남The Departure), 1902~1903년
앞면: 레이드 페이퍼에 검은색으로 찍은 유채 전사 드로잉, 직접 적갈색으로 채색을 더하고 흑연으로 덧그림.
뒷면: 흑연, 녹색 도는 회색과 갈색 유채 물감.
종이 크기: 62.5×48.5cm
얀 크루기어 소유
필드 105 (작품 181, 전시회 불포함)

부름 The Call, 1902~1903년경
그물 무늬 종이에 검은색으로 찍고 흑연으로 덧그린 유채 전사 드로잉, 그물 무늬 종이를 받침.
종이 크기: 43.2×30.4cm
보스턴 미술관
오티스 노크로스 기금
필드 102 (작품 183)

여인들과 백마 Women and a White Horse, 1903년
캔버스에 유채, 73.3×91.7cm
보스턴 미술관
존 T. 스폴딩 유증
빌덴슈타인 636 (작품 177)

추가로 아래에 나열된 것은 이 책에 실리지는 않았지만 전시회에 포함된 작품들이다.

수정한 즐거운 땅 Te nave nave fenua 습작, 1892년 작, 1894년경 수정
종이에 목탄과 파스텔, 종이 크기: 94×47.6cm
디모인 아트센터
존과 엘리자베스 베이츠 카울즈 기증

감사의 표시 Maruru, 총 3단계 중 3단계
《노아 노아》 연작, 1893~94년
그물 무늬 종이에 검은색 잉크로 찍은 목판화.
이미지 크기: 20.5×35.5cm, 종이 크기: 27.6×47.4cm
파리 캐 브랑리 미술관
뤼시앵 볼라르 기증
몽간, 코른펠드, 요아힘 22. III. A

신 Te atua, 총 2단계 중 1단계
《볼라르 연작》, 1899년
얇은 일본 종이에 검은색 잉크로 찍은 목판화.
이미지 크기: 23.5×20.5cm, 종이 크기: 24×20.8cm
에디션: c. 35.
드니스 르프래 S-R 아트 인베스터 유한책임회사
몽간, 코른펠드, 요아힘 53. I

신, 총 2단계 중 2단계
《볼라르 연작》, 1899년
얇은 일본 종이에 검은색 잉크로 찍은 목판화.
이미지 크기: 23.5×20.8cm, 종이 크기: 23.7×20.8cm
에디션: c. 30.
드니스 르프래 S-R 아트 인베스터 유한책임회사
몽간, 코른펠드, 요아힘 53. II

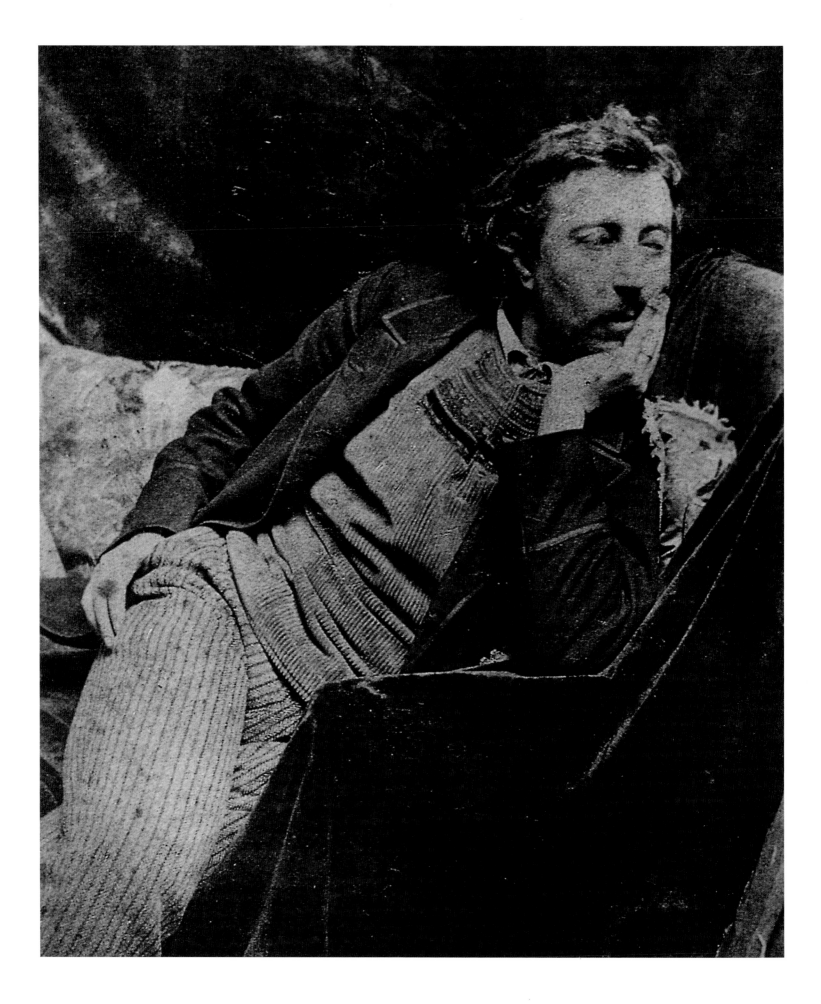

연대기

로테 존슨

1848년

6월 7일 / 유진 앙리 폴 고갱은 파리에서 신문 편집자이자 기자인 아버지 클로비스 고갱과 어머니 알린 샤잘 사이에서 태어났다. 알린 샤잘은 조판공 앙드레 샤잘과 사회주의 작가이자 운동가인 플로라 트리스탕의 딸이었다. 고갱에게는 마리라는 이름의 누나가 있었다.

1849년

8월 8일 / 고갱의 가족은 1848년 프랑스 혁명 이후 페루의 리마로 이사를 간다. 이 여정에서 고갱의 아버지가 사망했다. 고갱은 나중에, 페루에서 보낸 어린 시절이 자신에게 큰 영향을 주었다고 말한다.

1854~64년

1854년 후반 또는 1855년 초반에 어머니와 함께 고갱 남매는 프랑스로 돌아와 오를레앙의 집에서 산다. 고갱의 어머니는 1861년에 파리로 이사하고, 고갱도 1862년에 파리로 간다. 고갱은 1864년에 오를레앙의 고등학교 기숙사로 들어간다.

1865년

12월 / 고갱은 상선에 오른다. 처음에는 상선을 타고, 다음으로는 프랑스 해군으로서(1868~71년) 6년 동안 세계를 돌아다닌다. 지중해, 흑해, 북해, 북극권을 여행한다.

1867년

어머니 알린 고갱이 사망한다. 사업가이자 미술 수집가인 귀스타브 아로자가 고갱의 법적 후견인이 된다.

1871년

4월 23일 / 고갱이 해군을 제대한다. 파리로 돌아온다.

1872년

귀스타브 아로자가 증권거래소의 일자리를 고갱에게 구해준다. 고갱은 미래의 아내 메트 소피 가드를 만나고 동료 증권 중개인이자 화가인 에밀 슈페네커와 친구가 된다.

1873년

예술가가 많이 모여 사는 파리의 9구에서 산다.

11월 22일 / 메트 소피 가드와 결혼한다.

1874년

프랑스 아방가르드 미술계에 좀 더 동참하게 된다. (귀스타브 아로자의 친구이고) 고갱과 가까운 사이가 된 카미유 피사로가 고갱의 스승이 된다.

4월 또는 5월 / 파리의 첫 인상파 그룹 전시회를 방문한다.

8월 31일 / 아들 에밀이 태어난다.

1876년

1월 / 파리의 16구로 이사한다.

5~6월 / 파리에서 열리는 권위 있는 전시회, '살롱'에서 풍경 회화 한 점을 전시한다.

1877년

여름 / 파리 교외의 보지라르로 이사한다. 집주인이자 조각가인 쥘 부요트에게서 돌 조각법을 배운다. 덴마크 미술 평론가인 카를 매슨과 조각가 오베와 친해진다.

12월 24일 / 딸 알린이 태어난다.

1878년

카미유 피사로를 비롯해 동시대 작가들의 미술을 수집하기 시작한다.

1879년

파리 인상주의자들이 모이는 카페 드 라 누벨 아텐을 자주 방문하여 카미유 피사로, 에드가르 드가, 에두아르 마네, 피에르 오귀스트 르누아르, 미술 비평가 루이 에드몽 뒤랑티와 어울린다.

4월 10일~5월 11일 / 카미유 피사로와 에드가르 드가의 초대를 받아 제4회 인상주의 전시회에 참가한다.

5월 10일 / 셋째 클로비스 앙리가 태어난다. 여름 / 파리 북서부의 퐁투아즈에 있는 카미유 피사로의 집을 처음으로 방문한다.

1880년

피에르 로티의 자전적 소설《로티의 결혼》이 출판되고 고갱에게 큰 영향을 미친다.

4월 1일~30일 / 다섯 번째 인상주의 전시회에 참가하여 여덟 점의 작품을 전시한다.

1881년

3월 / 미술상 폴 뒤랑뤼엘이 고갱에게서 세 점의 회화를 산다.

4월 2일~5월 1일 / 제6회 인상주의 전시회에 참가하여 여덟 점의 회화와 두 점의 조소를 전시한다.

4월 12일 / 넷째 장 르네가 태어난다.

1882년

프랑스의 증권시장이 무너진다. 고갱은 증권 중개인 일자리를 잃고 그림을 업으로 삼기로 결정한다.

3월 / 일곱 번째 인상주의 전시회에 참가하여 열한 점의 회화와 한 점의 파스텔화, 한 점의 조소를 전시한다.

1883년
오스니의 카미유 피사로를 자주 방문하며 친밀한 우정을 이어간다.

8월 / 스페인 정부를 전복하고자 하는 파리 소재의 스페인 단체 공화국군 연합의 한 임무(정확히 어떤 성격이었는지는 불분명하다)를 위해 스페인 세르베르를 다녀온다.

12월 6일 / 다섯째 폴 (폴라) 롤롱이 태어난다. 고갱은 아들의 출생 신고서에 자신의 직업을 '화가'라고 기재한다.

1884년
1월 / 고갱의 가족은 경제적인 이유로 루앙으로 이사한다.

4월 / 고갱은 프랑스 남부로 가 혁명 공화국군들이 봉기를 위해 스페인으로 항해하는 것을 돕는다.

6월 / 아내 메트가 아이들을 데리고 고향 덴마크를 다녀온다.

10월 / 프랑스 북부의 루베에서 방수포 판매원으로 일한다.

11월 / 아내 메트와 가족이 함께 살고 있던 코펜하겐의 처가로 들어간다. 코펜하겐에서 회화에 관한, 그리고 생각과 감각 인식의 관계에 관한 글인 〈종합적 기록〉을 쓰기 시작한다. 이 글은 고갱의 사후인 1910년에 문학잡지 〈운문과 산문〉에 실렸고 이후 여러 매체에서 번역되었다.

1885년
6월 / 아들 클로비스를 데리고 파리로 돌아가고, 미술가 에밀 슈페네커에게서 경제적인 지원을 받는다.

7월~10월 / 한 친구와 디에프에서 지낸다.

9월 / 스페인 혁명가들의 지원으로 영국으로 간다. 디에프로 돌아와 드가를 만난다.

10월 초 / 파리로 돌아간다.

1886년
5월 15일~6월 15일 / 여덟 번째 인상주의 전시회에 참가한다. 아홉 점의 회화와 한 점의 나무 부조를 전시한다.

6월 / 펠릭스 브라크몽이 동양의 도자기와 노르망디의 석기의 영향을 받은 도예가 에르네스트 샤플레에게 고갱을 소개한다. 파리 보지라르에 위치한 그의 작업실을 자주 찾고, 이 해에 자신의 첫 도자기를 만든다.

7월 / 처음으로 브르타뉴에 간다. 미술가들이 모여서 거주하던 퐁타방의 글라네크 하숙집에서 3개월 동안 지낸다. 그곳에서 샤를 라발을 만나고, 에밀 슈페네커가 방문한다.

8월 15일 / 브르타뉴에서 화가 에밀 베르나르를 만난다.

8월 21일 / 조르주 쇠라, 오딜롱 르동, 폴 시냐크 등이 정부 지원을 받는 전시회의 대안으로 주최한 제2회 '독립 미술가들의 모임 전시회' 참가 제안을 고갱이 거절한다. 이전에는 이모임을 가까이했으나, 자신이 점점 더 비판적으로 바라보게 된 신인상주의 중심의 모임이라는 이유로 거리를 둔다.

10월 중순 / 파리로 돌아가 보지라르에 있는 샤플레의 도예 작업실에서 다시 작품을 만든다.

11월 / 빈센트 반 고흐를 만난다. 신인상주의 작가들과의 친교를 완전히 끊는다.

겨울 / 샤플레와 협업하여 도자기 작품을 만든다.

1887년
4월 / 아내 메트가 아들 클로비스를 덴마크로 다시 데려간다.

4월 10일 / 화가 샤를 라발과 함께 파나마로 간다. 파나마 운하 건설 현장에서 인부로 일한다.

5월 / 샤를 라발과 함께 마르티니크로 가는데, 그곳에서 이질과 말라리아에 걸린다.

10월 / 프랑스로 출발하고, 11월 중순에 도착한다.

11월 / 에밀 슈페네커를 통해 화가이자 미술 수집가인 조르주 다니엘 드 몽프레드를 만나고, 그는 이후 고갱의 가장 한결같은 친구이자 지지자가 된다.
몽마르트르에 위치한 미술상 아르센 포르티에의 전시장에서, 자신이 마르티니크에서 그린 회화들을 전시한다.

1888년
1월 / 테오 반 고흐(빈센트 반 고흐의 동생)가 고갱 작품들의 미술상이 된다. 고갱은 브르타뉴의 퐁타방을 두 번째로 찾아 10월까지 머무른다.

5월 / 빈센트 반 고흐가 일종의 미술가 공동 거주지가 되기를 희망한 '남쪽의 작업실'을 위해, 고갱을 프랑스 아를로 초대한다.

6월 / 테오 반 고흐가 매달 한 점의 회화를 제공하고 급여를 받는 계약을 하되, 아를로 가서 빈센트 반 고흐의 공동 거주에 합류하는 것이 조건이라고 제안한다. 고갱은 공식적으로 그 제안을 받아들이지 않는다.

8월 / 퐁타방에 에밀 베르나르와 샤를 라발이 합류한다.

9월 / 화가 폴 세뤼지에를 만나고 그의 작품을 지도한다.

10월 / 고갱은 아를의 빈센트 반 고흐를 찾아가고, 강렬한 우정이 생긴다.

12월 / 빈센트 반 고흐와 말다툼을 하고 아를을 떠난다. 고흐는 자신의 귀 한쪽을 자른다. 고갱은 테오 반 고흐와 함께 파리로 돌아와 에밀 슈페네커와 함께 지낸다.

1889년
1월 / 《볼피니 연작》이라고 알려진 열한 점의 아연판화 작업을 시작한다.

2월 / 브뤼셀에서 벨기에 미술가 모임인 20인회와 함께 열두 점의 회화를 전시한다.

5월 / 파리에서 만국 박람회가 열린다. 고갱은 내기에 차려진 식민지 전시장을 구경하고 그곳에서 공연하는 자바의 무용수들을 스케치한다.

6월~10월 / 에밀 베르나르와 에밀 슈페네커를 비롯한 다른 미술가들과 함께 만국 박람회 근처에서 독립적인 전시회를 연다. 이 전시회는 박람회장 주변의 (카페 볼피니라고도 알려진) 카페 데자르에서 열린다. 고갱은 열일곱 점의 작품을 전시하고, 《볼피니 연작》은 요청하는 관람객에 한해 볼 수 있게 했다.

6월 초 / 퐁타방으로 돌아간다.

6월 말 / 폴 세뤼지에와 함께 브르타뉴 근처의 외진 마을인 르 풀뒤를 방문하고, 그곳에서 네덜란드 화가 메이에르 드 한과 함께 작업한다.

8월 / 퐁타방으로 돌아간다.

10월 / 메이에르 드 한과 함께 르 풀뒤를 다시 찾는다. 그곳에서 겨울을 보낸다.

1890년
2월 / 잠깐 파리로 돌아가 슈페네커와 함께 지낸다. 몽파르나스에서 가르치는 일을 한다. 빈센트 반 고흐와 작품을 교환한다.

6월 / 메이에르 드 한과 함께 르 풀뒤로 돌아간다. 잠시 퐁타방을 방문한다. 타히티로의 여행을 계획하기 시작한다.

11월 / 파리로 돌아간다.
가을 / 파리의 상징주의 미술가들이 즐겨 찾는 카페 볼테르를 자주 방문한다. 작가이자 시인 샤를 모리스를 만난다.

12월 말 또는 다음 해 1월 초 / 샤를 모리스가 고갱을 시인 스테판 말라르메에게 소개한다.

1891년
고갱은 상징주의 미술가들과 좀 더 가까워진다. 피에르 보나르, 모리스 드니, 에두아르 뷔야르, 오렐리앙 뤼네 포 등의 작업실을 자주 찾는다.

2월 / 타히티 행 기금을 마련하기 위한 고갱 작품의 경매가 드루오 호텔에서 열린다.

3월 / 알베르 오리에가 문화 전문지 〈메르퀴르 드 프랑스〉에 〈상징주의 회화: 폴 고갱〉이라는 제목의 에세이를 싣는다. 고갱은 프랑스 정부에 자신의 타히티 행을 지원해줄 것을 요청하고, 예술 부처의 승인을 받는다.

3월 7일 / 코펜하겐으로 가서 가족을 만난다.

3월 23일 / 카페 볼테르에서 스테판 말라르메가 고갱의 송별 만찬을 연다.

4월 / 프랑스를 떠나 수에즈 운하, 세이셸, 호주, 뉴칼레도니아를 여행한다.

6월 / 얼마나 머무를지 모르는 채, 처음 타히티로 간다. 파페에테에 도착하고 그곳 주민들에게서 '남자-여자Taata-vahine'라는 별명을 얻는다. 초기부터 식민지 타히티의 공동체에서 어울려 지낸다.

6~7월 / 토착 목재 그릇에 장식으로 조각을 하기 시작한다.

8~9월 / 파페에테 남쪽의 파에아를 방문한다.

10월 / 티티를 떠나 필요한 물건을 챙기러 파페에테로 돌아간다.

10월 또는 11월 / 마타이에아로 돌아간다.

12월 / 12월 말경, 그가 타히티에 도착한 후부터 타히티 풍경을 그린 회화들이 스무 점에 이른다.

1892년
이 해에 고갱은 잉크와 수채로 삽화를 넣은 폴리네시아 전설 모음집 〈고대 마오리 신앙〉의 원고 작업을 하기 시작했다. 1893년에 마무리하지만 그의 사후 1951년에야 출판이 된다. 이 글을 보면 고갱이 J. A. 뫼렌하우트의 《태평양 섬들로의 여행 Voyage aux iles du grand océan》(1837)을 읽었음을 알 수 있다. 앞서 언급된 피에르 로티의 소설 《로티의 결혼》과 더불어 고갱의 미술에 큰 영향을 주었다.

1892년 초 / 출혈로 인해 파페에테의 병원에 입원한다. 비용 때문에 퇴원하고 3월경 회복한다. 마타이에아로 돌아간다.

2월 / 마르키즈제도의 공무원으로 지원하지만 거절당한다.

4월 / 프랑스로 돌아가기 위한 경제적 지원을 얻고자 한다. 이 시점에서는 32점의 유화를 완성했다.

6월 / 파리의 예술 부처 책임자에게 송환을 요청하는 편지를 쓴다. 그의 요청은 거부된다.

여름 / 타히티 소녀인 테하마나가 고갱의 타히티 여자, 또는 애인이 된다.

8월 / 44점의 유화를 완성했다는 내용의 편지를 아내에게 보낸다.

9월 / 타히티를 주제로 한 고갱의 첫 회화, 〈꽃을 든 여인〉(1891)을 파리의 부소, 발라동 갤러리에서 전시한다.

10월 / 캔버스가 다 떨어진 후 나무로 작은 조각상을 깎아서 팔기 시작했다는 내용의 편지를 몽프레드에게 보낸다.

12월 초 / 1893년에 코펜하겐에서 전시될 여덟 점의 회화를 유럽으로 보낸다.

12월 / 딸에게 바치는 글과 삽화로 가득 찬 《알린을 위한 공책》 작업을 시작한다.

1893년
3월 / 테하마나와 함께 파페에테로 돌아간다. 다시 송환을 요청한다.

5월 / 요청이 받아들여져 프랑스로 돌아갈 수 있게 된다.

6월 / 66점의 회화와 몇 점의 조소 작품을 가지고 타히티를 떠난다.

8월 30일 / 마르세유에 도착한다. 다음 날 파리로 돌아간다.

10~11월 / 타히티 회화들을 설명해주기 위한, 타히티의 경험을 윤색한 자전적인 글 〈노아 노아〉의 초고를 쓰기 시작한다. 〈노아 노아〉와 〈고대 마오리 신앙〉의 초고를 받은 샤를 모리스가 편집과 수정을 한다.

11월 / 고갱이 자신의 타히티 회화 〈성모송〉(1891년, 18쪽, 자료2)을 기증하겠다고 했으나 뤽상부르 박물관이 거절한다.

11월 10~25일 / 고갱이 폴 뒤랑뤼엘 갤러리에서 개인전을 열어 타히티에서 그린 41점의 회화와 몇 점의 조소를 전시한다. 이 전시회는 엇갈린 반응을 얻었다. 단 열한 점의 회화만이 팔렸다. (그 중 두 점은 에드가르 드가가 구입했다.)

11월 11일 / 고갱은 상징주의 미술가와 작가들 모임인 테트 드 부아(나무 머리)가 마련한 저녁식사 대접을 받는다. 겨울 / 〈노아 노아〉에 삽화로 사용하기 위한 열 종의 목판화 작업을 시작한다. 이것이 고갱의 첫 목판화이다.

1894년
이 한 해 동안 고갱은 지식인들과 예술가들이 모이는 스테판 말라르메의 화요일 살롱에 참석한다. 샤를 모리스와 함께 〈노아 노아〉의 원고 작업을 계속한다.

1월 / 몽파르나스의 베르생제토릭스 거리 6번지의 작업실을 빌려서 벽을 밝은 노란색으로 칠하고, 소장한 세잔, 반 고흐의 작품들과 함께 자신의 그림들을 건다.

1월 11일 / 매주 목요일 파리 아방가르드 예술가들을 초대하는 연회를 열기 시작한다. 그 자리에서 자주 〈노아 노아〉의 일부를 낭송한다.

2~3월 / 〈노아 노아〉 삽화로 사용할 열 종의 목판화 작업을 마친다.

3~4월(?) / 친구 루이 루아가 〈노아 노아〉 목판으로 찍어낸 판화(각 목판 당 25점에서 30점)를 검토한다.

5~11월 / 브르타뉴로 돌아간다. 퐁타방과 르 풀뒤에 머무른다. 발목이 골절되면서 두 달 동안 그림을 그리지 못하고, 수채 모노타이프와 다른 목판화 작업을 시작한다.

6월 / 고갱의 그림을 보고 영감을 얻어 세 편의 시를 지은 알프레드 자리가 퐁타방으로 고갱을 방문한다.

11월 14일 / 파리로 돌아간다.

11월 22일 / 샤를 모리스와 동료 작가 로제 마르크스, 귀스타브 제프루아, 아르센 알렉상드르가 마련한 연회를 카페 드 바리에테에서 대접받는다.

12월 / 샤플레의 작업실에서 〈오비리〉(1894년, 작품 99)를 포함한 도자기 작품들을 만든다.

12월 2일 / 자신의 작업실에서 일수일간의 전시회를 열어 자신의 목판화, 수채 모노타이프, 목조, 타히티에서 그린 회화를 전시한다.

1895년
1895년에 꾸준히, 그리고 이어지는 두 해 동안에도 계속해서 샤를 모리스는 〈노아 노아〉 원고에 내용을 덧붙이고 편집한다.

2월 / 고갱은 작가이자 미술가인 아우구스트 스트린드베리에게 호텔 드루오에서 열리는 자신의 작품 경매를 위한 도록에 서문을 써달라고 부탁한다. 하지만 거절당하고, 고갱은 그의 거절의 편지를 도록에 싣는다. 경매는 성공적인 결과를 얻지 못한다.

봄 / 〈오비리〉를 파리의 소시에테 나쇼날 데 보자르 미술전에서 전시하고자 하나 뜻대로 되지 않는다.

6월 26일 / 작곡가 윌리엄 몰라르와 조각가 파코 뒤리오가 다시 타히티로 떠나는 고갱을 위해 연회를 열어준다.

7월 3일 / 고갱이 마르세유를 떠나 타히티로 가고, 이후 다시는 프랑스로 돌아오지 않는다.

8월 9~29일 / 타히티로 가는 도중에 호주 시드니와 뉴질랜드 오클랜드에 머무른다. 오클랜드 미술관의 마오리 미술을 관람하고 스케치한다.

9월 9일 / 파페에테에 도착한다.

9월 26일 / 타히티 섬 근처의 후아히네 섬으로 간다.

9월 28~29일 / 보라보라 섬으로 간다.

10월 초 / 파페에테로 돌아간다.

11월 / 푸나아우이아(타히티 서쪽 해안, 파페에테 근처)로 이사를 가 작은 땅을 빌린다. 주민들의 도움을 받아 전통 타히티 식 오두막집을 짓는다.

1896년
1896년에서 1897년에 고갱은 삽화가 들어간 부록 〈이것저것〉을 비롯해, 〈노아 노아〉의 원고 작업을 계속한다.

4월 / 샤를 모리스에게 보내는 편지에 자살 충동을 느낀다고 쓴다.

6월 / 전공 논문 전문지 〈현대인〉에서 고갱을 위한 특별호를 발간한다. 에밀 슈페네커가 표지 삽화를 그리고 샤를 모리스가 글을 썼다.

7월 / 잠시 파페에테의 병원에 입원하고 환자 기록에 '곤궁자'라고 기록된다. 파리의 몽프레드에게 몇 점의 그림을 보낸다.

11월 말 / 고갱 작품 전시회가 파리의 볼라르 갤러리에서 열린다.

12월 / 고갱은 에밀 슈페네커가 확보해준 파리 예술 부처의 경제적 지원을 거절한다.

1897년
1월 / 다시 파페에테의 병원에 입원한다. 딸 알린이 폐렴에 걸려 스무 살의 나이로 코펜하겐에서 사망한다.

2월 / 브뤼셀의 '자유 미학 모임' 네 번째 전시회에서 고갱의 타히티 회화를 전시한다.

3월 / 몽프레드에게 그림을 더 보낸다.

4월 / 볼라르에게, 파리에 남아 있는 것들이 다 팔리기 전까지는 목판화나 조소를 더 만들지 않겠다고 편지를 쓴다. 빌려서 살았던 땅이 팔리면서 푸나아우이아의 오두막집에서 쫓겨난다.

5월 / 푸나아우이아에서 두 곳의 작은 땅을 사서 원래 있던 집 건물에 추가적으로 작업실을 짓고 자신이 조각한 나무판으로 장식한다.

5~6월 / 습진으로 몸저눕는다. 그림을 그리지 못한다.

7~8월 / 여러 질병으로 계속 자리보전한다. 나중에 〈노아 노아〉의 부록 〈이것저것〉에 포함되는 〈천주교와 현대적 사고〉를 쓰기 시작한다.

9월 10일 / 샤를 모리스가 〈노아 노아〉의 최종 버전 원고를 마무리해 예술문학 잡지 〈라 르뷔 블랑슈〉의 편집자 펠릭스 페네옹에게 보낸다.

10월 / 고갱은 연이은 심장마비를 겪는다.

10월 15일, 11월 1일 / 〈노아 노아〉에서 발췌한 내용이 〈라 르뷔 블랑슈〉에 두 번 실린다. 고갱에게 원고료는 주어지지 않는다.

12월 / 또 한 번의 심장마비가 온다. 회화 〈우리는 어디에서 오는가? 우리는 무엇인가? 우리는 어디로 가는가?〉(1897~98년, 52쪽의 자료 2)를 그리기 시작한다.

12월 30일 / 몽프레드에게 보내는 편지에 비소로 자살을 시도했던 이야기를 쓴다.

1898년
1898년과 1899년에 고갱은 열네 종의 목판화 시리즈를 작업하는데, 나중에 《볼라르 연작》이라고 알려진다.

2월 / 미술 비평가 줄리앙 르클레가 구성하고, 스톡홀름의 스웨덴 왕립미술학교에서 열린 전시회가 고갱의 회화 〈귀신이 보고 있다〉(1892년, 작품 61)의 외설성을 이유로 중단된다.

3~4월 / 파페에테의 공공 사무소에서 사무원 일자리를 얻는다. 파페에테의 교외 지역인 파오파이로 이사한다.

7월 중순 / 〈우리는 어디에서 오는가? 우리는 무엇인가? 우리는 어디로 가는가?〉와 아홉 점의 연관 작품을 프랑스로 보낸다.

9월 / 다시 병원에 입원한다.

10월 / 〈메르퀴르 드 프랑스〉(October 1)에서 미술 비평에 관한 귀스타브 칸의 글을 읽고 구절을 기록한 후, 자신의 기록과 에세이를 엮은 책 《미장이의 한담》을 만든다. 이 책은 사후에 출판된다.

11월 17일~12월 10일 / 파리의 볼라르 갤러리에서 고갱 전시회가 열리고, 〈우리는 어디에서 오는가? 우리는 무엇인가? 우리는 어디로 가는가?〉을 비롯해 연관된 아홉 점의 회화가 전시된다. 볼라르가 모든 회화를 구입한다.

12월 / 다시 몸저눕는다.

1899년
1월 / 사무원 일을 그만두고 푸나아우이아로 돌아간다.

4월 19일 / 고갱의 타히티 정부 페후라가 아들을 낳고, 고갱은 에밀이라고 이름을 지어준다.

6월 10일 또는 11일 / 카페 볼피니 전시회 10주년을 기념하여 뒤랑뤼엘 갤러리에서 (후기 인상파 미술가들의 모임인) 나비파 미술가들이 여는 친목 전시회 참가 초대를 거절한다.

6월 12일 / 사회, 정치적 풍자를 담은 파페에테의 간행물 〈말벌〉에 실리는 글을 쓰기 시작한다.

8월 / 고갱이 글을 쓰고 삽화를 넣고 편집하고 직접 출판하는 풍자적 신문, 〈미소〉의 첫 호를 발행한다. 아홉 호의 이 신문에서 고갱은 타히티의 천주교와 신교도 집단, 폴리네시아의 프랑스의 식민지배 체제, 중국인 이민에 관해 비판한다.

겨울 / 처음으로 유채 전사 드로잉 작업을 한다.

1900년
1월 / (14종의 목판으로 찍은 《볼라르 연작》 목판화 전체인) 475점의 판화와 열 점의 드로잉, 열 점의 회화를 파리의 몽프레드에게 보낸다. 파리에서 만국 박람회가 열리지만 고갱이 타히티에서 보낸 그림들은 제때에 도착하지 못한다. 고갱의 작품으로는 단 한 점의 브르타뉴 풍경화가 전시된다.

2월 / 〈말벌〉의 편집장이 된다.

3월 / 몽프레드를 달리자 중재자로 사이에 두고 볼라르와 계약을 맺는다. 일 년에 스물네 점의 회화를 볼라르에게 보내고, 매달 급여를 받기로 한다.

3월 또는 4월 / 볼라르에게 열 점의 큰 유채 전사 드로잉(이 책의 작품 154~56 포함)을 보낸다.

4월 / 〈말벌〉에 집중하기 위해 〈미소〉 발행을 중단한다.

5월 / 계속 몸이 아파 그림을 그릴 수 없다. 아들 클로비스가 스물한 살의 나이로 사망한다.

10월 / 고갱이 유언장에 자신의 조소 작품들을 몽프레드에게 남긴다고 쓴다. 도자기 작품 〈오비리〉는 타히티로 보내 자신의 무덤 위에 놓아달라고 요청한다.

12월 / 다양한 질병으로 다시 병원에 입원한다.

1901년
1년 / 《노아 노아》에서 발췌한 글이 샤를 모리스에 의해 벨기에 잡지 〈인간 행동〉에 실린다.

2~3월 / 여러 차례 병원에 입원한다. 마르키즈제도로 이사 갈 계획을 한다.

4~5월 / 네 점의 회화와 한 점의 도자기(〈오비리〉)가 귀스타브 파예가 구성하고 베지에에서 열리는 소시에테 나쇼날 데 보자르 전시회에 전시된다.

4월 12일 / 〈노아 노아〉에서 발췌한 내용을 〈말벌〉에 싣는다.

5월 1일 / 파리에서 〈노아 노아〉의 첫 단원이 문학예술 비평지인 〈깃털〉의 창간호에 이목을 끌기 위해 실리고, 이달에 다시 그 출판사(Éditions de la Plume)에서 삽화가 실리지 않은 버전으로 출판된다. 이것이 샤를 모리스가 편집하고 수정한 모든 〈노아 노아〉 원고 중 실제로 출판이 된 처음이자 유일한 원고이다.

7월 / 샤를 모리스가 〈노아 노아〉 백 권을 고갱에게 보낸 것으로 추정되지만 고갱에겐 도착하지 않았다.

8월 7일 / 고갱은 타히티의 땅을 팔고 자신의 마지막 〈말벌〉을 편집한다.

9월 16일 / 마르키즈제도의 히바오아 섬 아투오나에 도착한다.

9월 / 마르키즈제도에 사는 베트남 혁명가이자 작가이며, 고갱이 〈말벌〉에 실은 글을 읽은 키 동Ky Dong(본명은 응웬 반 캄)과 가까운 친구가 된다.

9월 27일 / 작은 땅 두 덩이를 사고 히바오아 섬 주민들의 도움으로 '기쁨의 집'이라는 이름의 거주지 겸 작업실을 짓기 시작한다.

11월 / '기쁨의 집'에 입주하고, 새로운 타히티 애인 바에오호와 동거한다.

1902년

1~3월 / 서른 점 이상의 회화를 그린다. (주로 자신의 에세이 〈천주교와 현대적 사고〉를 기반으로 하여) 종교에 관한 범신론적 견해를 밝히고 천주교의 성직자 체계를 비판한 논문 〈천주교와 현대의 정신〉을 쓴다. 완성된 논문은 출판되지 않았다.

4월 / 볼라르와 몽프레드에게 작품들을 보낸다. 세금 납부를 거부하고 다른 사람들에게도 그리 하라고 권장한다.

8월 / 바에오호가 고갱을 떠난다(다음 달, 고갱의 아이로 추정되는 딸을 낳는다.)

9월 / 〈미장이의 한담〉의 원고를 상징주의 시인이자 비평가인 앙드레 퐁테나에게 보낸다. 앙드레 퐁테나가 기고하던 〈메르퀴르 드 프랑스〉에 실리기를 바란 것이지만 그 잡지의 편집자들이 거절하였다.

10월 말~11월 / 폴리네시아의 프랑스 식민 총독 에두아르 조르주 테오필 프티와 다른 관리들을 비판하는 글을, 발행을 중단한 잡지 〈말벌〉의 뒤를 잇는 〈독립〉에 싣는다.

12월 / 병으로 인해 그림을 그릴 수가 없다. 반자전적인 글 〈전과 후〉의 원고에만 거의 전념한다.

1903년

2월 / 앙드레 퐁타나에게 〈전과 후〉를 출판하고 싶다는 의사를 편지로 전한다.

3월 / 1902년에 〈독립〉에 실은 비판적 글이 식민 총독의 명예를 훼손했다는 고발을 당한다. 벌금이 부과되고 3개월 형을 선고받는다.

3~5월 / 아르망 세갱이 미술 잡지 〈서양〉에 고갱에 관한 세 편의 글을 쓴다.

4월 / 고갱의 병이 매우 깊어진다. 열네 점의 회화와 한 묶음의 전사 드로잉을 볼라르에게 보낸다. 식민 정부에 대한 계속된 비판에 파페에테에서 다시 재판을 받는다. 명예훼손으로 벌금형과 한 달의 징역형을 선고받는다.

5월 8일 / 히바오아 섬 아투오나에서 고갱이 사망한다.

고갱의 사망 후 주목할 만한 일들

1903년

6월 20일 / 고갱이 쓰던 살림살이에 대한 공공 경매가 아투오나에서 열린다.

9월 2~3일 / 고갱의 소지품과 작품들에 대한 공공 경매가 파페에테에서 열린다.

10월 31일~12월 6일 / 프티 팔레에서 열린 파리의 첫 살롱도톤이 별도의 전시실에 다섯 점의 회화와 네 점의 습작을 전시하여 고갱에 경의를 표한다.

11월 4~28일 / 파리의 볼라르 갤러리에서 고갱의 회화 50점과 전사 드로잉 27점이 전시된다.

1906년

10월 6일~11월 15일 / 파리 살롱도톤에서 고갱의 대규모 회고전을 열어 227점의 작품을 전시한다. 앙리 마티스, 앙드레 드랭, 라울 뒤피, 파블로 피카소를 비롯한 현대미술 작가들에게 대단한 영향을 미친다.

연대기 참고 문헌(주요 문헌)

Brettell, Richard, Françoise Cachin, Claire Frèches-Thory, and Charles F. Stuckey. The Art of Paul Gauguin. Washington, D.C.: National Gallery of Art, 1988.

Eisenman, Stephen F., ed. Paul Gauguin: Artist of Myth and Dream. Milan: Skira; New York: Rizzoli International, 2007.

Field, Richard S. Paul Gauguin: Monotypes. Philadelphia: Philadelphia Museum of Art, 1973.

Shackelford, George T. M., and Claire Frèches-Thory, eds. Gauguin Tahiti. Boston: Museum of Fine Arts, 2004.

Thomson, Belinda, ed. Gauguin: Maker of Myth. London: Tate, 2010.

Wadley, Nicholas, ed. Noa Noa: Gauguin's Tahiti. Oxford, UK: Phaidon, 1985.

참고 문헌

폴 고갱에 대한 글

책과 도판

Alarcó, Paloma, ed. Gauguin and the Voyage to the Exotic. Contributions by Alarcó, Richard R. Brettell, Pierre Schneider, Marta Ruiz del Arbol, and Patricia Almarcegui. Madrid: Fundación Colección Thyssen-Bornemisza, 2012.

Amishai-Maisels, Ziva. Gauguin's Religious Themes. New York: Garland, 1985.

Andersen, Wayne. Gauguin's Paradise Lost. New York: Viking Press, 1971.

Becker, Christoph, ed. Paul Gauguin: Tahiti. Contributions by Becker, Dina Sonntag, Christofer Conrad, and Ingrid Heerman. Ostfildern-Ruit, Germany: Gerd Hatje, 1998.

Bezzola, Tobia, and Elizabeth Prelinger. Paul Gauguin: The Prints. Munich: Prestel Verlag, 2012.

Blühm, Andreas, ed. The Colour of Sculpture: 1840 – 1910. Contributions by Blühm, Wolfgang Drost, Philip Ward-Jackson, Alison Yarrington, and Emmanuelle Heran. Zwolle, Netherlands: Waanders Utigevers, 1996.

Bodelsen, Merete. Gauguin Ceramics in Danish Collections. Copenhagen: Munksgaard, 1960.

———. Gauguin's Ceramics: A Study in the Development of His Art. London: Faber and Faber; in association with Copenhagen: Nordisk Sprog-og Kulturforlag, 1964.

———. Gauguin and van Gogh in Copenhagen in 1893. Copenhagen: Ordrupgaard, 1984.

Boyer, Patricia Eckert. The Nabis and the Parisian Avant-Garde. New Brunswick, N.J.: Rutgers University Press; Jane Voorhees Zimmerli Art Museum, 1988.

Boyle-Turner, Caroline. The Prints of the Pont-Aven School: Gauguin and His Circle in Brittany. New York: Abbeville Press, 1986.

———. Gauguin and the School of Pont-Aven: Prints and Paintings. In collaboration with Samuel Josefowitz. Foreword by Douglas Druick. London: Weidenfeld and Nicolson, 1989.

Brettell, Richard, Françoise Cachin, Claire Frèches-Thory, and Charles F. Stuckey. The Art of Paul Gauguin. Washington, D.C.: National Gallery of Art, 1988.

Brugerolles, Emmanuelle, ed. Suite française: Dessins de la collection Jean Bonna. Paris: École Nationale Supérieure des Beaux-Arts, 2006.

Burnett, Robert. The Life of Paul Gauguin. New York: Oxford University Press, 1937.

Cachin, Françoise. Gauguin: "Ce malgré moi de sauvage". Paris: Gallimard; Réunion des Musées Nationaux, 1989.

———. Gauguin. Translated by Bambi Ballard. Paris: Flammarion, 1990.

———. ed. Gauguin: Actes du colloque Gauguin. Paris: Documentation française, 1991.

———. Gauguin: The Quest for Paradise. Translated by I. Mark Paris. New York: Harry N. Abrams, 1992.

Callen, Anthea, and H. Travers Newton, eds. Gauguin, Van Gogh and Parisian Art at the Fin de Siècle: Essays in Memory of Vojtech Jirat-Wasiutynski. London: Ashgate, 2013.

Childs, Elizabeth C. Vanishing Paradise: Art and Exoticism in Colonial Tahiti. Berkeley: University of California Press, 2013.

Clifford, James. The Predicament of Culture: Twentieth-Century Ethnography, Literature, and Art. Cambridge, Mass.: Harvard University Press, 1988.

La Collection Ambroise Vollard du Musée Léon-Dierx. Paris: Somogy; Saint-Denis, Réunion: Musée Léon-Dierx, 1999.

Danielsson, Bengt. Gauguin in the South Seas. Translated by Reginald Spink. New York: Doubleday, 1966.

———. Gauguin à Tahiti et aux îles Marquises. Papeete, Tahiti: Éditions du Pacifique, 1975.

Dietrich, Linnea Stonesifer. A Study of Symbolism in the Tahitian Painting of Paul Gauguin, 1891 – 1893. PhD diss., University of Delaware, 1973. Ann Arbor, Mich.: University Microfilms, 1973.

Dorra, Henri, ed. Symbolist Art Theories. Berkeley: University of California Press, 1994.

———. The Symbolism of Paul Gauguin: Erotica, Exotica, and the Great Dilemmas of Humanity. Berkeley: University of California Press, 2007.

Druick, Douglas, and Peter Kort Zegers. Paul Gauguin: Pages from the Pacific. Auckland, New Zealand: Auckland City Art Gallery, 1995.

———. Van Gogh and Gauguin: The Studio of the South. In collaboration with Britt Salvesen. Chicago: Art Institute of Chicago; New York: Thames and Hudson, 2001.

Edmond, Rod. Representing the South Pacific: Colonial Discourse from Cook to Gauguin. Cambridge, UK : Cambridge University Press, 1997.

Eisenman, Stephen F. Gauguin's Skirt. London: Thames and Hudson, 1997.

———. ed. Paul Gauguin: Artist of Myth and Dream. Contributions by Anne-Birgitte Fonsmark, André Cariou, Richard R. Brettell, Abigail Solomon-Godeau, Marco Di Capua, Madeline Laurence, Maria Teresa Benedetti, Richard Kelton, and Charles F. Stuckey. Milan: Skira; New York: Rizzoli International, 2007.

Esielonis, Karyn Elizabeth. Gauguin's Tahiti: The Politics of Exoticism. PhD diss., Harvard University, 1993. Ann Arbor, Mich.: University Microfilms, 1997.

Estienne, Charles. Gauguin. Paris: Nathan, 1989.

Field, Richard S. Paul Gauguin: Monotypes. Philadelphia: Philadelphia Museum of Art, 1973.

———. Paul Gauguin: The Paintings of the First Voyage to Tahiti. New York: Garland Publishing, 1977.

Flam, Jack, and Miriam Deutch, eds. Primitivism and Twentieth-Century Art: A Documentary History. Berkeley: University of California Press, 2003.

Fonsmark, Anne-Birgitte. Gauguin Ceramics. Translated by Dan A. Marmorstein. Copenhagen: Ny Carlsberg Glyptotek, 1996.

Gamboni, Dario. The Listening Eye: Taking Notes After Gauguin. Ostfildern, Germany: Hatje Cantz, 2012.

Gayford, Martin. The Yellow House: Van Gogh, Gauguin, and Nine Turbulent Weeks in Arles. London: Fig Tree, 2006.

Goldwater, Robert. Primitivism in Modern Art. Cambridge, Mass.: Belknap Press, 1986.

Gray, Christopher. Sculpture and Ceramics of Paul Gauguin. Baltimore: Johns Hopkins University Press, 1963.

Greub, Suzanne, ed. Gauguin Polynesia. Contributions by Greub, Flemming Friborg, Douglas Druick, Peter Zegers, Véronique Mu-Liepmann, Carol S. Ivory, Marie-Noëlle Ottino-Garanger, et al. Munich: Hirmer, 2011.

Guérin, Marcel. L'Oeuvre gravé de Gauguin. 2 vols. Paris: H. Floury, 1927.

Harrison, Charles, Francis Frascina, and Gill Perry. Primitivism, Cubism, Abstraction: The Early Twentieth Century. New Haven: Yale University Press, 1993.

Hirota, Haruko. La sculpture de Paul Gauguin dans son contexte (1877 – 1906). PhD diss., Panthéon-Sorbonne, 1998. Lille: Atelier national de Reproduction des Thèses, 1999.

Hoog, Michel. Paul Gauguin: Life and Work. New York: Rizzoli, 1987.

Hults, Linda C. The Print in the Western World: An Introductory History. Madison: University of Wisconsin Press, 1996.

———. French Prints in the Era of Impressionism and Symbolism. New York:Metropolitan Museum of Art, 1988.

Ives, Colta, and Susan Alyson Stein, eds. The Lure of the Exotic: Gauguin in New York Collections. Contributions by Ives, Stein, Charlotte Hale, and Marjorie Shelley. New York: Metropolitan Museum of Art, 2002.

Jaworska, Wladyslawa. Gauguin and the Pont-Aven School. Translated by Patrick Evans. Greenwich, Conn.: New York Graphic Society, 1972.

Jirat-Wasiutynski, Vojtech. Gauguin in the Context of Symbolism. New York: Garland, 1978.

Jirat-Wasiutynski, Vojtech, and H. Travers Newton, Jr. Technique and Meaning in the Paintings of Paul Gauguin. Cambridge, UK : Cambridge University Press, 2000.

Költzsch, Georg-W., ed. Paul Gauguin: Das verlorene Paradies. Cologne: DuMont, 1998.

Laudon, Paule. Tahiti-Gauguin: Mythe et vérités. Paris: Adam Biro, 2003.

Lemonedes, Heather, Belinda Thomson, and Agnieszka Juszczak. Paul Gauguin: The Breakthrough into Modernity. Ostfildern, Germany: Hatje Cantz Verlag, 2009.

Le Pichon, Yann. Gauguin: Life, Art, Inspiration. Translated by I. Mark Paris. New York: Harry N. Abrams, 1987.

Madeline, Laurence. Ultra-Sauvage: Gauguin sculpteur. Paris: Biro, 2002.

Malingue, Maurice. Gauguin. Monaco: Les Documents d'Art, 1943.

———. Gauguin: Le Peintre et son oeuvre. Paris: Les Presses de la Cité, 1948.

———. La Vie prodigieuse de Gauguin. Paris: Buchet; Chastel, 1987.

Mathews, Nancy Mowll. Paul Gauguin: An Erotic Life. New Haven: Yale University Press, 2001.

Maurer, Naomi Margolis. The Pursuit of Spiritual Wisdom: The Thought and Art of Vincent van Gogh and Paul Gauguin. Madison, N.J.: Fairleigh Dickinson University Press; London: Associated University Presses; in association with Minneapolis: Minneapolis Institute of Arts, 1998.

Melot, Michel. The Impressionist Print. Translated by Caroline Beamish. New Haven: Yale University Press, 1996.

First published, Paris: Flammarion, 1994.

Mongan, Elizabeth, Eberhard W. Kornfeld, and Harold Joachim. Paul Gauguin: Catalogue Raisonné of His Prints. Bern, Switzerland: Galerie Kornfeld, 1988.

Morice, Charles. Paul Gauguin. Paris: H. Floury, 1920. Nicholson, Bronwen. Gauguin and Maori Art. Auckland, N.Z.: Godwit, in association with the Auckland City Art Gallery, 1995.

The Painterly Print: Monotypes from the Seventeenth Century to the Twentieth Century. Contributions by Sue Welsh Reed, Eugenia Parry Janis, Barbara Stern Shapiro, David W. Kiehl, Colta Ives, and Michael Mazur. New York: Metropolitan Museum of Art, 1980.

Parshall, Peter, Stacey Sell, and Judith Brodie. The Unfinished Print. Washington, D.C.: National Gallery of Art, 2001.

Pickvance, Ronald. The Drawings of Gauguin. Feltham, N.Y.: Hamlyn, 1970.

———. Gauguin and the School of Pont-Aven. Foreword by Richard Brettell. London: Apollo, 1994.

———. Gauguin. Martigny, Switzerland: Fondation Pierre Gianadda, 1998.

Pollock, Griselda. Avant-Garde Gambits 1888 – 1893: Gender and the Color of Art History. London: Thames and Hudson, 1992.

Prather, Marla, and Charles F. Stuckey, eds. Gauguin: A Retrospective. New York: Hugh Lauter Levin Associates, 1987.

Rewald, John. Gauguin. Paris: Hypérion, 1938.

———. Gauguin Drawings. New York: T. Yoseloff, 1958.

———. Post-Impressionism: From Van Gogh to Gauguin. New York: Museum of Modern Art, 1978.

———. Studies in Post-Impressionism. New York: Harry N. Abrams, 1986.

Rohde, Petra-Angelika. Paul Gauguin auf Tahiti: Ethnographische Wirklichkeit und Künstlerische Utopie. Rheinfelden, Germany: Schäuble, 1988.

Rousseau, Theodore, Jr., ed. Gauguin: Paintings, Drawings, Prints, Sculpture. Chicago: Art Institute of Chicago, 1959.

Salvesen, Britt. Gauguin. Artists in Focus. Chicago: Art Institute of Chicago, 2001.

Segalen, Victor. Essai sur l'exotisme. Paris: Fata Morgana, 1978.

———. Paul Gauguin: L'Insurgé des Marquises. Paris: Magellan, 2003.

Shackelford, George T. M., and Claire Frèches-Thory, eds. Gauguin Tahiti. Contributions by Shackelford, Frèches-Thory, Isabelle Cahn, Elizabeth C. Childs, Gilles Manceron, Philippe Peltier, Anne Pingeot, and Barbara Stern Shapiro. Boston: Museum of Fine Arts, 2004.

Silverman, Debora. Van Gogh and Gauguin: The Search for Sacred Art. New York: Farrar, Straus and Giroux, 2000.

Solana, Guillermo, ed. Gauguin and the Origins of Symbolism. Contributions by Solana, Richard Shiff, Guy Cogeval, and Maria Dolores Jiménez-Blanco. London: Philip Wilson Publishers; in association with Madrid: Museo Thyssen-Bornemisza and Fundación Caja Madrid, 2004.

Staszak, Jean-François. Gauguin voyageur: Du Pérou aux Iles Marquises. Paris: Solar, 2006.

Sweetman, David. Paul Gauguin: A Life. New York: Simon and Schuster, 1995.

Sykorová, Libuse. Gauguin Woodcuts. London: Paul Hamlyn, 1963.

Teilhet-Fiske, Jehanne. Paradise Reviewed: An Interpretation of Gauguin's Polynesian Symbolism. Ann Arbor, Mich.: UMI Research Press, 1983.

Thomson, Belinda. Gauguin. New York: Thames and Hudson, 1987.

———. ed. Gauguin by Himself. Boston: Little, Brown, 1993.

———. ed. Gauguin: Maker of Myth. Contributions by Thomson, Tamar Garb, Linda Goddard, Philippe Dagen, Vincent Gille, Charles Forsdick, and Amy Dickson. London: Tate, 2010.

———. ed. Visions: Gauguin and His Time. Contributions by Dario Gamboni, Juliet Simpson, Rodolphe Rapetti, Elise Eckermann, June Hargrove, Sandra Kisters, Richard Thomson, and Patricia Mainardi. Van Gogh Studies 3. Amsterdam: Waanders Publishers, 2010.

Wadley, Nicholas, ed. Noa Noa: Gauguin's Tahiti. Oxford, UK: Phaidon, 1985.

Walther, Ingo F. Paul Gauguin, 1848 – 1903: The Primitive Sophisticate. Cologne: Taschen, 2000.

Wildenstein, Daniel. Gauguin: A Savage in the Making: Catalogue Raisonné of the Paintings, 1873 – 1888. Translated by Chris Miller. Milan: Skira; Paris: Wildenstein Institute, 2002.

Wildenstein, Georges, ed. Gauguin, sa vie, son oeuvre. Reunion de textes, d'études, de documents. Paris: Presses universitaires de France, 1958.

———. Gauguin. Paris: Beaux-Arts, 1964.

Wilkinson, Alan G. Gauguin to Moore: Primitivism in Modern Sculpture. Toronto: Art Gallery of Ontario, 1981.

Wise, Susan. Paul Gauguin: His Life and His Paintings. Chicago: Art Institute of Chicago, 1980.

Wright, Alastair, and Calvin Brown. Gauguin's Paradise Remembered: The Noa Noa Prints. Princeton, N.J.: Princeton University Art Museum, 2010.

논문, 기사, 비평

Amishai-Maisels, Ziva. "Gauguin's 'Philosophical Eve.'" The Burlington Magazine 115, no. 843 (June 1973): 373 – 79, 381 – 82.

———. "Gauguin's Early Tahitian Idols." The Art Bulletin 60, no. 2 (June 1978): 331 – 41.

Andersen, Wayne. "Gauguin and a Peruvian Mummy." The Burlington Magazine 109, no. 769 (April 1967): 238 – 42.

Aurier, G. Albert. "Le Symbolisme en peinture—Paul Gauguin." Mercure de France 2, no. 15 (March 1891): 155 – 65.

———. "Symbolism in Painting: Paul Gauguin." In Symbolist Art Theories, edited by Henri Dorra, pp. 192 – 203. Berkeley: University of California Press, 1994.

Bodelsen, Merete. "Gauguin Studies." The Burlington Magazine 109, no. 769 (April 1967): 216 – 27.

———. "Gauguin, the Collector." The Burlington Magazine 112, no. 810 (September 1970): 590 – 615.

Braun, Barbara. "Paul Gauguin's Indian Identity: How Ancient Peruvian Pottery Inspired His Art." Art History 9, no. 1 (March 1986): 36 – 54.

Brooks, Peter. "Gauguin's Tahitian Body." In The Expanding Discourse: Feminism and Art History, edited by Norma Broude and Mary D. Garrard, pp. 313 – 30. New York: Icon Editions, 1992.

Childs, Elizabeth C. "Paradise Redux: Gauguin, Photography, and Fin-de-Siècle Tahiti." In Dorothy Kosinski, The Artist and the Camera: Degas to Picasso, pp. 116 – 41. New Haven: Yale University Press, 1999.

———. "The Colonial Lens: Gauguin, Primitivism, and Photography in the Fin de siècle." In Antimodernism and Artistic Experience: Policing the Boundaries of Modernity, edited by Lynda Jessup, pp. 50 – 70. Toronto: University of Toronto Press, 2001.

———. "Seeking the Studio of the South: Van Gogh, Gauguin, and Avant-Garde Identity." In Vincent Van Gogh and the Painters of the Petit Boulevard, edited by Cornelia Homburg, pp. 113 – 52. St. Louis: Saint Louis Art Museum, 2001.

———. "Eden's Other: Gauguin and the Ethnographic Grotesque." In Modern Art and the Grotesque, edited by Frances S. Connelly, pp. 175 – 92. Cambridge, UK: Cambridge University Press, 2003.

———. "Gauguin as Author: Writing the Studio of the Tropics." Van Gogh Museum Journal, 2003: 70 – 87.

———. "Carving the 'Ultra-Sauvage': Exoticism in Gauguin's Sculpture." In A Fine Regard: Essays in Honor of Kirk Varnedoe, edited by Patricia G. Berman and Gertje R. Utley, pp. 40 – 57. Aldershot, UK: Ashgate, 2008.

———. "Common Ground: John La Farge and Paul Gauguin." In John La Farge's Second Paradise: Voyages in the South Seas, pp. 121 – 44. New Haven: Yale University Press, 2010.

Christensen, Carol. "The Painting Materials and Technique of Paul Gauguin." In Conservation Research / Studies in the History of Art, pp. 63 – 103. Monograph Series II 41. Washington, D.C.: National Gallery of Art, 1993.

Danielsson, Bengt. "Gauguin's Tahitian Titles." The Burlington Magazine 109, no. 769 (April 1967): 228 – 33.

Dorival, Bernard. "Sources of the Art of Gauguin from Java, Egypt and Ancient Greece." Burlington Magazine 93, no. 577 (April 1951): 118 – 22.

Dorra, Henri. "The First Eves in Gauguin's Eden." Gazette des Beaux-Arts, March 1953: 189 – 202.

Druick, Douglas. "Vollard and Gauguin: Fictions and Facts." In Cézanne to Picasso: Ambroise Vollard, Patron of the Avant-Garde, edited by Rebecca Rabinow, pp. 60 – 81. New York: Metropolitan Museum of Art, 2006.

Eckermann, Elise. "Out of Sight, Out of Mind? Gauguin's Struggle for Recognition after His Departure from the South Seas in 1895." Van Gogh Studies 1 (2007): 169 – 88.

Eisenman, Stephen. "Identity and Non-Identity in Gauguin's Te nave nave fenua." In Self and History: A Tribute to Linda Nochlin, edited by Aruna D'Souza, pp. 91 – 102. London: Thames and Hudson, 2001.

Fénéon, Félix. "Autre groupe impressioniste." La Cravache parisienne, July 1889.

Field, Richard S. "Gauguin's Noa Noa Suite." The Burlington Magazine 110, no. 786 (September 1968): 500 – 11.

———. "Gauguin's Woodcuts: Some Sources and Meanings." In Gauguin and Exotic Art, pp. 23 – 34. Philadelphia: University of Pennsylvania, 1969.

———. "Reflections on Gauguin's Woodcut Soyez amoureuses." In Print Quarterly 28, no. 4 (December 2011): 432 – 35.

Foster, Hal. "The 'Primitive' Unconscious of Modern Art." October 34 (Autumn 1985): 45 – 70.

———. "'Primitive' Scenes." Critical Inquiry 20, no. 1 (Autumn 1993): 69 – 102.

———. "Primitive Scenes." In Prosthetic Gods, pp. 1 – 52. Cambridge, Mass.: MIT Press, 2004.

Gamboni, Dario. "Gauguin, Pont-Aven and the Nabis." In Potential Images: Ambiguity and Indeterminacy in Modern Art, pp. 86 – 104. London: Reaktion, 2002.

———. "Paul Gauguin's Genesis of a Picture: A Painter's Manifesto and Self-Analysis." Nineteenth- Century Art Worldwide 2, no. 3 (Autumn 2003). http://19thc-artworldwide.org/index.php/autumn03/274-paul-gauguins-genesis-of-apicture-a-painters-manifesto-and-self-analysis.

Goddard, Linda. "Gauguin's Guidebooks: Noa Noa in the Context of Nineteenth-Century Travel Writing." In Strange Sisters: Literature and Aesthetics in the Nineteenth Century, edited by Francesca Orestano and Francesca Frigerio, pp. 233 – 59. Bern, Switzerland: Peter Lang AG, 2009.

———. "The Writings of a Savage? Literary Devices in Gauguin's Noa Noa." Journal of the Warburg and Courtauld Institutes 71 (2008): 277 – 93.

———. "'Scattered Notes': Authorship and Originality in Paul Gauguin's Diverses Choses." Art History 34, no. 2 (April 2011): 352 – 69.

Gottheiner, Till. "Some Unknown Blocks for Woodcuts by Gauguin." The Burlington Magazine 109, no. 769 (April 1967): 233 – 37.

Hale, Charlotte. "A Study of Paul Gauguin's Correspondence Relating to His Painting Materials and Techniques, with Specific Reference to His Works in the Courtauld Collection." Diploma Project, Courtauld Institute of Art, University of London, 1983.

Hargrove, June. "Woman with a Fan: Paul Gauguin's Heavenly Vairaumati — A Parable of mmortality." The Art Bulletin 88, no. 3 (2006): 552 – 66.

———. "The Sculpture of Paul Gauguin in the Context of His Contemporaries." Van Gogh Studies 1 (2007): 73 – 112. Hughes, Edward J. "Without Obligation: Exotic Appropriation in Loti and Gauguin." In Writing Marginality in Modern French Literature: From Loti to Genet, pp. 9 – 40. Cambridge, UK: Cambridge University Press, 2001.

Huret, Jules. "Paul Gauguin devant ses tableaux." L'Écho de Paris, February 23, 1891.

Ives, Colta. "Paul Gauguin." In The Great Wave: The Influence of Japanese Woodcuts on French Prints, pp. 96 – 110. New York: Metropolitan Museum of Art, 1974.

Jirat-Wasiutynski, Vojtech. "Gauguin's Self-Portraits and the Oviri: The Image of the Artist, Eve and the Fatal Woman." The Art Quarterly 2, no. 2 (Spring 1979): 172 – 90.

———. "Decorative Fragments: Paul Gauguin's Presentation of His Own Drawings." In Historic Framing and Presentation of Watercolours, Drawings and Prints, edited by Nancy Bell, pp. 51 – 57. Proceedings of a conference held June 1996. Worcester, UK: Institute of Paper Conservation, 1997.

Jirat-Wasiutynski, Vojtech, and H. Travers Newton, Jr. "Absorbent Grounds and the Matt Aesthetic in Post-Impressionist Painting." In Painting Techniques: History, Materials, and Studio Practice: Contribution to the Dublin Conference of the International Institute of Conservation, 7 – 11 September 1998, edited by Ashok Roy and Perry Smith, pp. 235 – 39. London: International Institute for Conservation of Historic and Artistic Works, 1998.

Joyeux-Prunel, Béatrice. "'Les bons vents viennent de l'étranger': La Fabrication internationale de la gloire de Gauguin." Revue d'histoire moderne et contemporaine 52, no. 2 (April – June 2005): 113 – 47.

Kropmanns, Peter. "The Gauguin Exhibition in Weimar in 1905." The Burlington Magazine 141, no. 1150 (January 1999): 24 – 31.

Leclerq, Julien. "Exposition Paul Gauguin." Mercure de France 13 (February 1895): 121 – 22.

Madeline, Laurence. "Gauguin, le primitif ultra-sauvage." L'Oeil, no. 487 (July – August 1997): 58 – 67.

Mahon, Alyce. "Gauguin the 'Barbarian.'" In Eroticism and Art, pp. 84 – 88. Oxford, UK: Oxford University Press, 2005.

Marx, Roger. "L'Exposition Paul Gauguin." La Revue encyclopédique 4, no. 76 (February 1, 1894): 33 – 34.

Maus, Octave. "Sur l'exposition des XX." La Cravache parisienne, February 16 – March 2, 1889.

Morice, Charles. "Paul Gauguin." Les Hommes d'aujourd'hui 9 (1896).

Perloff, Nancy. "Gauguin's French Baggage: Decadence and Colonialism in Tahiti." In Prehistories of the Future: The Primitivist Project and the Culture of Modernism, edited by Elazar Barkan and Ronald Bush, pp. 226 – 29. Stanford, Calif.: Stanford University Press.

Pollock, Griselda. "Artists, Mythologies and Media — Genius, Madness and Art History." Screen 21, no. 3 (1980): 57 – 96.

Schniewind, Carl O. "Two Woodcuts by Paul Gauguin." Bulletin of the Art Institute of Chicago (1907 – 1951) 34, no. 7 (December 1940): 112.

Segalen, Victor. "Paul Gauguin dans son dernier décor." Mercure de France, June 1904.

———. "Hommage à Gauguin." In Oeuvres complètes de Victor Segalen, vol. 1. Paris: Robert Laffont, 1995.

Silverman, Debora. "Biography, Brush, and Tools: Historicizing Subjectivity; The Case of Vincent Van Gogh and Paul Gauguin." In The Life and the Work: Art and Biography, edited by Charles G. Salas, pp. 76 – 96. Los Angeles: Getty Research Institute, 2007.

Solomon-Godeau, Abigail. "Going Native: Paul Gauguin and the Invention of Primitivist Modernism." In The Expanding Discourse: Feminism and Art History, edited by Norma Broude and Mary D. Garrard, pp. 331 – 45. New York: Icon Editions, 1992.

Spitz, Chantal T. "Où en sommes-nous cent ans après la question posée par Gauguin: D'où venonsnous? Que somme-nous? Où allons-nous?" In Paul Gauguin: Heritage Et Confrontations. Actes Du Colloque Des 6, 7 Et 8 Mars 2003 à L'Université De La Polynésie Française, edited by Riccardo Pineri, pp. 100 – 07. Papeete, Tahiti: Éditions le Motu, 2003.

Varnedoe, Kirk. "Gauguin." In "Primitivism" in 20th Century Art: Affinity of the Tribal and the Modern, vol. 1, edited by William Rubin, pp. 179 – 209. New York: Museum of Modern Art, 1984.

Wallace, Lee. "Gauguin's Manao Tupapau and Sodomitical Invitation." In Sexual Encounters: Pacific Texts, Modern Sexualities, pp. 109 – 37. Ithaca, N.Y.: Cornell University Press, 2003.

Wettlaufer, Alexandra. "She Is Me: Tristan, Gauguin and the Dialectics of Colonial Identity." The Romanic Review 98, no. 1 (January 2007): 25 – 30.

Wright, Alastair. "Search for Paradise: The Prints of Paul Gauguin." In The Impressionist Line from Degas to Toulouse-Lautrec: Drawings and Prints from the Clark, edited by Jay A. Clarke, pp. 84 – 99. New Haven: Yale University Press, 2013.

Zegers, Peter Kort. "In the Kitchen with Paul Gauguin: Devising Recipes for a Symbolist Graphic Aesthetic." In The Broad Spectrum: Studies in the Materials, Techniques, and Conservation of Color on Paper, edited by Harriet K. Stratis and Britt Salvesen, pp. 138 – 44. London: Archetype Publications Ltd., 2002.

폴 고갱이 쓴 글

책

Carnet de Tahiti.
1891년부터 1893년 사이의 스케치북을 복제한 책 2권.
편집: Bernard Dorival. (Paris: Quatre Chemins-Éditart, 1954)
Noa Noa: The Tahiti Journal of Paul Gauguin.
번역: O. F. Theis. (San Francisco: Chronicle Books, 1994)

Paul Gauguin's Intimate Journals.
고갱의 1903년 원고(Avant et après)의 영어 번역본.
번역: Van Wyck Brooks. 서문: Emil Gauguin. (New York: Boni and Liveright, 1921)

The Writings of a Savage.
고갱의 편지, 기사, 원고 모음집.
편집: Daniel Guérin. 번역: Eleanor Levieux. (New York: Viking Press, 1978)
최초 출판본: Oviri, Écrits d'un sauvage (Paris: Éditions Gallimard, 1974)

원고

"Ancien culte mahorie."
1893년에 쓰기 시작한 것으로 추정. 파리 루브르 박물관, 그래픽 아트관 소장.
Facsimile edition, edited by René Huyghe, Paris: La Palme, 1951; reprint, Paris: Hermann, 1961.

"Avant et après."
1903년 집필. 개인 소장. 영문판: Paul Gauguin's Intimate Journals(앞의 '책' 카테고리 참조).
Facsimile edition, Leipzig: Wolff, 1918; reprint, Copenhagen: Scripta with Messrs. Poul Carit Anderson Publishers, 1951. Transcription, Paris: Les Editions G. Crès et Cie, 1923.

"Cahier pour Aline."
1892년 12월경 집필 시작. 파리의 자크 두세 재단 미술과 고고학 도서관 소장.
Facsimile edition, edited by Suzanne Damiron, Paris: Société des amis de la Bibliothèque d'art et d'archéologie de l'Université de Paris, 1963. Facsimile edition, with an essay by Victor Merlhès, Paris: Société des amis de la Bibliothèque d'art et d'archéologie; Bordeaux: William Blake and Co., 1989.

"Diverses choses."
1896~98년에 집필. 파리 루브르 박물관 그래픽 아트관 소장.
"L'Esprit moderne et le catholicisme."

1897~1902년에 집필. 많은 부분 앞의 원고(L'Eglise catholique et les temps modernes, Diverses choses)를 기반으로 한 글. 세인트루이스 미술관 소장.
Annotated translation, by Frank Lester Pleadwell, 1927, on file at St. Louis Art Museum. Translated excerpts and illustrations from original manuscript in H. S. Leonard, "An Unpublished Manuscript by Paul Gauguin," Bulletin of the St. Louis Art Museum 34, no. 3 (Summer 1949): 41-48.

"Manuscrit tiré du livre des métiers de VehbiZumbal Zahdi." 1885~86년 겨울에 집필. 이후에 〈이것저것Diverses choses〉, 〈전과 후Avant et après〉에 포함됨. 프랑스 국립도서관 원고부에 소장. 익명으로 출판(L'Art Moderne, July 10, 1887)

"Noa Noa."
〈노아 노아〉 초고, 삽화 없음. 1893년 10월에 집필 시작 추정. 로스엔젤레스의 게티 센터 소장.
Facsimile edition, edited by Gilles Artur, Jean-Pierre Fourcade, and Jean-Pierre Zingg incorporating illustrations from the Louvre manuscript (see next entry), Papeari, Tahiti, and New York: Édition de l'Association des Amis du Musée Gauguin, 1987. Transcription, edited by Pierre Petit, Paris: Jean-Jacques Pauvert, 1988.

"Noa Noa"
샤를 모리스와 함께 작업한 〈노아 노아〉. 1893~97년 집필. 루브르 박물관 그래픽 아트관 소장.
Transcription, illustrated by Daniel de Monfreid, Noa Noa. Voyage de Tahiti, Paris: G. Crès 1924. Facsimile editions of Louvre manuscript, Noa Noa, Berlin: Marées Gesellschaft, 1926; and Noa Noa: Voyage à Tahiti, Stockholm: V. Pettersons, 1947. English edition, translated by O. F. Theis, Noa Noa, New York: Nicholas L. Brown, 1919; reprint, Noa Noa: The Tahiti Journal of Paul Gauguin, San Francisco: Chronicle Books, 1994.

"Noa Noa."
1897년 판 〈노아 노아〉. 샤를 모리스의 편집이 모두 반영되고 삽화가 들어가지 않은, 샤를 모리스의 친필 원고. 필라델피아 템플 대학교 페일리 도서관 모리스 아카이브에 소장.
Unillustrated edition, Paul Gauguin and Charles Morice, Noa Noa, Paris: Éditions de la Plume, 1901.

"Racontars de Rapin."
1898~1902년 편집. 개인 소장.
Transcription, Paris: Falaize, 1951. Facsimile edition, edited by Victor Merlhès, Taravao, Tahiti: Éditions Avant et Après, 1994.

"Le Texte Wagner."
1889년 집필. 프랑스 국립도서관 원고부에 소장. 나중에 〈이것저것〉에 포함된 텍스트.

기사와 정기 간행물
(출판 순으로)

"Notes sur l'art à l'Exposition Universelle." Part 1. Le Moderniste, July 4, 1889: 84-86. Part 2. Le Moderniste, July 13, 1889: 90-91.

"Qui trompe-t-on ici?" Le Moderniste, September 21, 1889: 170-71.

"Natures mortes." Essais d'art libre 4 (January 1894): 273-75. Reprint, Essais d'art libre, Geneva: Slatkine Reprints, 1971.

"Exposition de la Libre Esthétique." Essais d'art libre 5 (February~April 1894): 30-32. Reprint, Essais d'art libre, Geneva: Slatkine Reprints, 1971.

"Sous deux latitudes." Essais d'art libre 5 (May 1894): 75-80. Reprint, Essais d'art libre, Geneva: Slatkine Reprints, 1971.

"Lettre de Paul Gauguin." Journal des artistes, no. 46 (November 18, 1894): 818.

"Une Lettre de Paul Gauguin à propos de Sèvre et du dernier four." Le Soir, April 23, 1895: 1.

"Les Peintres français à Berlin." Le Soir, May 1, 1895: 2.

"Notes synthétiques." 1884-85. First published, Vers et prose 22 (1910): 52.

Le Sourire. 1899-1900. 고갱이 타히티 파페에테에서 쓰고 발행한 9호 신문. Facsimile edition, edited by L. J. Bouge, Le Sourire de Paul Gauguin: Collection complète en fac-similé, Paris: Éditions G. P. Maisonneuve, 1952.

Les Guêpes. 1899-1901. 타히티의 신문으로, 이 신문에 고갱이 쓴 스물네 편의 기사가 담긴 책: Gauguin journaliste à Tahiti et ses articles des 'Guêpes', edited by Bengt Danielsson and Patrick O'Reilly, Paris: Sociétés des océanistes, 1966.

편지

Bacou, Roseline, and Arï Redon, eds. Lettres de Gauguin, Gide, Huysmans, Jammes, Mallarmé, Verhaeren . . . à Odilon Redon. Paris: Jose Corti, 1960.

Bernard, Émile, ed. Lettres de Vincent van Gogh, Paul Gauguin, Odilon Redon, Paul Cézanne, Elémir Bourges, Léon Bloy, Guillaume Apollinaire, Joris-Karl Huysmans, Henry de Groux à Émile Bernard. Brussels: Editions de la nouvelle revue de Belgique, 1942.

Cooper, Douglas, ed. Paul Gauguin: 45 lettres à Vincent, Théo et Jo van Gogh. The Hague, Netherlands: Staatsuitgeverij; Lausanne: Bibliothèque des Arts, 1983.

Joly-Segalen, Annie, ed. Lettres de Gauguin à Daniel de Monfreid. Introduction by Victor Segalen. Includes the names and passages deleted from the original edition, with new appendix and annotations by Joly-Segalen. Paris: Georges Falaize, 1950. First published, Lettres de Gauguin à Georges-Daniel de Monfreid, edited by Victor Segalen, Paris: G. Crès et Cie, 1918.

Lettres de Gauguin à André Fontainas. Introduction by André Fontainas. Paris: Librairie de France, 1921.

Lettres de Paul Gauguin à Émile Bernard, 1888-91. Geneva: P. Cailler, 1954.

Malingue, Maurice, ed. Paul Gauguin: Letters to His Wife and Friends. 2nd ed. Translated by Henry J. Stenning. London: Saturn Press, 1949. First published, Lettres de Gauguin à sa femme et à ses amis, Paris: Editions Bernard Grasset, 1946.

Merlhès, Victor, ed. Correspondance de Paul Gauguin: Documents, témoignages. Definitive edition of Gauguin's letters from 1873 to 1888. Paris: Fondation Singer-Polignac, 1984.

———. ed. Paul Gauguin et Vincent van Gogh 1887 – 1888: Lettres retrouvées, sources ignorées. Taravao, Tahiti: Avant et après, 1989.

———. ed. De Bretagne en Polynésie: Paul Gauguin, pages inédites. Taravao, Tahiti: Avant et Après, 1995.

Rewald, John, ed. Paul Gauguin: Letters to Ambroise Vollard & André Fontainas. Translated by G. Mack. San Francisco: Grabhorn Press, 1943.

Sérusier, Paul. ABC de la Peinture: Correspondance. Paris: Floury, 1950.

작품 찾아보기

도판 저작권

작품 대여처
목록

암스테르담 레이크스 미술관 Rijksmuseum Amsterdam

베를린 국립미술관 판화와 드로잉관 Kupferstichkabinett, Staatliche Museen, Berlin

보스턴 미술관 Museum of Fine Arts, Boston

브뤼셀 왕립 미술과 역사 박물관 Royal Museums of Art and History, Brussels

부다페스트 미술관 Museum of Fine Arts, Budapest

시카고 미술관 The Art Institute of Chicago

클리블랜드 미술관 Cleveland Museum of Art

코펜하겐 소재 덴마크 디자인 박물관 Designmuseum Danmark, Copenhagen

코펜하겐 신 칼스베르크 글립토테크 미술관 Ny Carlsberg Glyptotek, Copenhagen

댈러스 미술관 Dallas Museum of Art

댈러스 내셔 조각 센터 Nasher Sculpture Center, Dallas

디모인 아트센터 Des Moines Art Center

독일 에센 폴크방 미술관 Museum Folkwang, Essen, Germany

프랑크푸르트 암 마인 슈테델 미술관 Städel Museum, Frankfurt am Main

일본 기후현 미술관 Museum of Fine Arts, Gifu, Japan

예루살렘 소재 이스라엘 박물관 The Israel Museum, Jerusalem

일본 구라시키 오하라 미술관 Ohara Museum of Art, Japan

런던 소재 영국 박물관 The British Museum, London

런던 테이트 모던 갤러리 Tate Modern, London

로스엔젤레스 해머 박물관 Hammer Museum, Los Angeles

로스엔젤레스 J. 폴 게티 미술관 The J. Paul Getty Museum, Los Angeles

로스엔젤레스 켈튼 재단 The Kelton Foundation, Los Angeles

미네아폴리스 미술관 Minneapolis Institute of Arts

뉴욕 메트로폴리탄 박물관 The Metropolitan Museum of Art, New York

뉴욕 현대미술관 The Museum of Modern Art, New York

파리 국립 미술사 연구소 도서관, 자크 두세 컬렉션 Bibliothèque de l'Institut National d'Histoire de l'Art, Collections Jacques Doucet, Paris

파리 소재 프랑스 국립도서관 Bibliothèque Nationale de France, Paris

파리 베레스 갤러리 Galerie Berès, Paris

파리 오르세 미술관 Musée d'Orsay, Paris

파리 캐 브랑리 미술관 Musée du quai Branly, Paris

파리 마르모탕 모네 미술관 Musée Marmottan Monet, Paris

필라델피아 미술관 Philadelphia Museum of Art

뉴욕 로체스터 대학교 메모리얼 아트 갤러리 Memorial Art Gallery, University of Rochester, N.Y.

세인트루이스 미술관 Saint Louis Art Museum

토론토 온타리오 미술관 Art Gallery of Ontario, Toronto

프랑스 뷜렌 쉬르 센 스테판 말라르메 박물관 Musée départemental Stéphane Mallarmé, Vulaines-sur-Seine, France

워싱턴 스미스소니언 협회 허시혼 박물관과 조각 공원 Hirshhorn Museum and Sculpture Garden, Smithsonian Institution, Washington, D.C.

워싱턴 소재 미국 의회 도서관 Library of Congress, Washington, D.C.

워싱턴 국립미술관 National Gallery of Art, Washington, D.C.

매사추세츠 윌리엄스타운 클라크 미술관 Sterling and Francine Clark Art Institute, Williamstown, Mass.

제네바 장 보나 컬렉션 Jean Bonna Collection, Geneva

EWK, 스위스 베른 EWK, Bern, Switzerland

드니스 르프랙 S-R 아트 인베스터 유한책임회사 Denise LeFrak for S-R Art Investors, LLC

스티븐 래트너와 모린 화이트 Steven Rattner and Maureen White

데임 질리언 새클러 Dame Jillian Sackler

마드리드 티센 보르네미사 미술관에 대여 중인 카르멘 티센 보르네미사 컬렉션 Carmen Thyssen-Bornemisza Collection. On load at the Museo Thyssen-Bornemisza, Madrid

그리고 익명의 대여자들